시선의 모험

Les Aventures du Regard de Jean-Louis FERRIER

시선의 모험

30점의 명화를 즐기는 세 가지 시선

장-루이 페리에 지음 · 염명순 옮김

한길아트

시선의 모험
30점의 명화를 즐기는 세 가지 시선

지은이 | 장-루이 페리에
옮긴이 | 염명순
펴낸이 | 김언호
펴낸곳 | 한길아트

등록 | 1998년 5월 20일 제75호
주소 | 413-832 경기도 파주시 교하읍 문발리 520-11
www.hangilart.co.kr E-mail : hangilart@hangilsa.co.kr
전화 | 031-955-2032 팩스 | 031-955-2005

기획 편집 | 남경화 고미영 전산 | 김현정
출력 | 상지피앤아이 인쇄 | 삼광사 제본 | 경일제책

제1판 제1쇄 2005년 1월 5일
제1판 제2쇄 2005년 2월 25일

값 20,000원
ISBN 89-88360-92-3 03600

* 잘못된 책은 구입하신 서점에서 바꿔드립니다.

그림과의 끊임없는 대화

• 지은이 말

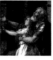

미술사는 그림에 대충 관심을 기울인다. 미술사는 사회와 역사, 전기에 중심을 둔 일반적인 고찰을 하기 위해 그림에 대해서는 짧막하고 간략한 서술로 얼버무리기 일쑤다. 작품은 양식에 생명을 불어넣는 힘이지 양식을 뒷받침하려고 존재하는 게 아니다. 그런데도 마치 작품이 양식을 설명하기 위해 미술사에 존재하는 것처럼 모든 것이 이루어지고 있다. 이런 경향은 차츰 큰 주류를 형성해, 유파에서 유파로, 시대에서 시대로 이어져 내려오면서 싸우기도 하고 뒤집어지기도 했다. 이런 식의 접근 방법은 확실하고 정당하며 대개 권위가 있다고 인정받는다. 하지만 우선 미술에 폭넓게 접근하면서, 그림의 뜻을 읽어 내는 일에 중점을 둔 또 다른 방법도 가능하다.

우리가 한 미술관의 벽에 걸린 그림을 따라 거닐다가 발걸음을 멈추기도 하고, 되돌아가기도 하고 지나치기도 할 때, 사실 우리는 작품 앞에 서 있는 것이지 이론을 마주보고 있는 것은 아니다. 루브르 박물관에 소장

된 레오나르도 다 빈치의 「모나리자」는 세계에서 가장 많은 이들이 찾는 그림으로, 방탄유리로 덮여 있기는 해도 여전히 그 비밀을 간직하고 있다. 그리고 런던 국립미술관에 소장된 한스 홀바인(小)의 「대사들」에서 호사스러운 옷을 걸친 두 인물의 발밑에는 음울한 위협이 도사린 신비로운 반점이 하나 있다. 마드리드의 프라도 미술관에 있는 고야의 「1808년 5월 3일의 총살」에서 화면 가운데 인물은 이루 말할 수 없는 용기를 지니고 승리의 표시로 두 팔을 번쩍 들어 총살 집행인들에 맞서고 있다. 오르세 미술관에 있는 마네의 「풀밭 위의 식사」에서 나체의 여자와 나무 아래에서 이야기를 나누는 두 젊은 남자가 우리 눈에는 지극히 자연스럽게 보여서 왜 이 그림이 1863년 낙선자 살롱전에 전시되었을 때 평론가와 대중의 비난을 샀는지 의아하게 여겨질 정도다.

루브르 박물관이나 런던 국립미술관, 프라도 미술관을 방문하는 동안 모든 작품을 다 볼 수는 없다. 그러려면 몇 달이나 몇 년이 걸릴 것이다. 그렇지만 눈길을 끄는 매혹적인 그림들은 있게 마련이다. 이 그림들 가운데 몇몇 그림 앞에서만 나는 걸음을 멈춘다. 르네상스 시대부터 현대에 이르기까지 서양 회화사를 구성하는 수많은 걸작 가운데에서 내가 작품을 선택한 기준은 주관적이면서 동시에 객관적이다.

주관적이라는 것은 내 눈길을 끈 그림들 가운데 처음엔 내 마음에 쉽게 와 닿지 않다가 곧 나를 사로잡은 그림의 범위 안에서 내 상상의 미술관을 이 책 속에 재편성했다는 뜻이다. 아니, 좀더 정확하게 말해 상상의 미술관 가운데 일부만 재편성했다. 객관적이라는 것은 되도록 그렇게 하려고 노력했다는 뜻으로, 뛰어난 작품들은 이것들이 제작되었을 당시에 사람들로부터 칭찬을 들었든 비난을 들었든 아랑곳없이 끝내 독자적인 길

을 걸어왔기 때문이다. 그리고 나는 미술사의 수많은 우여곡절에도 불구하고 결국 주관과 객관은 다시 만난다고 믿는다.

미술관의 벽에 걸린 수집품은 시대에 따라 위치가 달라지기도 한다. 요즈음의 우리 관습과는 달리 1830년대까지 작품은 비슷한 것끼리 주제별로 전시되었다. 한편 여러 세기를 걸쳐 내려온 유명한 그림일지라도, 이 가운데 많은 작품이 미술관의 벽에서 사라져 점잖게 미술관의 '작품 저장소'라 불리는 곳에 들어가기도 하고, 반면에 저장소 안에 있던 다른 작품들이 나오기도 한다.

나는 이 책에서 작품을 연대순으로 배열했으며 누구나 다 아는 알려진 그림들만 골랐다. 하지만 하나의 '역사'를 구성하거나 재구성하려고 신경을 쓰지 않았으며 짜임새 있는 분류도 하지 않았다. 르네상스부터 현대에 이르는 그림 서른 점을, 다시 말해 일련의 그림을 선별하면서 내가 빠트린 부분도 있을 수 있다. 그 대신 나는 작품 이해에 꼭 필요한 자료의 검증과 참고를 마다하지 않았다. 나는 또한 어떤 조건에서 그림이 그려졌으며, 그림을 주문한 이가 누구며, 얼마에 팔렸으며, 대중과 평론가에게 어떻게 받아들여졌으며, 언제 어떤 경로로 미술관에 들어갔는지도 보여주려고 애썼다.

 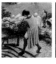 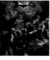 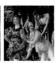

그러다보니 이 책을 크게 세 시기로 나누게 되었다.

첫번째 시기는 원근법을 위한 입방체의 사용과 원근법의 발견부터 시

작되는데, 나는 이 시기에 '보이는 세계의 발명'이라는 제목을 달았다. 사실상 거의 신만 바라보던 중세에서 벗어나 결혼식을 하는 플랑드르의 한 부르주아 부부의 초상을 어떻게 그릴 수 있을까? 르네상스 이후로 '신의 투사'로 불린 그리스도의 새로운 이미지를 어떻게 보여줄 수 있을까? 공간 안에 인물들을 어떻게 배치할까? 미술가가 하는 일이 고작 눈에 보이는 사물을 기록하는 데 그친다고 믿는다면, 이것은 당연히 그릇된 생각이다. 피에르 프랑카스텔이나 어윈 파노프스키, 그리고 그 밖의 여러 학자들에 따르면 그림 한 점은 시각과 지식, 상상이 한꺼번에 혼합된 여러 요소의 합성품이다. 그림은 사회, 종교, 전설, 철학에서 수많은 소재를 끌어낸다. 그런데 풍경화도 예외는 아니다. 한 캔버스 위에 나타난 풍경도 대개 화가의 머릿속에서 만들어진 것이다. 15세기 초부터 시작된 서구 회화의 혁명은 바로 이런 기반 위에 자리잡고 있다. 우리는 이 회화 혁명의 창작 원리를 피에로 델라 프란체스카나 보티첼리, 그리고 피테르 브뢰헬(大)의 그림에서 발견할 수 있다.

이들 작품의 구성 요소는 변화하기도 하고 달리 연결되기도 한다. 피에로 델라 프란체스카의 세계는 브뢰헬과 다르지만 이들의 작품은 정연하게 조합된 표상으로 된 구체적인 주제를 갖고 있다는 점에서 일치한다. 예를 들어 피에로의 「그리스도의 채찍형」에서 본티오 빌라도의 다주식(多柱式) 궁정이 치밀하게 계산된 투영도법으로 그린 건축물이 아니라, 그저 이상화된 고대 건축물일 따름이라고 믿는다면 순진하다고 하겠다. 마찬가지로 로마나 피렌체에 거대한 기념 건축물이 나타나기 이전에 그림에 묘사된 르네상스 건축물은 처음엔 상상으로만 존재했다는 사실을 알아야 한다. 더불어 당시에 이용된 요소들이 상징적인 의미를 지녔다는

점 또한 덧붙여야 마땅하다. 예를 들어 동굴은 지옥의 어귀를 상징하며, 잔디밭이나 정원은 자연과 문명이 만나는 지점을 표현한다.

　티치아노의 작품이나 틴토레토의 일부 제한된 작품에 이르기까지 눈에 보이는 외부 세계는 여러 방식을 통해 눈앞에 '나타날' 수 있도록 구성되었다. 이런 방식은 천국을 표현하려면 금박 바탕으로만 해야 한다고 철석같이 믿던 중세 회화의 경우엔 극히 일부만 나타날 뿐이다.

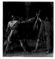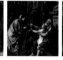

　원근법, 명암, 해부학 같은 방식이 그 다음 세기에 가서 얼마나 완벽한 경지에 이르렀는지, 예술이 지향하는 최고의 목표는 현실의 재현이라는 사상이 널리 인정받았다. 이것을 바탕으로 둘째 장의 제목을 '재현의 수단인 회화'로 잡았다. 이 제목은 이런 양상을 잘 설명해준다. 한편 여기에서 착각하지 말아야 할 점이 있다. '재현'이란 용어는 결코 상상의 중요성을 배제하지 않는다. 집단 초상화에 속한 그림일지라도 예외는 아니다. 17세기의 네덜란드 시민경비대 협회의 회원들이 한 화면에 모여 있는 렘브란트의 「야간순찰」도 연출한 그림이다.

　그리고 다비드의 「호라티우스 형제의 맹세」 같은 역사화는 연극에서 직접 유래했다는 사실이 아주 명백하다. 이런 관점에서 보면 틴토레토는 선구자처럼 보인다. 엘리 포레는 스쿠올라그란데디산로코에 그려진 틴토레토의 거대한 「그리스도의 십자가형」이 영화관의 스크린에 비추어진 연속된 시퀀스 같다고 이미 말한 적이 있다. 그리고 사르트르는 틴토레

토가 그림을 구성할 때마다 '영화감독'의 면모를 보여준다고 정확하게 지적했다. 거의 300년 동안 세계는 서구 회화 안에서 '공연된' 셈이다. 우리는 이것을 그림 속에 나타난 표현과 몸짓, 인물의 행동 등 곳곳에서 확인할 수 있다. 그래서 우리는 연극의 한 장(場)을 타블로(tableau)라고 말하지 않는가.

현실과 허구가 아주 밀접하게 뒤얽혀 있어서 제리코의 작품처럼 허구와 실재를 더 이상 구별할 수 없는 경우가 있으며, 반대로 귀스타브 모로의 신화로 가득 찬 그림처럼 현실과 꿈을 가려내기 어려운 경우도 있다. 바로 이런 이유로 베르탱 씨라는 인물이 화가의 시선 뒤로 감추고 있는 관습의 장막을 찢기 위해 앵그르의 천재성을 필요로 했다. 따라서 쿠르베가 「오르낭의 매장」에서 뜻밖에 복잡하게 보여주었듯이 사실주의도 이상화된 구성물로 볼 수 있다. 인상주의 또한 현실을 재현했지만 당시에 '위대한 회화'로 불리던 기존 회화의 원칙에서 어긋난 다른 방식으로 재현했다. 하지만 인상주의란 극한까지 밀어붙인 풍경화법의 마지막 변신인 이상, 과거의 회화와 대부분 연결되어 있다는 영국의 미술사학자 곰브리치의 지적은 옳다.

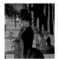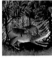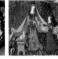

마침내 얼마 뒤에 나타난 쇠라의 신인상주의는 과거의 회화와 과감하게 단절한다. 쇠라의 풍경화에서 닻에 매인 배의 돛대는 완전한 수직선이며, 바람에 펄럭이는 깃발, 공장의 연기는 완벽한 소용돌이 무늬이며

분할된 색조로 그 경계가 지어진다. 그의 그림에 나타난 나무와 모래언 덕은 있는 그대로의 자연이 아니다. 쇠라에게 자연이란 한낱 구실이고 참고사항일 뿐이며, 그가 말했듯이 하나의 '문법'에 지나지 않았다. 인 상주의 화가들도 동시대비를 강조하는 새로운 이론과 색채를 시각적으 로 혼합하는 방법을 분명히 알고 있었다. 그러나 이들은 자신의 감각을 표현하기 위해 이것을 직관적으로 사용했다. 쇠라야말로 인상주의가 숨 을 헐떡거리는 징조를 보이는 순간에 매우 엄정한 과학 정신을 적용한 화가다. 쇠라의 색채는 자의적이며, 그의 그림은 명백하든 명백하지 않 든 모든 자연주의 작품의 정반대에 자리잡은 가공품이다.

같은 시기에 나타난 동시주의는 우리가 세계와 사물에 대해 품고 있는 마음의 이미지를 주장했다. 이 마음의 이미지는 지각이 지닌 건조함을 없애고, 아라베스크 문양과 물감을 평평하게 바르는 기법을 이용해 인공 적인 실체를 구성하는 이점을 지녔다. 우리는 고갱이 퐁타방을 떠나기 바로 전인 1888년 가을에 아방 강가의 아무르 숲에서 젊디젊은 세뤼지에 에게 그리게 한, 작은 그림에 얽힌 그 유명한 일화를 알고 있다. 고갱은 세뤼지에 곁에 서서 말했다. "이 나무들이 당신 눈에는 어떻게 보입니까? 노란색으로 보이지요? 그러면 노랗게 칠하시오. 그리고 이 그림자는 오 히려 파랗게 보이지 않아요? 그림자를 순수한 군청색으로 칠하시오. 그 리고 이 나뭇잎들은 붉은색이니, 새빨갛게 바르시오!" 세뤼지에가 파리 에 돌아오자 친구인 보나르, 뷔야르, 모리스 드니는 이 그림을 보더니 여 기에 엄청난 마력이 들어 있다고 생각해서 「부적」이란 제목을 달아주었 다. 바로 이 무렵이 세번째 시기로, '시선의 해방' 시기다.

이러한 색채의 자율성을 바탕으로 야수주의와 표현주의가 생겨난다.

피카소는 오브제와 인물의 형상을 깬다. 들로네의 비구상 미술과 몬드리안의 추상미술의 문이 열린다. 보이는 세계의 발명이 다시 이루어졌다.

그림이란 보는 것이지 설명하는 것이 아니라고 나를 반박할 이들도 있을 터이다. 회화에는 말로 표현할 수 없는 면이 있음을 나는 누구보다도 절감한다. 그림을 감상하려면 미술관에 걸린 액자를 대면하거나 전시회를 가거나 조잡하게 인쇄된 화집의 도판이라도 눈으로 직접 보면 충분하다. 아니, 집에 미술작품을 소장하는 게 더 나은 방법이다. 그러나 관람객과 작품 사이에 끊임없는 대화가 이루어지는 데 도움이 되었으면 하는 바람으로 나는 이 책을 썼다. 그림에 바로 접근하기가 늘 쉬운 일은 아니기 때문이다. 어쨌든 그림을 우리의 시선과 마음속에서 살아나게 하는 것이, 다시 말해 그림을 '보게 하는 것'이 필요한 일이므로.

1996년
장-루이 페리에

시선의 모험

제2장 재현의 수단 회화

제3장 시선의 해방

제1장 보이는 세계의 발명

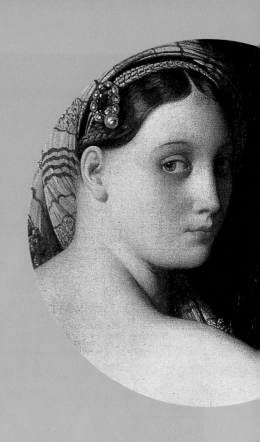

신만 바라보던 중세에서 벗어나 결혼식을 하는
부르주아 부부의 초상을 어떻게 그릴 수 있을까?
르네상스 이후로 신의 투사로 불린 그리스도의 새로운 이미지를
어떻게 보여줄까? 또 한정된 공간 안에 어떻게 인물들을 배치할까?

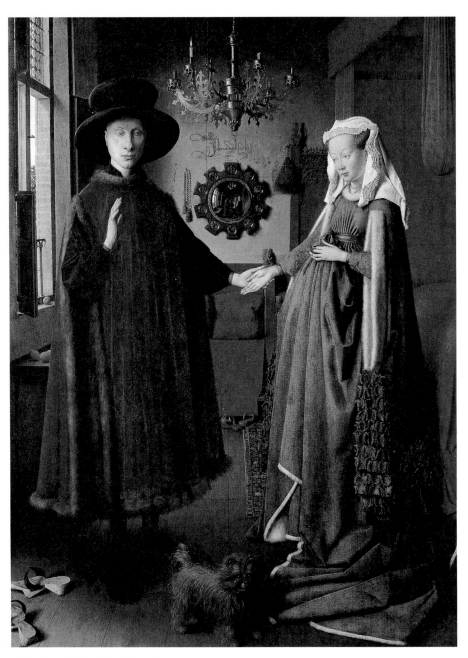

얀 반 에이크, 「아르놀피니 부부의 초상」, 1434

눈은 하나의 거울

얀 반 에이크의 「아르놀피니 부부의 초상」

이 초상화는 아마 결혼식을 올리는 듯한 날에 젊은 아내와 함께 있는 한 비열한 작자의 모습을 보여준다. 이 작자는 끊임없이 아내를 속이려 들기 때문에 왜 이 남자가 결혼을 하는지 의아한 생각마저 든다. 이 작품은 중세 회화와 구분되는 르네상스 초기 회화의 면모를 이런 식으로 보여준다. 얀 반 에이크의 「아르놀피니 부부의 초상」은 현재 런던 국립미술관에 소장되어 있다.

최근 한 미술사학자의 연구에 따르면 이 초상화의 남자 주인공인 조반니 아르놀피니는 사실 여자들을 농락하는 일에 이골이 났다고 한다. 숱한 여자들과 놀아나던 그가 크리스티나 반 데 비예크(후에 조반나 체나미가 됨)에게 반했을 때는 예순을 바라보는 나이였다. 초상화 속 여주인공은 남편에게 내려진 추방령을 파기하도록 손 좀 써달라고 부탁하러 온 여자였다. 당시 아르놀피니는 부르고뉴 공작 국정자문위원회의 유력한 회원이었으며 자신의 권한이나 사회적인 지위를 이용해 브뤼헤 시에 대단한 영향력을 행사하는 인물이었다.

그는 크리스티나가 자기와 단둘이 만나주기만 한다면 그녀의 간청쯤

이야 쉽게 들어줄 수 있다고 큰소리쳤다. 치욕을 택하느니 차라리 괴로움을 겪는 편이 낫다고 생각한 이 젊은 여자는 여러 번 거절했다. 그러자 그는 계략을 썼다. 그는 죽을지도 모른다는 꾀병을 가장해 그동안 그녀에게 은근히 수작을 부린 점을 사죄하려고 하니 자기 병상으로 와달라고 간청했다. 여자는 조금도 의심하지 않고 약속 장소로 갔다.

그가 누워 있는 어두운 방안에 들어서자마자 하인들은 그녀에게 달려들어 옷을 벗기고 뜨겁게 달아오른 남자의 침대 위에 뉘었다. 이렇게 해서 그는 욕망을 채웠다. 거절하기도 지쳐버린 아름다운 크리스티나는 공인된 그의 정부가 되었다. 당시에는 여성을 납치하는 일이 흔히 일어났으며 겁탈도 대수롭지 않게 여겨졌다. 따라서 우리가 보고 있는 에이크의 이 그림은 소중한 신부를 향한 젊은 신랑의 감미로운 사랑과는 거리가 멀다.

완벽한 결혼계약서

이 그림을 찬찬히 뜯어보면 유능한 상인이며 부유한 부르주아인, 플랑드르 이름으로 에르눌 르 팽(Hernoul le Fin)이란 이 남자의 얼굴은 이미 젊었을 때부터 여우처럼 간교했을 성싶다. 화가는 검은 셔츠 위에 가장자리를 흰 담비 털로 장식한 붉은 보랏빛 벨벳의 긴 튜닉을 걸치고 챙이 넓은 검은 모자와 검은 신발을 신은 아르놀피니의 모습을 정면으로 보여준다. 그는 지금 왼손으로 신부의 손을 잡고, 오른손을 들어 결혼서약을 하고 있다.

플랑드르 지방에서 처음 쓰이기 시작한 유채물감은 물감이 마른 뒤에 바로 덧칠을 할 수 있어서, 다른 모든 용제에 비해 개성을 속속들이 표현

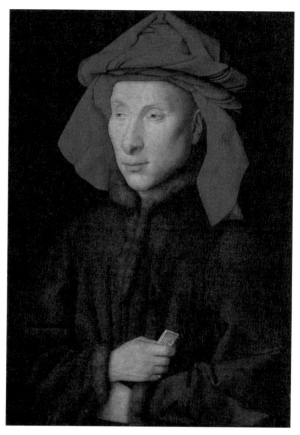

얀 반 에이크, 「아르놀피니의 초상」, 1435년께

할 수 있었다. 음흉한 조반니 아르놀피니의 모습에서 가장 흥미로운 곳은 얼굴이다. 긴 코, 꽉 다문 입술, 뾰족한 턱, 약간 사팔뜨기에다 교활하면서 비웃는 듯한 시선의 이 상인은 영원한 서약이란 것도 자신의 직업을 통해 보건대 별로 중요하지 않다는 사실을 이미 알고 있는 듯하다.

몇 년 뒤 에이크가 그린 측면 초상화에 나타난 그의 모습은 이런 거북한 감정을 분명하게 드러낸다. 아르놀피니와 그의 아내 조반나 체나미는

본래 이탈리아 토스카나 지방의 루카 출신이었고 1420년 아르놀피니는 브리헤에 와서 자리를 잡는다. 당시 상인이란 신의라고는 눈곱만큼도 없고 늘 자기 이익만 챙기는 약삭빠른 사람들이었다. 좁은 얼굴의 이 남자도 교활하면서 엉큼해 보인다. 세심한 관찰자이며, 어느 누구보다도 인물의 개성을 잘 살려낼 줄 알았던 에이크가 이 점을 놓칠 리 없다.

반대로 한창 물오른 어린 신부는 숫된 표정이다. 이들의 시선은 서로 교차하지 않는다. 남자가 명령을 내리고 여자는 순종하기로 이들 사이에 합의가 이루어진 모양이다. 그렇지만 화가는 조반니를 변호하기 위해 신부 조반나가 고집불통이고 뽀로통한데다 냉랭하다는 생각이 들도록 묘사했다. 신부는 부풀어 오른 배를 애써 감추려는 듯 초록색의 소매 없는 긴 망토 위에 왼손을 올려 놓았다. 아무래도 임신 중에 결혼식을 하고 있는 것 같다. 조반나는 이 뒤에 유산을 한 듯하다.

이 그림에는 앞날을 점치는 장면이 있으므로 여자가 임신을 했다는 사실은 수긍할 만하다. 점쟁이처럼 검은 옷을 입은 남자가 뱃속에 든 아이의 미래를 점치기 위해 여자의 손금을 보고 있는 참이다. 하지만 조반나가 고딕 성당의 현관문을 장식하는 성녀들 가운데 한 명과 닮았다는 이유로 손금을 본다는 견해는 요즘엔 무시당한다. 더 정확하게 말해서 조반나는 에이크가 그린 드레스덴 세폭제단화 속의 성녀 카타리나와 닮았다. 하얀 천으로 머리를 덮은 조반나는 신부라기보다는 정숙한 처녀의 모습이다. 그녀는 결혼증명서 같은 이 초상화에서 그리스도교의 상징을 강하게 지닌 영적인 존재로 보인다.

실제로 결혼은 부부의 신방에서 벌어지고 있다. 다양한 가구가 빛을 받아 반짝거린다. 둘이 결합하게 될 침대, 안락의자, 동양풍 양탄자, 창 아

래의 작고 나지막한 탁자, 정교하게 세공된 청동 촛대……. 우리는 브뤼헤의 한 부유한 부르주아의 펠트로 덮인 실내에 있다. 그런데 이 장면은 그즈음 플랑드르와 브라반트에서 행해지던 시골풍 피로연과 무도회, 선물 교환이 뒤따르던 서민의 결혼 풍습과 공통점이 전혀 없다. 사실 아르놀피니의 결혼은 신흥 부르주아의 도래와 연결되며, 도시의 특권계층에 대한 표현이다. 그리고 이 결혼은 한 남자와 한 여자가 맺는 세속적이며 사적인 '계약'처럼 묘사되어 있다.

15세기 당시 브뤼헤의 항구는 모래로 메워져 이미 복구할 수 없는 상태였기 때문에 이 도시는 상품을 취급하는 일에 뛰어들 수밖에 없었다. 그렇지만 성채로 둘러싸인 브뤼헤는 여전히 해운과 상업, 금융의 교역에서 서유럽의 요지였다. 상인들은 대로변과 광장에 모여 살며 이곳에 국립회관을 세웠다. 이 회관을 중심으로 상업이 번창했다. 이 도시는 중간 상인이나 공증인 같은 특권을 지닌 중개인과 매매계약서를 체결하기 위해 창설한 증권시장 덕분에 부유해졌다. 브뤼헤에서는 프랑스, 영국, 독일, 스코틀랜드, 이탈리아, 포르투갈 등 세계 각지에서 몰려온 상인들을 흔히 볼 수 있었다.

조반니 아르놀피니는 당시 황태자였던 루이 왕의 재무를 담당했다. 왕이 짤막한 편지에서 친필로 '내 친구 조반니'라고 부른 것으로 보아 그는 왕과 친구 사이였던 것 같다. 이러한 당시의 상황으로 말미암아 이 그림의 정경이 유독 치밀하게 묘사되었다고 볼 수 있다. 화가는 그림 윗부분 눈에 잘 띄는 곳에 법률 문서에 첨부하듯 고딕체로, "얀 반 에이크 여기에 있었다"(Johannes de eyck fuit hic)는 서명으로 공증을 하고, 공증인의 문서처럼 빈틈없이 작성했다.

하나의 눈 또는 심연의 이미지

이 그림에는 당혹스러운 장면이 하나 있다. 신랑이 신부의 오른손을 왼손으로 잡은 사실이다. 이는 불길한 징조로 볼 수 있다. 화가가 결혼 장면을 정면으로 그려 엄숙한 분위기를 내려고 이처럼 자유롭게 그렸다고 생각해볼 수도 있다. 왜냐하면 만약 이들 두 사람이 오른손을 잡을 경우에 한 사람이 다른 사람을 향해 돌아서야 하기 때문이다.

그러면 이들은 우리를 등지고 서게 된다. 또한 이 특별한 자세는 '왼손 결혼식', 다시 말해 신분 차이가 나는 결혼을 가리키기도 한다. 이것은 조반나의 부모나 앞으로 태어날 자식들도 재산을 상속받을 권리가 없다는 계약조항에 따르겠다는 표시로 목을 수그린 신부의 자세가 이를 말해 주는 듯하다. 이런 계약은 신분이 다른 배우자를 맞을 때 조심하려는 뜻에서 맺는다. 하지만 이들 부부는 둘 다 옷감 장사로 부유해진 이탈리아 상류 부르주아 출신이므로 이 경우는 아니다.

이 점에 관해 자크 다리월라는 가장 설득력있는 해석을 내놓았다. 그의 견해에 따르면, 이런 특이한 자세는 우리가 지금 보고 있는 결혼식이 개인의 저택에서 비밀리에 치러지는 사적인 결혼으로 교회의 눈으로 볼 때 비합법적인 예식을 뜻한다. 당시에 이런 결혼식은 도시의 특권층에서는 흔한 일로 묵인되어 왔다. 따라서 그림에 사제(司祭)가 없는 이유도 설명이 된다.

그러나 조반나가 성녀 카타리나와 닮았다는 점 이외에 그리스도교의 상징과 관련된 요소들이 전혀 없는 것은 아니다. 화려하게 세공된 청동 샹들리에 촛대 가운데 한 촛대에 대낮인데도 밝혀놓은 초 하나는 혼례의 불꽃이나 신의 눈으로 해석할 수 있다. 낮은 탁자 위와 창턱에 올려놓은

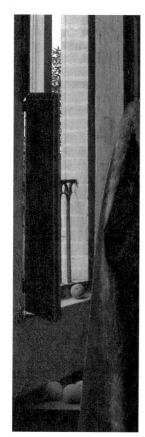
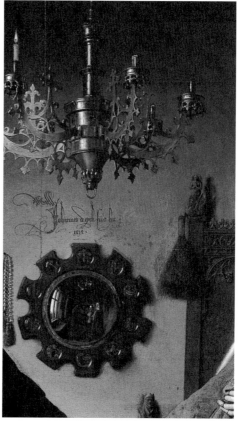

얀 반 에이크, 「아르놀피니 부부의 초상」(부분)

과일이 사과인지 오렌지인지 확실치는 않으나, 이것이 사과가 아니라 해도 원죄를 짓기 이전의 무구함을 상기시킨다. 또한 지혜와 타락의 유혹으로도 볼 수 있다. 부부 사이에 보이는 전경(前景)의 작은 개는 정절과 사랑의 상징이다. 신발을 신지 않은 발은 땅을 직접 딛고 있다는 신성함을 표현한다. 방 안쪽 벽에 기댄 커다란 소파 등받이 위에 놓인 성녀 마르가리타의 작은 나무 조각상에서 성녀에게 피신 온 순한 용의 모습도 쉽

게 알아볼 수 있다. 마르가리타는 출산과 탄생의 수호성녀다. 벽에 걸린 유리 묵주와 부부 침대에 '육체의 결합'(copula carnalis)에 관한 암시가 숨어 있음을 알아야 한다. 그리스도교의 교리에 따르면 육체의 결합을 통해 부부 관계가 완벽한 상태에 이른다고 한다.

이런 다양한 물건들은 방 안쪽 벽에 걸린 둥근 거울에 그 중심점을 두고 있다. 거울에 둘러진 열 개의 원형 장식 안에는 그리스도 수난과 감람산에서 일어난 그리스도 부활에 관한 일화가 그려져 있다. 거울은 그림이 묘사했거나 묘사하지 못한 뒷모습을 대칭적으로 보여준다. 아르놀피니 부부의 뒷모습만 거울에 보이는 것이 아니라 이들 머리 위에 있는 청동 촛대와 부부 침대, 낮은 탁자와 오렌지(아니면 사과), 방안 가득히 빛을 비추는 창의 옆면도 보인다.

그런데 거울에는 방에 들어올까 말까 망설이며 문지방 위에 멈춰 서 있는 두 사람의 모습도 작게 비추어져 있다. 한 사람은 파란색 옷을 입고 있는데 아마 화가인 듯하고, 다른 한 사람은 붉은색 옷을 입은 젊은 남자다. 이들은 둘 다 결혼식의 증인 역할을 맡은 것 같다. 이들 뒤로는 부부 침실에서 길게 이어진 복도가 보인다. 이 복도는 작은 흰 사각형 쪽으로 향해 있는데, 이것은 또 다른 창문이다.

유르지스 발트뤼자이티스가 주장했듯이 예로부터 집단의식 속에서 거울에 비친 상은 매우 중요하게 여겨왔다. 유럽 여러 나라에서 내려오는 민속 신앙에는 두 가지 금기가 있다. 절친한 벗을 잃을지 모르니 밤에 거울을 보지 말라는 금기와 거울에 시체가 보이지 않게 하라는 금기가 있다. 이런 이유로 초상집에서는 거울을 천으로 덮는 풍습이 생겼다. 이와 반대로 소크라테스는 젊은이들에게 거울을 보라고 권했다. 못생긴 젊은

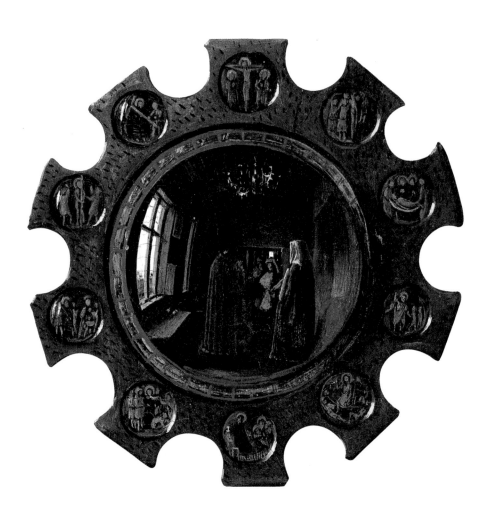

얀 반 에이크, 「아르놀피니 부부의 초상」(부분)

이라면 덕행으로 자신의 모습을 고칠 수 있으며, 잘생긴 젊은이라면 악을 경계하면서 자신의 장점을 간직할 수 있다고 했다. 그리고 바로 우리 시대의 정신분석학자 라캉도 어린 시절에 자아의 기능을 형성하는 요소로 '거울의 단계'에 대해 이야기했다.

거울은 모든 분야에 존재한다. '마귀할멈' 거울로 불리는 울퉁불퉁한 타원형거울은 눈에 보이는 상을 확대하고 쪼개서 보여주고, 오목한 원형거울 햇빛을 하나의 컵 안에 담듯 모으고 사물의 뒷면을 어마어마하게 확대해서 보여준다. 볼록거울에는 거대한 물체가 아주 작게 나타나는데, 예를 들어 정원의 모든 나무와 꽃, 교회의 모든 기둥이 한군데로 모여져 보인다.

이것은 「아르놀피니 부부의 초상」에 삽입된 볼록거울이 그림에 단순히 대칭 효과만 주는 게 아니라 그 이상의 의미가 있음을 설명한다. 여기에서 거울은 현실의 모든 부분을 다 보려는 하나의 눈이자 깊은 심연의 이미지이며, 일종의 체다. 거울의 휘어진 공간은 부부 침실의 천장을 펼쳐 보이면서 동시에 집어삼키고 창 밖으로 보일 듯 말 듯한 정원과 하늘을 보여준다. 시선은 거울에서 볼록 튀어나온 중심으로 이끌린다. 따라서 마치 거울 '뒤에서' 부부의 삶이 이미 펼쳐지기라도 하듯이 거울은 서둘러서 멀어진다.

신비주의자 반 헬몬트는 은하계를 발견할 때 볼록거울을 써서 대우주와 소우주를 보여주었다. 그런 다음 그는 은하계가 인간의 신체에도 나타나며, 수은 방울이 볼록거울처럼 세상을 비춘다고 주장했다. 수은이 셀 수 없이 작은 입자로 나뉠 때에 현미경으로 들여다보면 각 입자는 완전한 하나의 세계를 보여준다는 것이다. 그리고 이것은 무한히 큰 쪽과

무한히 작은 쪽을 향해 이중으로 움직인다고 한다. 바로 이런 이유로 우리는 에이크의 그림에 그려진 거울을 보며 현기증을 느낀다.

우리는 주제나 정밀한 기법으로 보아 어떤 결혼식 장면을 오직 '사진'처럼 표현하려 애썼다고 믿었던 그림이, 결국 철학적인 성찰로 귀착하는 것에 놀라게 된다. 나는 이미 이 책의 머리말에서 위대한 모든 그림은 당연히 눈에 보이는 세계뿐만 아니라 종교·연극·문학·정치·과학·철학에서 끌어낸 다양한 요소의 '합성물'이며, 언제나 재현보다 '의미'를 더 많이 고려했다는 점을 지적했다. 두 부르주아를 그린 이 초상화에는 궁극적으로 현실과 상상을 넘나드는 시각의 장난이 있다. 이 시각의 장난은 우리가 교활한 조반니와 아름다운 조반나에게 기울일 수 있는 흥미에 비해 우세하므로 사실 이 두 인물은 우리의 마음을 사로잡기에 부족한 감이 있다.

1434년에 그려져 바로 유명해진 「아르놀피니 부부의 초상」은 주문자인 아르놀피니가 죽자, 1490년 이후에 돈 디에고 데 게바라의 소장품에 들어갔다가 네덜란드를 섭정하던 마르가레테 도트리슈에게 넘어갔다. 1516년에 작성된 마르가레테의 소장품 목록표에는 다음과 같은 방식으로 묘사되어 있다. "에르눌 르 팽이라 불리는 사람과 그의 아내가 방안에 있는 모습을 그린 커다란 그림으로 돈 디에고가 전하에게 증정했음. 문장(紋章)이 앞의 그림을 덮고 있으며, 화가 요한네스가 그렸음." 마르가레테가 죽자 이 그림은 마리 도트리슈의 소장품이 되어, 1556년에 그녀의 재산목록에 실렸다.

그 뒤에 그림은 에스파냐로 넘어가 1789년까지 마드리드의 카를로스 3세 왕궁에 있었다. 그러다 나폴레옹이 일으킨 전쟁 중에 한 프랑스 장

군이 그림을 압수했고, 1815년에 영국의 참모장인 J. 헤이가 샀다. 그 뒤 1842년에 이 작품은 고작 730리브르의 헐값에 런던 국립미술관에 팔려, 오늘날 이 미술관을 빛내는 주요 작품이 되었다.

얀 반 에이크

Jan van Eyck, 1390년께 마세이크~1441년 브뤼헤

플랑드르 화가 얀 반 에이크는 1422년부터 1424년까지 네덜란드 백작 바이에른의 요한을 섬기다가, 1425년부터 죽을 때까지 부르고뉴의 선량공 필리프의 시종이 된다. 1426년부터 29년까지 프랑스 릴에서, 그리고 리스본에서 필리프 공의 외교 임무를 수행한다. 그리고 1430년 브뤼헤에 정착한다. 처음엔 위세가 대단한 플랑드르 화파와 북구 회화가 지닌 사실주의 경향에서 출발하였다가 점차 국제고딕 양식에서 벗어난다. 유화 기법을 보급하고 개선한 화가가 바로 에이크다. 1430년에 그린 「대법관 롤랭과 성모 마리아」에는 배경의 도시 풍경이 놀랍도록 정교하게 표현되어 있다. 1432년에 그의 형인 휘베르트와 함께 제작한 겐트 제단화에서 화려한 색채와 극도로 정확하면서 꼼꼼하고 정교하게 묘사된 세부와 마티에르, 그리고 얼굴 표정이 모두 조화를 이룬다. 또한 그가 그린 아담과 이브의 형상은 북유럽 회화 최초의 기념비적인 누드이다. 1434년과 1436년에 각각 제작한 「아르놀피니 부부의 초상」과 「성모와 참사원 반 데르 파엘레」에서 에이크는 장중한 사실주의 기법과 영롱한 색채 묘사로 뛰어난 역량을 발휘한다.

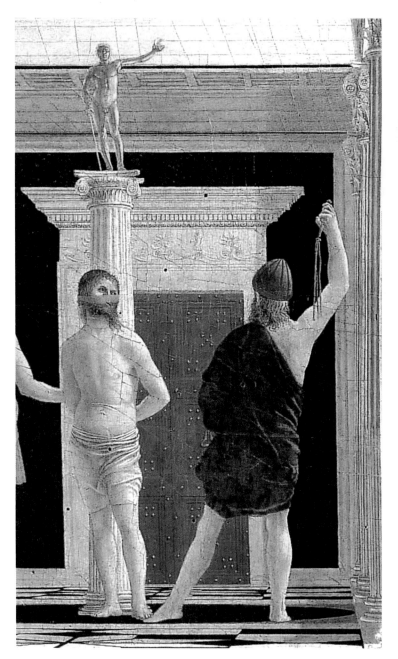

피에로 델라 프란체스카, 「그리스도의 채찍형」(부분), 1455년께

수학을 향한 꿈

피에로 델라 프란체스카의 「그리스도의 채찍형」

1975년 2월 5일에서 6일 밤새 비열하고 우둔한 범죄 행위가 우르비노 미술관에서 발생했다. 이것은 여태까지도 처벌을 받지 않았다. 관리인이 순찰을 도는 사이에 이탈리아 르네상스 시대의 작품 가운데 가장 찬탄을 자아내는 그림인 피에로 델라 프란체스카의 「그리스도의 채찍형」이 도난을 당한 것이다. 하지만 다행히도 그 이듬해 3월 22일 스위스 경찰은 로카르노의 한 호텔에서 경매에 붙여진 이 그림을 발견했다. 그림이 분실되었다면 그 손해가 이만저만이 아니었을 터이다. 왜냐하면 이것은 선원근법이 능숙하게 적용된 최초의 작품 가운데 하나로 꼽히기 때문이다. 미술사학자 로베르토 롱기는 이 그림에서 "수학을 향한 꿈"을 보았다고 서슴없이 말한다.

전문가들이 그림의 제작 시기와 의미를 두고 일정한 합의를 보지 못하고 있기는 하나, 이 그림이 대략 1447년에서 1449년 사이에 제작되었다고 여긴다. 여기에는 그럴 만한 이유가 있다. 이즈음에 피에로는 신출내기 화가였다. 이 시기에 제작되었다고 주장하는 로버트 라이트본은 화가의 서명이 반(半)로마체인데, 이것은 1440년대 말 베네치아와 로마냐 화

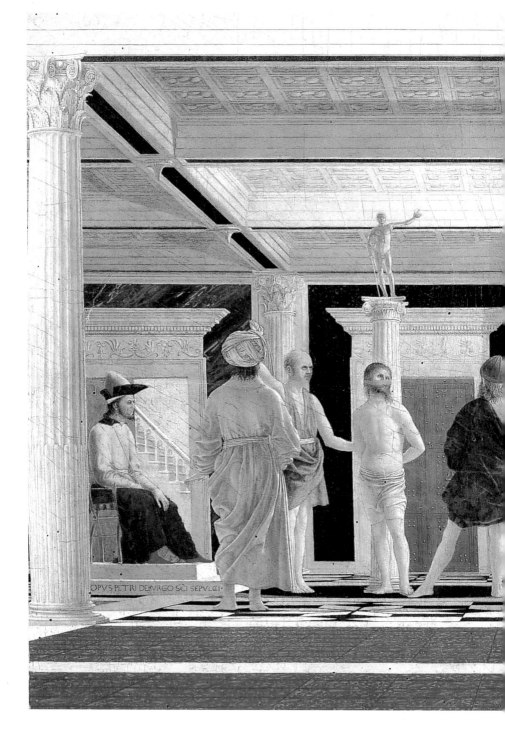

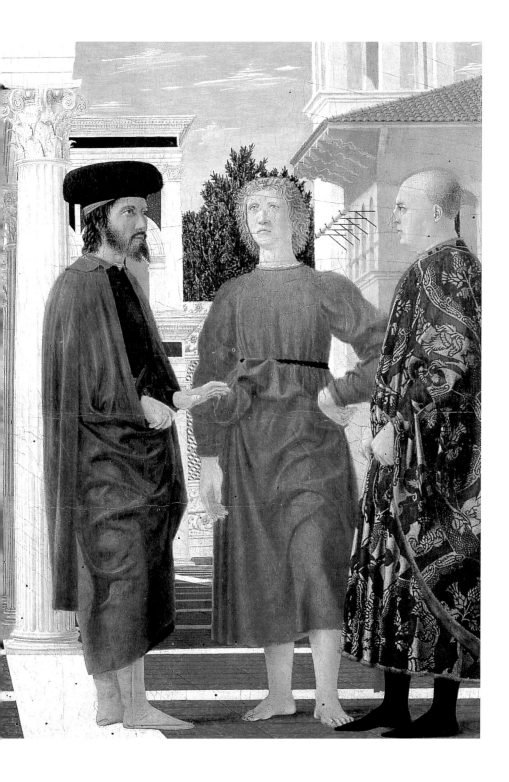

가들 사이에서 매우 유행하던 글자체였으며 피에로는 이 시기 이후로 이 글자체를 쓰지 않았다는 근거를 댄다. 그림의 주제에 대해서는, 그리스도가 유다의 배신으로 골고다 언덕에 올라 십자가에 매달리기 전 로마의 유대 총독인 본티오의 궁정에서 채찍형을 받고 있는 장면이라는 견해에 다들 동의하는 편이다.

원근법이라는 이름의 마귀

이 그림은 나란히 놓인 두 장면으로 이루어져 있다. 그림의 왼편에서는 엄밀한 의미로 채찍형이라 불리는 장면이 펼쳐지는데, 그리스도가 손이 허리 뒤로 묶인 채 기둥에 등을 대고 서 있고, 낮은 연단 위 의자에 앉아 있는 본티오의 눈앞에서 두 형리가 채찍질을 할 참이다. 또한 동양풍 옷을 입은, 등을 돌리고 선 인물도 보인다. 오른쪽에서는 호사스럽게 차려입은 세 남자가 조용히 무언가를 의논하고 있다.

채찍형 장면은 예루살렘 본티오 궁정의 다주식 홀에서 벌어지고 있다. 화가는 이 상상의 건물을 전통 고대 양식으로 묘사해서 오른쪽에 자리잡은 당시 르네상스풍의 집이나 종탑과 의도적으로 대조를 이루게 한 듯하다. 궁정 안쪽에 나란히 붙어 있는 문이 두 개 보인다. 문 하나는 열려 있는데, 이 문을 통해 그리스도가 들어왔다. 다른 문 하나는 닫혀 있는데, 이 문을 통해 그리스도가 나갈 것이다. 궁정과 오른쪽의 두 건물 사이에 담으로 둘러싸인, 네모난 포석이 깔린 광장 하나가 펼쳐지며 그 담 너머로 나무와 엷은 구름이 흩어진 하늘이 보인다.

▲ 피에로 델라 프란체스카, 「그리스도의 채찍형」, 1455년계

이 지방에서 오랫동안 전해 내려오는 이야기에 따르면, 이 그림에는 당시 우르비노를 통치하던 몬테펠트로 가문의 구이단토니오가 불충한 두 고문관 만프레도 데이 피오와 톰마소 델 안젤로에게 둘러싸여 있는 모습이 묘사되어 있다고 한다. 이 고문관들은 몬테펠트로 가문의 경쟁자였던 말라테스타 가의 시지스몬도가 구이단토니오를 실추시키려고 보냈다고 여겨지는 인물이다. 실제 구이단토니오는 두 사람의 해로운 조언을 듣고 몰락한 뒤 그 다음해인 1443년에 일어난 민중봉기 때 암살당한다. 그러자 이 암살에 연루되었다고 밝혀진 인물인 그의 서자 페데리코가 권력을 장악한다. 「그리스도의 채찍형」은 구이단토니오를 기리기 위해 페데리코가 주문한 봉헌물이다. 이렇게 보면 두 고문관에게 에워싸인 구이단토니오를 두 형리에게 둘러싸인 그리스도와 견줄 만도 하다. 하지만 전경의 세 인물이 누구인지 확실치 않다는 이유로 사람들은 이 해석을 반박한다. 이들의 얼굴과 자세가 화가의 다른 그림에서도 발견되는 이상, 이들을 이름 없는 인물로 보아야 한다는 주장이다.

50여 년 전부터 많은 가정이 제시되었는데, 이 그림이 1453년 콘스탄티노플이 오스만 제국에게 함락된 뒤 그리스도교가 겪는 고통을 비유적으로 보여준다는 가정이 가장 그럴 듯하다. 그리고 이 가정은 오른쪽 전경에 보이는 세 인물에 관심을 갖고 아주 새로운 해석을 내놓았다. 맨 오른쪽에 서 있는 사람은 당시 동양의 왕자로, 무기력한 그의 자세는 그리스도의 채찍형을 막기 위해 아무런 행동도 취하지 않는 본티오를 가리킨다고 한다. 이 인물과 마주 보고 선 수염 난 남자는 그리스 사람처럼 보이며, 그의 옷차림이나 벙거지 같은 모자로 보아 아마 외교관일 성싶다고 한다. 그림에서 그의 위치로 보아 그는 동양과 서양을 잇는 중개자의 역

할인 것 같다. 이들 둘 사이에 서 있는 젊은 남자는 수염 난 그리스 사람이 부추기면 비 그리스도교도들과 싸울 태세를 갖춘 '미덕의 전사'의 화신이라고 한다.

이처럼 이 그림에 정치적인 의미를 부여할 수도 있다. 한편 서명이 반로마체로 되어 있다 해도 이 그림이 좀 더 뒤인 1459년에 그려졌을지도 모른다는 추정도 있다. 이 그림은 오스만 제국에 대항할 십자군을 보내야 한다고 설득하기 위해 추기경 베사리온이 화가에게 주문해서, 친밀하게 지내던 페데리코에게 보낸 것 같다고 한다. 하지만 이런 다양한 해석도 우리에게 그림의 탁월한 구성 방식에 대해서는 한마디도 말해주지 않는다. 우선 보는 이의 경탄을 자아내는 것은 포석과 천장의 선이 이상적인 한 지점을 향하고 있으며, 이 선이 엄격한 기하학에 따라 구성되어 있다는 점이다. 장기판의 인물상처럼 네모난 칸 안에 놓인 그림 속의 인물들은 미동도 없이 고요하고 평온하다. 두 세계와 두 시대가 하나의 가상 공간 안에 배치되어 있는데, 이 공간의 깊이를 화가가 14미터로 잡았음을 계산을 통해 알 수 있다.

당시에 이탈리아 전역은 원근법이란 마귀에 사로잡혀 있었다. 오늘날 사전에서 정의한 원근법은 "평면에 물체를 묘사하기 위한 기술로, 이렇게 묘사된 물체는 우리가 물체에 대해 갖고 있는 시각과 일치하며, 공간 안에서 물체의 위치를 관찰자의 눈의 위치와 비교해서 가늠할 수 있다"고 되어 있다. 원근법의 창시자는 브루넬레스키(Filippo Brunelleschi, 1377~1446)로 피렌체 대성당의 돔을 만든 뛰어난 건축가다.

브루넬레스키는 1425년계 두 개의 목판에 그림을 그려 원근법을 실험했다. 그는 한 목판에 피렌체 대성당의 앞뜰에 있는 산조반니 세례당을,

다른 하나에는 시뇨리아 광장을 그렸다. 그는 세례당을 그리려고 대성당 중앙현관 안쪽에 자리를 잡은 다음 머리를 고정하고 한쪽 눈을 감은 채 다리를 약간 구부린 자세로 단단히 버티고 서서 시선의 각도를 왼쪽과 오른쪽 모두 제한했다. 그리고 40센티미터 정도 되는 작은 정사각형 그림의 한복판에 구멍을 삼각형으로 뚫어 이것을 통해 관람객들이 들여다보게 하는 실험을 했다. 이렇게 하면 관람객들은 브루넬레스키가 그림을 그렸던 바로 그 각도에서, 손에 들고 있는 그림과 같은 크기의 거울에 반사된 세례당의 모습을 볼 수 있다(브루넬레스키는 그림 앞에 거울을 하나 설치했다-옮긴이). 세례당 건물은 바로 옆에 있는 성 제노비의 놀라운 기둥과 함께 정성을 기울여 아주 꼼꼼하게 묘사되어 있어서 희고 검은 대리석마저 확실하게 보인다. 그렇지만 공간을 있는 그대로 그리는 대신에 반짝거리는 은빛으로 칠했다. 이것은 대기가 푸른 하늘과 바람에 밀려온 구름을 반사하기 때문이며, 리얼리티의 효과를 한층 강조하기 위해서였다.

브루넬레스키는 두번째 목판에 산로몰로 교회에서 내려다본 시뇨리아 궁의 서쪽과 북쪽 정면을 원근법으로 묘사했다. 하지만 이 그림은 워낙 커서 얼굴 높이로 손에 들 수 없었다. 그래서 브루넬레스키는 그림에 구멍을 뚫지 않고 관람객들이 자유롭게 바라보도록 내버려두었다. 그는 자신의 그림이 궁 전체를 자연스럽게 배치하기 위해 궁을 둘러싼 총안이나 종루의 측면을 잘라서 묘사한 다른 그림들처럼 보이는 것도 괜찮다고 생각했다.

물론 브루넬레스키가 아무런 기반도 없는 상태에서 원근법을 발명한 것은 아니다. 13세기 초 파도바의 스크로베니 예배당 벽에 그린 조토(Giotto di Bondone, 1266/76~1337)의 「가나에서 결혼」이나 암브로조

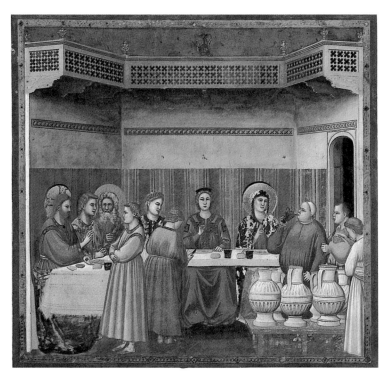

조토, 「가나에서의 결혼」, 1305~6년께

로렌체티(Ambrogio Lorenzetti, 1290께~1348)의 「그리스도의 수태를
알림」에는 이미 그 시대의 이탈리아 회화와는 구별되는 입체감이 느껴진
다. 이들은 화면을 움푹 파는 듯한 일반적인 방법 대신에 인물과 장소를
한군데로 모으는 기법을 쓰기 시작했다.

　원근법의 시초에는 유클리드의 기하학과 1400년에 피렌체에 들어와
바로 번역된 고대 그리스의 수학자이자 지리학자인 프톨레마이오스의
『지리학 안내』가 있었다. 그렇기는 해도 유클리드는 눈으로 분간한 거리
에 따라 한 인물이나 물체를 눈에 보이는 크기로만 고정했을 뿐이지, 이

것들을 일정한 간격으로 공간 안에 배열할 때 꼭 필요한 소실점은 능숙하게 다루지는 못한 듯하다. 브루넬레스키와 그 뒤를 이은 알베르티(Leon Battista Alberti, 1404~72) 덕분에 원근법은 통일된 하나의 체계를 갖추었다. 그 뒤로는 마치 원근법이 미술 그 자체라도 되는 듯, 아니 미술 이상이라도 되는 듯 모든 일이 진행되었다.

당시 원근법은 자연의 완전한 이해를 돕는 하나의 사고 과정이었으며, 채색된 화면은 눈에 보이는 모든 영역을 지각할 수 있는 하나의 유리창, 또는 창문처럼 여겨졌다. 원근법은 세속의 풍경에는 도통 관심이 없었던 중세 회화와 완전히 결별했다. 예를 들어 중세 회화에서는 아시시의 종루와 프란체스코 성인을 같은 높이로 나란히 그리기를 주저하지 않았다. 이것은 사람들이 무지하거나 솜씨가 부족해서가 아니라 신자들의 눈에 비친 이 포베렐로 성자가 도저히 가늠도 할 수 없을 만큼 중대한 인물임을 나타내려는 의도에서였다. 한편 중세의 성인은 천국을 상징하는 금박 바탕에서 들떠 보인다. 이 금박 바탕은 단지 그리스도교의 부와 힘을 과시하려는 의도도 우연의 산물도 아니다. 금은 변질되지 않는 유일한 금속이었고, 선명하고 접착력도 있는데다 신비로워서 성령의 표시인 신의 빛을 나타내기에 가장 알맞은 재료였다.

신비로운 숫자의 아름다움

피에로의 중요한 첫 작품은 그의 고향인 산세폴크로에서 이 고장 조합의 주문을 받아 제작한 대형 다폭제단화다. 「자비의 제단화」라 불리는 이 작품에는 여전히 중세의 전통이 남아 있다. 인물의 처리와 양감을 넣는 방식이 르네상스라는 새로운 세계에 속해 있기는 해도, 인물들은 주문자

보나벤투라 베를링기에리, 「성 프란체스코와 그의 생애」, 1235

들이 화가에게 강요한 금박 바탕에서 여전히 들뜬 채 나타난다.

이와 반대로 「그리스도의 채찍형」은 과거와 결별했다. 세로 59센티미터, 가로 81센티미터의 아담한 그림 크기는 이것이 교회나 예배당을 위해 구상된 그림이 아니라, 궁정의 한 개인 방에 걸기 위해 그려졌음을 말해준다. 더군다나 눈높이보다 약간 더 위에 거는 것을 염두에 두고 그려서인지 그림 속 포석의 높이가 사람의 시선보다 너무 높거나 낮게 걸릴

피에로 델라 프란체스카, 「자비의 제단화」(부분), 1445~62

때보다 훨씬 눈에 잘 띈다.

피에로는 개론서 두 권을 썼는데, 하나는 '원근법'에 관한 책이고, 다른 하나는 '균형 잡힌 몸'에 관한 책이다. 그는 공간과 빛과 색채에 대해 고찰하면서 완벽하고 불변인 수학을 형태 구성에 적용할 필요가 있다는 결론을 내린다. 수학은 인체와 건축이 긴밀한 조화를 이루었을 때 생겨나기 때문에, 그 결과 불필요한 온갖 감정은 인물에서 마땅히 제거되어

야 한다고 주장한다. 기하학에서 말하는 '입체'라는 용어가 바로 이처럼 견고하다는 뜻이다. 이러한 그의 이론이 정확하게 실현된 작품이 바로 「그리스도의 채찍형」이다.

사회학자 루이스 멈퍼드는 미지의 대륙을 정복한 뒤 르네상스 시대의 그림에 사자와 기린이 등장하였다는 사실보다 그림의 구조가 훨씬 새로 워졌다는 것에 놀라워했다. 그는 원근법이 지도와 똑같은 좌표를 사용하는 만큼 원근법의 발명은 근대 지도제작법의 출현과 관련이 있다는 의견을 내놓았다. 지리학에서 지도를 제작하는 원칙은 사실상 위선과 경선의 망에 그 기초를 두고 있다. 위선과 경선의 망을 이용해 바둑판 모양으로 지구의 구획을 나눌 수 있을 뿐만 아니라 새로운 연안과 섬들을 몰랐던 대륙의 발견에 발맞춰 지도에 정확하게 기록할 수 있었다. 멈퍼드의 말이 맞다면, 결국 한 사회가 실제의 공간을 제압하기 위해서나 그리고 가상의 영토를 정비하기 위해서나 모두 같은 측량 체계를 이용했다는 말이 된다.

그렇기는 해도 이 말이 르네상스의 화가들이 중세의 화가들에 비해 더 사실주의자라는 뜻은 아니다. 사실주의라는 개념은 퍽 모호한 개념이기 때문에 미술작품을 해석할 때에 사실주의라는 단어를 매우 신중하게 써야 한다. 앞으로 이 책에서 확인할 기회가 있겠지만 사실주의란 개념은 시대에 따라 변화한다.

「그리스도의 채찍형」과 관련지어 보자면, 설령 그림의 주제를 성서에서 빌려오지 않았다 해도 사실주의 요소는 거의 없다고 말하는 편이 맞다. 본티오 궁정이 전통적인 고대 취향으로 재구성되었을 뿐더러 오른쪽에 르네상스 양식의 건축물은 연극의 무대장치처럼 매우 축소된 규모로 나

타나 있다. 반면에 창조주와 피조물 사이의 관계는 바뀌었다. 이것은 르네상스기의 그림에서 흔히 발견된다. 자신들의 진보된 과학·기술·정치·경제에 자부심을 갖고 있던 콰트로첸토(quattrocènto, 15세기)의 인간들은 신의 절대적인 우위를 거부했다.

1348년 여름 유럽인의 목숨을 반이나 앗아간 무시무시한 페스트와 더불어 한 시대가 막을 내리고 이탈리아는 가사상태에 빠져 있었다. 그 뒤 양잠과 은행업에 힘입어 피렌체는 부를 과시하는 도시가 된다. 1474년에 공국이 된 우르비노도 이에 못지않은 번영을 누린다. 그 뒤로 운 좋은 페데리코 다 몬테펠트로는 확고한 기반을 잡고 막대한 재산을 모은다. 영주와 교황들이 그의 도움을 받기 위해 서로 경쟁할 만큼 페데리코 군대의 명성은 자자해진다. 르네상스의 영주들에게 딱 어울리는 '미덕'(virtu)에 고취된 페데리코는 당시의 권력자들 가운데 그 누구보다도 훌륭하게 자기 주변에 학자와 문인, 미술가를 끌어들일 줄 알았던 동시에 개인적인 야심을 추구한 인물이다. 이런 분위기 속에서 르네상스의 이상형인 만능인(uomo universale)이 생겨났다. 만능인은 창조력을 바탕으로 자신에게 알맞은 하나의 세계를 구축할 만한 능력을 지닌 인간이다. 하지만 인문주의의 도래는 여전히 그리스도교의 영속성을 부인하지 않았다.

사실 이 그림에서 그리스도는 뒷자리에 있기는 하나 수학적인 구성으로 보나 상징으로 보나 그림의 중심에 있다. 그리스도의 머리는 엷은 금빛이 도는 가는 후광이 에워싸고 있다. 넓은 가슴과 건장한 그리스도의 몸은 고대의 미의 기준을 따랐다. 양감 처리가 훌륭한 그리스도의 사지에는 섬세한 생기가 돈다. 아직 형리의 채찍이 닿지 않은 그의 무구하고도 순결한 살에는 피도 상처도 없다. 그리스도의 신성에 걸맞은 그의 아

름다움은 우리의 경건한 동정심을 자아낸다. 그 시대의 취향에 맞추어 피에로는 그리스도를 '인간의 아들들보다 더욱 아름답게' 표현했다. 그는 성서의 구절을 세심하게 참조했다. "그리스도는 강하시며, 풍채가 늠름하셨습니다. 그는 하늘의 권능을 얻으셨으며 모든 천사들이 그를 바라보기를 원했습니다." 그가 등을 기대고 선 기둥 위에 세워진 이교도의 작은 조각상은 그 수선스러운 몸짓으로 그리스도의 고요함과 대조를 이룬다. 이 조각상은 아마 콘스탄티누스 대제의 거대한 동상의 잔해에서 영향을 받은 듯하다.

이 신비스로운 아름다움에 숫자의 아름다움이 보태진다. 그림에 묘사된 그리스도의 키가 17.8센티미터이므로, 따라서 실제 그리스도의 키를 이것의 열 배 정도로 잡은 듯하다. 우리가 이 인물의 크기를 척도의 단위로 삼는다면 그림의 가로는 17.8센티미터의 4.5배이며, 세로는 3.25배이다. 그리고 전경에 보이는 두 기둥의 받침돌 사이의 거리는 그리스도의 2배다. 이처럼 「그리스도의 채찍형」에서 기하학의 규칙을 완벽하게 적용하려는 열망이 나타나 있기는 하나 이것이 무미건조하거나 고지식하게 표현되어 있지는 않다. 여기에서 기하학은 작품 전체를 관통하는 명상의 빛처럼 사방으로 퍼져나간다.

이 그림에는 알베르티가 규정한 공백과 완만함의 법칙이 르네상스의 다른 어느 회화보다 훨씬 엄격하게 적용되었다. 공백의 법칙을 적용하면 그림이 맑고 투명해 보인다. 우리는 맑고 투명한 느낌을 본티오의 다주식 궁정의 공백에서 확인할 수 있다. 화강암과 대리석 위에 어른거리는 한 줄기 부드러운 빛이 웅장한 궁정을 환히 비춘다. 따라서 이 공백의 법칙은 인물을 공간에서 분리시키고, 살아서 숨쉬는 듯한 느낌을 준다. 두

번째 완만함의 법칙은 균형과 절제를 요구하며 첫번째 공백의 법칙을 보완하는 역할을 한다. 이 법칙은 질서를 존중하며 지나친 생동감을 견제한다. "회화에서 추구해야 하는 것은 생명이 아니라 기술이다. 그리고 인물에 검객이나 어릿광대의 움직임을 부여하는 화가가 있다면, 이들은 회화의 고귀함을 거부하는 자들이다." 알베르티의 견해에 따르면, 철학자보다 더 나은 철학자인 화가는 세상을 건설하는 사람이다. 피에로 델라 프란체스카는 '보이는 사물'을 그린 것이 아니라, 지각과 지식의 샘에서 퍼올린 이상화된 현실을 건설했다.

그림의 주제로 화제를 되돌려보자. 영국의 미술사학자 포포 헨시가 최근에 내놓은 견해는 그동안 제기되었던 모든 주장을 뒤엎는다. 그가 생각하기에 사실상 채찍형의 희생자는 그리스도가 아니라 성 히에로니무스 같다는 것이다. 성 히에로니무스는 키케로에 정통한 전문가가 되어 고대 이교도의 책을 읽었다는 이유로 유죄를 선고받고 벌을 받는 꿈을 꾼다. 그런데 이 꿈은 15세기 인문주의자들 사이에서 고대 문헌을 연구하는 일이 과연 정당한가를 묻는 토론의 주제로 인기가 높았다고 한다. 따라서 오른쪽의 세 사람은 채찍형을 받는 꿈을 통해 성인이 제기한 문제에 대해 서로의 의견을 주고받기에 여념이 없다. 이런 까닭에 이들의 표정이 침착하다고 한다. 그리고 이 작품을 페데리코 다 몬테펠트로의 고문이자 이름난 점성가이며 '화가와 조각가의 훌륭한 후견인'인 오타비아노 우발디니가 주문한 것 같다는 가설은 더욱 주목할 만하다. 전경의 수염 난 인물이 오타비아노인 듯싶으며, 자기 주변으로 인문주의자들을 끌어들이고 싶어한 페데리코의 열망을 표현했을지도 모른다고 한다. 작품이 그려진 지 3세기가 지나도록 이를 언급한 기록이

전혀 없는 점으로 보아 그동안 그림을 둘러싼 논쟁이 없었던 듯하다. 이 사실은 포포 헨시의 주장에 신빙성을 더해준다. 그러나 이 주장과 상반된 증거가 있다. 1744년에 기록된 한 목록에는 "우리 주 예수 그리스도가 기둥에 묶여 채찍형을 당하고 있고 우리의 각하 구이단토니오와 페데리코, 그리고 기두발도 다 피에트로 달보르고가 조금 떨어져서 함께 있는 그림이" 우르비노 대성당의 제의실(祭衣室)에서 발견되었다고 명시되어 있다.

하지만 이것이 그리스도의 채찍형이든 아니면 성 히에로니무스의 채찍형이든 그다지 중요하지 않다. 피에로 델라 프란체스카의 이 그림은 수학의 정리(定理)를 이제껏 그 유례를 찾을 수 없을 정도로 가장 순수하게 회화로 표현한 작품이다. 이 작품을 훔친 도둑들도 이 사실을 알고 있었던 게 아닐까?

피에로 델라 프란체스카

Piero della Francesca, 1415/20 보르고산세폴크로~92

토스카나 지방 출신의 피에로 델라 프란체스카는 피렌체 화파의 창시자 가운데 한 사람인 도메니코 베네치아노 (Domenico Veneziano, ?~1461)의 제자로 추정되며, 특히 자신의 고향을 중심으로 우르비노, 페라라, 리미니, 로마, 아레초에서 활동했다. 1451년에 피에로는 리미니의 템피오 말라테스티아노에, 수호성인 시기스문두스 앞에서 기도하는 시지스몬도 말라테스타를 묘사한 프레스코화를 그린다. 1452년부터 아레초의 성 프란체스코 교회 성가대석에 프레스코화를 제작하기 시작한다. 이 프레스코화는 「성 십자가의 전설」을 주제로 한 그의 걸작으로, 여기에 나타난 연속된 장면은 시간 순서가 아닌 비슷한 주제끼리 배열되었다. 엄밀하고 잘 짜여진 작품구성과 명료한 형태는 고요하고 웅장하면서 엄숙한 분위기를 자아낸다. 이 작품에서 음영은 거의 느껴지지 않으며 빛이 극적인 효과를 낸다. 1460년대에 그는 우르비노 공작인 페데리코 다 몬테펠트로와 친분을 쌓는다. 페데리코를 위해 「그리스도의 채찍형」(1460년께) 「페데리코 부부 초상화」(1465~66) 「브레라 제단화」(1472~74)를 그린다. 이와 동시에 그는 고향에서 갖가지 공직 업무를 수행한다. 맹인이 된 뒤에, 고향에서 공직을 맡아보며 수학 이론에 관한 글쓰기에 몰두한다.

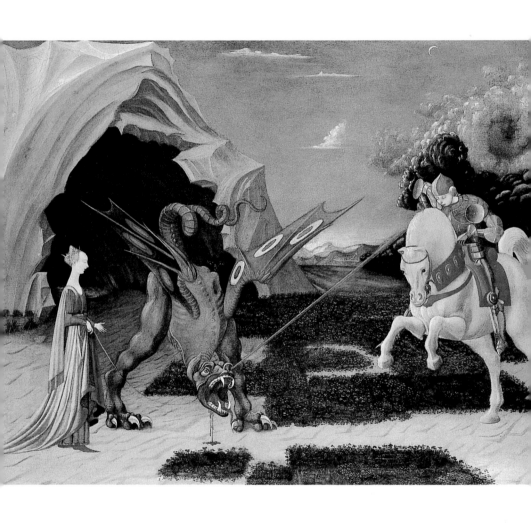

파올로 우첼로, 「성 게오르기우스와 용」, 1460년께(런던 국립미술관 소장)

세상을 무대로 한 신의 군사

파올로 우첼로의 「성 게오르기우스와 용」

　사람들은 오랫동안 파올로 우첼로의 그림 가운데 가장 수수께끼 같은 그림인 「성 게오르기우스와 용」이 론코론스키 소장품에 속해 있다가 오스트리아의 호운만스 성 화재로 불타버렸다고 믿어왔다. 그런데 이 잃어버렸던 그림이 기적적으로 다시 발견되어 오늘날 런던 국립미술관에서 그 모습을 자랑하고 있다. 이 그림은 복원을 거친 뒤 1959년 미술관으로 들어갔다.

　가로 74센티미터, 세로 56.4센티미터의 중간 크기인 이 작품은 도미니쿠스회 수도사인 야코부스가 13세기 말에 쓴 방대한 성인 전기집인 『황금전설』의 한 일화에서 영감을 받았다. 이 일화는 리비아의 시골, 실샤 근방의 드넓은 호수에 사는 한 마리 용에 관한 이야기다. 이 용은 마을의 성벽으로 다가가 썩은 내가 진동하는 숨을 내쉬며 주민들의 생명을 위협하고 있었다. 주민들은 어쩔 수 없이 매일 암양 두 마리를 주어 성난 용을 달래 돌려보냈다. 하지만 양도 곧 모자랄 지경이 되자 사람들은 이제부터 제비를 뽑아 청년이나 처녀를 용에게 주자고 결정했다. 그러던 어느 날 왕의 외동딸이 이 제비를 뽑고 말았다. 공주는 눈물을 흘리고 있는 아버지에게 신의

가호를 빌어달라고 간청한 다음 성장을 하고 성문을 나가 호수를 향해 걸어갔다.

공주가 울면서 용이 나타나기만을 기다리고 있을 때, 마침 이곳을 지나던 성 게오르기우스가 그녀에게 우는 연유를 묻고는 예수 그리스도의 이름으로 괴물과 맞서 싸우겠노라고 맹세했다. 용이 가까이 다가오자 성자는 말 위에 올라타며 신에게 자신을 맡겼다. 그리고 창으로 용을 푹 찔렀다. 그는 공주에게 허리띠로 괴물의 목을 감으라고 명했다. 그러자 용은 갑자기 순해져서 강아지처럼 그녀의 뒤를 따라왔다. 마을로 돌아온 성 게오르기우스는 그리스도가 자기를 보내 실샤의 주민을 고통으로부터 해방시켜 주었다고 말한 다음 모든 이들에게 세례를 주었다. 그러고 나서 단검을 뽑아들고 이 저주받은 짐승의 목숨을 끊었다.

동굴에는 용이 살고 있다

『황금전설』에 따르면 성 게오르기우스는 카파도키아에서 태어난 군인으로 "행실이 진중해서 가볍지 않고 겸손하며, 몸이 호리호리하여 육신의 무거움을 벗은 여윈 모습"이라고 한다. 그는 '그리스도의 전사'이며 그리스도교에 목숨을 바친 순교자이자 성인이며 수없는 고문의 희생자로 중세미술에 자주 나타나는 인물이다. 저속한 모든 것을 경멸하는 그는 '풋풋한 순수함'을 간직하고 있었으며, 바로 이런 순수함 그 자체로 우첼로의 그림에 나타난다.

투구와 갑옷, 그리고 긴 창으로 무장한 성 게오르기우스가 용의 아가리에 창을 비스듬히 꽂아 부상을 입혔다. 콧방울을 벌름거리며 앞다리를 내밀어 주인처럼 공격 자세를 취한 흰 말 위에 단단히 올라탄 그는 화면

오른쪽 작은 숲가에 자리잡고 있다. 공주는 틀어올린 머리채 위에 우아한 관을 쓰고, 뾰족한 구두에 주름잡힌 긴 드레스를 화려하게 차려 입은 모습으로 화면 왼쪽에 서 있다. 공주의 옆모습은 매우 침착해 보인다. 놀라움을 표현하기 위해 한 손은 벌리고, 다른 한 손은 금세 굴복한 괴물을 묶은 가는 끈을 쥐고 있다. 전경에 보이는 땅은 잔디가 듬성듬성 나 있는 바위투성이의 고원이다. 멀리 산을 등지고 서 있는 실샤의 성벽이 조금 보인다. 용은『황금전설』에 묘사된 대로 "바다처럼 드넓은 호수"에서 나온 것이 아니라 그림 왼쪽의 반을 차지하고 있는 어두컴컴한 동굴에서 나왔다.

동굴은 이중의 상징체계를 지닌다. 동굴은 비법(秘法)전수와 재생의 장소이자 신화의 원형이면서, 또한 악마가 숨어 있다가 불쑥 나타나는 비가시 세계의 경계에 자리잡은 위험한 구멍이다. 우첼로의 그림에 나타난 동굴은 분명히 위와 같은 뜻으로 이해되어야 마땅하다. 아마 이 그림 속 동굴은『트리스탄과 이졸데』에서 따온 듯한데, 이 이야기에서 트리스탄과 싸우는 용은 동굴을 은신처로 삼고 있다. 또한 우첼로는 오비디우스의『변신이야기』를 읽었을지도 모른다. 여기에서 용은 동굴에서 나와 카드모스와 맞서 싸운다. 이 동굴은 인공적인 모양으로 보아 그 당시에 축제와 행렬에 등장하는 작은 굴을 모델로 삼았다고 보는 편이 훨씬 신빙성이 있다. 이때 쓰인 동굴은 미술가들이 손수 만든 소품이었다.

당시에 가장 널리 알려진 축제로 교황이 시에나 시에 내렸던 파문을 풀어준 경사를 기리기 위해 해마다 그 도시에서 열렸던 축제가 있었다. 이 축제는 바티칸이 용서했다는 소식을 시에나 시민에게 알려주었던 복자(福者, 가톨릭에서 준성인에 해당―옮긴이) 암브로스 산세도니의 생일에

열렸다. 이 축제 때 사람들은 캄포 광장 안쪽에 거대한 단을 만들고 그 위에 기둥으로 떠받친 단집을 한 채 세웠다. 여기에 하느님과 추기경으로 분장한 귀족들이 잔뜩 호화롭게 차려입고 앉아 있었다. 한편 군중들은 고위 성직자와 외교사절 그리고 궁정인, 천사 옷을 입은 어린 아이들 주위로 북새통을 이루며 몰려들었다.

나무에 색칠한 진짜 바위처럼 보이는 여러 동굴이 단 앞쪽에 설치되었는데, 이것은 군중들이 매우 기다리던 어떤 놀이의 배경으로 쓰였다. 사실 이 나무 동굴 안에는 악마와 뱀, 용으로 분장한 배우들이 숨어 있었다. 이들이 은신처에서 나와 광장으로 몰려나가 군중을 위협하는 순간, 멀리서 은은한 함성이 울려 퍼진다. 이 소리는 백마 위에 올라탄 그 해에 스무 살이 된 젊은 귀족들이 지르는 함성이다. 이들은 백성을 구하러 주변 골목길에서 쏜살같이 달려나와 악마와 뱀과 용을 소굴로 몰아넣는다. 물론 이때 물리치기 가장 힘든 상대는 용이다. 천사들도 이 싸움에서 한 몫한다. 천사들은 괴물을 뒤쫓아 돌진하며 무서운 노래로 대항한다. 결국 괴물이 동굴 안으로 쫓겨가면 이 놀이는 끝난다.

축제는 실에 묶인 흰 비둘기 한 마리를 광장 위로 날리면서 시작된다. 이때 흰 비둘기의 주둥이에서 불이 뿜어져 나온다. 축제의 목적은 정치와 종교가 결합해야 악마를 무찔러 영혼의 평화를 찾을 수 있음을 보여주는 데 있다. 이 모든 정황으로 미루어 보아 시에나 주민들은 오늘날 축구 경기에서 각 팀의 응원단들이 그러하듯, 야유와 격려의 함성을 마음껏 지르며 놀이의 여러 과정에 아주 자발적으로 참여한 듯하다.

「성 게오르기우스와 용」에 묘사된 동굴은 시에나 축제의 동굴과 혼동할 정도로 비슷하다. 동굴의 구조나 둥그스름한 천장, 거칠거칠한 느낌,

불균형을 이루는 입구와 진짜 바위가 아닌 골조 위에 무언가를 덮어씌워 채색한 천막 같은 느낌, 심지어 액체로 이루어진 것처럼 보이는 소재, 이 모든 것은 울퉁불퉁한 자연스러운 바위 같지 않고 오히려 무대 장식의 일부처럼 보인다. 어쨌든 이런 동굴을 은신처로 삼는 괴물을 보고 사람들은 쉽게 악마의 모습을 떠올렸을 터이다. 중세와 르네상스 시대에는 거리에 나타난 악마가 친숙한 주제였기 때문이다. 반인반수에 까만색 스타킹을 신고 뿔과 발톱에 짧은 꼬리가 달린 악마의 모습은 비단 이탈리아뿐만 아니라 세계 도처에서 발견할 수 있었다. 그런데 용의 형상을 규정짓기가 가장 어려웠다. 용은 하등 동물류에 속하는 가장 잔인한 성질을 지닌 형언하기 힘든 괴물이었다.

우첼로의 이 그림보다 반 세기 뒤에 나온, 서구인의 상상을 주제로 다룬 『폴리필의 꿈』에 따르면 용은 "쩍 벌린 아가리에 시끄러운 소리를 내는 턱과 톱날처럼 삐죽삐죽하고 날카로운 이빨로 무장을 하고, 단단한 비늘과 두꺼운 가죽으로 덮인 등에 달린 날개를 탁탁 치면서 긴 꼬리를 질질 끌며 기어가다, 곧 꼬리를 돌돌 말아 올린다." 이것은 보르헤스가 비슷한 다른 동물에 빗대 아홉 가지로 정의한 용의 모습과 아주 다르다. 그가 묘사한 용은 "뿔은 사슴과, 머리는 낙타와, 눈은 악마와, 목은 뱀과, 배는 연체동물과, 비늘은 물고기와, 발톱은 독수리와, 발은 호랑이와, 귀는 황소"와 비슷하다. 이것을 하나로 종합해 보면, 너무 혼란스럽고 겹치는 부분도 많아서 아마 화가들에게 영향을 주지는 못했을 터이다.

우첼로 그림 속의 용은 오히려 중세 세밀화에 자주 묘사된 그릴르와 비슷하다. 그릴르는 몸통이 없는 '테트아장브'(머리가 곧 다리)라고 불린 단순한 형태의 동물이다. 우첼로의 용은 갖가지 형태로 표현되던 이 족

속의 형상을 여러모로 보여준다. 흡혈귀의 날개, 뾰족한 톱니 이빨이 난 아가리, 돌돌 감긴 힘찬 꼬리, 날카로운 발톱으로 무장한 다리와 두꺼운 가죽, 흉측한 외눈이 그것이다. 아마도 이 꼬리로 일격을 가하면 치명적일 것이다. 그런데 이 그림에서 짐승의 다리는 네 개가 아니라 두 개뿐이고, 괴물의 덩치에 비해 지나치게 큰 다리는 가슴에 바짝 붙어 있다. 게다가 용이 머리를 숙이고 몸을 앞으로 구부렸기 때문에 가슴은 더욱 간략하게 묘사되었다. 우첼로는 종전과 다른 기준과 배열을 써서 동물의 진화를 근본적으로 다시 고쳤다. 그는 보르헤스가 묘사한 너무 많은 용의 특징을 '덧붙이지' 않고 '없앴다.' 이런 이유로 그의 용은 매우 단순한 힘을 지닌다.

잘 가꾼 잔디와 어두운 동굴의 의미

이 훌륭한 그림에서 언뜻 보아 하찮게 여겨지는 요소들조차도 큰 의미를 갖는다. 용은 바위투성이의 땅 일부를 덮고 있는 잔디를 왼쪽 발로 조금 침범하고 있다. 이 잔디는 어디에서 유래했을까? 어쩌면 카드모스가 치명상을 입혀 피로 붉게 물든 괴물이 나오는 오비디우스의 『변신이야기』에서 유래했는지 모른다.

출처야 어떻든 간에 여기에서 중요한 것은 무성한 잡초가 아닌 공들여 다듬은 화단 같은 잔디밭의 모양이다. 잔디는 정원을 문화와 자연이 한 쌍을 이룬 가장 진보된 지점으로, 또는 문화와 자연의 중간지대로 바꾸어 놓는다. 고전학자 피에르 그리말이 제시했듯이 이미 고대 로마 사회에서 조경술은 기하학을 정착시켰을 정도로 매우 중요한 의미를 띤다. 심지어 작은 숲이나 숲가도 신의 존재를 나타내며, 동시에 온갖 마력과

위험이 도사린 장소로 여겨졌기 때문에 당시에 조경술은 도시가 얼마나 정돈되었는지를 판단하는 잣대였다.

　여기에서 잔디는 성 게오르기우스가 지키고자 하는 문화의 전초다. 성 게오르기우스는 용이 자신의 영역에 한 발짝이라도 침범하는 것을 허락하지 않는다. 물론 잔디는 지옥의 입인 동굴과 반대 개념이다. 그리고 동굴은 잔디로 그 경계가 나뉘어지는 자연의 영역이기도 하다.

　따라서 실샤의 성벽이 그림에서 보일듯 말듯 맨 뒤로 밀려난 이유를 이처럼 보충 설명할 수 있다. 그리고 어쩌면 성 게오르기우스가 한 귀퉁이에 고립되어 있는 도시의 경계를 문화로 뛰어넘기 위해 싸움을 시작했다고 이해할 수도 있다. 사실상 그 당시 사람들이 생각하는 도시는 암브로조 로렌체티가 시에나 시민궁전에 그린 「좋은 정부와 나쁜 정부」라는 두 벽화에서 보듯 개인과 공공 자산을 아무 탈없이 관리하는 일과 관련이 있었다. 첫번째 벽화에는 놀라운 활기가 넘친다. 사람들은 저마다 일에 열심이고 장사꾼들은 물건을 배달하고 양치기들은 양떼를 몬다. 모든 문이 닫힌 종루와 성벽이 든든하게 지켜주는 시내에서 여자들이 탬버린을 치고 있다. 두번째 벽화에는 모든 문이 열려 있고 시민들은 일손을 놓고, 여자들은 타락했다. 가축들은 길거리로 흩어지고, 주변의 밭은 황폐하다. 명료한 기호의 기하학과 문화는 이즈음 이탈리아 회화에서 나란히 나타난다.

　마지막 구성 요소인 용을 쓰러트리는 성 게오르기우스의 창과 연장선상에 있는 소용돌이 꼴의 구름은 여전히 풀지 못한 수수께끼다. 사람들은 이 구름을 폭풍을 예고하는 단순한 소용돌이로 여기기도 하는데, 그림을 압도하는 맑은 하늘 아래로 아무 것도 흔들리지 않기 때문이다. 성

암브로조 로렌체티, 「좋은 정부의 도시」, 1337~40년께

자 뒤편에 작은 숲의 나무들도, 잔디밭의 잔디도 흔들리지 않는다. 또한 이 소용돌이는 같은 주제로 그려진 16세기 러시아의 한 성화에 나타나듯, 천문학적인 사건에 대한 암시일 수도 있다. 러시아의 성화에서 프톨레마이오스의 우주론이 그림 오른쪽 위에 동심원으로 나타난다. 또한 좀더 그럴듯하게는, 이것이 카파도키아의 군인을 보호하고 격려하는 성령의 구름일 수도 있다는 추측도 있다. 이처럼 기우는 싸움에 응당 따를 법

한 하늘의 도움이라는 이야기다.

소용돌이 구름은 이 작품에 궁극적인 의미를 부여한다. 이것은 싸움이 시작되기 전에 성 게오르기우스가 드린 기도를 신이 들었음을 가리킨다. 따라서 이 구름은 성 게오르기우스의 승리에 기적의 의미를 부여하며, 이처럼 그리스도교를 기반으로 한 문화를 이중으로 구축했음을 뜻한다.

파올로 우첼로, 「성 게오르기우스와 용」, 1458~60(파리 자크-마르 앙드레 미술관 소장)

우첼로는 이 그림을 그리기 몇 년 전에 이미 용과 싸우는 성 게오르기우스의 주제를 다룬 적이 있었다. 이것은 지금 파리의 자크-마르 앙드레 미술관에 있는 그림이다. 이 첫번째 작품은 완성도가 떨어질 뿐더러 여러 가지로 다르다. 우리는 이 그림의 전경에 공주와 용과 백마에 올라탄 성자가 왼쪽부터 오른쪽까지 일렬로 줄지어 서 있는 모습을 볼 수 있다.

여기에서 용은 덜 무시무시하고 '창의성'도 떨어진다. 성자는 창으로 이 불길한 짐승의 입을 찌르고 있지만 용은 아직 끈으로 묶이지 않았다. 동굴은 성자 뒤로 땅 위에 비스듬히 놓여 있는데, 장식의 성격이 한결 강하게 나타난다. 특히 도시의 성문에서 조금 떨어진 곳에 성벽이 보인다. 인물들과 성벽 사이에는 공들여 가꾼 밭이 펼쳐진다. 동굴은 이 잘 가꾼 밭 가장자리, 황무지로 내버려둔 땅 위에 세워져 있는데, 동굴 언저리에 있는 잔디밭도 역시 문명지대를 알리는 표시다. 이 첫번째 작품은 우리가 두번째 작품에서 확인했던 여러 의미를 대략 보여주기는 하지만, 훨

씬 간략하면서 덜 세련되었다.

첫번째 작품에서 결전이 벌어지는 공간은 사실상 토스카나의 시골인 듯하다. 미술사학자 피에르 프랑카스텔은 이곳이 피렌체와 시에나 사이에 자리잡은 아르노 골짜기를 암시한다고 보았다. 그는 15세기 초반에 인간의 손으로 창조한 문화가 아르노 골짜기의 포도 밭과 올리브나무 밭과 연결되어 나타난다고 생각했다. 반면에, 두번째 작품에서 전투 공간은 우리가 보기에 모호한 장소다. 땅은 대리석처럼 한층 진한 줄무늬가 그어진 회색이다. 이것은 가벼운 단층을 연상시키는데, 연극의 무대를 받치는 약간 높은 받침대나 다름없다.

우리 눈앞에 보이는 곳은 실샤도 아니고, 피렌체도 아니다. 이곳은 세상을 보여주는 연극무대다. 이 작품의 구성에는 중경(中景)이 포함되어 있지 않고, 오직 원경이 전경 뒤쪽에 '드리워져' 있을 뿐이다. 이것은 연극에서 하늘과 달, 산과 거미줄 모양의 성벽이 그려진 배경막을 배우들 뒤에 드리운 것과 똑같다.

성 게오르기우스와 용의 싸움을 다룬 주제는 미술사에서 흔히 나타난다. 카르파초(Vittore Carpaccio, 1460께~1525/26), 라파엘로(Sanzio Raffaello, 1483~1520), 틴토레토, 그 외 많은 화가들이 저마다 다른 방식과 다른 의미로 이 주제를 다루었지만, 런던 국립미술관에 소장된 우첼로의 작품이 가장 완벽하다. 그렇지만 물감 칠하는 방법까지 엄격하기 그지없었던 우첼로는 근대 이전까지 전혀 주목받지 못한 화가였다. 브루넬레스키와 알베르티와 함께 원근법의 창시자인 그는 원근법에 열광했던 까닭에 살아서는 화가보다는 학자로 여겨졌기 때문이었다. 그는 긴 노년기를 세상과 등진 채 수학자인 친구 마네티만 만나며 지냈다. 기하

학에 빠져 있다고 사람들이 그를 비웃었던 탓에 그는 아무도 신뢰하지 않았다. 1479년, 여든셋의 나이에 찾아온 죽음은 아무도 모르게 지나가 버렸다. 그리고 그는 완전히 잊혀졌다. 「성 게오르기우스와 용」과 천만다 행으로 아직 우리에게 전해지는 그 유명한 전투화 몇 점을 제외한 그의 다른 작품들은 파손되었거나 분실된 상태다.

파올로 우첼로

Paolo Uccello, 1397 피렌체 근처 프라토베키오~1475 피렌체

토스카나 출신의 화가로 기베르티 아틀리에에서 금은 세공사로 출발해 1525년에 산마르코 대성당에 모자이크 세공사로 일한 것 외에 초기 행적은 거의 알려지지 않았다. 우첼로는 1430년부터 피렌체 산타마리아노벨라 교회의 수도원을 위해 창세기를 묘사한 첫번째 프레스코화 연작을 제작한다. 이 연작에서 그는 숙달된 원근법 솜씨를 보여준다. 원근법을 다루는 기량은 1436년에 피렌체 대성당에 그린 「존 호크우드 경의 기마상」과 함께 확고해진다. 이 작품은 '눈속임 기법'(trompe-l'œil)으로 그려졌으며 조형적인 효과가 드러난다. 노아의 방주를 묘사한 프레스코 연작(1445~50) 가운데 하나인 「홍수」는 점점 멀어져 보이는 원근법의 효과를 통해 풍부한 표현력을 얻는다. 1456년부터 1460년까지 메디치 가를 위해 「산로마노 전투」를 제작한다. 기하학적인 양식화와 거의 인간성을 상실한 건축물 같은 인물은 놀라운 단축법으로 표현되어 거의 추상에 가까운 형태로 변하고 있으며 움직임이 정지된 기이한 꿈속 같은 느낌을 자아낸다. 또한 우첼로의 작품은 다양한 형태를 띠고 있다. 옥스퍼드 대학에 소장된 「야간 사냥」(1460)이 보여주는 고딕풍의 우아함은 점점 밝아지는 색채와 웅장한 기법의 다른 작품과는 구분된다.

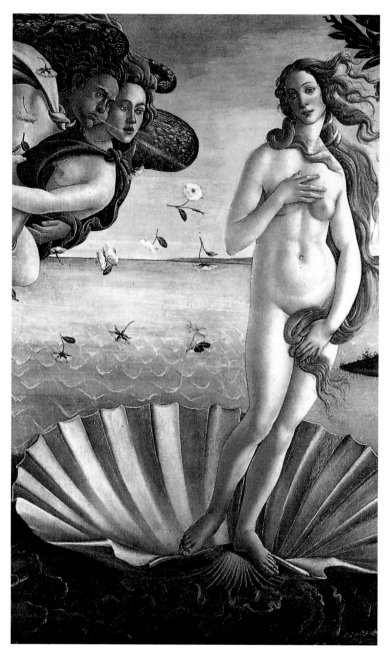

산드로 보티첼리, 「비너스의 탄생」(부분), 1485년께

불멸의 조개가 문제

산드로 보티첼리의 「비너스의 탄생」

1485년 보티첼리가 「비너스의 탄생」을 제작했을 때, 그의 나이는 마흔하나였다. 이즈음 피렌체에서는 부자와 가난한 사람을 각각 '포폴로 그로소'(popolo grosso, 살찐 백성)와 '포폴로 미누토'(popolo minuto, 여윈 백성)라는 생생한 표현으로 구분했다. 무두장이었던 보티첼리의 아버지는 포폴로 미누토에 속했다. 양모 상인과 은행가들의 도시에서 보티첼리의 아버지는 오직 땀 흘려 번 돈으로 근근이 살았다.

보르고 오니산티에 있던 보티첼리의 집은 지금은 없어졌다. 이 집은 보티첼리가 묻힌 성당에서 엎어지면 코 닿을 데 있었다. 산드로는 알레산드로의 애칭이다. 그의 세례명은 알레산드로 디 마리아노 디 반니 필리페피인데, 어려서 금은세공사인 보티첼로의 문하에 들어간 이후에 보티첼리라는 가명을 얻었다.

이 그림은 코시모 데 메디치의 어린 조카인 로렌초 디 피에르프란체스코가 갖고 있던 카스텔로의 별장을 장식하기 위해 그려졌다. 오늘날에는 우피치 미술관에 소장되어 있다. 보티첼리는 비너스가 토스카나의 바닷가에 닿는 바로 그 순간 바다에서 태어나는 모습을 눈부신 알몸으로 보

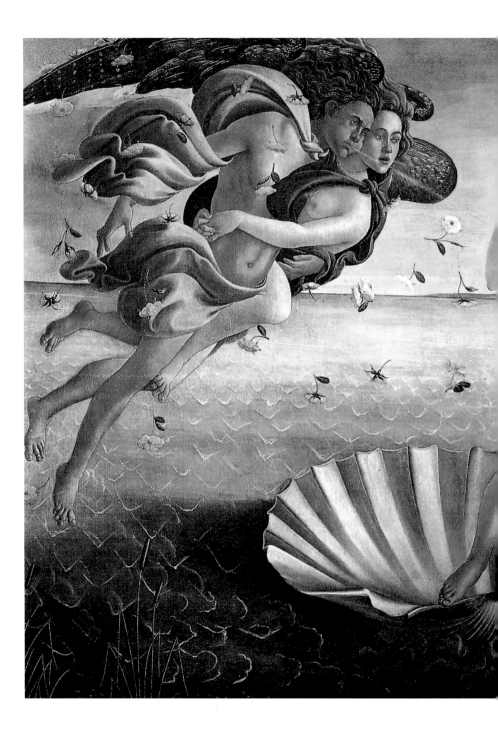

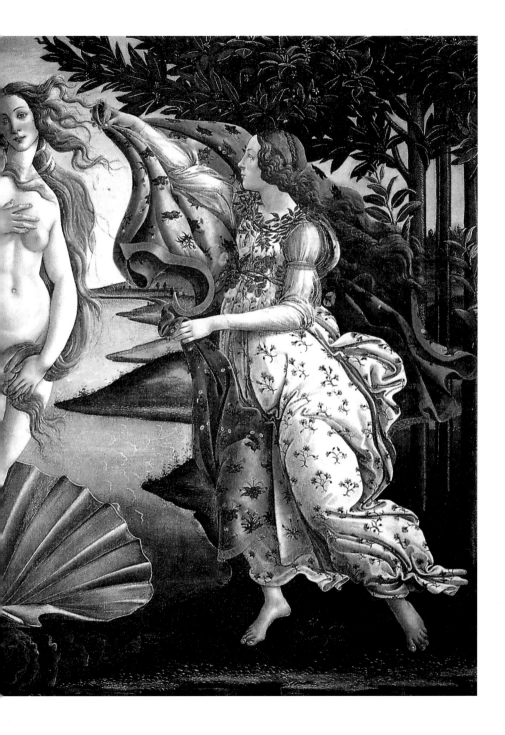

여준다. 비너스는 한 손으로 치렁치렁한 머리채를 잡고, 다른 한 손으로 가슴을 살짝 가렸다. 그림 오른쪽에는 비너스를 마중 나온 봄의 여신이 데이지 꽃무늬 망토를 내밀고 있다. 봄의 여신도 수레국화가 화려하게 그려진 드레스를 입고 도금양으로 엮은 목걸이를 걸고 있다. 반쯤은 풀린 상태로 땋아 늘인 여신의 머리카락은 바람에 휘날리면서 여신의 뒤쪽으로 보이는, 불멸의 상징인 세 그루의 월계수나무 이파리와 뒤섞인다. 왼쪽에 하늬바람의 신 제피로스와 꽃의 여신 플로라는 커다란 날개를 달고 수줍은 듯 천으로 몸을 감싼 채 사랑의 여신을 뭍으로 올려 보내려고 뺨을 잔뜩 부풀려 입김을 분다. 그러자 비너스의 꽃인 장미가 송이송이 사방으로 흩어진다. 이 장면은 연한 초록빛 바다에서 펼쳐진다. 바닷가는 우첼로의 「성 게오르기우스와 용」에서처럼 연극의 배경막 위에 그려진 풍경처럼 보인다.

거품에서 탄생한 여자

하지만 이 그림에서 가장 이상하면서 가장 중요한 뜻을 지닌 요소는 이 찬란한 바닷가에서 비너스를 받쳐주는 조개다. 이는 국자가리비 속(屬)에 속하는 종류로 크기가 5~15센티미터인, 흔히 '성 야고보의 조개'라고 부르는 것인데 여기에서는 터무니없이 크게 그려졌다. '비너스의 탄생'이란 주제는 시인 폴리치아노가 피렌체의 축제를 위해 쓴 운문체의 짧은 희곡에서 영향을 받았다. 이 희곡은 궁신들이 매우 좋아하는 갖가지 신화를 소재로 한 작품이다. 이 가운데 줄리아노 데 메디치를 기리기 위해

▲ 산드로 보티첼리, 「비너스의 탄생」, 1485년께

비너스의 왕국을 묘사한 것이 있다. 이 희곡은 이 그림이 어디에서 유래했는지 알 수 있을 정도로, 세밀하게 묘사하고 있다(소라고둥 위에 선 여신, 바람에 휘날리는 머리카락 등). 또한 폴리치아노가 시에서 언급한 요정 시모네타는 실제로 줄리아노가 사랑한 아름다운 여인 시모네타 베스푸치였다. 시모네타는 한창 꽃다운 나이에 죽어 줄리아노에게 큰 충격을 주었다. 「비너스의 탄생」에서 옆모습을 보이는 봄의 여신이 바로 시모네타다. 바람이 불어와 여신의 치마가 부풀고, 왼쪽 다리에 옷자락이 휘감기면서 주름이 진다. 또 비너스가 두를 망토에도 주름이 잡히는데, 이 주름은 이즈음 이탈리아 미술가들 사이에 크게 유행하던 고대 아라베스크 문양과 일치한다.

피부의 섬세함과 부드러움, 연한 빛을 표현하는 모르비데차(mor-bidézza)에서 욕정을 불러일으키는 매력인 바네차(vanezza)에 이르기까지, 피렌체에는 육체의 아름다움을 표현하는 많은 방식들이 있었다. 보티첼리의 비너스는 이렇게 이상화된 아름다움에 딱 들어맞는다. 비너스의 눈은 매우 크고, 코는 색채를 점점 엷게 칠하는 기법을 써서 위로 올라갈수록 작아진다. 입은 작고, 손은 희면서 크고 통통하다. 다리는 길며 발은 작지만 마르지는 않았다. 겉보기엔 가슴에 뼈가 없다. 특히 여신의 놀랍도록 탐스러운 머리채는 갈색빛이 도는 노르스름한 금발로, 메디치 궁의 여자들이 머리를 장식하던 화려한 가발 색깔이다. 또는 여자들이 오랫동안 햇빛을 쬐어서 자연스럽게 만들던 머리색이기도 했다.

한편 이 비너스는 메디치 가가 소장하고 있던 고대 대리석 조각을 많이 본떴다. 보티첼리의 비너스는 고대 그리스 조각처럼 풍만하며 허리를 비틀고 선 자세지만 매너리즘 방식이 두드러져 보인다. 그림에서 비너스의

목을 가로지르는 수직선은 왼발 끝으로 연결된다. 왼발은 온몸의 무게를 지탱하고 있는 반면에 다른 발은 자유롭다. 오른발로는 발톱 끝으로 조개의 가장자리를 살짝 건드리고만 있을 뿐이다. 그리고 이 발은 인물의 균형을 깨지 않으려고 들어올려져 있다. 그래서 머리에서부터 발까지 매우 부드러운 물결이 생긴다.

제피로스와 플로라는 흩날리는 장미꽃에 둘러싸여 둘 다 공중에 떠 있다. 이들도 분과 향수로 단장을 하고 피부는 주름살 하나 없이 팽팽하며, 머리에 포마드를 바른 모습이다. 이들은 볼이 통통한 천사와 신화에 나오는 영웅을 반반쯤 섞은 모습으로, 고대의 모델과는 다르다. 체격과 비례, 얼싸안고 있는 비스듬한 자세, 이 모든 것으로 미루어보아 이들이 해마다 사육제나 피렌체 오월축제 기간이면 거리에 등장하던 우의적인 인물상에 가깝다는 생각이 든다. 하지만 축제 때 만나던 이런 가공의 모델들은 지금은 사라진 상태다.

그렇지만 비너스는 여신이기도 하지만 인간의 운명에 여러모로 영향을 미치는 다른 행성들과 마찬가지로 태양계의 한 행성이다. 그림에도 이런 생각이 들어 있다. 피렌체에서 신플라톤주의를 창시한 마르실리오 피치노는 로렌초 데 피에르프란체스코에게 보낸 한 편지에서 만약 로렌초가 행복하게 살기를 바란다면, 보티첼리에게 주문할 「비너스의 탄생」에서 인류애의 상징인 비너스에 초점을 맞추라고 권했다. 그림의 비현실적인 면이나 그림 전체에 물감을 평평하게 바른 제작 기법에서도 피치노의 영향이 엿보인다. 또한 인물의 자세와 얼굴에서 나타나는 정신성과 굽이치는 물결을 나타내는 표시도 그의 영향이다. 이 표시는 그림에 추상성을 주는 매우 독창적인 요소다.

피치노는 플라톤의 『필레보스』 주석에서 비너스의 탄생에 얽힌 고대 신화를 우주의 신비로 해석한다. 보티첼리는 이를 알고 있었을까? 여하튼 그의 그림은 우주의 네 가지 원소를 반영한다. 이 네 원소는 한없이 펼쳐진 물, 비옥한 땅, 생명을 주는 공기, 여신의 야성미 넘치는 머리카락의 움직임에서 은연중에 암시되는 불이다. 우리가 지금 보고 있는 것은 시구를 묘사한 삽화나 또는 시를 형상화한 그림일 뿐만 아니라, 피렌체 사회의 이상을 표현한 하나의 '심상'(心象)이다. 왜냐하면 당시 사람들한테는 그림에 숨어 있는 뜻이 아주 분명하게 보였기 때문이다. 여기 바닷가에 닿은 '인류애'는 환대를 받고 있다. 인류애는 문명으로 들어가는 어귀이기 때문이다.

　조개를 적시는 거품에도 숨은 뜻이 있다. 그리스 신화에서 하늘신인 우라노스는 밤을 이끌고 와 대지의 여신 가이아를 품고자 했다. 가이아는 아들 크로노스를 무장시켜 몸이 뜨겁게 달아오른 우라노스를 덮치게 한다. 크로노스는 우라노스를 난도질하고 성기를 잘라 바다에 던졌는데, 이것은 먼 바다로 둥둥 떠내려갔다. 이 성기에서 흰 거품이 생겨나더니 소녀가 태어났다. 이 소녀가 바로 비너스로, 그리스어로는 '거품으로 생긴 여자'라는 뜻의 아프로디테이다. 비너스의 근원은 우라노스의 거세에 있다. 만약 우라노스의 고환이 쉼없이 물결치는 바다에 떨어지지 않았다면 비너스는 세상에 태어나지 못했을 터이다.

　수면에서 비너스를 받치고 있는 거대한 조개는 그 시대에는 그다지 이상하거나 균형에 어긋나 보이지 않았다. 움푹 팬 모양과 구멍, 그 안에 들어가고 싶다는 듯 조개의 소용돌이무늬를 감싼 거품은, 조개가 어떤 의미를 갖는지 암시한다. 이것은 세계와 자손의 탄생을 뜻하는 우주의 모

태, 즉 여성 성기의 원형이다.

성 야고보의 조개

눈부신 해안의 소라고둥이자 우주의 모태인, 성 야고보라는 이름과 연관있는 이 원형 조개는 포폴로 그로소에게나 포폴로 미누토에게나 매우 친숙한 오브제였다. 이 조개는 사람들이 모자나 옷에 꿰매어 달고 다니는 행운의 상징이었다. 이것은 '성 야고보를 순례하는 사람임'을 표시했다. 다시 말해, 손에는 뾰족한 쇠가 끝에 달린 순례용 지팡이를 쥐고 옆구리에는 배낭을 차고서, 에스파냐 북부 갈리시아 지방의 산티아고(성 야고보의 에스파냐어－옮긴이)데콤포스텔라를 방문하려고 유럽에서 온 순례자임을 나타냈다. 큰 과오를 범해 회개하려는 죄인들이나 죽을 위험에 닥쳐 했던 서원(誓願)을 지키려는 신자들, 또는 병이 치유되기를 바라는 병자들, 그렇지 않으면 단순히 '행복에 지친' 귀부인이나 귀족들이 산티아고데콤포스텔라로 순례의 길을 떠났다.

이곳은 성 야고보의 기적으로 말미암아 조개 항구로 쓰이게 되었다. 성 야고보의 전설은 이렇다. 그 지방의 한 영주가 두 세도가문을 잇게 될 자신의 결혼식장을 향해 말을 달리고 있었다. 그런데 별안간 말이 흥분하더니 그를 바닷가로 데려갔다. 이때 먼 바다에서 돛대가 부러진 작은 배 한 척이 한 줄기 빛의 인도를 받으며 다가오고 있었다. 그러자 말은 주인이 아무리 저지해도 끝내 파도 속으로 돌진해 들어갔다. 그는 하는 수 없이 헤엄을 쳐 배로 다가갔다. 돛대 옆에 한 남자가 앉아 있고 다른 여섯 사람이 그를 에워싸고 있었는데, 모두 하염없이 바닷가만 바라보고 서 있었다.

"댁들은 누구십니까?"

영주가 낯선 이들에게 물었다.

"그리스도의 종입니다."

그들이 대꾸했다.

"어디서 왔습니까?"

"요빠에서."

"어디로 가십니까?"

"하느님이 우릴 인도하시는 데로 가지요. 우리가 따르는 분은 제베대오의 아들 야고보로 우린 그의 제자들입니다. 아니, 오히려 제자였다는 말이 더 정확하겠군요. 왜냐하면 스승께서는 순교하셨으니까요."

배 안쪽에는 성인의 유해가 담긴 상자 하나가 놓여 있었다. 성 야고보의 제자들은 유해를 안치할 땅을 찾고 있는 참이었다.

"그리스도의 사도들이시여, 귀하들께 제 궁정을 드리겠나이다!"

영주가 부르짖었다.

그러자 그에게 뜻밖의 놀라운 일이 일어났다. 말도 그 자신도 온통 조개로 덮이는 게 아닌가. 이 기적 덕분에 콤포스텔라 대성당은 확장되고 몇 세기에 걸쳐 개조되면서 호화로운 무덤에 성자의 유물을 안치하게 되었다. 사람들은 성 야고보의 순례자들을 '하느님의 애인'이라고 불렀다. 순례는 단지 두려움과 갖가지 불행에서 시작된 고행만이 아니라, 금욕도 뜻했기 때문이다. 성 야고보의 순례자를 참고한다면 「비너스의 탄생」한 가운데에 사랑의 여신이 발을 딛고 선, 어머니이며 모태인 거대한 조개가 그리스도교의 영향력을 보여준다는 주장도 가능하다.

이런 접근방식은 당시 피렌체의 분위기에서 나왔다. 정말로 죽는 순간

까지 침대에서 코시모 데 메디치를 위해 플라톤의 『대화편』을 읽고 주석을 달았던 마르실리오 피치노는 그리스도교 신앙의 예고처럼 보이는 플라톤 철학을 잣대로 그리스도교를 해석하려는 포부를 품고 있었다. 피치노로 말미암아 플라톤은 그리스도교 색채를 띠게 되었다. 이 당시 성당 안에는 플라톤의 상 앞에 커다란 양초가 밝혀져 있었다. 화가들은 '최후의 만찬'을 주제로 그림을 그릴 때 사도들 곁에 앉아 있는 플라톤의 모습을 묘사하기도 했다. 또 플라톤을 기리는 축제 때에는 칸초네를 부르며 그의 흉상을 장식하기도 했다. 보티첼리는 「비너스의 탄생」에서 매우 분명하고 중요한 사실을 표현한 셈이다. 그리스도교가 역사상 가장 심각한 변화를 맞고 있는 시기에 그리스도교 신앙과 이교도의 위대한 철학이 화해를 한다.

「비너스의 탄생」과 짝을 이루는 그림으로, 보티첼리의 또 다른 걸작 「봄」이 있다. 이 작품도 로렌초 디 피에르프란체스코가 주문했는데, 이상하게도 「비너스의 탄생」보다 몇 년 앞서 그려졌다. 이 그림이 카스텔로 별장을 위한 것인지, 아니면 카레지 별장을 위한 것인지 확실하지 않다. 카레지 별장은 마르실리오 피치노가 이끄는 신플라톤주의 아카데미 회원들이 모이는 곳이었다. 이 그림도 지금은 우피치 미술관에 있다.

「봄」은 타블로 비방(tableau vivant, 살아 있는 그림이라는 뜻으로 명화나 역사상 명장면을 살아 있는 사람이 모방하여 재연하는 것─옮긴이)이나 발레처럼 구성되었다. 인물들은 배경막과 무대 전면 사이의 제한된 공간에서 움직인다. 인물들이 서 있는 양탄자와 비슷한 꽃이 만발한 풀밭에는 앵초와 겸손함의 상징인 제비꽃이 피어 있고, 봄이면 토스카나 시골에서 볼 수 있는 모든 식물이 꼼꼼하게 그려져 있다. 인물들 뒤로 꽃

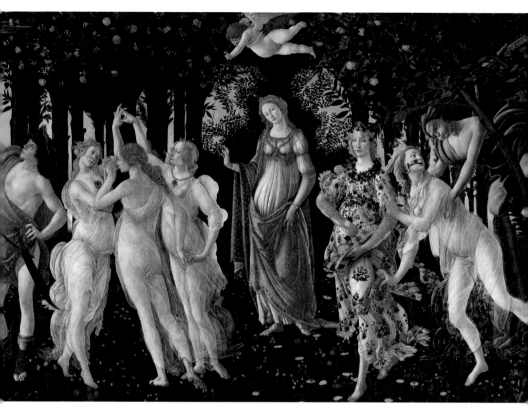

산드로 보티첼리, 「봄」, 1477~78

과 잘 익은 열매가 가지에 주렁주렁 달린 오렌지나무 숲이 「비너스의 탄생」에서 반점으로 묘사된 바다처럼 전혀 입체감 없이 평평하게 그려져 있다. 우리가 이 그림에서 보는 것은 사건이나 행동이 아니라 일종의 공연이다.

 그림 가장 왼쪽에 신들의 전령사 노릇을 했던 헤르메스가 서 있다. 장화에 달린 날개와 휘두르는 지팡이로 알 수 있는 헤르메스는 줄리아노 데 메디치의 전신 초상화처럼 보인다. 줄리아노가 일삼던 구애 행각은

오른쪽 끝에 나타난다. 미풍에 휘어진 오렌지나무 사이로 푸르스름하고 투명한 제피로스가 재빨리 날아와 이 장면에 합류한다. 플로라는 도망치려 하지만 이미 제피로스의 손이 닿아 있다. 제피로스의 입김 속에서 플로라는 입으로 꽃들을 낳는다. 오비디우스의 『연대기』는 플로라가 어떻게 제피로스 손에 붙잡혀 굴복했는지를 말해준다. 플로라는 결혼선물로 그녀가 손을 대기만 하면 무엇이든 꽃으로 바꿀 수 있는 능력을 받는다. 『연대기』는 폴리치아노가 즐겨 읽던 책이었으므로, 이 주제를 고르라고 보티첼리를 부추긴 사람이 바로 폴리치아노였으리라는 의견은 거의 확실시되고 있다.

이들 바로 곁에서, 봄의 여신이 앞으로 걸어 나오며 장미꽃을 뿌리고 꽃은 땅 위로 떨어진다. 이 봄의 여신도 시모네타 베스푸치로, 이번엔 옆모습이 아닌 정면으로 그려졌다. 머리를 풀어 흩뜨린 봄의 여신은 꽃줄 장식과 들꽃으로 엮은 허리띠에 화관을 쓰고 있다. 봄의 여신은 자연의 상징이므로, 머리를 단정하게 다듬고 진주와 보석으로 장식한 미의 세 여신이나 비너스와 대조를 이룬다. 미의 세 여신은 아름다움, 정숙(큐피드가 눈을 가리고 불타는 화살촉을 겨누고 있는 여신), 그리고 관능의 여신들이다. 이들은 세 가지 방법으로 선을 행한다. 복종하고 받아들이고 또 때가 되면 되돌려준다. 서로 얽힌 이들의 손과 둥근 원은 이 손에서 저 손으로 옮겨가는 선행의 고리를 상징한다.

마침내 조개에서 내린 「봄」의 비너스는 왼손으로 쥔 넓은 망토 자락으로 몸을 반쯤 감싸고 다른 손으로는 미의 여신들의 심장을 가리킨다. 머리를 숙인 비너스는 몽상에 잠긴 듯하다. 반짝이는 금실로 짠 천과 베일을 걸친 비너스는 딴 세상 인물처럼 보인다. 공기도 움직임도 없고, 육체

의 눈보다는 정신의 눈으로 한결 반짝이는 빛이 지배하는 그런 세상에 있는 듯하다. 비너스의 머리 위로, 나뭇가지들이 둥그스름한 원을 이루며, 비너스를 숲 속의 성모 마리아로 변신시킨다. 비너스의 머리 뒤로 드리워진 도금양 숲은 일종의 후광을 만들어 준다. 그녀는 바다에서 태어난 천상(天上)의 비너스인 것이다. 축도(祝禱)를 하는 듯한 이 손짓으로 성모를 떠올리려던 것은 아닐까? 하지만 피치노의 해석에 따라 그려진 이 비너스풍의 성모는 역설적이지만 세속성과 종교성을 함께 갖추었다. 중세의 '고통에 찬 성모'에 뒤이어 나타난 성모의 모습이 바로 여기에 있다.

피치노의 견해에 따르면, 우리의 영혼은 모두 하나로 일치하며, 우리는 영혼의 조화로움을 따른다고 한다. 인간은 어떤 물질도 광휘도 지니지 않았지만 육체의 빛이 아닌 내면의 빛으로 반짝인다. 성모가 곧 영혼이란 사상은 비너스가 곧 인류애란 사상과 일치한다. 그리스 로마 신화는 그리스도교 신화와 신플라톤주의 신화와 합쳐지면서 완벽해졌다. 「봄」은 「비너스의 탄생」에서 표현된 의미를 굳게 다진다.

산티아고데콤포스텔라를 방문하는 순례자들은 자신의 모자나 옷에 단 조개가 불멸의 조개라고 의심 없이 믿었을 터이다. 여러 나라와 오랜 세기에 걸쳐, 정말로 사람들은 조개를 부활 사상과 연결지어 생각했다. 비너스가 바다의 조개에서 태어났듯이, 죽음은 새로운 삶의 시작이라고 믿었다. 또한 사람들은 여신이 때로는 켄타우로스와 에로스가 끄는 조개에 실려 물결을 따라왔듯이, 죽으면 저승으로 가는 여행을 해야 한다고 생각했다.

그런데 이런 믿음은 아득한 옛날부터 전해 내려왔다. 도르도뉴 지방의 로제리 굴 발굴작업에서 구석기시대의 해골이 하나 나왔는데 이 해

골 위에 조개들이 대칭으로 놓여 있었다. 이마 위에 네 개, 양손 위에 하나씩, 그리고 양발 위에 두 개씩, 발목과 무릎 곁에 네 개가 놓여 있었다. 오직 성 야고보의 전설과 관련된 기적만이 불멸을 의미하는 것은 아니다. 회화 역사에서 가장 완벽한 걸작인 「비너스의 탄생」이 의미하는 것도 불멸이다.

산드로 보티첼리

Sandro Botticelli, 1445 피렌체~1510

보티첼리는 프라 필리포 리피(Fra Filippo Lippi, 1406께 피렌체~69 교황령 스폴레토)의 제자였으며 베로키오와 폴라이우올로의 영향을 받았다. 교황 식스투스 4세의 부름을 받아 시스티나 예배당의 프레스코화 세 점을 제작하기 위해 1481년 로마에 머문 시기를 제외하면 평생 피렌체에서 작품 활동을 펼친다. 보티첼리는 피렌체에서 로렌초 데 메디치 주위에 모인 신플라톤주의 인문주의자 모임에 자주 드나들었다. 그는 신화나 우의 또는 종교를 두루 망라하는 주제로 양식화한 우아한 선과 치밀한 표현기법을 발전시켜 숭고한 아름다움을 창조한다. 르네상스 전성기가 시작되자, 보티첼리는 가장 뛰어난 성모 마리아상과 '톤도'를 여러 점 그리며, 메디치 가를 위해 신화를 주제로 한 연작을 제작한다. 이 연작에는 그의 인문주의가 시적인 우의로 표현되어 있다(「비너스의 탄생」). 춤을 추는 듯하고 열에 들떠 있는 보티첼리의 인물들에게서 움직임이 느껴지며, 여기에 우아함과 때로는 병적이면서 우울하고 흔히 몽상에 잠긴 하나의 시가 곁들여진다. 15세기 말에 이르면 보티첼리의 작품은 그가 신봉하던, 1498년에 화형을 당한 사보나롤라의 예언에서 비롯된 정신의 위기를 반영한다. 이때부터 신화의 세계를 바탕으로 한 성스러운 보티첼리의 작품이 도덕적 암시와 우의로 가득 차게 된다. 그러면서 그의 선이 지닌 힘과 강렬함, 그리고 우아한 특징이 약해진다. 한편 윤곽선이 날카로워지면서 표현력과 색채는 강해진다.

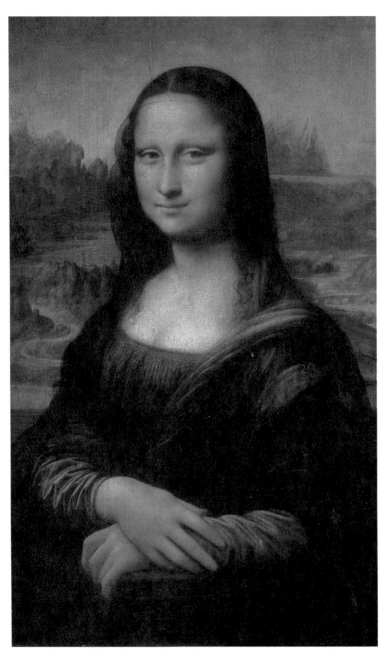

레오나르도 다 빈치, 「모나리자」, 1503~6

영원한 여성을 향한 변함없는 이상

레오나르도 다 빈치의 「모나리자」

해마다 수십만 명의 방문객들이 세상에서 가장 유명한 그림인 「모나리자」 앞으로 몰려든다. 이 그림은 방탄유리로 둘러싸여 세상에서 가장 잘 보호받고 있다. 하지만 이 그림이 이제껏 손상되지 않고 우리에게 전해지기까지 얼마나 놀라운 일이 있었는지 방문객들은 알고나 있을까? 1911년 8월 21일, 루브르 박물관의 살롱 카레에서 보수작업을 하던 이탈리아 인부 빈첸초 페루자라는 사람이 「모나리자」를 액자에서 떼어내 자기가 살던 파리 로피탈 생루이 가(街) 맨 위층의 빗자루 보관용 벽장 안에 이 년 동안이나 감춰두었다. 그는 애국심에 불타서 「모나리자」를 이중 바닥으로 된 가방에 숨겨서 고향인 피렌체로 돌려보냈다. 그 뒤 이 그림은 한 골동품 가게에서 발견되어 다시 루브르 박물관으로 돌아왔다.

페루자는 프랑스가 다 빈치의 걸작을 훔쳤다고 잘못 알고 있었음에 틀림없다. 하지만 사실은 화가 자신이 이 그림과 떨어지기를 원하지 않아서, 1516년 프랑수아 1세의 초청을 받아 생의 마지막을 보내러 클로 루체로 올 때 짐 속에 은밀히 넣어 가져왔다. 1503년과 1505년 사이에 피렌체에서 제작된 이 그림은 피렌체의 헌병사령관이던 질투심 강하고 고

리타분한 늙은이인 프란체스코 디 바르톨로메오 디 잠비니 델 조콘도의 세번째 아내를 모델로 했다. 전해 내려오는 이야기에 따르면, 화가는 늘 입던 무릎까지 내려오는 장밋빛 망토를 걸치고 모나리자가 오래도록 포즈를 취하는 동안 그 주변에 익살광대와 가수와 음악가를 두어서 무료함을 달래주며 꼼짝 않고 앉아 있게 했다고 한다. 그러는 동안에 그가 모델을 얼마나 꼼꼼하게 그렸는지 육안으로는 붓자국을 알아보기 어려울 정도이다.

투명한 빛이 퍼지는 얼굴

최근에 저명한 의사들이 모나리자의 피부와 표정을 면밀히 검사해보고는, 콜레스테롤 수치가 매우 높으며 안면마비증세가 있다고 확신했다. 한편 모나리자의 콧방울이 벌어지고 입술이 굳어 있는 점으로 미루어보아, 천식증세가 있고 귀가 아주 먼 것 같다고 주장하는 의사들도 있다. 그리고 싱거운 생각이기는 하지만, 최근 캐나다의 한 비디오 작가가 발견한 바로는 그림을 거꾸로 뒤집어놓고 보면 수수께끼 같은 「모나리자」의 미소가 남성의 통통한 양 볼기의 두 원이 끝나는 지점인 부드러운 살집이 솟아오른 부분과 비슷하다고 한다.

또한 사람들은 「모나리자」를 영원한 여성의 신비와 동일시하기도 하고, 희망과 절망의 씨앗을 뿌리는 낭만적인 여주인공 상으로 여기기도 한다. 역사학자 미슐레는 이렇게 썼다. "이 그림은 나를 유혹하고 사로잡는다. 나는 뱀에게 다가가는 새처럼 어쩔 수 없이 이 그림에 끌려간다." 한편 최초의 미술사학자인 바사리(Giorgio Vasari 1511~74)는 이 작품의 사실성에 감탄했다. 다 빈치 이전의 이탈리아 회화가 전형화된 이미

지만 보여준 데 비해, 이 그림은 인물의 심리를 묘사하고 있기 때문이다. 바사리의 글은 이렇다. "맑은 눈은 생생하게 빛난다. 둘레에 불그스름하면서 창백한 음영이 진 눈은 극도로 정밀하게 묘사되어 있다. 코는 매혹적이며 섬세한 분홍빛 콧구멍과 함께 정말 살아 있는 사람의 코와 같다. 얼굴의 연분홍 살빛에 입술의 붉은빛이 차츰 섞여서 이루어진 입의 윤곽은 물감이 아닌, 진짜 살로 만들어졌다. 주의깊은 관람객은 움푹 들어간 가슴에서 정맥의 박동소리를 듣는다."

모나리자는 튼튼하고 무르익은 모습이다. 볼이 통통하고, 결혼과 출산을 거치며 살이 쪘다(그녀는 아이를 사산한 듯하다). 이는 당시에 선호하던 이상형이던 좁은 어깨에 길고 가느다란 목, 섬세한 얼굴의 가냘픈 여성과 대조를 이룬다. 그렇다고해서 모나리자가 실제나 '자연주의'에 충실한 작품이라는 뜻은 아니다. 왜냐하면 이는 모델과 '닮지' 않았기 때문이다. 거울을 들여다보거나 길거리에 다니는 사람들을 바라보기만 해도 이내 납득이 갈 것이다. 「모나리자」는 분명히 실물 그대로의 모습이 아니라 차라리 그녀가 되기를 바라는 모습인, 인류애의 한 이미지를 보여준다고 말하는 편이 나을 듯하다.

이 작품은 보티첼리의 「비너스의 탄생」처럼 마르실리오 피치노의 사상에 지대한 영향을 받았다. 통상 대문자 'L'로 표기해야 하는 피치노의 빛(Lumière)에 관한 개념은 오늘날 우리에게는 퍽 이상하게 여겨지지만, 오랫동안 대단한 영향력을 발휘했다. 피치노는 빛이 사물을 훼손시키지 않고도 고루 퍼지므로 당연히 비물질적이며, 따라서 신성하다는 결론을 이끌어낸다. 그는 빛 속에서 불, 하늘의 웃음, 광휘를 보았고, 반사된 빛 속에는 알 수 없는 어떤 것이 들어 있다고 생각했다. 그리고 빛은 널리 퍼

지면서 우주 전체에 신경을 분포한다고 믿었다. 다 빈치가 명암을 조절한 방식, 즉 그가 하나의 신으로 여긴 해의 방사를 완화시키고 막기 위해 차폐막을 친 작업방식을 이해하려면 피치노의 이론을 알아야만 가능하다. 피치노는 우리의 영혼을 밝히는 내면의 빛을 흰 대리석 램프 불빛에 견주었다. 그 빛처럼, 모나리자의 얼굴은 투명한 흰 빛을 퍼트린다. 그 빛처럼, 그녀의 얼굴은 빛을 반사시켜 세상에 전한다. 그 빛처럼, 그녀의 얼굴에는 어슴푸레한 기운이 서려 있고, 리듬감 있게 출렁이는 어떤 빛을 내뿜는다. 「모나리자」는 그 시대의 전통에 따른 다른 어느 작품들보다 훨씬 사실적이거나 난해한 그림은 아니지만, 피치노의 사상이 깃든 그림이다. 모나리자를 감싸고 있는 빛과 그녀가 내뿜는 빛은 피치노가 말한 '그리스도의 신비체'이다.

이것은 모나리자 뒤로 양쪽에 보이는 경치에서도 확인된다. 왼쪽에는 골짜기 안으로 구불구불 난 길이 지평선에 우뚝 솟은 뾰족한 산봉우리를 향하고 있다. 오른쪽에는 물결이 출렁이는 강을 가로지르는 다리가 하나 있다. 안개가 끼어 흐릿하게 보이는 산의 윤곽은 멀리 있는 물체가 푸르스름하게 보인다는 다 빈치의 이론과 일치하며, 그가 로자 산을 등반한 뒤에 제작한 알프스 산맥 데생을 연상시킨다. 하지만 그는 여기에서 무엇보다 몽환적인 분위기와 신비감을 강조한다. 이 산은, 그가 자신의 동방 여행에 대해 기록한 글에서 토로스 산을 묘사한 정경과 조금 비슷하다. 하지만 정말 그가 동방 여행을 하고 썼는지, 아니면 상상인지는 좀체 종잡을 수 없다. 「모나리자」에는 지질학과 수력학의 탁월한 선구자인 다 빈치가 열중했던 것들이 모두 표현되어 있다. 여기서는 자연히 형성된 침식 형태와 소용돌이치는 물을 볼 수 있다. 어쩌면 모나리자 양편의 풍

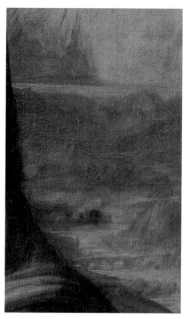

레오나르도 다 빈치, 「모나리자」(왼쪽 부분)　　레오나르도 다 빈치, 「모나리자」(오른쪽 부분)

경은 비오는 날에 빛이 가장 아름답다는 그의 이론을 보여주는 것일 수
도 있다.

모나리자를 해부하다

또한 「모나리자」는 서양미술사에서 완벽하게 정확한 해부술을 적용한
최초의 그림이기도 하다. 당시에 교회가 시체 해부를 금지했고, 이를 어
기면 파문에 처한다는 엄명을 내렸다. 이러한 상황에서 다 빈치는 교회
의 권위를 무시한 채 뼈를 톱으로 자르면 나게 마련인 빠지직거리는 소
리를 간신히 참아내며, 때로는 토할 지경에 이르면서도 홀로 오랜 시간
을 시체와 함께 보낼 정도로 담대했다. 토스카나 지방의 더운 날씨에는

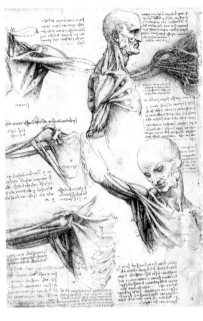

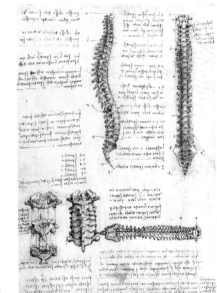

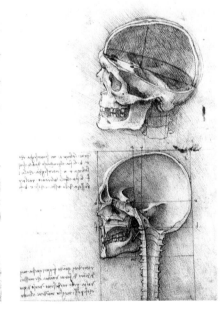

시체가 어찌나 빨리 부패되는지 다 빈치에게는 늦장을 부릴 시간이 없었다. 다 빈치는 이렇게 기록한다. "이것은 참으로 고역이다. 만약 네가 이 일을 좋아한다면, 어쩌면 네게 식욕장애가 생길지도 모른다. 그리고 만약 이 일이 거북하지 않다면, 너는 보기에도 끔찍할 정도로 살갗이 벗겨지고 갈가리 찢겨진 시체들과 함께 밤을 지새워야 하는 두려움을 참아내야 할 터이다."

해부를 통해 예술의 완성도를 높인 점 이외에도 인체의 뼈대를 묘사한 다 빈치의 데생은 그 시대의 지식에 비해 놀라운 발전이었다. 그는 척추의 곡선, 두 다리가 받쳐주는 상반신의 무게를 분배하는 선골의 경사, 호흡기에서 중요한 역할을 하는 휜 부분을 처음으로 정확하게 그린 사람이다. 그는 모든 해부학자에 앞서 접형골과 앞머리뼈의 형태를 명확하게 보여주었다. 또 운동근육의 기능을 발견했고, 이것을 뒤얽힌 힘줄로 묘사했다. "이처럼 나는 내가 본 그대로 서로 포개진 형태의 힘줄들을 정확하게 나타낼 수 있으며, 이것들이 쓰이는 신체의 부위에 따라 이름을 붙여줄 수도 있다."「모나리자」는 정확한 해부술 덕분에 제2의 육체, 즉 '물질적인 육체'를 가진다. 이는 여러 군데서 나타나는데, 뺨과 가슴의 양감, 오랜 시간 연구한 섬세한 손, 그리고 그녀의 미소에서도 찾아볼 수 있다.

다 빈치는 또한 음운론에도 관심을 가지고 발성에 관한 논문을 쓰기도 했다. 이 논문에는 발성기관의 근육조직을 보여주는 수많은 데생이 들어 있다. 히포크라테스 이후로 의학 지식에는 별반 진전이 없었고 오래전부터 목소리는 호흡에 꼭 필요한 조건이라고 알고 있었다. 사람들은 소리

◀ 레오나르도 다 빈치, (위)어깨와 목 운동에 관한 해부도와 척추뼈에 관한 해부도(1509~10)
(아래)입술 근육에 관한 보고서(1506년께)와 두개골 단면도(1489)

가 공기를 통해 목구멍에서 나와 이에 부딪치고, 혀가 움직여 발음을 할 수 있다고 생각했다. 이가 빠진 사람이 말을 제대로 못하는 게 사실이기는 하다. 그런데 다 빈치는 발음에서 가장 중요한 역할을 하는 것이 성대라고 직감하고, 비록 간략하게나마 최초로 성대를 데생했다. 이것은 뼈대의 구조나 연속된 근육을 파악하는 것보다 한결 미묘하고 까다로운 문제였다.

그리고 예를 들어 두 다리를 절단하듯이 뇌를 측면으로 잘라서 실험을 한 방법 또한 의미 있는 작업이다. 뇌를 얇게 자르기 위해 그는 조각기법을 이용했다. 이것은 작은 구멍을 뚫어 뇌 안의 피를 없애고 밀랍으로 그 안을 채우는 방식이다. 그는 이렇게 해서 뇌의 회백질을 굳히려 했다. 왜냐하면 이 시대 사람들은 영혼은 하나의 형태를 갖추고 있으며 뇌실이 영혼의 안식처라고 믿었던 까닭에, 어떻게든 뇌를 변형시키지 않으려 했으며 이것을 변질시키면 벌을 받는다고 생각했다. 형태가 없는 목소리와 영혼은 신비스럽고 신성하게 여겨졌다. 그런데 다 빈치에 의해 이 두 '실체'에 관한 연구가 이루어졌고, 그 형태가 잡혔다. 이미 이것을 어떻게 보여줄지 걱정할 판이었다.

현대의 대중들은 모나리자에 매혹되었지만, 대체로 미술가들은 별로 좋아하지 않는 듯하다. 페르낭 레제(Fernand Léger, 1881~1955)는 이 그림이 너무 우아한 태를 냈다고 생각했다. 그래서 1928년에 그린 「열쇠가 있는 모나리자」에서 그림엽서에 그려진 이 고상한 인물을 정어리 통조림 깡통과 열쇠와 대비시키고 있다. 그에 따르면, 공장에서 대량생산된 물건들이 모나리자의 미소보다 조형적으로 훨씬 우수하다는 것이다. 그리고 1916년에 마르셀 뒤샹(Marcel Duchamp, 1887~1968)이 모나

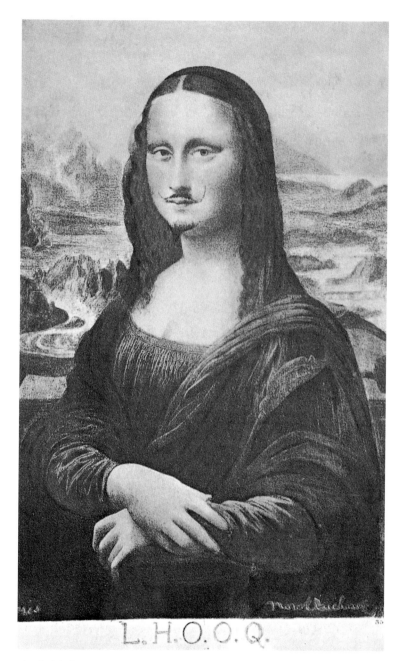

마르셀 뒤샹, 「L.H.O.O.Q.」, 1919

리자 복제판에 콧수염과 턱수염을 그려놓고는 「L.H.O.O.Q.」(프랑스어로 읽으면, 그녀의 엉덩이가 뜨겁게 달아 있다(elle a chaud au cul)는 뜻—옮긴이)란 교묘한 제목을 붙였다. 이것은 다 빈치의 탁월한 걸작을 어느 누구보다도 잘 알고 있는 화가들의 심술이나 빈정거림이라 하겠다. 아니면, 다 빈치가 구현한 인류의 이상을 대면한 화가들이 지금 같은 야만의 시절에는 도저히 실현할 수 없다는 절망감에서 이와 같은 행위를 했다고 보는 편이 한결 옳을 듯하다.

하지만 이런 식의 반발도 「모나리자」의 세계적인 명성에 흠을 내기엔 부족하다. 1963년 뉴욕의 메트로폴리탄 미술관에서 이 작품을 전시할 때 초등학교 어린이들이 단체 관람을 왔다. 어린이들은 미술관 어귀까지 관광버스로 들어와서 작품 앞을 일렬로 지나며 감상하고 다시 출구에서 기다리는 차를 타기로 되어 있었다. 그런데 이 가운데 어린 흑인 사내아이 하나가 차 앞에 이르더니 젖먹이 강아지 한 마리를 감추고 있던 자신의 셔츠를 열어 보이며 기뻐서 날뛰었다. 소년은 어안이 벙벙해서 바라보는 미술관 경비원들에게 소리쳤다. "이 세상에서 「모나리자」를 본 개는 내 강아지밖에 없을 거예요!"

레오나르도 다 빈치

Leonardo da Vinci, 1452 피렌체 빈치~1519 프랑스 클로 루체

1469년에 다 빈치는 베로키오(Andrea del Verrocchio, 1435 피렌체~88 베네치아)의 아틀리에에 들어가 조각과 회화를 배운다. 1472년에 피렌체 화가조합에 등록하며, 1481년 말에서 1482년 초까지 피렌체에 머문다. 그 뒤 루도비코 일 모로의 부름을 받고 밀라노로 간다. 그는 밀라노에서 군사 기술자, 건축가, 화가, 조각가, 축제 조직자로 일한다. 1496~98년 동안 밀라노의 산타마리아델레그라치에 수도원 식당벽에 「최후의 만찬」을 그린다. 「최후의 만찬」은 거대한 프레스코화로 잘 짜여진 구성의 엄격한 배치에서 인물들의 감정이 잘 드러난다. 동시에 다 빈치는 『회화론』과 같은 이론서도 썼다. 1499년에 밀라노를 떠나 만토바를 거쳐 피렌체로 되돌아온다. 1500년부터 1516년까지 그는 걸작 「모나리자」(1503~7)와 「성 안나와 성모 마리아와 아기 예수」(1508~10)를 제작한다. 이 두 작품에서 다 빈치 회화의 이상이 분명히 드러난다. 그는 공기 원근법, 양감과 입체감을 만들어내는 명암법, 윤곽을 흐릿하게 하는 '스푸마토'(sfumato) 기법으로 인물과 비현실적인 풍경에 색다른 아름다움을 만들어낸다. 1516년에 프랑수아 1세의 초청으로 프랑스로 가서 그곳에서 죽는다. 르네상스 천재이며 신화인 다 빈치는 다채로운 작품을 남겼다. 그의 데생은 과학적인 정밀성과 통찰력을 지닌다. 퍽 다양하면서 문학성이 뛰어난 그의 글을 통해, 회화를 시와 동등한 예술의 서열로 끌어올리려는 그의 끈질긴 노력도 엿볼 수 있다.

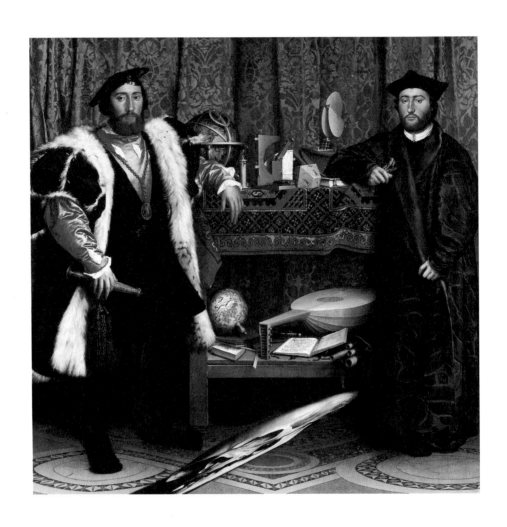

한스 홀바인(小), 「대사들」, 1533

뜻밖에 만난 죽음
한스 홀바인(小)의 「대사들」

　　우리가 한스 홀바인(小)의 「대사들」에서 느끼는 것은 엄습하는 운명일 듯하다. 이 그림은 그 완성도나 숨은 뜻으로 보아 화가의 걸작 가운데서도 으뜸으로 꼽힌다. 1532년 9월 초 런던에 도착한 홀바인은 깊은 절망감에 빠져 있었다. 그가 삶의 터전이던 스위스의 바젤을 떠날 때는 친구인 대영제국의 장관 토머스 모어의 주선으로 헨리 8세의 공식 초상화가가 된다는 확실한 꿈이 있었다. 그런데 바로 1532년 9월 초에 모어는 왕과 아라곤의 캐서린의 이혼을 반대했다는 이유로 일급 반역죄로 고소당해 런던탑에 던져진 한낱 죄수에 지나지 않았기 때문이다. 왕은 결국 자기 뜻대로 앤 불린과 재혼했다.

　　다행히도 한스 홀바인(小)은 자기 모습을 영원히 남기고자 하는 프랑스 젊은이를 만나게 되었다. 이 사람은 프랑수아 1세가 헨리 8세에게 보낸 장 드 댕트빌이라는 사절이었다. 화가의 명성을 알고 있던 댕트빌은 자신의 직업을 화려하게 드러낼 만한 그림 한 점을 실물 크기로 그려달라고 주문했다. 그는 이 그림으로 트로이 근처에 있는 댕트빌 가문의 저택인 폴리시 성을 장식할 요량이었다. 그는 그림 왼쪽에 선 인물로, 당시 유

행하던 동양산 양탄자를 씌운 가구의 한 선반에 팔을 기대고 있다. 위칸에는 천체기구와 시간 측정기구가 놓여 있다. 아래칸에는 악기들과 반쯤 펼쳐진 책 한 권과 활짝 펼쳐진 또 다른 책도 보인다. 이들 뒤로 벽에 드리운 천이 배경을 가리고 있다. 오른쪽 인물은 댕트빌의 오랜 친구인 조르주 드 셀브다. 그는 툴루즈와 알비 중간쯤에 있는 꽤 큰 마을인 라보르의 주교였는데, 이 그림을 위해 부랴부랴 달려왔다. 이 작품은 1533년 4월에서 5월 사이에 런던에서 그려졌다.

홀바인의 작품 가운데 「대사들」이 가장 매력적인 까닭은 여기에 비밀이 하나 숨어 있어서이다. 인물들의 발치에 놓인 하나의 반점은 어떤 형체이기는 하나 도대체 무엇인지 한눈에 알아볼 수가 없다. 대리석이나 그 외 잡동사니들과 뒤엉킨 채 바닷가에 떠밀려온 길쭉한 물고기처럼 보이기도 하면서 딴 세상에서 온 물건인 듯 중력의 법칙에 어긋나 있으며, 바닥에 닿을락말락한 한 줄기 빛을 받아 신비롭기만 하다. 바로 「대사들」에 숨어 있는 이 이미지야말로 수수께끼다. 이 그림은 단지 두 귀족을 그린 유화에 그치지 않고, 일련의 질문을 제기하는 상징적인 뜻을 지닌 작품이다. 이제부터 이 질문에 대한 답을 찾아보기로 하자.

근대의 도래를 알리다

왼쪽에 서 있는 장 드 댕트빌은 흰 담비털로 안을 댄 소매가 불룩한 망토를 입었다. 금줄에 매달린 생미셸 왕실 훈장인 타원형 메달을 눈에 잘 띄게 하려고 가슴에 걸었다. 그리고 오른손에 스물아홉이라는 그의 나이가 새겨진 칼집을 쥐고 있다. 그는 날씨가 변덕스러운 영국 체류기간에 "건강을 돌볼 수 있는 일주일"간의 휴가도 없었다고 불평할 만큼 기후가

맞지 않아 고통스러워했다. 그는 그림 외에도 음악을 좋아했고, 과학에도 관심이 많았다. 이런 이유로 과학기구가 그림에서 좋은 자리를 차지하고 있다. 그는 이 그림에서 공적인 인물이 지닌 세력을 보여준다. 그는 정치적인 권력을 손에 쥔 '짧은 제복'의 외교사절이며, 반면에 친구인 주교는 종교적인 권력을 쥔 '긴 제복'의 외교사절이다.

조르주 드 셀브는 매우 파격적인 승진을 해서 열여덟 살에 주교직에 올랐다. 이것은 프랑수아 1세가, 1525년 파비아에서 있었던 비참한 전투 뒤에 자신이 석방되도록 애를 써준 셀브의 아버지인 파리 고등법원장에게 답례를 하기 위해서다. 댕트빌이 화가를 만나자마자 바로 초대해 런던에 오게 된 셀브는 불과 몇 주밖에 머무르지 못했다. 게다가 그가 도착하자마자 바로 모델을 선 것은 아니라는 생각이 든다. 홀바인의 솜씨가 매우 능란하기는 했지만 세부까지 꼼꼼하게 묘사하기에는 제작기간이 너무 짧았다. 따라서 셀브의 초상은 화가들이 가끔 쓰던 방식대로, 그가 프랑스로 돌아간 뒤에 실물 습작을 토대로 끝냈다고 생각할 수 있다. 댕트빌의 얼굴이 친구에 비해 끝마무리가 더 잘된 까닭을 이렇게 설명할 수 있겠다.

위칸에 잘 보이게 놓인 여러 기구 가운데서 가장 복잡한 기구는 '이상한'이란 뜻의 '튀르케'(turquet) 또는 '토르쿠아툼'(torquatum)으로 불리는 것으로, 그림에서 중요한 위치를 차지한다. 나무로 만들어진 이 기구는 복잡한 지침판이나 양치기의 시계처럼 원기둥 모양이다. 그리고 햇빛의 각도를 측정하는 데 쓰이는 클리노미터처럼 가운데가 반원형으로 움푹 들어간 이 기구는 편리한 실용기구이다. 튀르케는 해나 별의 위치를 측정하는 데 쓰이기도 했으나, 우리에게는 날짜와 시간을 계산하는

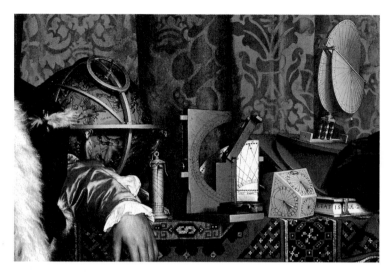

한스 홀바인(小), 「대사들」(윗 선반 부분)

기구로 더 널리 알려졌다. 이것은 서로 맞물린 눈금반 네 개로 이루어졌는데, 각 눈금반은 서로 다른 평면에 들어 있다. 이처럼 모양이 아주 독특해서 여느 다른 기구와 닮은 구석이 전혀 없다.

어쨌든 이 무렵에는 점성술과 천문학의 경계가 아직 확실하게 구분되지 않았다. 특히 이 시대에 하늘은 인간의 운명을 좌지우지하는 관념적인 장소였다. 이런 이유로 위칸 왼쪽에 놓인 것은 오늘날 우리가 알고 있는 의미의 천구의라기보다는 하늘에 관한 일종의 우의에 가깝다. 실제 우리가 여기에서 보는 것은 '성난 골족 수탉'인 갈라시아가 독수리를 공격하는 장면이다. 여기에서 천문학은 매우 속된 상징과 뒤섞여 있다. 이것은 프랑스가 적을 공격하여 마침내 승리한다는 내용이다. 아래칸에 놓인 지구의는 그 시대의 지리학 지식에 토대를 둔 매우 이상한 형태의 대륙들을 보여준다. 지구의는 한 극점에서 적당히 내려다본 각도로 대륙을

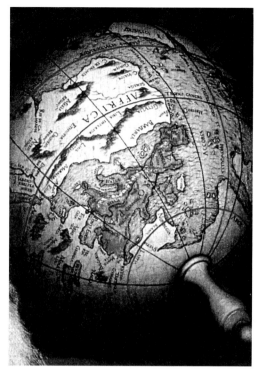

한스 홀바인(小), 「대사들」(아랫 선반에 있는 지구의 부분)

보여준다. 이 지구의에는 정확을 기하려는 화가의 염려가 분명히 드러난다. 왜냐하면 당시에 지구의는 일종의 아이디어 상품이었기 때문이다. 이것은 가죽으로 만들어 공처럼 부풀린 조잡한 여행용 장난감이었다. 장 드 댕트빌이 몇 가지 세부사항을 이 지구의에 덧붙여 달라고 화가에게 부탁한 사실이 분명히 확인된다. 댕트빌이 외교관으로 부임했던 나라의 이름뿐만 아니라, 그의 고향인 폴리시가 지구의에 표시되어 있다. 댕트빌은 자신의 이력에서 중요한 사건들을 회상할 수 있는 전기적인 그림을 갖고 싶었던 것이다. 그래서 그는 홀바인에게 자신의 이력을 빠짐없이

알려주었다.

댄트빌은 지구가 세계의 중심이 아닌, 태양의 한 위성에 불과하다는 사실을 발견한 코페르니쿠스와 동시대 인물이다. 또한 댄트빌이 살던 시대는 제롤라모 카르다노가 3, 4차 방정식 문제를 해결해서 대수학이 획기적인 전기를 맞은 시대이기도 하다. 다른 한편으로 이때는 지롤라모 프라카스토로가 개략적이기는 하나 질병감염이론을 내놓은 시대였다. 과거의 가치는 와르르 무너져내렸다. 천사의 운동에너지를 연구하던 중세의 과학은 신학에 가까웠다. 성인과 영웅 대신에 천문학 기구와 정밀시계가 「대사들」에서 좋은 자리를 차지하고 있다. 설령 이 기구들이 댄트빌의 취향과 관련된 것이라고 할지라도, 근대 세계의 도래를 알리기엔 부족함이 없다.

이 그림에서 매우 독특한 요소는 아래칸에 펼쳐진 커다란 책이다. 이 책은 찬송가 모음으로 조르주 드 셀브의 신앙심을 표현한다. 왼쪽 페이지에 루터 성가의 첫 절인 '주의 성령이여, 오소서'(Komm heiliger Geyst Heeregott)라는 구절이 보인다. 그리고 오른쪽 페이지에는 십계명에서 영향을 받은 찬송가인 '인간이여, 행복하게 살기를 바란다면'(Mensch willtu leben seliglich)이 쓰여 있다. 이 찬송가들은 종교적인 신념을 나타내기 위해 선택되었다. 댄트빌처럼 가톨릭 자유주의자였던 셀브는 이단인 루터파가 생겨난 가장 큰 이유를 로마 교회제도가 저지른 잘못에서 찾아야 한다고 생각했다. 추기경들은 야심을 채우려고 돈으로 직책을 사고, 교황들은 그리스도와 그리스도교 신앙에 욕이 될 행태를 보였기 때문이라고 여겼다. 셀브의 눈에는 프랑스에서조차 사제들의 저속함과 무지함이 극에 달한 것으로 보였다. 셀브의 이런 견해를 통해 우리는 1545년

의 트리엔트 종교개혁으로 치닫는 당시의 사상을 예감할 수 있다.

「대사들」은 지식에 근거를 둔 성직자와 세속인의 힘을 보여준다. 이 작품의 의도는 그림을 구성하는 사영기하학에 이르기까지 매우 눈에 띄게 드러난다. 정확한 단축법과 시각적인 색조 처리로 말미암아 이 그림을 언뜻 보면 과연 이것이 이차원 회화인지 의구심을 갖게 될 정도로 실제와 흡사하다.

그렇지만 자세히 들여다보면 몇 가지 허구를 발견할 수 있다. 펼쳐놓은 찬송가 옆에 줄이 열 개인 류트가 놓여 있다. 조화의 상징인 이 악기의 줄 하나가 끊어져 있다. 더군다나 훌륭한 두 인물의 발밑에는 바다에서 밀려온 듯한 상어의 아가리가 있다. 이것은 뭔가 일그러진 상, 곧 왜상(歪像)이며 어른거리는 하나의 그림자다. 그래서 처음에는 완전무결해 보이던 질서정연함도 흔들리는 느낌이 든다. 게다가 두 인물의 얼굴에서 풍기는 평온함도 우리가 애초에 생각했던 것만큼 확고하지는 않다. 홀바인이 잘 정돈해서 보여주는 이 모든 것은 사실 하나의 거죽에 지나지 않는다. 이것은 거의 가면이나 다름없다.

메멘토 모리 죽음을 기억하라

형태를 변형시킨 하나의 왜상, 다시 말해 하나의 수수께끼는 경이에 가깝다. 비정상적인 원근법과 늘어나 과장된 형태로 말미암아 이것이 무엇인지 알아볼 수 없다. 따라서 엄정하게 한 시점을 정한 다음 보아야 형태가 나타난다. 일그러진 상에서 우리는 여러 가지 형태를 짐작할 수 있다. 이것은 여자의 머리나 의자, 풍경, 동물의 모습처럼 보인다. 왜상을 쓰는 이유는 상을 감추면서 동시에 드러내 보이기 위해서이다. 왜상이 사람들

의 뇌리에서 잊혀진 시기에 초현실주의자들이 이를 다시 발견하여 열광한 까닭을 우리는 이해할 수 있다. 유클리드식의 원근법은 인간을 세계라는 연극무대 위에서 보여주는 반면에, 왜상은 무대 뒷면을 보게 한다.

홀바인이 이 유명한 그림을 그린 시기에 뉘른베르크의 에르하르트 쇤 (Erhard Schön)은 떳떳하게 밝힐 수 없는 어떤 장면을 그물처럼 엮은 왜상 안에 살짝 감추어놓은 판화 한 점을 고안하기도 했다. 또한 「대사들」아랫부분에 놓인 일그러진 상은 우리가 정면으로 마주보기를 바라지 않거나 또는 그럴 수 없는 것을 가리킨다. 이것은 인간의 마음 속에서 떠나지 않는 죽음에 대한 두려움이다. '죽음을 기억하라'(memento mori)는 댕트빌의 좌우명이었다. 외계에서 온 듯한 이 알 수 없는 물체는 두 외교관들의 발치에 초현실적이며 비스듬한 그림자를 드리운다. 이것은 죽음의 날개일 뿐이다. 이 움푹한 왜상 안에는 해골이 하나 숨어 있다. 삶의 수수께끼인 죽음. 그림 안에 숨어 있는 이미지가 바로 이것이다.

'프랑스가 소장한 가장 훌륭한 그림'으로 여겨졌던 이 그림은 1900년 런던 국립미술관에 팔려 되돌아갔다. 애초에 「대사들」은 폴리시의 성을 장식하기 위한 그림이었다. 이 성은 별로 크지는 않지만 감탄할 만한 특색을 지닌 성이다. 성 위층의 응접실 바닥은 이탈리아풍 타일로 장식되어 있다. 이 그림의 효과를 최대한 살리기 위해 모든 것을 고려한 끝에, 그림은 두 옆문 사이 후미진 벽에 걸렸다. 홀바인은 실제로 자신의 걸작을 장면과 무대장치를 바꾼 2막의 극적인 연극처럼 구상했다. 왜상에 관한 귀중한 연구업적을 남긴 발트뤼자이티스가 이 작품에 대해 쓴 글은 이러하다.

"1막은 방문객이 정문을 통해 정면으로 들어오면서 구성된다. 그는 연

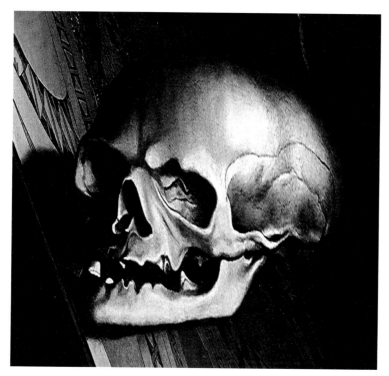

한스 홀바인(小), 「대사들」(바닥의 양탄자 부분)

극에서처럼 거실 안쪽에서 두 신사의 모습을 보게 된다. 그는 이들의 거
동과 화려한 차림, 실제와 똑같은 모습에 깜짝 놀란다. 그런데 한 가지 요
소가 방문객을 혼란스럽게 한다. 인물들의 발밑에 있는 이상한 물체다.
그는 더 자세히 보려고 앞으로 걸어간다. 가까이 다가가서 보면 이것은
더욱 구체적인 특징을 지닌 물체처럼 보인다. 하지만 여전히 무엇인지
알 수 없는 기이한 물체다. 당황한 방문객은 유일하게 열려 있는 오른쪽
문으로 물러선다. 이제 2막이다. 옆방에 들어간 방문객은 고개를 돌려 마
지막으로 그림을 쳐다본다. 그러면 모든 게 확연해진다. 시선이 한쪽으

로 쏠리면서 정면에서 보았던 그림의 장면이 완전히 사라지고, 감추어진 형상이 드러난다. '방문객은 화려한 인간 대신에 하나의 해골을 본다.' 인물들과 과학기구들이 사라지고, 그 자리에 '끝'(Fin)이라는 표시가 불쑥 나타난다. 연극은 끝났다."

해골의 이미지가 드러나려면 실제로 그림 정면에서 오른쪽으로 약 1.5미터 떨어져 있어야 한다. 해골이 나타나면 순식간에 권세와 영화는 사라지고, 그림의 전체 구성에서 눈에 띄게 진열된 과학기구들도 보이지 않는다. 이렇게 해서 마치 하나의 그림에 두 작품이 겹쳐져 있는 듯한 느낌을 준다. 우아한 댕트빌이 당시의 유행대로 비스듬하게 쓴 까만색 모자에 보일 듯 말 듯하게 꽂고 있는 것은 은으로 만든 작은 해골로, 이것이 두 작품을 잇는 접합점이다.

그리고 이 그림을 정면에서 손에 유리관을 들고 들여다보면 또 다른 형태를 볼 수 있다. 유리관을 해골의 왼쪽 눈구멍과 콧구멍 사이에 맞추면, 해골 안에서 또 다른 해골이 나타난다. 첫번째 해골 안에 좀더 작은 해골이 살짝 숨어 있다. 홀바인은 숨겨진 이미지 안에 다른 이미지 하나를 숨겨놓았다. 여기에는 또 다른 뜻이 숨어 있다. 화가가 두번째로 이런 교묘한 기교를 부린 이유는 「대사들」이란 그림에는 관람자를 깜짝 놀라게 하는 단순한 시각의 장난이 들어 있다는 소문을 퍼뜨릴 속셈이었던 것 같다. 여성과의 교제가 전혀 없던 댕트빌은(댕트빌과 셀브는 고향에서 동성연애자라는 뜻의 '예쁜이 신사'로 불렸다) 자기를 놀리는 이들에게 이렇게나마 장난을 치는 데 만족했던 모양이다. 여기에 홀바인이라는 화가의 됨됨이도 덧붙여야겠다. 그는 두 여성 사이에서 즐거운 생활을 했는데, 한 명은 런던에, 또 한 명은 가끔 돌아가는 바젤에 있었다. 호색가였

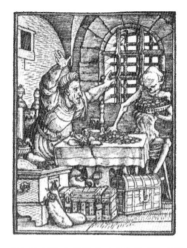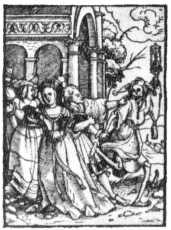

한스 홀바인(小), 「죽음의 이미지」(부자와 여왕), 1523~26

던 그는 음담패설도 즐겼다. 그리고 '홀바인'(Holbein)이란 그의 이름은 '속 빈 뼈다귀'를 뜻한다. 댕트빌은 이 그림이 걸려 있는 폴리시 성의 타일이 깔린 응접실에서 사교모임을 가졌다. 그리고 손님들을 놀래주려고 반짝반짝 빛나는 유리그릇을 꺼냈다. '크리스탈'로 불리는 이 유리그릇은 16세기 초반에는 매우 진기하고 호사스러운 신제품에 속했다. 다음과 같은 상상을 해봄직하다. 식사가 끝나갈 무렵 술기운으로 불콰해진 손님들이 그림 쪽으로 몸을 돌리고 이 훌륭한 두 귀족의 건강을 위한 건배를 들려고 할 때, 손님 가운데 적어도 한 명은 왜상 안에 감춰진 해골을 알아챌 거리에 있게 된다. 그러면 포도주 향기와 왁자지껄한 웃음 속에서 술잔의 목 위로 죽음의 상징이 불쑥 나타나는 것이다.

하지만 「대사들」에서 재미난 장난만 보는 것은 그릇된 감상이다. 16세기에 죽음은 나날의 동반자나 다름없었다. 홀바인의 상상력은 매우 일찍부터 죽음에 사로잡혀 있었다. 그가 스물네 살 나던 1522년에 제작한, 길

이가 2미터나 되는 한 그림에는 그리스도가 우리가 이제껏 본 적이 없는 모습으로 묘사되어 있다. 그리스도는 짓누르는 무덤의 평석에 가슴은 으스러지고, 흐릿한 눈에 발과 손은 갈색으로 부패되어 영원히 인간들 틈으로 돌아올 수 없는 모습이다. 이 그림 이후로, 참고 보기 힘든 데생 연작 쉰여덟 점이 뒤따른다. 이것은 「죽음의 이미지」라는 데생으로 뒤에 판화로도 찍어낸다. 이 데생들은 천문학자의 방, 의사의 방, 수전노의 방을 보여주는데, 이들이 지닌 과학도 돈도 이들을 죽음으로부터 지켜주지 못한다. 죽음은 대서양의 한 항구에서 상인과 그의 상품들을 떼어놓는다. 그리고, 누추한 오두막에 사는 아이는 죽음에 끌려가면서 하얗게 질린 어머니를 향해 몸을 돌린다. 죽음은 도둑처럼 도처에 침입해 있는데, 홀바인이 「대사들」을 그리며 어떻게 죽음을 생각하지 않을 수 있었겠는가?

회화의 역사를 보면, 살아 있는 사람들에게 죽음을 상기시키려는 해골이 셀 수 없이 존재한다. 하지만 「대사들」의 해골은 유일하다. 왜냐하면 해골의 이미지가 에둘러 묘사되었기 때문이다. 멋지게 진열된 천문학기구 아래, 뽐내는 듯한 외관 뒤에 숨어 있어 처음에는 어른거리는 그림자처럼 보이는 이것은, 사실상 죽음을 거부하는 근대 최초의 표현이다. 이 시대부터 아무도, 아니 거의 누구도 죽음을 더 이상 정면으로 바라볼 수 없다.

한스 홀바인(小)

Hans Holbein the Younger, 1497/98 아우크스부르크~1543 런던

화가 한스 홀바인(大)의 아들로 아버지 아틀리에에서 조수로 일했다. 1515년에 홀바인의 가족은 인문주의의 중심지인 바젤에 정착한다. 이곳에서 그는 에라스무스와 친분을 맺는다. 그 뒤 루체른과 이탈리아, 프랑스에 체류한다. 1516년에서 1526년까지 상류 부르주아 상인들을 위해 일하면서 초상화, 종교화, 벽화, 채색 유리창의 밑그림, 판화 등을 제작한다. 그뤼네발트(Matthias Grünewald, 1455/80께 뷔르츠부르크~1528 할레)의 영향을 흠뻑 받아 이탈리아 르네상스의 새로운 이론에 관심을 갖는다. 1526년에 홀바인은 종교개혁을 피해 런던으로 떠난다. 홀바인은 에라스무스의 추천으로, 토머스 모어의 초상을 그린다. 1528년까지 영국에 머물다 1532년에 가족을 바젤에 남겨둔 채 완전히 정착한다. 이때 그는 화가로서 전성기를 맞는다. 홀바인은 앤 불린의 런던 입성을 위해 개선문을 설계하고, 1533년에 「대사들」을 그린다. 1536년 헨리 8세의 시종 화가로 임명되어 영국 궁정의 공식 초상화가가 된다. 이를 계기로 세밀화와 장식화를 포함한 매우 다양한 작품 활동을 펼쳤다. 홀바인은 한창 영광을 누리던 1543년에 페스트로 죽는다. 탁월한 초상화가인 그는 겉모습 뒤에 숨겨진 의미심장한 표정을 얼굴에서 찾아냈으며, 고딕 전통에 새로운 인문주의 경향을 결합하여 그 시대의 여러 흐름을 종합했다.

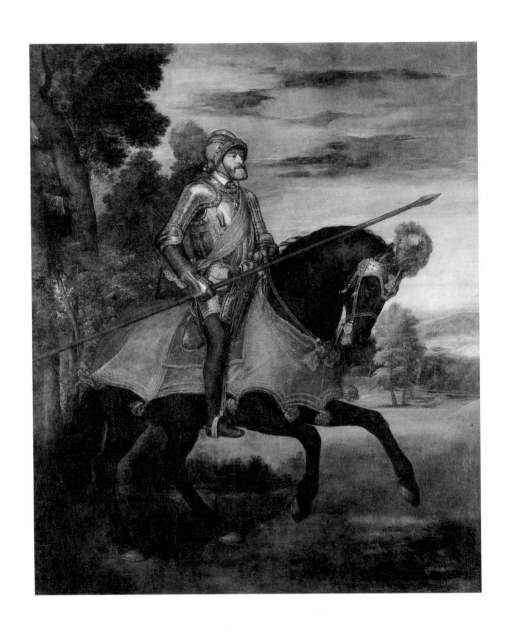

티치아노, 「뮐베르크 전투의 카를 5세 초상」, 1548

화가와 모델
티치아노의 「뮐베르크 전투의 카를 5세 초상」

사실이라고 믿기엔 너무 아름다운 일화가 있다. 티치아노가 카를 5세의 초상화를 그리던 어느 날, 붓을 떨어트리자 황제가 붓을 주워 주었다. 화가가 황송해하며 용서를 구했을 때, 황제는 이렇게 대꾸했다. "티치아노, 그대는 카이사르의 시중을 받을 만한 화가요." 카를 5세는 훌륭한 전략가이며 용감한 정복자로 신성로마제국의 창설자이다. 그는 16세기에 세계에서 가장 강력한 군주였다. 그의 제국은 유럽을 넘어서 라틴아메리카까지 펼쳐져 있었다. 그를 아는 모든 사람들이 꼽는 그의 장점은 신앙심이 깊고 가정에 충실하며, 용감하다는 점이다. 그리고 그의 단점은 무절제한 식탐과, 구두쇠인데도 화려한 겉치레를 좋아한 점이다.

교황 클레멘스 7세가 집전한 그의 장엄한 대관식은 1530년 2월 25일에 거행되었다. 고대 로마에 어울릴 법한 개선문과 도시 전체를 연극무대로 바꾸어놓은 듯한 장식이 장관이었던 이 축제는 그 시대에 가장 화려한 축제로 꼽는다. 카를 5세는 외모로 보면 매력 없는 남자였다. 마르고 작은 키에 허약한 모습의 그는 서른 살을 넘자 실제 나이보다 훨씬 늙어 보였다. 일찍부터 세기 시작한 턱수염은 주걱턱을 간신히 덮고 있었

다. 그의 입은 늘 반쯤 벌어져 있었고 안색은 창백했으나, 형형한 눈빛이 강렬한 인상을 주었다. 자신이 잘생기지 않은 것을 알면서도 그는 기꺼이 초상화의 모델이 되었다. 그리고 자신의 초상화가 널리 퍼지게 되면, 유난히 못난 자신의 모습이 대중들에게는 뜻밖의 기쁨이 될 거라며 진지한 어조로 말했다.

색채가 데생을 누르다

티치아노 베첼리오는 베네치아에서 가장 유명한 미술가였다. 그는 카를 5세의 특별 '공급업자'였다가 뒤에 왕의 궁정화가이자 친구가 된다. 그의 명성은 황제의 명성에 못지않았다. 그의 좌우명은 "예술은 자연보다 강하다"였다. 그는 유럽 회화에 중요한 변화를 일으킨 인물이다. 티치아노에 와서 처음으로 색채가 데생보다, 빛이 선보다 우월해졌다. 그는 늙어서는 큰 붓으로 색채를 넓게 바르며 좀더 암시적인 그림을 그렸다. 그의 작품과 함께 회화의 주제는 문학의 속박에서 벗어났으며, 이렇게 얻은 자유는 계속 이어져 내려왔다. 티치아노는 볼로냐에서 있었던 대관식 직전에 왕을 만났다. 그리고 이때 손에 지휘봉을 든 황제의 초상을 처음으로 그렸다.

그런데 이 두 천재의 만남에는 제삼자인 아레티노(Pietro Aretino, 1492~1556, 이탈리아의 시인이자 극작가)라는 사람이 있었다. 이 인물이 친절하게도 카를 5세를 화가에게 처음으로 소개시켜주었다. 머리카락과 수염이 더부룩한 건장한 체격에, 교활하면서도 거만하고 음란한 아레티노는 자기 자신을 "펜을 쥔 용병대장"이자 "진실의 사자(使者)"라고 규정했다. 그는 분명 위대한 문인은 아니었지만 탁월한 비방문 작가였다.

그는 『서한집』에서 때로는 비굴하게 때로는 익살맞고 불손한 어조로 그를 겁내는 왕자들에게 대놓고 이야기한다. 그는 자신의 궁을 귀족의 궁처럼 그림과 조각, 사치스러운 가구로 잔뜩 장식하고 '아레티노의 여자들'이라고 불리는 아름다운 여섯 여자들의 시중을 받으며 호화스러운 생활을 했다. 베네치아에 들르는 명사들은 모두 그를 만나고 싶어했다. 하지만 자신이 평민 출신임을 잊지 않은 그는 자기에게 호소하러 오는 미혼모, 돈 없는 학생, 떠돌이 기사 같은 불우한 사람들에게 방과 식탁을 개방했다. 화가가 되려다 실패한 그는 영향력 있는 평론가였다. 그는 이렇게 말했다. "티치아노와 나는 우정의 힘으로 서로 하나가 되었다. 이것은 영원한 우리의 뜻이며 명예로운 결합이다."

티치아노는 유명한 작품을 많이 제작했다. 폭풍이 치는 하늘 아래에서 황금비를 맞고 맞는 「다나에」부터, 티치아노의 그림 가운데 가장 잔인한 그림인 사티로스가 발을 붙들고 있고 바이올린 반주에 맞춰 산 채로 살가죽이 벗겨지는 「마르시아스의 형벌」까지 수두룩하다. 하지만 그는 무엇보다 탁월한 초상화가였다. 초상화가로서 그의 기량을 잘 보여주는 작품으로는 연로해서 얼굴이 주름으로 뒤덮인 교황 파울루스 3세의 초상화나 아주 오만하면서도 경계하는 눈초리의 안드레아 그리티의 초상화를 들 수 있다.

그의 초상화는 실물과 '닮지' 않았다. 아니, 그 이상의 것을 담고 있다. 그의 초상화는 모델의 사람 됨됨이까지 얼마나 적나라하게 파헤쳤는지, 실물을 보는 것보다 더 정확하게 그 인물의 운명을 점칠 수 있다는 이유로 점성가들 사이에서 인기가 높았다. 카를 5세는 티치아노 그림의 이런 면을 알았을까? 1530년에 그린 자신의 초상화에 만족한 카를 5세

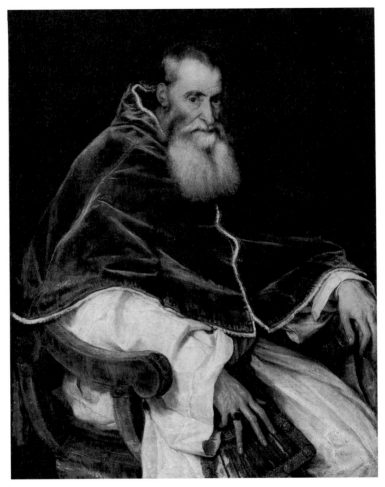

티치아노, 「교황 파울루스 3세」, 1543

는 1548년 신성로마제국 의회가 열리는 아우크스부르크까지 티치아노를 데려오게 했다. 그는 한 해 전인 1547년 4월 24일 엘베 강가의 작은 마을인 뮐베르크에서 벌어진 전투에서 루터파 군주들을 물리치고 거둔 승리를 영원히 후세에 전하고 싶었던 것이다.

당시 황제는 마흔일곱 살이었다. 하지만 통풍과 황달기가 있어서 중국산 약초로 달인 탕약을 복용하며 치료하고 있었다. 그는 얼마나 아팠는지 싸우러 나갈 때조차 거의 가마 위에 누워 있는 형편이었다. 그는 자신의 보병 5천 명, 에스파냐인 보병 5천 명, 독일인 보병 8, 9천 명, 그리고 당시에 가장 노련하다고 알려진 헝가리인 900명이 포함된 기병 1천 700명으로 이루어진 막강한 군대를 이끌었다. 엘베 강의 모든 다리가 모조리 파괴되었을 때, 한 젊은 농부가 황제에게 걸어서 건널 수 있는 냇물을 알려주었다. 그런데 이 냇물은 기적적으로 황제의 통증을 씻은 듯이 사라지게 했다. 그는 주저하는 기병대를 앞서 말에 올라 돌진했다. 개신교도들은 혼비백산해서 이내 굴복했다. 카를 5세는 뮐베르크에서 신이 자신과 함께한다는 명백한 증거를 보았다.

1548년 4월에서 9월 사이에 제작된 「뮐베르크 전투의 카를 5세 초상」은 퍽 간결하다. 이 그림에서 황제는 말을 타고 투구를 쓴 모습으로 묘사되어 있다. 그는 말의 골반과 허벅지를 감싸는 전투용 안장 위에 앉아 손에 창을 들고 있다. 안색이 창백하고 과묵해 보이며 확고한 결의가 서린 표정이 굳어 있고, 시선은 먼 곳에 고정되어 있다. 금박을 입혀 니엘로 상감한 화려한 갑옷은 이 허약하고 왜소한 남자의 등에서 휘황찬란하게 빛나 오히려 어색할 지경이다.

허리가 짧고 목이 굵으며 영리한 이베리아산 말의 음낭 하나는, 이 장면에 남성다움을 강조하기 위해 눈에 잘 띄게 묘사되어 있다. 뒷발은 땅을 딛고, 앞발을 들고 있는 자세는 질주하는 말을 나타낼 때 사용하는 관습적인 표현이다. 움직이는 느낌을 주는 마의에 달린 빙글빙글 도는 방울술도 마찬가지다. 루터파 군주들과의 전투는 희뿌연 새벽안개가 가시

지 않은 이른 아침에 시작되었다. 하지만 우리가 그림에서 보는 장면은 개신교도들이 패한 뒤인 황혼 무렵이며, 승리자 카를 5세는 늪지의 숲에 있다. 이 늪지는 카를 5세 군대가 후퇴했다고 믿은 개신교도들이 함정에 빠지고 만 장소다. 놀라운 전력을 기념하는 이 그림에서 황제는 혼자 힘으로 영예로운 전투를 치른 것처럼 보인다.

그러면 티치아노는 어떻게 이 그림을 그렸을까? 현재 베네치아아카데미아 미술관 소장품인, 티치아노가 끝내지 못하고 죽은 「피에타」를 완성한 화가 자코모 팔마 일 조바네는 티치아노가 말년에 어떤 식으로 작업했는지 설명한다. "티치아노는 그림에 물감을 두껍게 발라서 이것을 뒤에 묘사할 작업의, 이를테면 밑칠이나 밑바탕으로 이용했다……이 기초작업을 공들여 한 다음에 그는 캔버스를 벽 쪽으로 돌려놓았다. 그리고 때로는 몇 달 내내 쳐다보지도 않고 내버려두었다. 그런 뒤에 캔버스를 다시 시작할 때면 그 효과를 판단하기 위해 마치 불구대천 원수라도 대하듯이 냉혹한 눈길로 살펴보았다.

그리고 그는 자연과 미술의 아름다움을 가장 조화롭게 표현할 때까지 형태를 다듬고 고쳐나갔다. 그런 뒤에 수정작업이 마르기를 기다리면서 다른 그림을 시작했다. 마지막으로 그는 밝은 부분에서 중간색으로 변하는 부분을 손가락으로 여러 번 문질러 마무리작업을 했다. 그는 이런 식으로 한 색채에 다른 색채를 자연스럽게 연결했다. 예전에도 그는 늘 손가락으로 캔버스 한 귀퉁이에 검은색 반점을 바르거나, 핏방울 같은 붉은색 점 하나를 찍어 혈색을 돋보이게 했다. 그러면서 차츰 인물에 생동감을 불어넣으며 완벽한 경지에 이르렀다. 그는 붓보다는 손가락을 더 많이 사용하여 마무리했다."

화가의 붓을 주워준 황제

「뮐베르크 전투의 카를 5세 초상」을 제작할 때, 티치아노는 혈기가 왕성한 나이였다. 그래서 이 작품의 제작방식은 25년 뒤에 그린 「피에타」와는 아주 다르다. 게다가 우리는 「뮐베르크 전투의 카를 5세 초상」이 여섯 달에 걸쳐 제작되었다는 사실을 알고 있는데, 어떻게 작품을 오랫동안 벽 쪽으로 돌려놓을 수 있었는지 상상하기 어렵다.

어쨌거나 팔마의 지적은 티치아노의 그림에서 들라크루아가 감탄한 "넉넉해 보이는 효과"가 무엇인지 납득시켜준다. 들라크루아가 볼 때 티치아노의 이 효과는 "르네상스 초기 화가들이 보여주는 메마른 회화나 후에 르네상스 쇠퇴기 화가들이 쓰던 맥빠진 방식과 터치를 남용한 회화와도 거리가 멀었다." 말의 적갈색 털, 자주색 마의와 깃털 상모, 그리고 황제의 자주색 솔과 깃털 장식, 주홍색 반점이 난 황금양털 훈장, 금빛 도는 회색 갑옷과 마구, 파란색과 오렌지색 하늘, 갈색과 초록색 풍경은 확실히 티치아노가 타고난 색채 화가이며, 완벽에 이른 대가임을 보여준다.

아레티노는 미술가들에게 쓸데없는 조언을 주고 싶어 늘 안달난 사람이라, 티치아노에게도 초상화에 두 가지 의인화를 포함시키라고 했다. 즉 비유적인 의미를 명확히 하기 위해서 종교는 성배로, 명성은 트럼펫으로 나타내라고 일러주었다. 티치아노는 물론 그렇게 하지 않았다. 그렇지만 미술사가 파노프스키가 말했듯이 오로지 사실만을 기록한 그림이란 있을 수 없다.

군주와 말을 탄 군사령관은 대개 긴 칼이나 지휘봉을 드는데, 그 예를 벨라스케스(Diego Velázquez, 1599~1660)와 루벤스(Peter Paul Rubens, 1577~1640)가 제작한 말을 탄 필리프 4세의 초상화에서 볼 수

벨라스케스, 「말을 탄 필리프 4세 초상」, 1635~36

있다고 파노프스키는 지적했다. 티치아노의 그림에서 카를 5세가 오른손에 창을 들고 있는 것은, 단순히 일화의 진실성을 고려해서만은 아니다. 황제는 이 그림에 묘사된 창보다 훨씬 짧아 효율성이 떨어지면서 거추장스러운 사냥용 창을 들고 뮐베르크 공격에 나섰다. 하지만 우리가 이미 우첼로의 「성 게오르기우스와 용」에서 보았듯이, 창은 용을 죽이는 용맹함의 상징이다. 다시 말해, 종교개혁이 일어난 이래로 '그리스도교 기사'가 이교도를 무찌르는 무기는 창이었다. 이처럼 황제가 든 창은 가톨릭과 신성로마제국을 동시에 구한 위대한 승리를 의미한다.

황제의 요구로 묘사된 것 같은 창에는 이러한 함축적인 의미 외에도,

어떻게 보면 더 중요하면서 분명한 다른 의미가 숨어 있다. 파노프스키의 설명처럼, 고대 로마에서 절대권력의 상징물은 그리스와는 달리 왕의 지휘봉(왕홀)이 아니라 창이었다. 카를 5세의 선조인 로마 황제들이 도시 안으로 위풍당당하게 입성할 때 손에 들고 있던 것은 창이었다. 그리고 이들은 전투태세를 갖출 때도, 결전을 치르러 길을 떠날 때도 창을 들었다.

플리니우스는 고대 그리스에서 가장 이름난 화가인 아펠레스가 말을 탄 알렉산드로스 대왕의 초상을 제작하던 이야기를 들려준다. 이 초상화 속의 말은 정말 살아 있는 듯해서, 이 그림을 본 다른 말들이 일제히 울어 대기 시작했다고 한다. 아펠레스는 알렉산드로스 대왕의 궁정화가였다. 전설에 따르면 화가가 그림을 그리다 붓을 떨어트리자 알렉산드로스 대왕이 몸을 숙여 주워주었다고 한다. 이것으로 티치아노의 붓을 주워준 카를 5세의 행동이 설명된다. 이 상징을 통해 카를 5세도 대정복자인 알렉산드로스와 동등해진 것이다.

르네상스기의 다른 화가들과 달리, 티치아노는 레오나르도 다 빈치처럼 철학을 갖춘 화가도, 피에로 델라 프란체스카처럼 기하학에 정통한 화가도 아니었다. 티치아노가 미술이나 신화의 문제를 다룬 개론서를 쓴다는 것은 상상할 수도 없는 일이다. 티치아노와 아레티노가 주고받은 편지는 잡다하면서도 시시한 내용이다. 이들은 편지에서 둘이 함께 연 연회가 만족스러웠다거나, 아니면 단순한 생활이 지닌 미덕을 칭송하기도 한다. 이 가운데 한 편지에는 대운하 위로 펼쳐지는 하늘의 빛과 그림자의 효과가 아주 훌륭하게 묘사되어 있다. 또한 아레티노가 간식 시간에 자기 집으로 티치아노를 초대한 편지도 있다. 그 외에 이들은 꿩 한 쌍에 대해서,

티치아노, 「권좌에 앉은 카를 5세」, 1548

맛있는 음식에 대해서, 아름다운 안지올라 자페티 양에 대해서 이야기한다. 그렇다고 해서 티치아노가 지적이지 않다는 것은 무식하다는 뜻이 아니다. 피렌체가 아니라 향락이 넘치는 베네치아에 살기는 했어도 그는 미의 본질을 놓고 벌어지던 이 시대의 논쟁에 익숙했다. 그리고 고대의 작가들을 두루 섭렵했으며 고대 미술에 관한 지식도 충분히 갖추고 있었다.

16세기에 인구 십만 명이던 베네치아 공국에는 고급 창녀들만 3천 명에 달했다. 이 여자들은 흔히 자신의 후원자 집에서 살았으며, 때로는 아이를 낳아 기르기도 했다. 이런 풍습이 「우르비노의 비너스」 같은 티치아노의 여러 그림에도 드러난다. 영국의 한 미술사학자는 「우르비노의 비너스」를 '침실용 그림'이라고 빈정거렸다. 티치아노는 프리울 지방의 피에베디카도레에서 나무 장사로 큰돈을 번 집안에서 태어났다. 그는 어린 시절을 너도밤나무와 밤나무가 울창한 산에서 보냈다. 이 나무들의 줄기는 베네치아 해군 군함과 도시건설의 토대가 되는 기초 말뚝으로 쓰였다. 산골 출신답게 그는 힘과 야성을 간직하고 있었고, 이것이 「뮐베르크 전투의 카를 5세 초상」에 잘 드러난다.

이 초상화를 그린 뒤 티치아노는 어두운 색 옷을 고급 관료나 부유한 상인처럼 차려입고 소파에서 쉬고 있는 황제의 초상을 그렸다. 일종의 발코니 같은 실내에서 황제는 한 손에만 장갑을 끼고 있으며, 옆엔 환자용 지팡이가 놓여 있다. 승리를 기념하던 초상은 삶의 성쇠를 보여주는 초상으로 바뀌었다. 화려한 비단 벽걸이와 웅장한 원주를 제외하고, 황제의 위엄을 상기시키는 것은 아무것도 없다. 황제의 유일한 장신구처럼 늘 달고 있던 황금양털 훈장조차도 여기에선 거의 보이지도 않는 회녹색 리본처럼 그려져 있다. 천식으로 호흡이 곤란하고 통풍으로 뒤틀린 다리

에, 허리가 굽고 눈가가 거무스레하면서 눈이 충혈된 이 남자는 승리한 황제의 모습과는 거리가 너무 멀다. 또한 이 남자가 지구의 절반 이상을 다스리는 통치자임을 알려주는 것도 전혀 없다. 이 몸과 이 얼굴에서 어떻게 그의 운명을 읽을 수 있을까? 그는 벌써 왕위를 양도할 생각이었을까? 에스파냐에 가서 "은둔하겠노라"고 자신이 말한 대로, 자신이 유스테 수도원에서 심한 열병으로 여생을 마칠게 될 줄 그는 알았을까?

이 두 초상화는 티치아노에게 큰 명성을 안겨주었다. 티치아노는 다른 미술가들과는 달리, 살아서 이미 명예를 누린 화가이다. 현재 우리가 아주 높이 치는 우첼로 같은 다른 미술가들은 살아서는 세인들의 무관심 속에 잊혀져 지냈다. 그렇기는 해도 티치아노도 베네치아에서조차 모든 일이 다 평탄하지만은 않았다. 티치아노에게는 지금은 잊혀진 작가지만, 당시에는 미켈란젤로와 맞먹는다고 알려진 포르데노네(Pordenone, 1483년께~1539)라는 경쟁자가 있었다. 이들이 팽팽하게 맞선 여러 차례의 경쟁은 무자비했으며, 매번 번갈아 승리할 만큼 아슬아슬했다. 이런 까닭에, 1539년 1월 포르데노네가 에스테 궁의 부름을 받아 페라라로 간 지 얼마 안 되어 식중독으로 극심한 고통을 겪으며 갑자기 죽었을 때, 사람들은 티치아노가 고용한 청부살인업자가 독살했다며 수군거렸다.

티치아노

Tiziano Vecellio, 1488/90 베네치아 피에베디카도레~1576

 어려서 베네치아에 온 티치아노는 젠틸레에 이어 조반니 벨리니(Giovanni Bellini, 1430경 베네치아~1516)의 제자로 들어간다. 1508년에 티치아노는 조르조네(Giorgione, 1477경 베네치아 베네토 카스텔프랑코~1510)와 함께 작업을 하면서 조르조네의 기법을 흡수한다. 화려하면서 풍부한 리듬과 밝은 색채가 조화를 이룬 작품을 통해 기품 있고 차분한 여성과 자연의 아름다움을 관능적으로 표현한다(「성스러운 사랑과 세속적인 사랑」[1515] 「우르비노의 비너스」

[1538]). 이미 좀더 극적인 감정이 더러 나타나기도 한다(「성모승천」[1516~18]). 그의 명성은 국경을 뛰어넘어 1530년대에는 종교와 무관한 주문과 특히 유명한 후원자들의 주문이 늘어난다. 예를 들어 여러 교황들과 에스파냐의 펠리페 2세, 그리고 1533년에 만난 카를 5세에게서 주문을 받는다. 탁월한 초상화가인 티치아노는 인물의 특징과 열정을 보여준다. 풍부한 표현력을 펼쳐보였던 그는 다소 어두운 채색을 통해 한결 부드러워 보이는 기법을 만들어냈다. 1551년에 베네치아로 돌아온 뒤에 그의 작품은 새로운 국면을 맞는다. 작품이 훨씬 극적으로 변하며, 데생의 형태가 가라앉은 색채 안에 녹아드는 느낌이 들며, 움직이는 듯한 빛에 의해 생기를 띠는 풍요로운 기법이 나타난다. 이런 변화는 「비너스와 오르간 연주자」와 「다나에」처럼 같은 주제로 그린 여러 그림에서 나타난다. 티치아노는 다양하게 변화하면서 끊임없이 새로움을 추구하는 오랜 작품 활동을 통해 16세기 베네치아 미술을 주도했으며, 특히 말년의 기법은 회화의 미래에 결정적인 영향을 미쳤다.

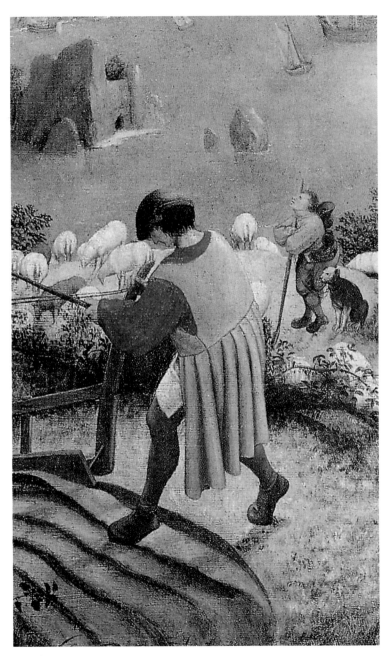

피테르 브뤼헬(大), 「이카로스의 추락」(쟁기질하는 사람 부분), 1558년께

실패한 새의 예견된 종말

피테르 브뢰헬(大)의 「이카로스의 추락」

　우리는 어떤 유명한 작품의 작가가 누구인지 분명하게 알고 있을까? 대개는 그렇다. 하지만 브뤼셀의 보자르 미술관에 있는 「이카로스의 추락」 같은 예외도 있다. 1912년 벨기에 왕립컬렉션이 런던의 한 골동품가게에서 이 작품을 구입할 때까지 아무도 이런 그림이 있었는지조차 몰랐다. 이 그림은 당시 어떤 문헌에도 언급되어 있지 않았을 뿐더러, 제작연도도 서명도 없었다. 또 아주 심하게 훼손되어서 누가 그렸는지조차 알 수 없을 정도로 여러 사람들이 덧칠한 그림이었다. 그렇지만 이것은 이론의 여지가 없는 걸작이었다. 여러 미술사학자들은 주저하지 않고 이것은 바로 피테르 브뢰헬의 작품이라고 인정했다. 하지만 이것이 정말 그의 말년에, 다시 말해 1562년이나 1563년에 제작된 작품인지 확신할 수는 없다.

　작품의 제목으로 알 수 있듯이, 이 그림은 그리스 신화의 유명한 일화를 주제로 삼았다. 사방이 바다인 미노스 왕의 감옥에 갇혀 있던 다이달로스와 그의 아들 이카로스는 크레타 섬을 탈출하기 위해 하늘을 난다. 하지만 결국 이카로스는 에게 해로 추락한다. 다이달로스는 자신과 아들

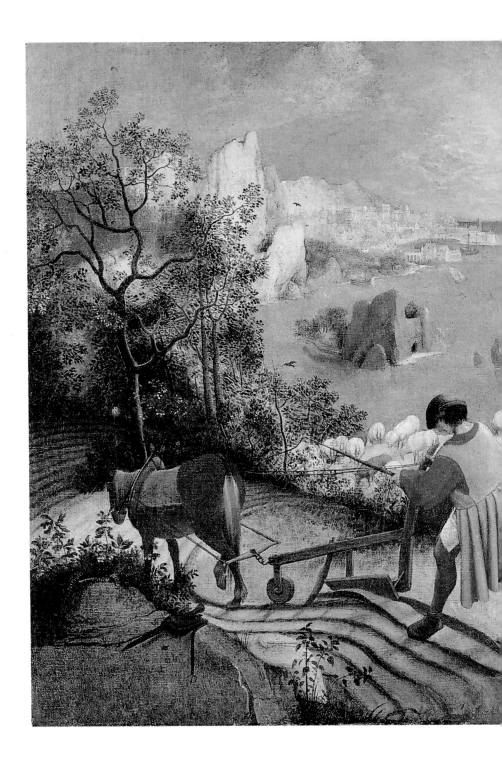

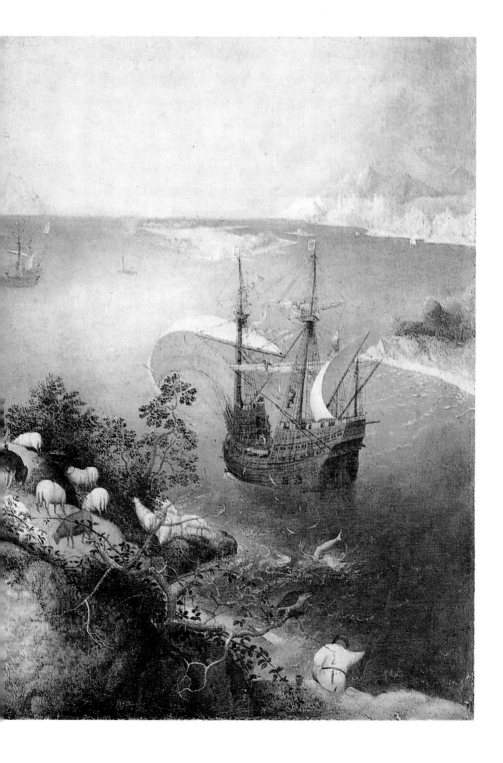

을 위해, 가지런히 모은 깃털을 전부 솜씨있게 밀랍으로 붙여 날개를 만들었다. 날기 전에 아버지는 뜨거운 햇볕에 날개가 탈까봐 걱정되어 파도와 해의 중간에서만 날아야 한다고 아들에게 당부했다. 그리고 혹 아들이 너무 높이 난다 싶으면, 아들을 자기 곁으로 오게 해서 갈 길을 안내했다. 좀 가다보니 이들은 벌써 사모스의 여러 섬들을 뒤로하고, 델로스와 파로스를 왼쪽에, 레빈토스와 칼림노스를 오른쪽에 두고 있었다. 이 대담한 비행에 신바람이 난 아들이 지나치게 하늘 높이 오르자 깃털을 붙였던 밀랍이 뜨거운 햇볕에 녹아내리고 말았다. 아들은 바다에 빠지며 아버지를 애타게 불렀건만 넘실거리는 파도는 이내 아이를 삼켜버렸다.

이카로스는 도대체 어디에 있는가

고향 사람들의 풍습을 가까이에서 관찰하려고 농사꾼으로 변장까지 했다고 전해지며, '괴짜 브뢰헬'이라는 별명으로 불리던 그의 붓끝에서 고대 신화가 나온 것은 언뜻 보기에 아주 뜻밖이다. 설령 그가 장님을 소재로 상징적인 주제나 그리스도의 부활 같은 종교적인 주제를 다루기는 했어도, 사실상 그의 대다수 작품이 보여주는 것은 푸짐한 잔칫상, 술잔치, 꾀죄죄한 가난뱅이들이 바글거리는 시골의 결혼식 장면이다. 그의 작품 「풍요의 나라」는 브뢰헬에게도 익숙했던 민중들의 이상을 생생하게 보여준다. 여기에 가려면 메밀 크레페 빵으로 된 산을 가로지르는 터널을 파야 한다. 산을 넘은 사람은 칼이 꽂힌 돼지가 어슬렁거리고, 구운 통닭이 접시 위에 앉아 있고, 달걀 반숙이 숟가락을 들고 달려오는 놀라운

▲ 피테르 브뢰헬(大), 「이카로스의 추락」, 1558년께

피테르 브뢰헬(大), 「풍요의 나라」, 1567

왕국을 보게 된다. 이 왕국의 울타리는 소시지로 만들어졌고, 지붕은 과일 파이로 덮였으며, 종달새들은 갖가지 구운 고기들을 사람들의 입안에 떨구어준다. 우리는 이 그림에서 이카로스와 오비디우스와는 다른 세계를 보게 된다. 오비디우스는 『변신이야기』에서 이카로스의 전설에 대해 상세히 들려준다.

『변신이야기』에 나오는 다양한 인물들을 「이카로스의 추락」에서 볼 수 있다. "떨리는 갈대를 이용해 물고기 낚기에 열중인 낚시꾼"과 "막대기에 기대고 있는 양치기" "쟁기로 땅을 가는 사람"은 두 영웅의 모험을 목격한다. 하지만 화가는 이 책에 나오는 인물들의 의미를 바꾸어놓았다. 오비디우스에 따르면, 이카로스와 다이달로스를 본 쟁기질하는 사람은 "깜짝 놀라 어리둥절해 있다가 하늘을 여행하는 걸 보니 신이겠거니 여겼다." 반면 브뢰헬의 인물들은 이들에 대해 눈곱만치도 관심을 드러내

질 않는다. 이 작품의 주요 인물인 육중한 체격의 농사꾼은 채찍을 들고 바퀴가 하나 달린 쟁기로 깊은 고랑을 내며 땅을 갈고 있다. 말이 이미 파 놓은 고랑으로 꺾어지는데도 그는 고개 한 번 안 들고 묵묵히 일을 계속 한다. 막대기를 짚고 있는 양치기는 아예 이카로스를 등지고 서 있으며, 손에 낚싯대를 쥔 낚시꾼은 고기잡이에만 정신이 팔려 있다. 우리로서는 물위에 흩어진 깃털 몇 개와 거품에 둘러싸인 물에 빠진 아들의 다리만 간신히 알아볼 정도이다.

게다가 가까운 해안을 지나가는 멋진 돛단배는 고대 신화에는 자세히 언급되어 있지 않다. 브뢰헬은 배를 좋아해서 자주 판화나 데생으로 묘 사했다. 그리고 때로는 폭풍에 부서진 배를 그리기도 했다. 이 시대를 대 표할 만한 큰 선박으로는 매우 높게 세워진 갑판 상부 구조물에, 사각형 돛이 달린 돛대가 두 개인 지중해의 카라크 배가 있다. 그리고 큰 삼각돛 하나와 함께 선미에 좀더 작은 세번째 돛대가 달린 보우스프리트 배를 꼽을 수 있다. 이때는 이런 새로운 유형의 선박이 네덜란드의 조선소에 서 이제 막 제조된 시기였다. 화가는 이런 선박들 가운데 하나를 이 그림 에 넣은 듯하다. 하지만 여기서도 여전히 배 조종에만 열중인 선원들은 물에 빠진 이카로스는 전혀 아랑곳하지 않은 채 돛을 잔뜩 부풀리고 멀 어져 간다. 따라서 이 그림은 고대 신화와는 달리 웅장한 울림을 주지 않 는다.

브뢰헬은 고요한 목소리로 나날의 일과와 씨앗을 받아들일 채비를 하 는 땅과 목축에 대해 이야기한다. 화가가 즐겨 쓰는 플랑드르의 속담은 그림의 효과를 더해준다. 그림 원경의 수풀 밑에 일부 가려진 한 노인의 시체는 '어떤 쟁기도 죽은 사람을 위해 멈추지 않는다'는 속담을 암시한

피테르 브뢰헬(大), 「이카로스의 추락」(물에 빠진 이카로스 부분)

다. 전경 왼쪽에 밀이 가득 든 자루와, 바위 위에 놓인 지갑에 꽂힌 칼(인간의 광기를 암시한다)은 각각 다른 속담 둘을 암시한다. '칼과 돈은 현명한 손을 원한다'와 '바위 위에 뿌린 씨는 자라지 못한다'는 속담이다. 이 속담은 이카로스의 시도가 헛된 것임을 암시한다. 이 그림이 찬양하는 것은 평범한 나날과 일상의 노동이다. 같은 주제로 그린 두번째 그림에서 우리는 하늘 높이 날고 있는 다이달로스를 볼 수 있는데, 평온한 생활을 향한 갈망은 여전하다.

하지만 플랑드르의 역사상 혼란한 시기에 제작된 이 작품을 통해 화가는 자유를 호소했을 수도 있다. 여하튼 뛰어난 미술사학자 프랑카스텔의 작품 해석을 들어보자. "'미노스가 나를 가두어 땅과 바다가 막혔으나, 어쨌든 내게 하늘은 열려 있구나. 내가 저 하늘로 가리라. 미노스, 그 자는 하늘의 주인이 아니지 않는가!' 신앙의 위기와 동시에 정치적인 굴종의 위험이 팽배한 긴장의 시기에 이 말이 지닌 반향을 상상해보자." 브뢰헬이 명성을 굳힌 시골 풍속화도 나름대로 반체제 의미를 지닌 점을 고려한다면, 그의 작품 전체에는 일관성이 있다. 실제 당시 에스파냐 사람들은 플랑드르에서 공공집회를 일절 금지했다. 이때부터 브뢰헬이 그린 축제나 결혼 피로연, 농부들의 춤 장면에 점령군을 향한 비웃음을 숨겨놓았다.

그렇지만 「이카로스의 추락」을 애국적인 그림으로만 보는 시각은 경계해야 한다. 프랑카스텔의 지적대로, 브뢰헬의 작품은 상상을 바탕으로 펼쳐졌기 때문이다. 그는 청년기에 당시 모든 화가 지망생에게는 필수조건이던 이탈리아 여행을 떠난다. 그는 알프스 산맥을 넘어 롬바르디아 지방, 토스카나 지방을 지난다. 미술순례 여행은 언제나 로마에서 끝나

는 법이건만, 그는 내처 이탈리아 반도의 남부까지 간다. 그는 로마에서도 문명의 유적보다는 그 도시 자체에 마음이 끌렸다. 이탈리아 일주여행을 계속하면서 경치가 늘 다채롭게 변한다는 사실을 깨닫기도 했다. 특히 만과 부두, 언덕배기에 집이 늘어선 나폴리의 풍경은 한결 다양했다. 그런데 「이카로스의 추락」에서 멀리 보이는 항구와 나폴리의 풍경은 놀라울 만큼 비슷하다. 이것은 브뢰헬의 기억 속 나폴리 항구다.

실패한 연금술사 이카로스

브뢰헬은 자신의 지식과 추억에서 끌어낸 요소들을 고르고 조합해서 작품을 제작했다. 이카로스는 분명 플랑드르에서 멀리 떨어진 바다에 추락했는데도 플랑드르 속담이 숨어 있으며, 지상의 평화로운 노동을 보여주는 장소는 또 플랑드르의 평지가 아니다(인물들의 옷과, 바퀴가 하나 달린 쟁기는 플랑드르풍이다). 나무가 없는 깎아지른 듯한 풍경에 눈길이 미치면 우리는 어떤 사실을 확인할 수 있다. 확실히 이 풍경은 브뢰헬이 대담하게 위험을 무릅쓰고 넘었던 알프스 산맥과 환상적인 산봉우리들을 떠올리게 한다. 브뢰헬이 밀라노의 암브로시아나 도서관에 보존되어 있는 레오나르도 다 빈치의 수사본 가운데, 토로스 산을 묘사한 글을 보았을 수도 있다. 진위조차 분명치 않은 아르메니아 여행 도중에 다 빈치가 그 산맥을 정말 보았는지 아니면 상상으로 묘사했는지 알 수 없는 글에서, 그는 이 토로스 산이 가장 높이 뜬 구름보다 높다고 주장한다. 그리고 이 산은 새하얀 돌들로 찬란하게 빛나며, 그 광채는 사뭇 신비롭다고 말한다.

「이카로스의 추락」에서 비현실적인 면은 산뿐만 아니라 암석 절벽에서

피테르 브뢰헬(大), 「염세주의자」, 1568

도 나타나며, 이것은 그림의 원경을 한층 투명하고 푸르스름하게 만든다. 수평선의 둥근 태양 둘레로 연한 노란색에서 차츰 떨리는 초록색으로 퍼지는 햇살의 중심도 보인다. 그림의 오른쪽 위 구석에, 반짝거리는 건축물이 자리잡고 있는 은빛의 뾰족뾰족한 바위섬은 신기루처럼 불쑥 눈앞에 나타난다. 크고 작은 나무에서 이슬이 반짝인다. 이 모든 것은 정적에 싸인 꿈속 풍경이다. 영원한 어느 한순간에 정지된 세상이다. 교양이 풍부했던 브뢰헬은 당시 가장 위대한 지리학자였던 오르텔리우스와 친구였다. 브뢰헬이 이 지구에서 탐험이 이루어지지 않은 지역에 열광한 것은 그다지 놀라운 일이 아니다.

16세기에 플랑드르는 연금술의 중심지였다. 뛰어난 '불의 철학자'인 파라켈수스가 브라반트에 살고 있었다. 카를 5세에게는 전용 연금술사가 따로 있었고 추기경들 가운데 페레노 드 그랑벨은 거리낌없이 직접 연금술을 실험하기도 했다. 그리고 브뢰헬도 연금술에 정통해 있었다. 그의 여러 작품에 등장하는 꽃병, 배, 달걀, 구(球), 움푹 팬 나무, 짝짓기는 그의 동시대인들 대부분이 알고 있던 연금술의 상징이었다. 예를 들어 「염세주의자」에서 어두운 빛깔의 폭 넓은 외투를 걸친 노인은 실제로는 토성으로, 그는 지구의 죽음을 애도하는 상복을 입고 있다. 그는 십자가에 달린 투명한 구 안에 있는 도둑이 지갑의 끈을 끊는 줄도 모르고 지구를 떠난다. 그런데 이 구 위를 둘러싼 가시 세 개는 현자의 돌을 얻기 위한 두 길 가운데 한 길을 가리키고 있다. 이 길은 훨씬 험난하고 메마른 길이다. 토성이 추위, 노쇠, 어두움, 가뭄을 다스리기 때문이다.

하지만 자크 반 레네프의 말에 따르면, 신비철학이 가장 아름답게 종합된 작품이 바로 「이카로스의 추락」이다. 전경에 보이는, 쟁기로 고랑을

파는 사람은 자신의 기술을 농사술에 견주는 연금술사를 암시한다. 연금술에서 금속은 씨앗처럼 싹을 틔우고, 여물고, 번식할 수 있는 유기체로 여겨졌다. 지팡이에 기댄 양치기는 아폴론과 함께 아드메토스 왕의 양떼를 지키며 젊은 시절을 보낸 헤르메스의 지난날을 떠올리게 한다. 해안을 가로지르는 큰 범선은 연금술의 상징인 '큰 배'나 두엄이 든 '꽃병'을 암시하는 듯하다. 바다 그 자체도 수은을 뜻한다. 고체화하려면 오랜 작업을 거쳐야 하는 수은은 폭풍의 위험을 안고 힘들게 항해해야 하는 바다와 퍽 비슷하기 때문이다. 하지만 어린 영웅의 추락을 설명하기 위해 대개 하늘 높이 그려지게 마련인 해의 위치가 브뢰헬의 그림에서는 특히 의미심장해 보인다. 브뢰헬이 사실처럼 보이는 묘사방식을 저버리고 해의 위치를 수평선에 잡은 것은, 연금술에서 떠오르는 황금빛 해가 세상의 재생을 상징하기 때문이다. 참을성 없는 이카로스는 실패한 연금술사일 터이다.

　이즈음 세계는 자연과 영혼이 같은 체계로 결합해서 일정한 순서에 따라 배열한 원형이나 구형의 총체처럼 인식되었다. 따라서 연금술은 물질과 정신의 질서를 동시에 지닌다. 이런 세계관이 현대 합리주의의 눈에는 비이성적으로 비칠 수도 있으나, 사물을 보는 시각이 물활론과 신화, 신비주의에 젖어 있던 시기에는 전혀 그렇지 않았다. 그렇지만 다시 오비디우스의 책과 관련된 두 가지 세부묘사가 그림에 나타난다. 그림 왼쪽의 원경에 감옥의 성채를 연상시키는 거대한 성벽으로 일부 둘러싸인 섬과, 오른쪽 아래 낚시꾼 옆에 보이는 한 그루 관목의 나뭇가지에 앉아 있는 자고새다. 우선 성벽에 둘러싸인 섬은 연금술의 주요 상징인 미로로 볼 수 있다. 연금술에서는 가장 힘든 일인 화금석(化金石)을 만들기까

지 총작업을 미로에 견주었다. 중심에 이르려면 어떤 길을 따라가야 하는지 선택하기가 가장 힘들기 때문이다. 이카로스의 아버지 다이달로스가 날개를 발명해낸 인물이면서 크레타 섬에 크노소스 궁의 미로를 만들어낸 건축가라는 사실은 위와 같은 해석에 힘을 실어준다. 이 크레타 섬을 빠져나오기 위해 다이달로스와 이카로스는 비행을 시도했다. 미노스 왕은 아내 파시파에와 흰 황소의 수치스러운 간통으로 생겨난 미노타우로스를 숨기려고 다이달로스에게 미로를 만들게 했다. 그리고 나뭇가지에 앉아 있는 자고새도 고대 신화에 등장한다. 다이달로스가 불행한 아들의 시신을 무덤에 안치하려 할 때, 자고새가 날아와서 날개를 치며 애도했다.

브뢰헬이 이카로스의 추락에만 관심을 기울이고 매장 장면을 생략했다 해도, 모든 것이 이처럼 연결되어 있다. 이 그림에 다이달로스가 없다 해도, 그는 이 일의 시도와 그 결과에 늘 존재한다. 다이달로스의 시도와 결과가 파국과 범죄로 치닫는 점을 고려한다면, 그는 장면에 뜻밖에 개입하는 '데우스엑스마키나'와 같다. 결국 이 그리스 영웅의 비극적인 일대기가 드러난다. 다시 말해, 털가죽을 씌운 속이 텅 빈 암소를 만들고(파시파에는 이 안으로 들어가 윗몸을 앞으로 구부리고 엉덩이를 벌려 황소로 변한 제우스와 짝짓기를 한다), 이카로스의 날개를 고안하고, 조카 페르디코스가 뱀의 턱에서 영감을 얻어 톱을 발명하자 시기심으로 조카를 죽이기까지 파란만장한 다이달로스의 일생을 보여준다. 미노스 왕의 욕조 도관에서 뜨거운 김이 나오게 만들어 왕을 살해한 사람도 바로 다이달로스였다.

실패한 연금술사 이카로스는 실패한 새이기도 하다. 매처럼 하늘 높이

날지 못하고 뭍에 사는 자고새처럼 땅 위에 닿을락말락하기 때문이다. 그의 아버지 다이달로스도 기술자를 가장한 애송이 마법사일 따름이다. 여기에서 오비디우스와 연금술이 만난다. 오늘날 정신분석학에서는 다이달로스를 명예욕에 눈이 먼 인물로 본다. 부지런한 플랑드르 사람들이 다이달로스의 아들이 익사하는데 아무도 눈길조차 주지 않은 이유를 우리는 이해한다. 브뤼헬의 그림에는 모험을 거부한다는 뜻보다는 연금술의 시대에 유일한 보루인 정신 영역과의 단절을 거부하고, 취약한 현실을 거부한다는 뜻이 담겨 있다.

피테르 브뢰헬(大)

Pieter Bruegel de Oudere, 1525 브레다~69 브뤼셀

히에로니무스 보스(Hiëronymus Bosch, 1450년께 스헤르토헨보스~1516)의 작품에서 영향을 받았으며, 안트웨르펜에서 장차 장인이 될 피테르 쿠케 반 알스트 문하에서 견습생활을 한다. 1551년 안트웨르펜의 화가조합에 가입한 뒤 판화가 히에로니무스 코크의 데생 화가로 일한다. 1552~53년의 이탈리아 여행을 계기로 남유럽 미술에 눈을 뜬다. 또한 이때 머릿속에 각인된 이탈리아 풍경이 뒤에 그가 제작한 데생과 그림의 풍경묘사에 영향을 미친다. 1563년 브뤼셀에 정착한다. 속담이나 민속에서 소재를 얻는 한편(「플랑드르의 속담」(1559), 「어린이 놀이」(1560)), 우의(「죽음의 승리」(1562년께))와 종교나 신화 속 일화뿐만 아니라 철 따라 변하는 농사꾼들의 삶의 정경(「매달의 노동」 연작(1565))도 그린다. 종교에서 자유로웠던 그는 공동생활이나 여러 인간 유형을 주로 표현했다. 브뢰헬은 대개 대수롭지 않은 영역에서 일어나는 거의 알려지지도 않은 사건을 보여준다. 그러면서 자연의 변화와 우주의 순환 속에서 인간이란 존재가 지닌 특징을 미세한 부분까지 파악해낸다. 말년에 이르러 상징적인 작품(「소경 우화」)와 농사꾼들의 축제를 다룬 유명한 작품 (「농사꾼의 춤」(1566), 「결혼 피로연」(1568))을 제작한다. 이런 작품들에는 인물들이 유독 크게 묘사되어 있으며, 이전의 파노라마식 시점이 동일 평면의 시점으로 바뀐다.

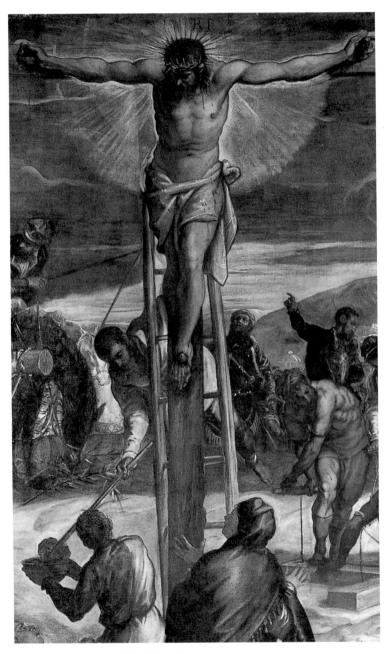

틴토레토, 「그리스도의 십자가형」(부분), 1565

서민의 구경거리

틴토레토의 「그리스도의 십자가형」

사르트르는 틴토레토가 베네치아에 있는 성당이란 성당은, 궁이란 궁은, 공공건물이란 건물은, 다리란 다리는 죄다 자신의 회화로 덮으려 했다고 단언하며, 틴토레토에게 회화를 향한 병적인 허기증이 있다며 다소 과장된 표현을 썼다. 사실 틴토레토가 스쿠올라그란데디산로코(통칭 산로코)에 시도한 거대한 장식화인, 세속화와 종교화의 중간쯤에 놓을 수 있는 그림을 보면 사르트르의 말에 어느 정도 수긍하게 된다.

1564년 5월 24일 스쿠올라 위원회에서 살라델랄베르고를 장식하자는 결정을 내렸을 때, 페스트의 수호성인 성 로쿠스 조합을 위해 갓 지어진 이 건물의 내부는 휑하기 짝이 없었다. 이층에 자리잡은 살라델랄베르고는 조합의 상급재판 모임이 열리는 넓은 방이었다. 이 방 천장의 중앙 타원형을 장식하기 위해서, 가장 훌륭한 화가를 선발하는 경연대회가 열렸다. 베로네세(Paolo Veronese, 1528~88), 틴토레토, 스키아보네(Schiavone, 1515년께~63), 추케로(Zuccero)가 초안을 제출하도록 초대받았다. 정해진 날이 되어 저마다 데생을 내보였으나, 틴토레토는 사다리를 타고 올라가 천장의 마분지를 걷어냈다. 그러자 이미 천장에 그려진 완성된

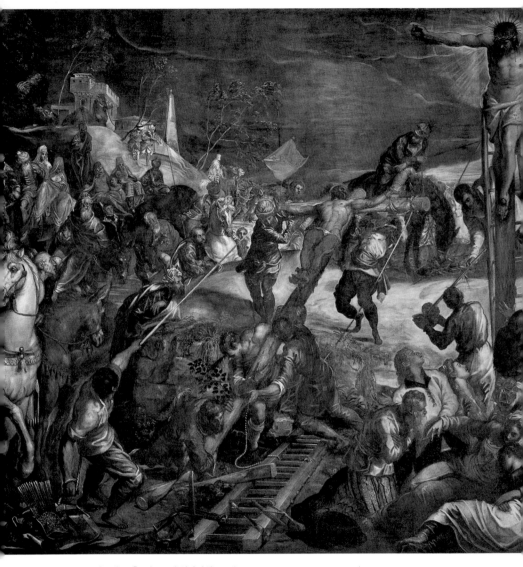

틴토레토, 「그리스도의 십자가형」, 1565

그림이 드러났다. 항의가 빗발치자 그는 이렇게 해명했다. "초안이란 판단을 그르칠 여지가 있습니다. 이곳에 초대받아 와 있는 동안, 저는 끝까지 해보고 싶었습니다. 하지만 제 그림이 여러분 마음에 들지 않는다면 이 그림을 그냥 드리지요. 귀하께 드리는 게 아니라, 제가 은총을 흠뻑 받은 귀하의 수호성인 성 로쿠스에게 드리겠습니다." 이 말에는 선택의 여지가 없었다. 조합 규정상 종교적인 기증은 거절하지 못하도록 되어 있음을 틴토레토는 잘 알고 있었다.

이런 폭력에 가까운 행위는 틴토레토가 스쿠올라 위원회 내부와 단단히 결탁하고 있지 않는 한 어림도 없는 일이었다. 그는 그림 그릴 공간의 정확한 넓이를 알아내려고 사람들을 매수했음이 분명하다. 그리고 특히 이 조합에서 힘깨나 쓰는 몇몇 회원들이 비밀리에 그의 뒤를 봐주었던 듯하다.

티치아노의 색과 미켈란젤로의 데생

이탈리아 르네상스 미술가들의 연대기 작가인 리돌피와 바사리는 당시 이 일에 대한 반응이 어땠는지 들려준다. 리돌피의 말에 따르면, 이 경연에 초대받은 다른 화가들은 "불과 며칠 만에 제작된 작품이 어찌나 아름답고 우아한지 입이 딱 벌어져서 잠자코 있었다. 그러더니 자기 데생을 주섬주섬 챙기고는 그림의 가치로 보아 틴토레토가 영예를 안을 만하니, 더는 항의하지 않겠다고 조합원들에게 말했다." 그러나 바사리에 따르면, "파렴치한 짓이라고 소리를 지르는 조합원들에게 틴토레토는 이게 자신의 데생 방식이라고 대꾸했다. 데생과 완성된 작품이 이처럼 함께 제시되지 않으면 누구나 잘못된 판단을 내릴 수 있으므로, 자기로선 다

른 수가 없었노라"고 했다.

틴토레토 회화의 특징으로 빠른 손놀림과 다변, 그리 꼼꼼하지 않은 끝마무리를 꼽을 수 있다. 한 세기 전에 토스카나 화가들은 인체 구조와 구성을 자유자재로 다루려면 데생이 중요하다고 여겨 데생을 강조했다. 반면 베네치아 화가들은 캔버스에 직접 바른 색채에 몰두했다. 간석지에서 생겨난 습기와 소금기는 프레스코화에 적합하지 않아서, 베네치아 화가들은 벽에 캔버스화를 그리거나 염료 용제로 기름을 쓸 수밖에 없는 처지였다. 그러나 틴토레토는 "물감으로 데생을 하며" 붓자국을 그대로 남겨둘 뿐만 아니라, 준비작업 없이 화면에 바로 그림을 그렸다. 형태는 그림이 진행됨에 따라 차츰 변화한다. '티치아노의 색과 미켈란젤로의 데생'이란 구절은 틴토레토의 아틀리에 벽에 씌어 있었음직한 글이다. 그를 찬미하는 이들과 그의 야심만만한 계략은 산로코 조합원들을 설득시켰던 모양이다. 살라델랄베르고의 천장에 그가 솜씨를 발휘한 뒤에, 조합은 스쿠올라 장식 일체를 그에게 맡겼기 때문이다. 그는 예순두 점에 이르는 장식화를 혼자 제작하면서 때로는 음악가들을 동반하기도 했다.

이들 그림 가운데 「그리스도의 십자가형」은 살라델랄베르고 안쪽을 차지하는 거대한 그림으로, 여러모로 주요한 작품이다. 그림 가운데엔 십자가에 매달려 숨을 거두기 직전인 그리스도가 있다. 십자가에 기대놓은 사다리로 올라간 한 병사가, 그리스도가 마시게 하려고 다른 병사가 건네주는 갈대에 꿴 해면을 그릇에 담긴 신포도주에 적시고 있다. 약간 뒤편에 있는 말을 탄 인물은 롱기누스인 듯한데 그리스도의 옆구리를 창으로 찌르려 한다. 그러면 그리스도의 몸에서 성찬의 피와 세례의 물이 솟

아날 것이다. 십자가 아래엔 슬픔에 잠긴 사람들이 한 무리 보인다. 여기에서 우리는 기절한 성모와 다른 세 인물을 알아볼 수 있다. 그리스도를 바라보고 있는 성 요한과 막달라 마리아, 그리고 경건하게 무릎을 꿇고 있는 아리마대 사람 요셉이 그들이다. 그리고 수수께끼인 두 인물도 포함되어 있다. 검은색 천으로 몸을 휘감은 무리를 압도하는 듯한 인물은 그리스도의 아내인 에클레시아(교회)를 상징하는 듯하며, 흰 천으로 싸인 인물은 니고데모인 듯하다.

십자가형은 잔혹하기 짝이 없는 형벌이었다. 이 형벌은 313년, 아니면 310년으로 추정되는 해에 콘스탄티누스 대제에 의해 폐지되었다. 십자가에 손을 못박아 매달면 사지와 동체에 대개 수축 증세가 나타나 차츰 경직되고, 팔의 근육이 강철처럼 단단하게 굳는다. 그런 뒤에 흡식근이 경직되어 더 이상 폐로 숨을 내쉴 수 없는 지경에 이르면 사형수들은 발에 힘을 주어 몸을 일으켜 세우면서 죄어드는 몸을 풀어보려 애쓰다가 결국 질식해 죽고 만다.

따라서 사형수들이 몸을 일으켜 세우지 못하게 하려고 사형집행인은 이들의 다리를 쇠막대로 쳐서 부러뜨려버린다. 이렇게 해서 이들의 마지막 고통을 끝내주는데, 때에 따라 이 고통스러운 상태로 며칠간 더 살아 있는 사형수들도 있었다. 푸르죽죽해진 가련한 몸과 뻣뻣해진 손, 그리고 헐떡거리며 마지막 숨을 쉬던 그 상태로 굳어버려 반쯤 벌어진 입과 뒤틀린 다리. 우리는 이 처참한 모습을 그뤼네발트가 그린 「그리스도의 십자가형」에서 생생하게 볼 수 있다.

틴토레토의 「그리스도의 십자가형」은 그뤼네발트와 매우 다르다. 그의 그림은 그리스도의 임종 순간을 보여준다. 복음서에는 임종 시간이 제6

마티아스 그뤼네발트, 「그리스도의 십자가형」, 1515년께

시에서 제9시 사이인데도, 다시 말해 대낮인데도 어두워졌다고 한다. 복음서에 따라, 그림 속 하늘은 어두컴컴하다. 하지만 장면 전체가 다 어둠으로 덮이지는 않았다. 하늘 왼편에 한 줄기 빛이 남아 있어 그리스도의 최후를 잘 보여준다. 임종의 초기 단계이거나, 아니면 필시 임종을 맞은 상태인 듯하다. 왜냐하면 그리스도 주위로 퍼지는 밝은 빛이 골고다 언덕을 두루 비추고 있기 때문이다.

　단테의 『신곡』에 이런 구절이 있다. "이 십자가 위에서 그리스도는, 내가 어떤 형상으로 표현해야 할지 모를 빛을 내고 있었다…… 한 팔에서 다른 팔로, 십자가의 맨위에서 아래까지 눈부시게 반짝이는 빛이 퍼지면서 서로 합쳐지기도, 서로 엇갈리기도 했다." 이 반짝이는 빛이 그림을 환히 비춘다. 그리스도는 아직 운명하지 않았지만 '벌써' 부활을 향해 가

고 있다. 임박한 죽음 한가운데서 부활이 우리 눈앞에 '나타나고 있는' 것이다.

숨을 거두기 바로 전에 그리스도의 입에서 나온 마지막 말이 복음서마다 다르다. 『마태오의 복음서』와 『마르코의 복음서』에는 "나의 하느님, 나의 하느님, 어찌하여 나를 버리셨나이까?"라고 탄식했다 한다. 하지만 『루가의 복음서』에는 그리스도가 큰소리를 내지르며 "아버지, 제 영혼을 당신 손에 맡기나이다!"라고 말했다고 한다. 또 『요한의 복음서』에는 "다 이루었다!"라고 되어 있다. 이 그림에서 그리스도의 몸에서 나는 빛과 함께 우리의 시선을 끄는 것은 그의 근육 전체가 전혀 경련을 일으키지 않으며, 더군다나 근육이 극도로 팽팽하게 당겨져 있다는 점이다. 아버지의 손에 자신의 영혼을 맡기는 바로 그 순간이기 때문이다. 병사들은 톱질을 하고, 나무를 베고 땅을 파고 줄을 잡아당기며 부산하게 움직인다. 회개한 도둑이 십자가가 세워지고, 회개하지 않은 도둑은 자신을 묶으려는 사형집행인들에게 있는 힘을 다해 저항하고 있다. 이 소동 한복판에 그리스도는 빛을 발하고 있다. 그리스도는 이미 다른 세상에 있다. '다 이루었으므로.'

영화를 예고하는 대규모 공연예술

틴토레토를 광신자로 여겨야 할까? 결코 그렇지 않다. 그의 전기를 보면 그런 생각을 할 수 없다. 보잘것없는 비단 염색업자의 아들인(틴토레토라는 그의 이름도 여기에서 유래한다) 틴토레토는 인정을 받지 못할까봐 혹은 실패할까봐 두려움에 떨던 출세제일주의자였다. 천장화에 얽힌 일화가 보여주듯이 틴토레토는 비열한 동료였다. 그의 친구가 누구였는

지조차 알려지지 않았다. 베네치아 토박이인 그는 맹목적인 애국주의자
였다. 그래서 서슴지 않고 길에서조차 "베로네세는 베로나로!"라고 부르
짖었다. 고급 창녀가 삼만 명이나 되는 베네치아 공화국은 곳곳에 세워
진 수많은 성당에도 불구하고 신의 도시는 아니었다.

　어쨌든 그의 「그리스도의 십자가형」은 다른 작가들의 작품에 비해 훨
씬 성서에 충실한 작품이다. 『마태오의 복음서』에는 그리스도가 숨을 거
두는 순간, 땅이 흔들리기 시작하면서 바위가 터지고 무덤이 열려 여러
성인들의 몸이 되살아났다고 기록되어 있다. 그런데 그의 그림에는 깨진
바위와 열린 무덤이 보인다. 화면 앞쪽 십자가 아래 기절한 성모 무리가
있는 곳은 사실상 쪼개진 각력암 안이고, 그림 오른편에 세 병사가 그리
스도의 옷을 나눠 갖기 위해 다른 사람들의 성가신 눈길을 피해 제비를
뽑으러 들어가 있는 곳이 열린 무덤 안이다. 말구유처럼 움푹 꺼진 지형
으로 말미암아 거대한 이 그림의 가운데가 연단처럼 되어 있다. 마치 연
극의 등장인물과 관객들 사이에 교류가 이루어지기라도 하듯, 이 연단
앞과 그 주변에서 연기가 펼쳐진다.

　연단의 오른쪽과 왼쪽 양끝에는 십자가형을 참관하러 온 기사들 두 무
리가 앞으로 다가오고 있다. 이들은 휘황찬란하게 번쩍이는 갑옷과 호사
스러운 옷을 입고 있다. 두건 달린 겉옷을 걸치고 무기를 든 무어인들은
기사들의 호위병처럼 보인다. 기사들은 유력인사거나 장교인 듯하다. 그
리고 좀더 잘 보려고 말에서 내린 인물들도 있다. 연단 가운데에 기댄 이
들은 믿어지지 않는다는 듯 머리와 윗몸을 앞으로 숙인 채 세 사형수들
을 바라본다. 원경에는 달려오는 여자들과 노인들, 말들이 큰 붓으로 재
빨리 칠한 캔버스 바탕의 씨실에서 태어났다고 여겨질 정도로 많다. 이

군중들 가운데 많은 이들은 분명 그곳에서 평소에 하던 일을 하고 있다가 우연히 이 광경을 보고 깜짝 놀란 듯하다. 이들 모두는 십자가에 못박힌 사람들 둘레에 모여 있다. 침묵과 경악 속에 오직 간간이 들리는 말 울음소리만 공간을 가로지른다. 십자가형을 집행하는 병사들로 말하자면, 이들은 밧줄을 끌어당기고 연장을 부딪치며 체계 있게 자신의 임무를 수행하고 있다. 이들의 연장은 톱과 망치와 장도리, 손도끼다. 이것은 태업과 스파이를 막기 위해 밤낮으로 엄중한 감시를 받는 해군조선소 목수들의 연장이다. 우리가 있는 곳은 의심의 여지없이 베네치아이긴 하지만 축제와 사랑의 불장난이 난무하는 그 베네치아가 아니다.

당시 베네치아 해군조선소는 당시 가장 큰 조선소였으며, 작업 체계가 엄격하게 조직화되어 있어서 수천 척에 이르는 전함을 대량생산할 수 있었다. 그리고 베네치아 공화국의 권력을 여러 세기에 걸쳐 뒷받침해준 상업용 건물도 이 조선소에서 지었다. 전경의 바위틈에 있는 병사들도 조선소의 목수들이다. 이들을 통해서 그리스도는 베네치아의 조선소로 '복귀한다'. 수공업자의 아들인 틴토레토도 어려서부터 그림에 남다른 열정이 없었더라면, 이 목수들 가운데 하나가 되었을지 모른다. 미술사학자 엘리 포레는 이 거대한 그림이 영화를 예고한다고 생각했다. 살라 델랄베르고의 「그리스도의 십자가형」은 사실상 대규모 공연예술에 속한다. 그리고 영화처럼 서민들의 훌륭한 구경거리다.

이러한 서민적인 특징은 산로코를 장식한 다른 예순한 점의 그림에서 다양한 세부묘사를 통해 드러난다. 그의 「그리스도의 탄생」은 지붕이 허물어진 외양간의 밀짚 위에서 그리스도가 태어나는 장면을 보여준다. 그리스도 아래쪽에는 소가 누워 있고, 사육장의 새들과 달걀이 든 바구니

틴토레토, 「그리스도의 탄생」, 1579~81

가 그리스도의 발치께에 보인다. 「최후의 만찬」에서 그리스도와 제자들
은 베네치아 리알토 근방의 한 허름한 식당에 앉아 있다. 식당 주인과 종
업원들의 놀란 듯한 눈길을 받고 있는 이들은 비스듬하게 자리 잡고 있
으며, 음식 냄새를 맡은 길 잃은 개 한 마리가 다가오고 있다. 살라델랄베

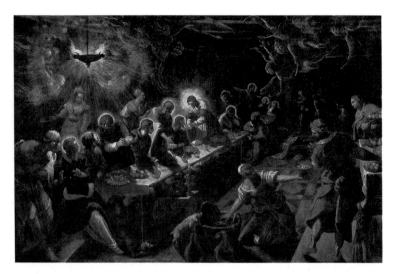

틴토레토, 「최후의 만찬」, 1578~81

르고를 장식하고 있는 다른 그림 가운데 「골고다 언덕을 오름」과 「가시
면류관을 쓴 그리스도」는 육체의 고통에서 벗어난 그리스도 상으로 「그
리스도의 십자가형」과 조화를 이룬다. 틴토레토의 야심은 시스티나 예배
당 천장화를 제작한 미켈란젤로(Michelangelo di Lodovico Buonarroti
Simoni, 1475~1564)와 맞먹는다. 틴토레토는 산로코의 장식화에서 놀
라울 정도로 훌륭한 기량을 발휘했다.

그런데 가장 놀라운 일은 이 그림 전체가 아직까지 우리에게 전해지고
있다는 사실이다. 러스킨(John Ruskin, 1819~1900, 영국의 작가이자
비평가)이 청년 시절에 베네치아에 머물 때, 아버지에게 보낸 한 편지에
이런 이야기가 씌어 있다. 어느 날 거센 폭우를 피해 산로코에 들어간 그
는 깜짝 놀랐다. 지붕이 새서 물이 사방으로 흘러드는 바람에 벽과 천장
을 장식한 그림이 위태로운 지경이었다. 콰트로첸토의 피렌체 회화를 선

틴토레토, 「골고다 언덕을 오름」, 1566~67

호하던 그로서는 틴토레토가 썩 마음에 드는 화가는 아니었지만 이처럼
귀중한 그림들이 훼손되거나 사라지게 내버려둘 수는 없는 노릇이었다.
러스킨 덕분에 그림은 목숨을 건졌다. 러스킨은 『베네치아의 돌』에서 이

장식화들 한 점 한 점을 상세하게 묘사한다. 「그리스도의 십자가형」에 이르러, 그는 이런 말을 한다.

"나는 이 그림이 스스로 관람객에게 다가가도록 두겠다. 왜냐하면 이 그림은 온갖 찬사로도 부족한 작품이기에 모든 분석을 초월한다."

틴토레토

Tintoretto, 본명 Jacopo Robusti, 1518경 베네치아~94

티치아노와 보르도네(Paris Bordone, 1500 베네치아 ~71)의 제자였던 틴토레토는 포르데노네, 스키아보네, 카르파초, 미켈란젤로의 영향을 받는다. 베네치아 매너리즘의 대표 화가인 그는 매너리즘의 모든 수단을 다 이용한다. 역량이 탁월한 화가이며, 반종교개혁의 대변자였던 그는 극적인 표현과 탁월한 광선 효과를 만들어냈다(「노예를 해방시키는 성 마르코의 기적」, 1548). 1550년대에 티치아노의 영향으로 선과 색채, 빛이 조화를 이룬 「목욕하는 수산나」를 제작한다. 1560년대에 그는 뛰어난 구성력과 표현력을 발휘해, 연극무대 같은 공간 안에 수많은 인물을 극적으로 연출한 장면을 보여준다. 복잡한 구성과 거친 원근법이 적용된 이 공간은 비현실적이고 몽환적인 조명을 받고 있으며, 색채가 통일되어 있다(「성 마르코 시신의 이장」「성 마르코 시신의 발견」, 1562~66). 1564년부터 1578년까지, 스쿠올라그란데디산로코 건물에 대작을 제작한다. 이것은 성 로쿠스 성인에 얽힌 전설과 『신약성서』와 관련된 총 56점의 그림으로, 양식의 변화를 볼 수 있는 중요한 작품이다. 이 연작 가운데 웅장한 「그리스도의 십자가형」(1565)과 성모 마리아의 삶을 그린 작품에서 극적인 힘이 절정에 이른다. 한편 그는 뛰어난 초상화가였으며, 1578년부터 1594년까지 제자들과 함께 베네치아 총독궁의 여러 방을 장식했다.

제2장 재현의 수단 회화

원근법, 명암, 해부학이 완벽한 경지에 이르자
예술이 지향하는 최고의 목표는 현실의 재현이라는 생각이
널리 인정받기 시작한다. 그러나 착각하지 말아야 할 점이 있다.
'재현'이라는 용어는 결코 상상의 중요성을 배제하지 않는다.

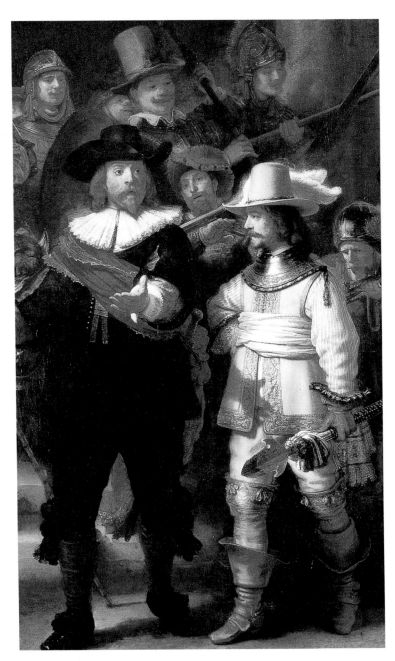

렘브란트, 「야간순찰」(부분), 1642

단체초상화에서 역사화까지

렘브란트의 「야간순찰」

「야간순찰」은 원래 벌건 대낮에 벌어진 장면을 그린 작품인데도, 오랫동안 때가 끼어 시커멓게 된 바람에 이런 제목이 붙여졌다. 이 더께는 그림을 주문한 암스테르담 군인조합 회의실의 토탄 불과 파이프 담배 연기가 오랜 세월 그림에 켜켜이 쌓이면서 생겼다. 지나치게 덕지덕지 덧칠해서 두터워진 니스 칠도 작품을 더욱 어둡게 만들었다. 1889년 처음으로 작품을 복원하고 나서야 이 그림의 색상이 되살아났다. 세로 3.59미터 가로 4.38미터의 대작인 이 그림은 네덜란드 회화 특유의 장르인 단체초상화에 속한다. 이 분야에서는 특히 헬스트(Bartholomeus van der Helst, 1613년께~70)나 할스(Frans Hals, 1581/85~1666) 같은 화가가 이름을 떨쳤다. 사실 이 작품은 「시민 경비대의 열병식」이라 불러야 마땅하다. 작품의 공동 주문자인 부대장 프란스 반닝 코크 가족의 앨범에 수채화로 그린 복제화가 있는데, 여기에 짤막한 설명이 씌어 있다. "퓌르메르란트(반닝 코크) 영주인 부대장 각하께서 부관인 블라르딩엔(반 로이텐부르크) 영주에게 시민부대의 행진 명령을 내리고 있음." 반닝 코크는 암스테르담 정치계의 거물로 바로 이 그림에 나오는 경비부대를 지휘하는

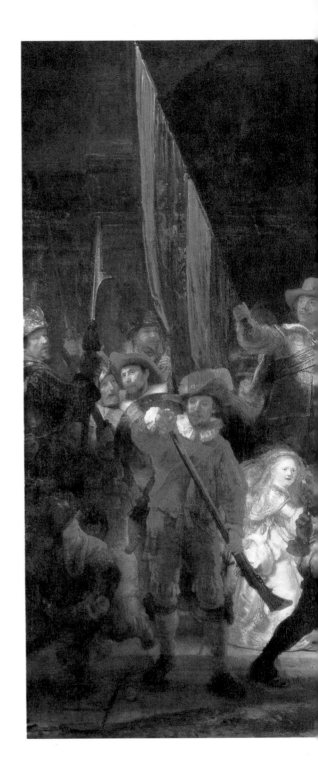

렘브란트, 「야간순찰」, 1642

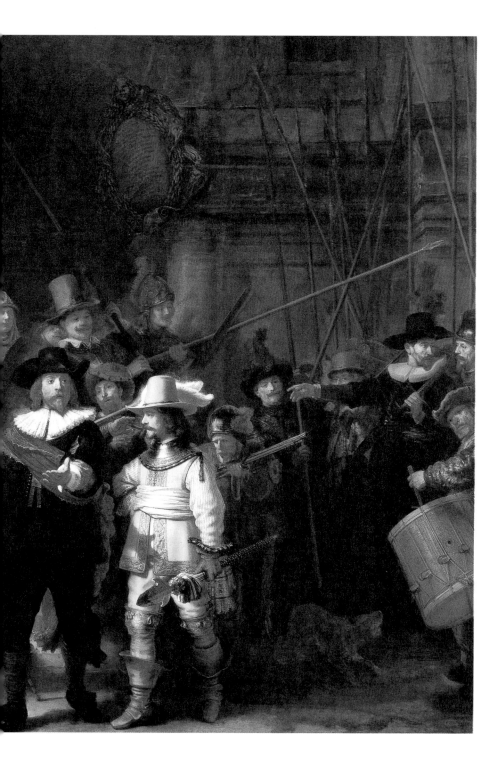

영예를 누렸다. 반닝 코크는 볼크트 오부르란든 시장의 딸과 결혼했으며, 대단한 재력가였다. 그는 퓌르메르란트 영지를 사들였으며, 그 뒤에 자크 2세로부터 작위를 받은 뒤 시장이 된다.

이 작품은 특별한 역사적 사건과 관련이 있다. 1637년 프랑스의 여왕 마리 드 메디시스가 암스테르담을 방문하자 전 경비대가 동원되어 성대한 환영행사를 치른다. 이때 반닝 코크는 명성이 자자한 이 경비부대의 지휘를 맡는다. 그는 이 영예로운 일을 영원히 기리고 싶어 렘브란트에게 자신의 부대가 집결해서 행진명령을 기다리는 순간을 그려달라고 주문한다.

상투적인 단체초상화를 거부하다

네덜란드 군인조합은 초창기에 성직자와 군주들에게 의장대를 공급했으며, 이들의 후원에 힘입어 차츰차츰 눈에 띄게 번창해나갔다. 또한 이들 군인조합은 도시의 명사들 가운데서 모집했으며, 공공 치안을 담당했다. 각 조합별로 집회장소와 훈련장이 따로 있었다. 그리고 일 년에 한 번씩 사격대회가 열렸다. 우승자를 발표하면 축하 팡파르가 울려 퍼지고, 모든 대원들이 연회에 참석했다. 지휘관과 부관의 위치는 선망의 대상이었으며, 기수는 인물이 가장 훤칠하고 촉망받는 젊은이 가운데서 뽑았다. 그렇다고 해서 시민경비대가 축제만 벌이는 단체는 아니었다. 시민경비대는 16세기 내내 연대의식으로 똘똘 뭉쳐 점령군 에스파냐에 대항하는 한편, 여러 전투에 적극 참가하여 네덜란드를 독립국가로 이끌었다. 경비대의 고위직들은 자신의 직분에 대한 추억을 길이 전하려고 흔히 군복 차림의 초상화를 그려 소속 조합에 기증하여 회의실을 장식했

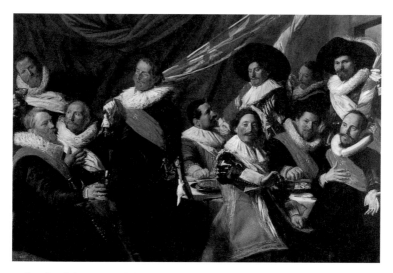

프란스 할스, 「샌트요르스 수비대 장교들의 연회」, 1627년께

다. 부하들도 제복을 좋아해서 경비대 제복 차림으로 장교 곁에 서는 영
광을 누리고 싶어했다. 이러다보니 우두머리들을 더 화려하게 부각시켜,
누가 보아도 이들의 권위를 한눈에 알아보게 해야 했다. 이렇게 해서 시
민경비대의 단체초상화가 태어났다. 그러자 이내 시의회, 자선단체, 의
사협회 같은 모든 동업조합이란 조합은 다 앞을 다투어 단체초상화를 원
했다. 하지만 1616년과 1627년에 할스가 그 유명한 「샌트요르스 수비대
장교들의 연회」를 두 점 제작할 때까지만 해도 상투적인 단체초상화가
대부분이었다. 할스 이전의 단체초상화는 구성에 그다지 신경을 쓰지 않
았고, 대개 한 줄이나 두 줄로 나란히 세운 인물들을 무릎 위부터 보여주
었다. 그리고 모든 인물들이 다 들어가게 가로로 긴 캔버스를 사용했고,
반쯤 펴진 깃발의 사선만이 그림에 활기를 불어넣는 유일한 요소였다.
화가가 바뀌어도 고작 인물들의 외모와 자세만 달라질 뿐이었다. 여기에

굴이나 생선, 닭고기 같은 음식이 놓이고, 포크나 접시, 나이프 같은 식탁의 갖가지 소품들이 덧붙여지기도 했다. 때에 따라 음식은 이 사람 저 사람 돌아가며 조금씩 마시는 한 병의 맥주로 촉촉이 적셔지기도 하고, 화가들이 유난히 공을 들여 투명하게 그린 유리잔들로 치장되기도 한다.

「야간순찰」이 단체초상화 장르에 속하기는 해도, 렘브란트는 판에 박힌 전통에 구애받을 화가는 아니었다. 이 그림은 암스테르담의 운하 가까이, 어떤 어두운 관문 앞에서 벌어지는 장면을 묘사하고 있다. 두 대장은 짤막한 미늘 창을 손에 쥐고 부대 초소를 방문했다. 앞장선 두 사람은 소대원들의 행진을 재촉하며, 우리를 향해 전진해오는 듯해서 마치 우리가 이들에게 길을 비켜주어야 할 것 같다. 반닝 코크는 검은 제복을, 반 로이텐부르크는 암스테르담의 문장(紋章)을 수놓은 노란 제복을 입고 있다. 이들 뒤로 관문을 빠져나온 대원들이 아치형 문의 천장에 부딪칠까봐 잠시 낮추었던 군기와 창을 다시 쳐든다. 또 다른 대원들은 자신의 화승총을 장전하거나 점검한다. 경비대원들의 무기는 다양하고 옷차림도 각양각색이다. 그림 맨 오른쪽의 고수가 집합을 알리는 북을 치자 모든 대원들이 서둔다. 대장의 머리 바로 뒤에서 젊은 대원이 재미삼아 총을 한방 쏘아대자 나이든 화승총 사수가 젊은 대원의 총신을 잡아 탄도를 돌린다. 배경에도 몇 사람의 머리가 보인다.

스물여덟 명의 어른 가운데 열아홉 명이 경비대원이다. 여기에 이런 축제가 있을 때면 으레 기웃거리는 아이들 셋과 개 한 마리가 더 보태진다. 어떤 사람들은 반닝 코크와 부관처럼 화면 한가운데를 차지해 눈에 잘 띈다. 그 밖의 사람들은 전통적인 단체초상화처럼 정면으로 나란히 서지 않아 동료들 뒤로 몸의 일부가 가려졌다. 인물들을 동등하게 다루었다는

것은 경비대원이나 조합원들이 초상화 값으로 똑같은 액수를 지불했다는 뜻이며, 이는 회비에서 공제되었다. 그리고 모든 회원이 적당한 값을 치르는 이상 화가는 이들을 다 좋은 자리에 배치할 수밖에 없는 처지였다. 렘브란트는 재치 있게 이런 금전적인 구속에서 벗어났다. 「야간순찰」은 1천 600플로린에 주문받은 그림이다. 단체초상화 장르로 보나 서른네 살 밖에 안 먹은 젊은 화가라는 점으로 보나 어마어마하게 큰돈이었다. 단체로 돈을 지불했지만, 경비대원 열아홉 명은 그림에서 할애된 자리와 중요도에 따라 자기 몫을 좀더 추렴해서 내야 했다.

그렇다고 해서 이 단체초상화가 여러 인물의 초상을 적당히 늘어놓은 것은 결코 아니다. 그만큼 모든 인물의 자세와 얼굴 묘사가 다양하고도 생생하다. 게다가 우리는 주요 인물의 이름을 관문의 오른쪽 위 방패꼴 문장에 적힌 명단으로 알 수 있다. 검붉은 현장(懸章)을 두른 반닝 코크와 그 옆에 최신 유행의 모자를 쓴 반 로이텐부르크 외에도 여러 사람을 알아볼 수 있다. 군에서 세번째 서열인 기수 얀 코르넬리손 피서는 큰 키로 그림을 압도한다. 조합의 내규에 따라 건장한 독신 청년 가운데서 뽑힌 이 기수는 청색과 오렌지색의 암스테르담 시 깃발을 한 손으로 흔들고 있다. 반닝 코크, 반 로이텐부르크, 얀 코르넬리손, 이 세 사람은 장교다. 시민경비대를 그린 예전의 단체초상화를 보면, 대장과 부관 그리고 기수 세 사람이 다 똑같이 전경에 자리잡은 반면, 렘브란트는 기수를 이들이 빠져나온 문 아래쪽 원경으로 물러서게 했다.

그 다음 서열이 하사관들인 레니르 앵글런과 롬바우트 켐이다. 맨 왼쪽에 보이는 레니르 앵글런은 투구를 쓰고 미늘창을 든 채 명상에 잠긴 표정으로 다리 난간에 앉아 있다. 이것은 암스테르담 성벽 아래로 흐르는 운하

에 놓인 다리이다. 오른쪽에 뚜렷이 보이는 롬바우트 켐은 자기 곁에서 옆모습을 보이고 있는 대원에게 대형을 갖추라고 손짓으로 명령한다. 칼이나 창 또는 둥근 방패를 든 졸병 가운데, 깃이 달린 큰 모자를 쓴 사람은 아마 야콥 디루슨 드 루아일 것이다. 그런데 나머지 사람들은 누구일까? 바른트 하르만슨, 얀 클라슨 레이드르크르스, 파울루스 숀보른, 클라에스 반 크루이스베르겐…… 우리가 이름은 알고 있지만, 고수인 얀 반 캄포르트를 제외하면 누가 누구인지 얼굴을 알 수 없다. 늙은 얀 반 캄포르트는 맨 오른쪽 전경에서 집합을 알리는 북을 치는 사람이다. 하지만 그는 용병이기 때문에 엄밀히 말하자면 반닝 코크 대장의 부대원은 아니다.

단체초상화에서 역사화로

시민 가운데 두 인물이 우리의 관심을 끈다. 우선 얼굴이 거의 가려진 채 눈 하나만 기수의 왼쪽 이깨 뒤로 드러난 인물이다. 렘브란트의 자화상이라는 의견도 있는데, 달리(Salvador Dalí, 1904~89)가 이 견해를 지지한다. 달리의 주장에 따르면, 렘브란트의 그림에는 '내면의 눈'이라는 주제가 거의 강박관념처럼 따라다닌다고 한다. 하지만 가장 수수께끼인 인물은 어린 여자아이다. 이 소녀가 죽은 지 얼마 안 된 렘브란트의 젊은 아내 사스키아를 암시한다고 생각하는 이들도 더러 있다. 19세기의 화가 프로망탱(Eugène Fromentin, 1820~76)은 이 인물에 매료되었다. 프로망탱은 『옛 거장들』이란 책에서 "머리를 가는 리본으로 묶고 진주로 장식한 앳되면서도 늙수그레한 마법사 같은 얼굴의 이 아이가 무슨 까닭으로 경비대원들의 다리 사이에 끼어들었는지 모르겠다"고 말한다. 이 소녀는 자기 뒤로 보일락말락한 다른 소녀와 함께 있다. 수수께끼 같은 이

렘브란트, 「야간순찰」(렘브란트의 자화상 부분)

소녀의 허리끈에 두 발을 치켜들고 거꾸로 매달린 하얀 수탉 또한 수수께끼이다. 대장 반닝 코크(Banning Cocq)의 이름을 암시하는 걸까? 사격대회 참가자한테 주는 상품 가운데 하나일까? 아무도 그 뜻을 모른다.

노란 옷을 입은 두 소녀, 부관 반 로이텐부르크의 금세공한 목가리개, 하사관 레니르 앵글런의 투구는 빛을 받아 눈부시게 반짝이면서 화면을 가로질러, 이 부대가 잠겨 있는 비현실적인 명암을 한층 강조한다. 폴 클로델은 "마음속 가장 깊은 곳에서 응축되고 차곡차곡 쌓인 이 황금빛이 주는 부드러운 충격에" 가슴이 떨렸다고 고백한다. 렘브란트는 빛을 극적으로 표현하기 위해서 틀림없이 빛의 현상을 실제로 관찰했을 것이다. 한편, 할스의 단체초상화와 달리 「야간순찰」에 묘사된 군인들은 에스파냐 전쟁 시절의 군복이나 괴상한 갑옷 차림에 옛날 투구를 쓰고 이미 오래전에 사라진 무기를 들고 있다. 이것은 특이하게 보이려는 의도보다는

렘브란트, 「야간순찰」(노란 옷을 입은 두 소녀 부분)

빨간색, 갈색, 검은색, 파란색, 황록색 같은 색깔을 좀더 효과적으로 이용하기 위해서인 듯하다. 따라서 색깔에서 상징적인 의미를 찾을 수 있다. 검은색은 귀족의 표시이며, 빨간색은 복수를, 노란색은 세속의 쾌락을 뜻한다. 훨씬 더 중요한 사실은 전통적인 단체초상화에서 나타나는 사진을 찍는 듯한 자세가 이 작품에서는 동작으로 바뀌었다는 점이다.

왼쪽에서 오른쪽 방향으로 보이는, 멋있는 붉은 제복 차림의 사수 세 명은 제멋대로 움직이는 것이 아니다. 첫번째 사수는 총알을 재고, 두번째 사수는 부관의 머리 뒤에서 민첩하게 총을 쏜다. 세번째는 총의 노리쇠 바깥으로 화약을 불어낸다. 렘브란트는 이런 식으로 화승총 사용의 다섯 단계 가운데 세 단계를 보여준다. 또한 부관의 목가리개와 화약을 불어내는 사수의 화승총, 그리고 깃 달린 모자를 쓴 부대원의 긴 창, 이 셋이 다 하강하는 움직임을 표현한 것은 우연이 아니다. 반면 대장의 지휘봉, 첫번째 사수의 화승총, 깃대는 상승하는 힘찬 선을 그린다. 이 두 움직임은 작품의 양끝에서, 다시 말해 오른쪽에 북과 왼쪽에 화약이 든 원뿔 모양의 물건을 손에 쥐고 뛰는 소년에 의해 차단된다. 「야간순찰」은 연출한 장면이며, 단체초상화라기보다는 역사화에 가깝다. 요즈음에는 이 작품을 역사화로 본다.

암스테르담 왕립박물관의 전시 방식을 보면 이런 느낌이 더 강하게 든다. 중앙 전시실에 이 작품만 한 점 걸어두고 오직 여기에만 불빛을 환하게 비추려고 미술관 전체의 조명을 어슴푸레하게 해놓았다. 이런 전시 방식은 자신의 작품이 밝은 곳에서 전시되기를 바랐던 렘브란트의 뜻과 일치한다. 「야간순찰」은 마치 공연예술처럼 상연된다. 관람객은 그림을 향해 다가서다가 멈칫하며 걸음을 멈춘다. 그림 속 인물들이 우리 쪽으

로 우르르 몰려오기 때문이다. 암스테르담 시내를 향해 위풍당당하게 들어오는 치안부대가, 다시 말해 반닝 코크 대장의 민병대가 대형을 갖추고 공간을 점령하며 넋이 빠질 정도로 소란을 피우면서 부산하게 움직여댄다. 이처럼 소란스럽고 현란한 작품은 그 예를 찾아보기 힘들다. 그렇기는 해도 이 장면을 제대로 보려면 시간이 조금 걸린다. 당시 시민경비대원들은 조심성 없이 이 그림을 스치듯이 지나다니기도 하고 여기에 무기를 기대놓기도 했다. 그림에 줄이 가고 긁힌 자국이 이를 말해준다. 프로망탱은 그림 속 소녀에게 매료되기는 했어도, 다른 부분에 대해서는 거침없이 혹평을 한다. "장면은 모호하고 행위는 무의미해서 흥미가 반감된다." 구성은 "허점투성이에 공간 사용은 엉망이다……. 대장은 키가 너무 크고 부관은 너무 작다…… 손을 어렴풋하게 대충 그린 탓에 모든 인물에 손이 없는 것처럼 보이며, 손동작에도 별 의미가 없다." 인물들은 옷을 "어울리지도 않게 입고" 투구는 "서투르게 쓰고, 괴상하게 생긴 펠트 모자를 본데없이 썼다."

「야간순찰」이 이렇게 오랫동안 멸시를 받은 까닭은 무분별한 행위로 심하게 훼손되었기 때문이다. 1715년에 이 그림을 둘른 데스 쿨뢰브르니어스에서 암스테르담의 왕립회화관으로 옮겼을 때는, 벽에 비해 너무 크다고 그 일부를 서슴없이 잘라버렸다. 양쪽 측면이 잘려나간 바람에 왼쪽의 두 인물과 오른쪽의 북이 반쯤 없어졌다. 위쪽도 잘려나가서 암스테르담 관문의 벽돌 윗부분이 손상되었다. 그리고 캔버스 아래쪽 전경이 20센티미터 가량 잘려서 코크 대장의 두 발이 땅바닥 위를 떠도는 것처럼 보인다. 이것은 돌이킬 수 없는 손상이다.

렘브란트 하르멘스존 반 레인

Rembrandt Harmenszoon van Rijn, 1606 레이덴~69 암스테르담

렘브란트는 역사 화가인 라스트만(Pieter Lastman, 1583 암스테르담~1633)의 아틀리에를 비롯한 여러 아틀리에에서 견습생활을 거친다. 위트레흐트파, 카라바조주의, 특히 티치아노를 포함한 베네치아파의 작품, 플랑드르 바로크 유형이 한꺼번에 나타나는 그 시대 회화의 큰 흐름에 렘브란트는 민감했다. 그는 자신의 회화와 판화를 통해 끊임없이 변화를 꾀하면서 찾아낸 독창적인 양식으로 이런 영향을 뛰어넘는다. 1631년에 암스테르담에 정착해 초상화가로서 명성을 떨치며 도매업자와 상인을 주요 고객으로 확보했다. 그는 평생 인간의 얼굴에 가장 큰 관심을 기울이고, 주문이 적을 때는 가까운 사람들을 그렸다. 그리고 100여 점도 넘는 자화상을 남긴다. 성서의 주제를 일상생활을 바탕으로 묘사하고 그 경치를 꿈 속 풍경처럼 바꾸며, 단체초상화에 역사적인 의미를 부여하면서(「야간순찰」, 1642) 렘브란트는 전통적인 도상을 새롭게 탈바꿈시켰다. 1650년대에 파산하여 개인적으로 큰 어려움을 겪는다. 이즈음 작품에 극적인 긴장감이 고조된다. 말기의 종교화에는 물감을 점점 더 두껍게 바르고 대담한 붓터치를 써서 마티에르 효과와 얼굴 표정, 신비하고 초자연적인 황금색 빛을 표현했다. 그러면서 놀랍도록 시적인 분위기와 강력한 표현력을 얻는다. 그는 판화에 명암이나 입체 효과를 뛰어넘는 '망 동판술'(maniere noire, 매우 빽빽한 선영과 수많은 선)이라는 특수한 기법을 써서 새로운 경지를 개척한다.

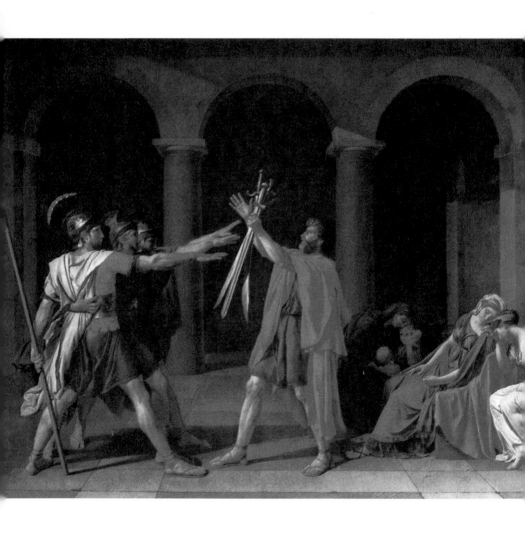

자크 루이 다비드, 「호라티우스 형제의 맹세」, 1784~85

회화, 연극 그리고 정치

자크 루이 다비드의 「호라티우스 형제의 맹세」

　세인의 이목을 끄는 데 남달리 뛰어난 미술가들이 더러 있다. 자크 루이 다비드는 이런 미술가들 가운데 첫 손가락에 꼽히는 화가다. 다비드는 18세기 말에 유럽의 신고전주의를 창시했으며, 그 시대 어떤 사람의 말을 빌리면 그는 "숨이 막히게 칭찬을 해대도 모자랄 정도로 재주가 뛰어난 사람"이었다. 「호라티우스 형제의 맹세」를 제작할 당시, 그의 나이는 채 마흔도 되지 않았다. 「호라티우스 형제의 맹세」는 세로 3.3미터, 가로 4.28미터 크기의 대작으로, 1785년 살롱전 출품을 위해 제작한 작품이었다. 이 작품으로 큰 반향을 불러일으키고 싶었던 다비드는 이 작품의 배경인 전설 속의 고대 분위기를 맛보며 마지막 손질을 하기 위해, 제자 두 명을 데리고 로마에 가서 은둔했다. 그리고 그는 카사코스탄치의 아틀리에에 작품을 전시해두었다.

　이런 사실이 알려지자 로마 시민들이 떼를 지어 몰려와 감탄했다. 하지만 살롱전 개막일인 8월 25일에 「호라티우스 형제의 맹세」가 도착하지 않아 이 작품이 걸리기로 한 자리는 텅 비게 되었다. 기막힌 술책이었다. 자리에 없는 작품은 오히려 파리 관람객들의 호기심을 자극해 일주일 뒤에

작품이 도착하자 사람들은 오직 이 작품을 보러 살롱전에 다시 들렀다.

다비드는 열렬한 연극애호가로 죽기 얼마 전까지 하루도 빠짐없이 극장에 갔다. 1782년 그는 오늘날 코메디프랑세즈의 전신인 왕립 코메디 극장에서 코르네유의 「호라티우스」 공연을 보고 나오면서 자신의 작품을 착상했다. 당시 유명한 배우들이 총출연한 이 연극은 대단한 성공을 거두었다. 다비드는 이 비극의 마지막 장면을 바탕으로 스케치를 했다. 뜨거운 애국심으로 살인을 저지른 자기 아들을 늙은 호라티우스가 변호하는 장면이다. 그런데 다비드는 이 장면이 지나치게 난폭하다고 생각해서 결국 다른 사건을 택한다.

연극 포스터 같은 그림

로마시대의 역사가 리비우스가 들려주는 전설에 따르면, 호라티우스 집안의 세 형제가 옆나라 알바의 쿠리아투스 집안의 세 형제와 결투를 벌인다. 로마의 적대국인 알바와 경쟁관계를 끝내고 라틴 세계에서 입지를 굳건히 하기 위한 결투였다. 호라티우스의 두 형제는 결투 초반에 죽고, 무사히 목숨을 건진 셋째는 약간 다치기만 한 쿠리아투스 형제를 피해 달아난다. 코르네유의 희곡을 보면 이 장면에서 치욕스러운 소식을 들은 호라티우스의 유명한 대사가 나온다.

"어떻게 혼자 셋을 물리치길 바란단 말입니까?"

"차라리 죽게 하시오!"

그러나 잘 알다시피 도망은 속임수였다. 달아나는 적을 죽여 공을 세우고 싶어한 쿠리아투스 세 형제는 저마다 부상 정도에 따라 서로 다른 속도로 추격하기 시작한다. 그러자 호라티우스 가의 성한 셋째 아들은 갑

자기 몸을 돌려 상대편을 한 명씩 한 명씩 차례로 죽인다. 이렇게 복잡한 줄거리를 어떻게 그릴 수 있을까? 물론 불가능한 일이었다. 그래서 다비드는 준비 데생을 여러 점 제작해보고 결투를 떠나기 직전의 장면을 선택한다. 호라티우스 가의 세 형제가 승리가 아니면 죽음이라며 아버지에게 맹세를 하는 순간이다.

두 부분으로 나누어진 그림은 서로 대조를 이룬다. 왼쪽은 남자들의 불타는 애국심이 드러난 장면이다. 세 형제들은 머리에 투구를 쓰고, 튼튼한 다리로 굳건하게 버티고 서서 손바닥을 아래로 향하게 하고 팔을 쭉 내뻗어 늙은 아버지의 손에 있던 칼을 막 건네받는다. 이런 엄숙한 순간에 아버지는 세 아들을 마주하고 서서 하늘을 바라보며 신의 가호를 빈다. 이런 씩씩한 자세는 오른쪽에 보이는 연약한 여자들의 낙담한 모습과 대조를 이룬다. 오른쪽의 두 여인은 로마 여자 카밀라와 알바 여자 사비나이다. 이들은 둘 다 곧 벌어질 골육상잔의 결투에서 남편이나 약혼자, 아니면 오빠를 잃을 것을 알고 있다(카밀라는 이 결투에서 쿠리아투스 집안의 아들인 약혼자를 잃는다. 카밀라가 오빠를 비난하자 오빠는 누이를 죽인다—옮긴이). 한편 두 여인 뒤쪽으로 비탄에 잠긴 세 아들의 어머니가 두 아이를 가슴에 꼭 끌어안고 있다. 코르네유 비극이 예외 없이 보여주는 이런 상황의 결말은 운명이 어떻게 결정나든 크나큰 불행으로 이어진다.

전사나 여자의 자세를 연구한 수많은 준비 데생 외에, 다비드는 이 작품에 앞서 풀칠해 붙인 종이 위에 채색한 훌륭한 초벌 그림을 제작했다. 등장인물들의 자세는 이미 완전히 정해진 상태이기는 하나, 화가는 완성작에서 남자들의 꿋꿋함과 여자들의 나약함을 한층 강조해서 대비시킨

다. 한편, 배경에서 구성에 리듬을 주는 기둥들도 수정된다. 그는 기둥에 로마풍의 꼿꼿함을 한결 더 부여한다. 초벌 그림 오른쪽에 있었던 계단은 공교롭게 공간에 구멍을 내는 느낌 때문에 완성작에선 지워진다.

오랫동안 계속된 다비드의 정성스러운 작업은 이쯤에서 멈출 만도 하련만 그게 아니다. 오늘날에는 오히려 이런 제작 태도가 이상하게 보일 정도다. 하지만 다비드는 우선 등장인물의 마네킹을 작게 만들어 헐렁한 옷을 입힌 다음 옷주름을 관찰했다. 마찬가지로 투구나 칼, 그밖에 여러 가지 소품들을 고대 로마 양식으로 제작해달라고 의뢰했다. 다비드는 당연히 해부학에도 몰두했다. 해부학은 그의 주요 관심사였다. 그는 과학 지식을 과시하려고 근육을 지나치게 부각시켰다는 비난까지 받는다. 이 때 다비드는 이렇게 응수한다.

"긴장감이 감도는 가운데 맹세를 하는 전사들이니 만큼 근육이 팽창되어 보이는 것은 당연하지요. 그렇지 않다면 호라티우스 형제들은 생기 없는 석고상처럼 되었을 겁니다."

어떤 이들은 사비나와 카밀라가 헝클어진 머리에 가슴을 쥐어뜯는 모습이었으면 했다. 그렇지만 다비드는 숭고한 양식에서는 과도한 몸짓을 피해야 한다고 생각했으며, 작품의 고귀함을 해칠 수 있는 기교주의를 배제하려고 애썼다. 당시의 관행에 따라 부차적인 부분은 조수들에게 맡기고, 다비드는 늙은 호라티우스의 왼발을 스무 번쯤 거듭해서 고친다. 이렇게 하면서 다비드는 "내가 하다하다 지쳐 떨어질 때까지 되풀이할 테다"라고 말했다 한다.

그렇지만 「호라티우스 형제의 맹세」는 그가 아틀리에에서 이런저런 시도를 했다는 글을 통해 미루어 짐작하는 것보다 훨씬 혁신적인 작품이

자크 루이 다비드, 「동냥하는 벨리사리우스」, 1781

다. 다비드는 1781년에 이미 「동냥하는 벨리사리우스」로 이름이 났다. 이 작품은 주제가 지닌 도덕적인 가치와 작품의 기법이 일치하며, 감상이나 예쁜 것에 탐닉하던 당시의 경향과는 이미 멀어져 있다. 하지만 아직 카라바조(Caravaggio, 1571년께~1610)의 테네브리슴(ténèbrisme, 어두운 장면에 인공적인 빛을 주어 뚜렷한 명암효과를 노리는 기법을 이른다. 렘브란트도 이러한 명암법을 즐겨 사용했다-옮긴이)에 가깝다.

반면에 「호라티우스 형제의 맹세」에서 아주 어두운 색깔은 사라지고 하얀색과 빨간색 계열의 밝은 색이 주조를 이룬다. 비스듬히 비치는 빛은 하얀색과 빨간색을 음영 위에서 더욱 돋보이게 하면서 색조에 양감을 부

여한다. 「호라티우스 형제의 맹세」에는 다비드가 찬미한 조토의 영향이 엿보인다. 아시시나 파도바에서 볼 수 있는 조토의 대부분의 프레스코화에는 주름이 넓게 잡힌 옷감을 걸친 인물들이 따로따로 떨어져 있다. 이 인물들은 사실상 원기둥의 프리즈에 돋을새김된 형상과 비슷한 힘을 지닌다. 조토도 다비드처럼 조각술을 본보기로 삼았다. 「호라티우스 형제의 맹세」에서 인물들은 마치 돋을새김에서처럼 단일한 평면에 배치되어 있다. 이 작품에는 다비드도 초기에 활용했고 18세기에 아주 중요했던 피라미드 형태의 소실점이나 무한을 향해 나아가는 듯한 공간을 암시하는 단축법도 찾아볼 수 없다. 호라티우스의 세 아들과 늙은 호라티우스, 사비나는 옆모습을 보여준다. 오로지 의자에 반쯤 쓰러진 카밀라만이 사분의 삼 각도로 보인다. 인물이 일곱 명으로 제한된 이런 배열 방식은 대개 여러 명의 인물로 작품을 구성하는 선배 화가들의 방식과는 대조를 이룬다. 다비드의 그림에서 아이 둘은 인물에 넣지 않는다.

하지만 이처럼 지극히 단순하고 엄격한 구성은 조금 단조로워 보일 수 있다. 그래서 다비드는 건축이나 작곡에서 하듯이, 작품 구성에 리듬을 주기 위해 기하학적인 분할법을 이용한다. 이탈리아 르네상스에서 물려받은 두 가지 중요한 기법은 알베르티의 환영 원근법과 무대장식 입방체다. 알다시피 환영 원근법은 창문을 통해 수평선에 이르는 세상을 바라본 것처럼 평면에 삼차원의 착시효과를 준다. 무대장식 입방체는 연극무대를 참조했다. 다비드는 고작 몇 미터밖에 되지 않는 그림을 무대처럼 움푹 팬 공간으로 만들어 인물과 사물을 배치했다. 다비드가 이용한 이 기법은 작품의 발단이 된 왕립 코메디 극장의 「호라티우스」 공연과도 일치한다.

호라티우스 형제, 혁명의 씨앗을 뿌리다

공간을 구성하는 중심선들로만 제한시켜 보면, 그림은 복잡한 비례 규칙에 따라 정확하게 계산된 세 부분으로, 아래에서 위로 올라가며 나누어진다. 앉아 있는 여자들 부분, 서 있는 남자들 부분, 건축물을 떠받치는 아케이드가 놓인 기둥머리의 윗 부분이 바로 그것이다. 한편, 인물들은 저마다 하나의 사각형 안에 들어가며, 대각선에 의해 움직임이 표현된다. 호라티우스 세 형제의 다리가 만드는 각도와 아버지의 몸의 각도, 칼의 각도 등이 대각선을 이룬다. 중요한 세부묘사로, 인물들이 밟고 있는 포석이 뒤로 갈수록 약간 쳐들려 있어서 관객이 연극무대처럼 배경을 더 잘 볼 수 있다.

그런데 다비드는 고전극의 특징인 행위의 일치와 어긋나게 두 그룹으로 나누어놓았다는 비난을 받았다. 그렇기는 해도 다비드가 기하학을 존중하며 구성에 세심한 배려를 기울인 점을 높이 사서, 평론가들은 "이 그림에서는 심사숙고한 흔적이 보인다"라고 평했다. 다비드는 이런 말을 했을지도 모른다. "나는 코르네유에게 주제를, 푸생(Nicolas Poussin, 1594~1665)에게 묘사를 빚진 셈이다." 사실 푸생의 작품 「사비나 여인들의 납치」에서 맨 왼쪽에 보이는 젊은 호위병이 호라티우스 세 형제들 가운데 첫째 줄에 선 인물에 영향을 미친 듯하다. 푸생은 특히 절도와 엄정함, 그리고 이상을 중시하는 프랑스 고전주의의 거장이다. 혼란은 고전주의 정신에 상반된다. 고전주의는 잘 정돈된 작품을 선호하며, 고대 숭배와 그 규율을 토대로 한다. 여기에 예술가 자신의 감정을 끊임없이 통제하는 자세와 확고한 의지가 덧붙여진다. 비록 기본요소들을 물질계에서 빌려올지라도 고전주의 회화는 무엇보다 정신적인 질서를 추구한

니콜라 푸생, 「사비니 여인들의 납치」, 1634

다. 한 세기 반이 지난 뒤에 다비드는 바로크와 로코코 미술에 반대하여 이런 원칙들을 다시 주장했다.

　다비드의 신고전주의는 푸생의 황금률에 의해 그 특징이 훨씬 더 잘 드러나는 듯하다. 이것은 데생으로 표현한 형태에 우위를 둔다는 뜻이다. 「호라티우스 형제의 맹세」를 구성하는 모든 요소에서 다시 말해, 육중한 건물, 정확한 자세, 먹줄로 그은 듯한 정돈된 옷주름에서 이를 확인해볼 수 있다. 세상은 하나의 연극무대다. 이 그림은 12음절 시구로 이루어진 한 편의 희곡처럼 그 대사가 눈에 '울려퍼진다'. 그 시대의 많은 사람들과 마찬가지로 다비드도 미술이 사회에서 한 역할을 담당하고, 의무와 법에 대한 존중심을 일깨우며, 고귀한 감정을 불러일으켜야 한다고 생각했다. 또한 화가에게 미술은 시민의 임무를 다하는 수단이었다. 이런 면

에서 볼 때, 고대의 비극인 「호라티우스 형제의 맹세」는 다비드가 추구하는 목적에 안성맞춤이었다. 늙은 호라티우스는 세 아들에게 자기 딸의 약혼자이자 며느리의 형제들이며 손자들의 외삼촌들을 조국의 이름으로 죽이러 가라고 명한다. 이것은 잔혹하기는 해도 도의적인 주제다. 이는 단순히 복수심에서가 아니라, 감정을 억제하고 의무에 충실하라고 요구하기 때문이다. 「호라티우스 형제의 맹세」는 조국에 대한 맹세다. 이런 이유로 이 작품은 대단한 성공을 거두었다.

이와 같은 애국심에 이끌려 몇 년 뒤에 다비드는 프랑스대혁명에 가담하여 정치 활동을 하며 국민의회의 의원이 되고, 1793년에는 루이 16세의 처형에 찬성표를 던진다. 하지만 왕정복고시대로 접어들자 그는 이같은 행적으로 말미암아 브뤼셀로 추방당한다. 대혁명의 발판을 마련한 이들의 이름을 들라고 한다면, 당연히 루소나 볼테르의 이름부터 머릿속에 떠오를 터이다. 이들의 책을 읽으면, 어떻게 이 책들이 역사의 흐름을 바꾸어놓았는지 쉽게 깨닫게 된다. 반면에 그림 한 점이 그 나름대로 영향을 끼쳤다고 상상하기는 쉽지 않다. 그만큼 우리가 글을 중시하기 때문이다.

「호라티우스 형제의 맹세」는 살롱전에 선보인 뒤로도 계속해서 몇 년 동안 전시되었다. 마치 오늘날 우리가 영화관에 가듯이 수많은 사람들이 몰려와 작품 앞을 줄지어 지나가며 탄복했다. 「호라티우스 형제의 맹세」가 혁명의 씨앗을 뿌렸음은 두말할 나위 없다. 프루동이 적절히 지적했듯이 대혁명은 삼부회의 의원들이 모두 키케로나 데모스테네스 같은 웅변가가 되어서 열변을 토하고, 고대 역사에서 발췌한 비극을 연습하는 것이나 다름없었다. 「호라티우스 형제의 맹세」는 다비드가 알리고 본뜨

고 싶은 사회조직을 상상으로 형상화한 작품이다. 고대 숭배는 이 시대의 정신이기는 했으나, 다비드는 이 작품으로 동시대인들의 가슴에 이를 깊이 새겨놓았다.

블랑딘 크리겔은 정치철학에 관한 최근의 저서에서 일관된 견해를 주장한다. "이제 1784년과 1785년 사이에 제작한 「호라티우스 형제의 맹세」라는 위대한 작품에 나타난 전조, 또는 예언을 보기로 하자. 이것은 선서이며 계약이다. 루소의 『사회계약론』에 대한 추억이며, 1789년 7월 11일 '테니스코트의 서약'의 예고다. 이때부터 모든 시민권은 서약이나 맹세, 또는 계약을 근거로, 다시 말해 일종의 협약을 바탕으로 성립된다. 「호라티우스 형제의 맹세」는 하나의 계약이다. 여기에 나타난 계약은 조국을 위한 계약, 목숨을 건 계약이다.…… 18세기 말에 「호라티우스 형제의 맹세」가 고대 로마의 모델을 떠들썩하게 복귀시키면서, 이와 함께 시민사회도 복귀시킨다.…… 이 작품에는 혁명기 시민이 갖추어야 할 모든 예의규범을 염두에 두고 구상해서 미리 그림으로 보여준다."

1785년 여름 내내 로마의 살롱과 카페 그리고 길거리에서 많은 이들이 미켈란젤로도 라파엘로도 이렇게 아름다운 작품을 남기지 못했다고 쑥덕거렸다. 파리에 이 작품이 전시되자 이에 못잖은 찬사가 쏟아졌다. "일찍이 프랑스 화가의 붓끝에서 이만큼 뛰어난 그림이 나온 적이 없었다." "다비드는 탁월한 솜씨를 발휘했다." "기막힌 그림, 참신한 구성." "다비드 선생은 이 빼어난 작품으로 우리나라의 이름을 빛내고 미술의 황금기를 만든 비범한 인물이다." 으레 생기게 마련인 불협화음이 더러 있기는 했어도 온 유럽이 이런 화가를 가진 프랑스를 부러워했다.

자크 루이 다비드

Jacques-Louis David, 1748 파리~1825 브뤼셀

비앵(Joseph-Marie Vien)의 제자인 다비드는 처음엔 로코코풍 그림을 제작했다. 그 뒤 1774년에 로마상(Prix de Rome)을 받아 이탈리아에 머물며 구이차르디니(Francesco Guicciardini)와 카라바조의 영향을 받았다. 1779년부터 고대 그리스 항아리 연구와 비방 드농(Dominique Vivant Baron Denon, 1747~1825)과 카트르메르 드 캥시와의 만남을 계기로 고대풍으로 "전향"했다. 그는 「호라티우스 형제의 맹세」(1784~85)를 통해 자신의 새로운 미술 개념을 탁월한 역량으로 보여준다. 다비드가 고대 그리스나 로마의 역사에서 취한 주제는 숭고한 감정을 고양시킨다. 두 세기 전에 푸생이 그랬듯이, 다비드는 자신도 철학적인 화가가 되기를 바랐다. 다비드의 미술은 고전주의에서 추구하는 조화를 꼼꼼한 사실주의 기법과 고고학적인 방식을 결합시킨다(「브루투스에게 아들의 시신을 가져오는 호위병들」, 1789). 다비드는 프랑스대혁명에 적극 가담하고, 혁명기간 동안 걸작 몇 점을 제작한다. 그는 이런 작품에서 강렬한 비극적인 체험을 이상화된 형태로 묘사한다(「마라의 죽음」, 1793). 그 뒤 다비드는 나폴레옹의 공식 화가는 아니라도 그의 총애를 받는 화가가 된다(「대관식」〔1807〕, 「나폴레옹 군기 수여식」〔1810〕). 다비드는 명실상부한 미술의 독재자로, 당대의 심미안을 지배한다. 나폴레옹이 실각하자 그는 브뤼셀로 망명을 떠나야 했다. 그의 후기 작품은 풍부한 표현력이 모두 사라지고 지나치게 이상화한 형태가 주를 이룬다(「비너스와 미의 세 여신에게 무장 해제된 마르스」, 1822).

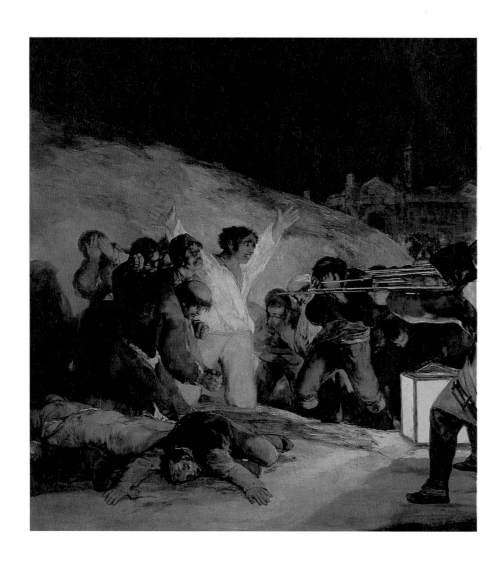

프란시스코 고야, 「1808년 5월 3일의 총살」, 1814

영웅적 행위를 기념하며

프란시스코 고야의 「1808년 5월 3일의 총살」

고야가 1808년 5월 3일 '귀머거리 집'에서 나와 망원경을 들고 총살 현장에 참석했다는 일화는 널리 알려져 있다. 그리고 밤이 되자 고야는 자기 집 앞에 흐르는 만사나레스 강가에 널브러진 희생자의 시체를 그리려고 등불을 든 정원사를 데리고 나왔다고 한다. 그런데 「1808년 5월 3일의 총살」은 마드리드 변두리인 프린시페피오 산에서 일어났으며, 고야가 그 유명한 귀머거리의 집에 정착한 해는 1819년이다. 이 집에서 그는 '검은 그림'으로 불리는 에칭 연작을 제작한다.

게다가 이 작품의 제작연대는 그림에 묘사된 끔찍한 사건이 일어난 지 6년 뒤인 1814년이다. 이런 착오는 그의 연작 『전쟁의 참상』 때문에 생겨났다. 『전쟁의 참상』은 여든 점의 판화 연작으로, 고야는 이 판화를 통해 나폴레옹의 에스파냐 원정 시기에 프랑스군들이 저지른 만행을 고발한다. 화가는 판화 밑에 "나는 이것을 보았다" "이것 역시 보았다"라는 말을 써넣었다. 이 글들이 어찌나 절실한지 마치 만행 현장을 직접 보도하는 느낌이다.

연작 『전쟁의 참상』에는 온통 죽음과 고문, 학살밖에 없다. 침략자 앞

프란시스코 고야, 「이것은 더 나쁘다」, 『전쟁의 참상』 제37번, 1810~15

에서 도망가는 시민들, 황량한 풍경 한가운데 널브러져 있는 시체나 한 구덩이에 여러 구를 마구잡이로 던져 넣기 전에 옷을 벗겨놓은 시체들을 보여준다. 군인들이 총구를 들이대고 희생자들을 처형하는가 하면, 부상 당한 자들이 피로 물든 진창 속에 잠겨 있다. 굶주린 사람들이 수도 없이 죽어 뼈만 앙상한 해골로 변해가는데 시체를 모두 묻을 수도 없자 길바 닥에 무더기로 쌓은 채로 내버려둔다. 한편 고야는 「얼마나 용감한가!」에 서처럼 에스파냐 민중의 용맹함을 찬양하기도 한다. 이 판화에는 고군분 투하던 포병들이 전투에서 쓰러지자 뒤이어 천사처럼 나타난 소녀 아우 구스티나 아라곤이 적을 향해 어마어마한 대포를 쏘아대는 장면이 묘사 되어 있다.

프란시스코 고야, 「얼마나 용감한가!」, 「전쟁의 참상」 제7번, 1810~15

모든 시대 모든 범죄 모든 전쟁

연작 『전쟁의 참상』은 주로 1808년 10월 고야가 사라고사를 여행한 다음에 제작되었다. 점령군의 첫번째 포위공략 때 사라고사 주민들이 이룬 뛰어난 공적을 그림으로 남기고 싶어한 팔라폭스 장군이 고야를 초빙해서 하게 된 여행이었다. 이 판화집은 끈질긴 항쟁의 증언이며, 한걸음 더 나아가 인간의 광기에 대한 고통에 찬 성찰이다. 이렇게 살자고 세상에 태어난 것일까? 침략군이 야만인으로 돌변하는 약탈전쟁에 무슨 영광이 있을까? 인류가 원시적인 본능과 악습을 억누르고, 인류를 괴롭히는 폭력을 향한 갈망을 잠재울 날은 언제일까? 인간은 선하게 태어나지만 사회가 인간을 타락시킨다는 루소의 가르침을 어떻게 생각해야 할까? 바로 이런

의혹과 질책이 「1808년 5월 3일의 총살」에 비극적인 힘과 보편적인 가치를 부여한다. 그리고 이 그림과 짝을 이루는 「1808년 5월 2일」(이 그림은 전투가 벌어진 거리 이름을 따서 '푸에르타 델솔의 5월 2일'로도 불린다—옮긴이)도 마찬가지 경우이다. 「1808년 5월 2일」은 5월 3일 전날 침략군에 대항해 봉기를 시작하는 모습을 보여준다. 나폴레옹이 궁정 고관들의 음모를 막으려고 페르난도 7세를 폐위시켜 추방하고 자신의 형인 조제프를 에스파냐 국왕으로 선포하자, 마드리드의 왕궁 앞과 푸에르타델솔에서 항쟁이 일어난다. 뒤이어 뮈라(당시 프랑스 기병대장—옮긴이)가 출동시킨 이집트 친위대원들과 애국자들이 대치한 오월 내내, 고야는 여느 마드리드 시민과 다름없이 여기저기서 단도로 찌르고 군도로 베고 총을 쏘아대는 장면을 목격했을 터이다. 또한 고야의 친척이며 봉기 중에 다친 스물여덟 살 난 화가 레온 오르테가 이 빌라(Léon Ortega y Villa)가 고야에게 지세한 정황을 들려주었던 것 같다. 그런데 1808년이면 고야는 육십대이며, 건강이 나빠진 상태였다. 그래서 폭동이 맹렬한 기세를 떨치던 시기에 고야가 길거리로 나왔다고 보기는 힘들다.

1812년 그의 아내가 죽었을 때 작성한 아틀리에의 공동재산 목록에는, 고야의 여러 모델이 앉았던 노란 다마스 천으로 덮인 그 유명한 소파 외에도 등받이 없는 의자와 안락의자, 팔걸이 없는 걸상을 다 합하면 56개는 족히 되었다. 이것으로 미루어보면, 이 의자들은 동네의 친구나 이웃들이 모일 때 쓰인 것 같다. 이런 모임에서 모두들 자기가 겪은 폭동에 대해 한마디씩 떠들어댔을 테고, 고야는 이런 이야기에 깊은 관심을 보였을 터이다. 이미 그는 거의 귀가 먹은 상태여서 입술 모양을 보고 대화를 짐작했던 모양이다. 따라서 이 두 작품은 사람들이 이런 식으로 퍼트린

프란시스코 고야, 「1808년 5월 2일」, 1814

소문에 크게 힘입어 제작된 듯하다. 입에서 입으로 전해지는 이런 소문
이 이를테면 에스파냐 전쟁 연대기를 그날그날 만들어나간 셈이다.

첫번째 작품인 「1808년 5월 2일」은 학살이 최고조에 달했던 날을 보
여준다. 고야는 반란자들이 맨손으로 기마병을 말에서 끌어내려 땅바닥
에 쓰러트리는 모습을 그린다. 그리고 땀으로 범벅된 얼굴, 먼지투성이
의 군복, 증오심으로 불타는 눈동자, 피로 물든 칼을 묘사한다. 적군은
쫓기는 짐승처럼 거칠다. 겁에 질린 말들도 무서워서 앞으로 내달린다.
머리에서 머리로 팔에서 팔로 열기가 전해진다. 더 이상 침략자도 희생
자도 없다. 오직 죽지 않으려고 남을 죽이는 폭력만 난무할 뿐이다.
「1808년 5월 3일의 총살」은 항쟁이 진압된 뒤의 장면이다. 흰 셔츠를 입
은 한 남자가 무릎을 꿇은 채 몸을 일으켜서 두 팔을 벌리고, 오월 밤의

검푸르고 드넓은 하늘 아래서 총구 앞으로 가슴을 내밀어 총살집행 대원들에게 도전한다. 총을 겨누는 프랑스 군인들은 등을 돌린 자세다. 군인들은 땅을 디딘 다리에 힘을 주고 어깨를 앞으로 내민 채 서로 몸을 붙이고 나란히 서 있다. 이들은 마치 얼굴도 영혼도 없는 음침한 기계의 부품처럼 보인다. 군인들의 발밑에 정육면체 모양의 등이 샛노란 빛으로 현장을 비춘다: 아마 이로 인해 고야가 등불을 비추어 학살 희생자를 그렸다는 소문이 널리 퍼진 듯하다. 한쪽에는 방금 총살당해 흥건히 고인 자신의 핏물 위에 쓰러진 저항자들의 시체가 널려 있고, 다른 한쪽에는 처형을 기다리는 가련한 저항자들이 서 있다. 이들은 애원하는 눈길로 바라보거나 두 손으로 얼굴을 가리고 있다. 이 모든 것의 배경은 괴기스러운 건물들로 둘러싸인 비현실적인 풍경이다. 이 건물들 가운데 궁전의 정면과 수도원의 종탑이 보인다.

젊은 시절에 자고새 사냥을 무척 좋아한 인물로 알려진 궁정 수석화가 고야는 공식 초상화가라는 직분을 수행하기 위해 '이상적인 아름다움'을 추구할 수밖에 없었다. 고야는 「1808년 5월 3일의 총살」에서 이상적인 아름다움을 아예 목 졸라 죽여버렸다. 그러자 회화에서 기적이 일어났다. 고야는 한쪽 눈의 검은 동공에서 극도의 공포를, 아주 거칠게 칠한 빛에서 반항정신을 보여준다. 사형집행자와 맞서는 순교자들인 고야의 인물들은 의연한 기백으로 그림의 일화적인 성격을 뛰어넘는다. 「1808년 5월 2일」이 역사적 사건에 치우친 반면, 「1808년 5월 3일의 총살」은 모든 시대, 모든 전쟁, 모든 범죄를 포괄한다. 고야는 인간성의 탐구자이자 형이상학자가 된다. 고야는 자기 자신의 영원한 악마와 싸우는 인간을 가슴 저미는 슬픈 그림으로 보여준다.

민중들에게 바치는 찬가

이즈음 역사화는 화려한 장르였다. 역사화는 다비드의 「그랑생베르나르 산을 넘는 나폴레옹」처럼 오직 권력자들을 찬미할 목적에서 그려졌다. 이 그림은 화려한 군복 차림으로 구름 위로 거니는 듯한, 거의 신이나 다름없는 미래의 황제를 보여준다. 고야에 이르러 역사화는 놀라운 변화를 맞는다. 고야의 역사화에서 영웅들은 천민, 농사꾼, 압제자에 항거해 일어선 이름 없는 투사들이다. 그의 그림은 압제에 저항하는 민중들에게 바치는 찬가이다. 그런데 그의 작품이 폭넓은 창조적 상상력에 의존한다고 해서 현실성이 없다는 뜻은 아니다. 고야는 사라고사 공격 기간이나 사라고사로 가는 길에 보았던 것뿐만 아니라, 아틀리에에서 상대방의 입 모양을 보고 읽어낸 에스파냐 전쟁 연대기를 바탕으로 작품을 제작했다.

미술사학자 바티드가 최근의 저서에서 잘 밝히고 있듯이 그의 그림에서 몇 가지 요소들은 직접 사실 확인이 가능하다. 대부분 이 그림에 보이는 총살 장소를 마드리드 성밖의 몬클라로 잘못 알고 있었던 반면, 바티드는 정확하게 프린시페피오 산꼭대기에서 가까운 곳으로 잡는다. 또한 그녀는 학살 시간이 새벽 네 시였음을 밝혀내고, 총살집행반이 속한 부대도 확인했다. 이들은 고야가 정확하게 묘사했듯이 황제 친위대의 정예 소총수 군복 차림이었다. 또한 그녀는 멀리 보이는 건축물의 윤곽이 리리아 궁과 산호아킨 수도원임을 알아보았으며 이를 통해 비로소 비극의 현장이 어디인지 확실히 알아냈다. 희생자 가운데는 애국자 편에서 싸운 프란시스코 갈레고 다빌라 사제도 있었다. 고야는 민중 봉기에 많은 종교인이 참가한 사실을 강조하고자 성직자의 삭발머리를 분명히 드러냈다. 한편, 또 다른 폭동을 피하기 위해 희생자들의 장례식이 금지되었는

프란시스코 고야, 「옷 입은 마하」, 1798~1805년께

데, 바티드에 따르면 프린시페피오 산에서 총살당한 마흔네 명의 장례식은 며칠 뒤 산안토니오데라플로리다 성당의 주임신부 덕분에 비밀리에 치러졌다고 한다. 이곳은 고야가 1798년에 둥근 천장을 장식해주었던 성당이다. 또한 이 주임신부는 총살의 유일한 생존자를 자신의 후안수아레스 성당에 맞아들여 숨겨주었다. 총살에서 살아남은 사람은 죽은 척한 다음에 산 아래로 굴러 내려와 추격자들을 따돌렸다고 한다. 고야는 이런 파란만장한 사연을 듣고 마음이 심하게 동요되었던 모양이다. 이런 까닭에 고야가 5월 3일 밤에 일어난 다른 사건보다 총살집행 장면을 택했다는 생각이 든다. 따라서 이 그림은 '역사적'인 작품이기는 하나, 몽환적인 분위기도 풍긴다. 보고들은 것과 기억에 철학과 도덕에서 우러난 분노를 조합하고, 다양한 요소들을 뒤섞은 연금술인 이 작품은 보는 이의 시선을 사로잡는다. 비인간적인 이 밤에 빛나는 하늘과 황량한 땅에 고립되어 운명에서 버림받은 인간들, 그리고 대담한 작품 기법. 이 작품

프란시스코 고야, 「옷 벗은 마하」, 1798~1805년께

만큼 삶의 비극성을 드높인 그림은 찾아보기 힘들다.

　페르난도 7세는 마드리드로 되돌아오기 무섭게, 1814년 5월 13일에 고야를 곧장 소환해 "당신은 교수형 감이오"라고 가차없이 질책했다. 프랑스에 망명하는 동안, 끔찍이도 싫어한 루소와 볼테르의 책들을 불사르다 하마터면 동생과 함께 포로로 억류되어 있던 발랑세 성에 불을 낼 뻔했던 통치자의 눈에 자신의 수석화가는 전쟁 동안에 점령자와 타협한 배신자에 불과했다. 실제로 고야는 계몽시대의 자유주의 사상에 늘 호감을 보였다. 그리고 진정한 애국자이긴 했어도, 그는 몇 가지 경솔한 짓을 저질렀다. 게다가 종교재판이 다시 열리자 「옷 벗은 마하」가 비난을 받는다. 「옷 벗은 마하」는 몇 년 전에 마누엘 고도이를 위해 제작했던 작품으로 에스파냐에서는 누드가 금지되었기 때문에 기탁물품 창고에 압류되어 있었다. 「옷 벗은 마하」는 카를로스 4세의 경박한 총신인 고도이의 밀실에 걸기 위한 그림이었다. 고도이는 이토록 대담한 그림을 가질 만큼

막강한 세도를 떨친 인물로 얼마 전부터 외국에 도피 중이었다. 그림의 모델은 고도이의 정부 페티타 투도로 보이며, 소파에 누워 있는 모습이다. 그리고 고야는 흰색 긴 드레스를 입고 같은 자세를 취한, 같은 인물을 한 점 더 그렸다. 바로 「옷 입은 마하」다. 두 작품은 고도이의 밀실에 포개져 있었다. 그래서 「옷 입은 마하」를 옮기면 마치 스트립쇼처럼 「옷 벗은 마하」가 숨겨진 요염한 자태를 드러냈다. 이처럼 두 그림을 겹쳐놓은 발상이 특히 음란하다는 판결을 받았다.

천만다행으로 고야는 애국심을 불러일으키는, 앞에 두 대작을 막 끝마친 상태였다. 이 그림 덕에 고야는 목숨을 건진다. 1814년 2월 14일 고야가 섭정위원회 앞으로 낸 청원서에서 그는 15만 리오의 재정지원을 요청한다. "폭군에 항거해 일어난 영광스러운 항쟁에서 가장 훌륭하고 장렬한 행위나 장면을 그림으로 길이 전하려는 뜨거운 염원"을 실현하기 위해서였다. 이 두 작품은 1814년 5월 2일 파세오델프라도 언덕에서 희생자 유해를 공식적으로 발굴하는 작업을 위해 제작되었다. 발굴이 진행되는 동안 슬픔에 빠진 유가족의 흐느낌과 사제들의 연도가 뒤섞였다. 그런데 고야의 작품에 대한 언급은 한마디도 없었다. 틀림없이 그의 두 그림이 너무 충격적으로 여겨진 나머지 이 자리에 내놓지 않은 듯하다. 어떻게 이런 걸작이 이내 인정받지 못했을까? 「1808년 5월 2일」과 「1808년 5월 3일의 총살」은 산페르난도 학사원 창고에서, 그 뒤로는 1834년까지 프라도 미술관의 저장 창고에서 빛을 못 보고 있었다. 그러다 19세기 중반이 되어 가까스로 프라도 미술관의 어두컴컴한 복도에 걸리게 되었다. 두 작품은 1872년이 되어서야 프라도 미술관의 작품목록에 기재되었다. 이런 것을 보면, 취향의 문제가 미술사 최대의 적이라는 말은 맞다.

프란시스코 고야

Francisco de Goya, 1746 에스파냐 푸엔데토도스~1828 프랑스 보르도

에스파냐의 화가이며 판화가인 고야는 마드리드의 프란시스코 바이유의 아틀리에에서 작업했다. 로마에 잠시 머문 뒤 1775년 멩스(Anton Raphael Mengs, 1728 보헤미아 아우시흐~79 로마)가 운영하던 레알 파브리카 바르바라를 위해 태피스트리의 밑그림 연작을 그렸다. 그리고 벨라스케스 작품을 본떠 판화를 처음 제작했다. 카를로스 3세의 궁정 화가로 임명된 고야는 찬란하고 화려한 초상화를 그리면서 공직 생활을 계속한다. 고야는 1792~93년에 병을 얻어 완전히 귀머거리가 된다. 이로 인해 그의 영감의 방향이 크게 바뀐다. 1797년에 고야는 『카프리초스』 연작 판화를 제작하기 시작하고, 산안토니오데라플로리다의 프레스코화를 그린다. 1808년 나폴레옹 군대의 에스파냐 침입과 그에 뒤이은 전쟁을 겪으며 고야는 「1808년 5월 2일」「1808년 5월 3일의 총살」『전쟁의 참상』 판화모음집 등 일련의 걸작을 착상한다. 다시 큰 병을 앓고 나서 1818년과 1823년 사이에 「투우」와 「속담집」을 완성한다. 고야는 1820년에서 1823년까지 환상에 가득 찬 이미지로 자신의 '귀머거리 집'을 장식한다. 페르난도 7세의 압정을 견디지 못한 그는 보르도로 망명한다. 보르도에서 특히 석판화에 전념하며 석판화술을 쇄신한다. 계몽시대의 교양을 지닌 화가였던 고야는 미래로 향한 새로운 지평을 열었다. 그의 회화가 지닌 기이함과 비극성, 타고난 통찰력으로 말미암아 그는 특별한 화가로 꼽히며, 그의 영향력은 19세기 내내 줄어들지 않았다.

테오도르 제리코, 「메두사 호의 뗏목」, 1819

미술에 반기를 들다

테오도르 제리코의 「메두사 호의 뗏목」

해외로 나가서야 인정받는 걸작이 더러 있다. 사실 테오도르 제리코의 「메두사 호의 뗏목」은 1819년 파리에서 열린 살롱전에서는 혹평과 야유밖에 받지 못했다. 하지만 이듬해 런던 대영박물관의 이집트관 전시에서는 수많은 관람객들의 찬탄을 샀다. 그들이 열광한 것처럼 제리코의 붓터치가 '민족적'이고 그의 붓이 '진정 애국적'이었을까? 신고전주의에서 벗어난 제리코의 격렬한 표현방식 외에도 동시대인들이 감당하기 힘든 것은 그가 다룬 주제였다.

"이 그림은 지나치게 슬프고, 시체가 즐비하다. 난파 장면을 좀더 즐겁게 묘사할 수는 없었을까?" 하고 그 시대의 누군가가 썼다. 지금 루브르박물관에 있는 세로 4.91미터, 가로 7.16미터의 이 대작은 당시 프랑스를 떠들썩하게 했던 사회면 기사에서 착안한 작품이다. 그것은 바로 1816년 여름에 일어난 군함 메두사 호의 난파사건이다.

중형 군함 에코 호와 보급품 수송선인 루아르 호, 범선 아르귀스 호를 거느린 메두사 호는 세네갈 총독과 식민지 행정관료들을 싣고 다니던 소형 함대였다. 메두사 호에는 400명에 이르는 승객과 승무원이 타고 있었

다. 이 배의 선장은 25년 동안이나 항해 경험이 없는데도 왕립 해군의 호의로 복귀한 위그 뒤루아 뒤쇼마레라는 망명 귀족이었다. 메두사 호는 7월 2일 오후 아프리카 해안에서 120킬로미터 떨어진 블랑 곶의 모래톱에 걸려 좌초하고 말았다. 보트를 바다에 띄우고, 난파선의 잔해에서 건진 돛대와 활대, 그리고 이런저런 장비를 써서 임시방편으로 뗏목을 엮었다.

그리고 대부분 군인들인 150명쯤 되는 조난자들이 뗏목에 빼곡히 올라탔다. 보트가 이 뗏목을 끌기로 되어 있었으나, 보트에 탄 누군가가 밧줄을 잘라버리자 허술하기 짝이 없는 이 뗏목은 망망대해에서 길을 잃고 만다. 바다가 죽음의 구덩이로 변하면서 인간의 가장 비열한 본능이 폭발한다. 이렇게 막을 올린 잔혹한 비극은 길이 20미터 폭 7미터의 떠다니는 무대 위에서 열사흘 동안 펼쳐진다.

생생한 난파의 현장

열사흘 동안 갖가지 가증스러운 일이 벌어졌다. 사건 첫날 밤부터 먹을 거라곤 포도주밖에 없었다. 가장 약한 사람들부터 물에 빠지거나 내던져졌다. 또한 거의 죽은 사람들은 굶주림으로 미쳐버린 불행한 동료들에게 뜯어 먹히기도 했다. 7월 11일쯤까지 살아남은 사람은 넋이 나간 유령이나 다름없는 열다섯 명뿐이었다. 고통, 비열함, 질병, 살인의 소용돌이 속에서 나이나 신분의 차이는 사라진다. 깊은 신앙심과 확고한 교양을 지닌 이들만이 실낱 같은 희망을 품고 의연하게 대처한다.

7월 17일 수평선에 범선 한 척이 모습을 드러냈다가 사라지고 다시 나타났다. 마침내 아르귀스 호가 조난자들을 구하러 온 것이다. 구조 당시 조난자들은 완전히 발광 상태였다. 1817년 메두사 호의 선장은 감옥 3년

형에 군적을 박탈당한다. 메두사 호 소송은 복고왕정의 무능함을 규탄하는 계기로 돌변한다. 프랑스 복고왕정체제의 난파라고 할 만한 메두사 호의 참변을 기회삼아 반대파인 자유주의자들이 결집한다. 같은 해 생존자인 기술자 코레라르와 외과의사 사비니가 사건의 진상을 속속들이 밝히는 책을 출판하자마자 금서가 된다. 이 무렵 이탈리아에서 돌아온 지 얼마 안 된 스물일곱 살의 젊은 화가 제리코는 이 사건에서 착상을 얻는다. 제리코는 한창 논란이 일고 있는 시사 문제에서 중요한 주제를 발견했다. 그는 어떤 장면을 선택하기에 앞서 우선 난파의 다양한 양상을 보여주는 데생과 수채화를 여러 점 제작하고 작은 크기의 그림까지 한 점 그렸다. 제리코는 자신들의 앞날에 어떤 가혹한 운명이 닥칠지 깨달은 조난자들이 첫날 저녁에 뗏목에서 일으킨 폭동을 먼저 표현했다.

또한 사람 고기를 먹는 주제도 다뤄보았다. 그 다음에 사건의 결말에 초점을 맞추기로 마음먹고, 구조하러 온 아르귀스 호의 보트 선원들에게 생존자들이 애원하는 장면을, 그리고 구조대원들의 품에 안기는 장면을 차례로 그려보았다. 마침내 제리코는 작품 구성의 사활이 걸린 비장한 한순간을 선택했다. 빈사상태의 조난자들에게 마지막 희망인 돛단배가 아득한 물결 저편에서 조그맣게 보이는 순간이다. 제리코의 전기를 처음으로 쓴 샤를 클레망은 이 대작의 완결작을 훌륭하게 묘사한다.

"연극의 무대는 들보를 잘못 엮어 만든 뗏목이다. 이 뗏목은 비뚤어져 보이며 화면 앞쪽으로 뗏목이 이루는 직각이 잘려나갔다. 바다에 거친 물결이 일렁이고, 수평선 쪽만 환한 하늘 위쪽과 왼쪽으로 구름이 짙게 끼어 있어서 날씨가 나빠질 것이다.…… 뗏목에는 아직 스무 명이 남아 있지만, 다섯 명은 이미 죽었거나 고통과 굶주림으로 죽어가고 있다. 그

림 오른쪽으로 파도가 높이 솟구친 곳에 있는 세 사람이 첫번째 그룹을 이룬다. 나무상자와 술통을 딛고 선 수병과 흑인 혼혈아는 수평선 위 환한 쪽에 보이는 아르귀스 호에 신호를 보내려고 무진 애를 쓰고 있다. 다른 수병은 양팔로 혼혈아를 껴안고 있는데, 혼혈아를 떠받치거나 들어올릴 셈이다.

첫번째 그룹 오른쪽에 쇠약해진 수병이 덧붙여진다. 이 수병은 한 손으로 뗏목의 가장자리를 짚고 일어서려 하나, 자신의 아랫도리에 기대 있는 시체 때문에 움직이기 힘들다. 그 왼쪽에는 해군소위 후보생 쿠댕을 포함한 세 명이 있다. 이들은 범선이 나타난 지점을 뚫어지게 바라보면서 배를 향해 소리치는 동료들 쪽으로 엉금엉금 기어간다. 첫번째 그룹 왼쪽, 관람객이 볼 때 조금 먼 곳에 네 인물이 돛대 가까이 서 있다. 이들은 천막과 반쯤 부서진 돛이 드리운 그림자 안에 있다. 이들 가운데 팔을 뻗어 외과의사 사비니에게 범선을 가리키는 코레아르를 알아볼 수 있다. 이들 가까이에 이성을 잃은 듯한 불행한 조난자가 냉소 띤 얼굴로 망망한 바다를 넋 놓고 바라보고 있다. 더 안쪽에 있는 사람은 두 손으로 머리를 감싸쥐고 있다. 세번째 그룹은 그림의 전경을 이루며, 이 끔찍한 정경의 비참함을 요약해서 보여준다. 아버지가 자기 무릎 위에서 죽어가는 아들을 안고 있다. 그는 한 손으로 자기 머리를 괴고 다른 한 손은 아들의 심장에 올려놓고 있다. 그의 양편에는 시체가 한 구씩 널려 있다. 한 시체는 몸을 웅크리고 머리를 수그려 뗏목 가장자리에 기대어 있고, 몸통과 팔, 머리가 보이는 다른 시체는 뻣뻣해져서 비스듬히 널브러져 있다……"

실제 인물들을 제외하면 「메두사 호의 뗏목」에 등장하는 다른 인물들

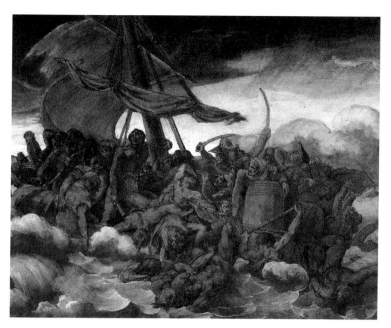

테오도르 제리코, 「구조선에 가까워질 때」(「메두사 호의 뗏목」을 위한 스케치), 1818

은 직업 모델이거나 화가와 가까운 이들이다. 술통을 딛고 선 혼혈아는 조제프로 화가들 사이에 널리 알려진 모델이다. 또 다른 모델인 제르팡은 화면 맨 왼쪽에 누워 있는 인물이다. 제리코의 젊은 조수인 자마르는 사비니 곁에 있는 인물의 포즈를 취해주었다. 그리고 당시 애송이 화가였던 들라크루아는 심혈을 기울여 제작 중인 대작을 보러 와서 감탄하며, 아버지와 죽어가는 아들 아래 몸을 웅크리고 죽은 인물의 모델을 서주었다.

파도에 휩쓸린 듯 팔과 머리가 바다 속에 빠져버린 전경의 시체는 제리코가 작품 전체에 균형을 고려해서 뒤늦게 부랴부랴 그려넣었다. 거리를 넉넉히 두고 자기 작품을 감상하고 싶어서 제리코는 살롱전 개막 한 달

전에 며칠 동안 이 그림을 파바르 관 로비에 전시해놓고 살펴보았다. 제리코는 뗏목 앞쪽이 비어 보인다는 사실을 깨달았다. 그래서 전체 구성으로 볼 때 뒤쪽에 지나친 무게가 실려 가라앉는 느낌이 든다고 생각했기 때문이다. 이 작품에 가장 결정적인 기여를 한 인물은 아마도 제리코가 세브르의 한 카페에서 우연히 마주친 동료 화가일 성싶다. 이 무렵 제리코는 막 이 작품의 스케치를 하고 있던 참이었다. 이름이 르브랭인 이 친구는 심한 황달에서 회복이 덜된 상태였다. 르브랭은 바람을 쐬러 파리를 떠나 시골로 왔는데 거처를 구하느라 애를 먹고 있었다. 르브랭이 너무 사색이 짙던 터라 호텔 주인들은 그가 자기네 호텔에서 죽을까봐 겁이 나서 방을 주지 않았기 때문이었다. 제리코는 르브랭에게 다가가 이렇게 말했다. "아, 자네 얼굴 참 근사하네!" 르브랭은 송장 같은 얼굴빛을 띠고 있었다. 이 친구 덕분에 제리코의 그림은 푸르죽죽한 황색빛으로 물든다. 제리코는 르브랭의 초상을 여러 점 제작하는데, 빈사상태의 아들을 무릎에 안은 늙은이의 얼굴이 바로 그다.

메두사 호, 정치 공방장이 되다

죽음이 날마다 조난자들 곁을 떠나지 않았듯이, 「메두사 호의 뗏목」을 제작하는 여덟 달 내내 죽음은 제리코를 따라다녔다. 제리코는 몽마르트르 기슭 마르티르 거리의 아틀리에를 떠나 네이유로 가는 길에 있는 포부르 뒤룰의 더 넓고 한적한 아틀리에로 옮긴다. 이곳에서 그는 잠시도 한눈을 팔지 않고 고되고도 힘든 작품에 몰두한다.

바다와 하늘의 효과를 관찰하려고 르아브르에 간 것을 빼고 제리코는 작업실을 떠나지 않았다. 아틀리에는 보종 병원 맞은편에 있었다. 제리코는

이 병원의 인턴과 간호사들과 합의해서 원하는 인체 부위를 모두 빌렸다. 그러기 얼마 전에 제리코는 이미 영안실에서 몇 가지 습작을 그렸으며, 죽은 소녀의 머리와 사형당한 남자의 머리를 구해 소름끼치는 그림을 그리기도 했다. 제리코는 보종 병원에서 인체를 원하는 대로 얻을 수 있었다.

그 결과 여러 점의 작품을 제작하는데, 그 가운데 한 점은 아틀리에에 시체를 며칠 동안 두고 사생한 것이다. 외과수술을 받아 인체부위가 절단된 상태를 묘사한 그림도 있다. 여기에는 발쪽에서 본 다리나 피묻은 내의로 반쯤 덮인 빗장뼈와 팔, 잘려진 각종 신체부위 등이 묘사되어 있다. 제리코는 이것들을 가까이에 두고 보관했는데, 인체해부학을 연구하려는 생각보다는 인체가 부패하는 과정을 지켜볼 셈에서였다. 이런 인체부위 묘사는 「메두사 호의 뗏목」에 그대로 드러나지는 않지만, 이 작품의 일환이었다. 제리코는 사실과 같은 느낌을 표현하려면 조난자들이 체험한 대로 살 썩는 악취가 곁에서 풍기기도 하고 여기에 익숙해져야 한다고 생각했다. 제리코가 추구한 것은 사실주의는 아니었다. 그랬더라면 그는 생존자인 코레라르와 사비니가 들려준 세세한 묘사에 따라 끔찍한 장면을 충실하게 재현했을 터이다. 뗏목에 내리쬐는 햇빛에 빛이 바랜 갈가리 찢긴 옷가지들, 상처투성이에 더럽고 텁수룩한 몰골의 뼈만 남은 가련한 인간들과 열대성 질환의 일종인 열사병에 걸려 이상하게 붉은빛을 띤 피부를 묘사했으리라. 하지만 이와 반대로 그림 속의 인물 대부분은 건장한 육상선수들 같다. 제리코는 생생한 묘사에 치중하거나 과장된 장면으로 빠지고 싶지 않았다. 오히려 전통을 따라서 도덕성이 담긴 충실한 역사화를 그리려 했다.

이런 의도는 그림에 내재해 있는 대각선으로 드러나며, 마름모꼴 뗏목

으로 더욱 두드러진다. 이 대각선은 화면을 왼쪽에서 오른쪽으로 가로지르며, 시선을 절망에서 희망으로 끌어올린다. 그러면 인간으로 이루어진 두 개의 피라미드 형태가 연이어 나타난다. 두번째 피라미드 꼭대기에서 술통 위에 올라선 혼혈아가 희고 붉은 천을 흔들어 아르귀스 호에 신호를 보낸다. 이 피라미드는 멀리 범선이 보이자, 더욱 강렬해진 삶의 의지를 나타낸다. 범선의 출현은 외과의사 사비니 바로 뒤쪽에서 팔을 뻗어 수평선을 가리키는 코레라르의 동작으로 확실해진다. 맨 왼쪽은 맞바람에 부푼 돛과 이어지는 거대한 먹구름을 배경으로 죽음이 지배적이다. 빈사자 가운데 아들을 무릎에 안은 노인은 스토아 철학자의 화신으로 보인다. 이 인물은 당시 매우 유명했던 제리코의 스승 게랭(Pierre-Narcisse Guérin, 1774~1833)의 그림에 나오는 마르쿠스 아우렐리우스 같다. 제리코는 로마에서 미켈란젤로의 시스티나 예배당 프레스코화를 보고 매료되었다.

"나는 전율했다. 나는 내 눈을 의심했다. 그리고 한참 지나서야 마음이 진정되었다"라고 그는 썼다. 또한 제리코는 루벤스와 카라바조에게도 마음이 끌렸다. 그는 참으로 위대한 이탈리아, 플랑드르 화파와 달리 프랑스 회화는 "신성한 불씨를 간직한 화가들의 가슴에서 불을 꺼버리는" 판에 박힌 교육 때문에 획일화되었다며 개탄했다. 사실 제리코 그림에 묘사된 주인공들의 자세나 동작, 근육을 보면 시스티나 예배당의 누드들과 공간을 뚫고 솟구쳐 나오는 듯한 거대한 인물들로 구성된 「최후의 심판」이 떠오른다. 더군다나 제리코는 인물들을 조각처럼 처리해서(미켈란젤로는 원래 조각가였다) 힘찬 양감이 느껴진다.

이것으로 보아 제리코는 웅장함을 선호한 듯하다. 그는 물감통을 수없이 비워내며 거대한 규모의 벽화를 그리고 싶었을지도 모른다. 「메두사 호

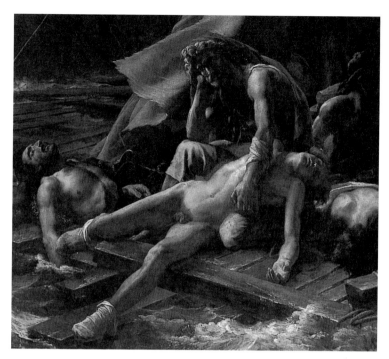

테오도르 제리코, 「메두사 호의 뗏목」(아들을 무릎에 안은 노인 부분)

의 뗏목」이 큰 붓으로 대충 칠한 것처럼 보여도 결코 그렇지 않다. 제리코의 작업을 지켜본 사람들은, 성미가 격한 그가 오히려 작은 붓으로 온 정성을 다 기울여 작업했다고 전한다. 그는 아주 깔끔하게 물감을 칠했다.

팔레트에 여러 색조를 일일이 나누어서 보관하고, "칠한 뒤에는 그냥 두어라"라는 원칙을 존중해 덧칠하지 않았다. 제리코는 「메두사 호의 뗏목」으로 미술에 반기를 든다고 생각했다. 사실 제리코가 젊은 세대에 끼친 영향은 무엇보다 다비드를 대신할 새로운 길을 제시했다는 점이다. 하지만 이 작품이 찬사와 비난을 함께 받은 까닭은 미학적인 판단이 아닌 정치적인 반발 때문이었다. 이 무렵 메두사 호 사건과 관련된 것을 모조

리 없애려고 고심하던 프랑스 정부는 1819년 살롱전 안내책자에 이 그림에 「어느 난파 장면」이라는 하찮은 제목을 달았다. 루이 18세는 살롱전을 방문했을 때 애매하면서도 아부 섞인 말을 한마디했다. "제리코 선생, 막 난파를 했군요. 그렇다고 해서 선생 작품이 난파했다는 건 아닙니다." 루이 18세가 이런 어진 촌평을 했는데도, 과격 왕당파 신문은 억지로 그림의 결함을 들춰내려고 기를 썼다. "그림의 제작 측면에서 보면 결점은 단 하나다. 아예 그림을 그리는 것조차 잊었다는 점이다." 또는 모르는 척하면서 다음처럼 지적하기도 했다. "왜 조난자들이 모두 벌거벗고 있는지, 이미 썩기 시작해서 뜯어먹을 수도 없게 된 시체들을 바다로 던져버리지 않았는지 궁금하다." 한편, 반대 진영의 나폴레옹파 신문기자는 죽어가는 아들을 안은 아버지의 가슴에 레지옹 도뇌르 훈장이 달려 있다고 생각하고 눈시울을 적시며 감탄했다. 제리코는 이런 몰이해를 예상하지 못했다. 일부 관람객이나 평론가의 악평보다 자신의 작품이 불러일으킨 어리석은 입씨름이 더 괴로웠다. 이 때문에 제리코는 심한 좌절감에 빠져 그림을 그만둘 생각까지 했을 정도다. 미슐레는 제리코 편을 들며 이렇게 쓴다. "제리코는 한 시대를 대표하는 민족 미술가이며, 참된 전통을 이어가는 유일한 화가다. 나는 이 말을 여러 번 했고, 앞으로도 계속할 것이다."

「메두사 호의 뗏목」은 해외에서 먼저 찬사를 받기 시작한다. 런던에 이어 영국의 주요 도시에서 열린 유료 전시회를 통해 제리코는 큰 수입을 올린다. 1824년 제리코가 죽자, 이 작품은 제리코의 오랜 친구 드뢰 도르시에게 6천 프랑에 팔린다. 드뢰 도르시는 이 작품이 국가 소장품이 되기를 간절히 바랐기 때문에, 외국에서 제의한 어마어마한 금액을 거절하고 자신이 구입한 금액에 5프랑을 더 얹어 6천 5프랑에 프랑스 정부에 팔았다.

테오도르 제리코

(Jean-Louis-André-)Théodore Géricault, 1791 프랑스 루앙~1824 파리

제리코는 아주 짧은 생애에 살롱전에 걸작을 세 번이나 출품했다. 노르망디에서 보낸 어린 시절부터 나타난 말에 대한 애착과 격정적인 성격은 그의 초기 낭만주의 회화에서 드러난다. 카를 베르네(Carle Vernet, 1758~1836) 아틀리에에서 2년간 공부하며, 베르네의 아들 오라스와 친구가 된다. 그 다음에 잠시 신고전주의자인 게랭의 문하에 들어간다. 루브르 박물관에서 티치아노와 반 데이크(Sir Anthony Van Dyck, 1599~1641)의 그림을 모사하며 「기병대 장교」(1812)를 제작했다. 2년 뒤에 그린 「부상당한 기병대원」은 패배의 비극을 상상한 낭만주의 그림이다. 1년 동안 로마에 머물며(1816~17) 제작한 「경마」의 힘찬 스케치는 좀더 고전적으로 보인다. 그는 로마에서 돌아와 바레와 들라크루아와 함께 파리 식물원의 야수들을 데생했다. 제리코는 들라크루아에게 결정적인 영향을 미친다. 그는 석판화에 흥미를 느껴 말과 군인을 주제로 판화를 제작한다. 하지만 대작 「메두사 호의 뗏목」 제작에 온 열정을 다 바친다. 이 작품은 1819년 살롱전에서 맹렬한 비난을 샀지만, 젊은 화가들은 낭만주의와 사실주의를 결합한 참신한 방식을 찬미했다. 1821년부터 1821년까지 제리코는 이 작품을 영국의 여러 도시에서 전시했다. 이 여행 중에 「더비 경마」(1821)를 제작했다. 영국 여행 뒤에 그는 점점 더 사실적인 주제에 도전한다(「석고 가마」, 1822). 그는 마지막으로 「정신병자」(1822~23)의 모습을 담은 그림을 남겼다.

장 오귀스트 도미니크 앵그르, 「베르탱 씨 초상」, 1832

부르주아지 자기네 화가를 발견하다

장 오귀스트 도미니크 앵그르의 「베르탱 씨 초상」

앙드레 말로는 예전부터 부르주아를 풍자한 만화가는 많았지만, 부르주아를 위한 화가는 이제껏 없었다고 생각했다. 물론 그랑빌(Granville, 1803~47)부터 도미에(Honoré Daumier, 1808~79)에 이르는 화가들이 부르주아를 풍자하는 그림을 즐겨 그리기는 했다. 그런데 말로는 앵그르와 1832년에 제작된 그의 전설적인 작품 「베르탱 씨 초상」은 잊었던 모양이다.

프랑수아 베르탱 레네는 유력한 신문 『주르날 데 데바』의 소유주였다. 이 신문은 1830년 7월 혁명 이후로 루이 필리프의 가장 확실한 지지기반이 되었으며, 보수 부르주아 계층의 대변 언론이었다. 베르탱은 신문의 명의를 되산 다음 아우인 루이 베르탱 드 보와 인쇄업자 르노르망과 함께, 예전에는 국회의 토론이나 법률 및 법령을 싣는 데 그쳐 무미건조하던 지면을 나날이 풍부한 정보로 채우고 독자들에게 인기 있는 소설을 연재하는 명실상부한 신문으로 바꾸어놓는다. 『주르날 데 데바』는 정치계뿐만 아니라 문학계에서도 중요한 신문이었다. 베르탱 형제가 소유주가 되자마자 이 신문은 볼테르의 지적 유산을 공격하며 낭만주의를 위한

투쟁에 앞장선다. 이즈음에 낭만주의의 유심론이라는 이상이 샤토브리앙과 스탈 부인을 통해 프랑스에 퍼지고 있었다.

프랑수아 베르탱은 굴곡 많은 삶을 살아온 대담한 인물이었다. 수아죌(루이 15세 정부에서 주도권을 행사한 외무장관－옮긴이)의 비서의 아들로 태어난 그는 권력가 집단에서 성장해 성당 참사원으로 일하다 기자가 된다. 그는 일찍부터 공포정치 이후의 사회 부흥을 둘러싼 논쟁에 적극 가담했다. 그의 전기를 보면 그는 왕당파에 자유주의 사상가이며 "배신이나 범죄에 맞서 과감하게 발언하는" 신의가 두터운 인물로 나온다. 프랑스대혁명 기간에 총재정부 치하에서 쫓겨다녔으며 집정정치시대에는 투옥되고 파리에서 추방당하며, 얼마간 엘바 섬에 유배되기도 한다. 그 뒤에 해외를 여행할 수 있는 허가를 얻게 되자 예술 애호가였던 그는 이탈리아를 택한다.

초상화의 사전적 정의가 통하지 않는 베르탱 씨

베르탱은 루이 필리프의 7월 왕정을 위해 글을 쓰고 영향력을 행사한 유명한 정치평론가였다. "공장을 건설하거나 병기를 고안할 때와 마찬가지로 아름다운 가문(家紋)을 연구하거나 토끼사냥을 통해서도 좋은 생각을 얻을 수 있다고 믿지 않는 사람들"에 반대했다. 그는 무위도식보다는 노동을, 귀족보다는 부자를, 과거보다는 현재를 중시하는 사람이었다. 앵그르가 초상화 제작에 착수했을 때 베르탱은 예순여섯 살이었다. 그런데 문학과 미술을 좋아한 그의 취향으로 미루어 사람들은 그를 귀족으로 알고 있었다. 그렇게 잘못 안 앵그르는 바로 이런 귀족계급의 초상에 걸맞게 인물을 묘사하기 시작했다. 앵그르는 포즈를 취한 베르탱의 태도를

파악하고 성격을 꿰뚫어보고 특징을 잡아내려고 애썼지만 잘되지 않았다. 준비 데생 가운데는 베르탱이 책꽂이에 팔꿈치를 기대고 서서 상대방을 째려보는 듯한 데생이 한 점 있다. 이런 시도가 수포로 돌아가자, 앵그르는 실패를 자각하고 머리 부분에 작은 직사각형 종이를 붙인 다음 머리 자세와 얼굴 표정을 달리 그려본다.

그렇지만 앵그르는 본격적인 습작에 착수하지 못한다. 1804년과 1806년 사이에 앵그르는 리비에르 가족의 초상화를 그린 적이 있다. 우아하며 세련된 풍채의 법률가로 자부하는 필리베르의 초상화, 원래 이름이 프랑수아즈 자케트 비비안 블로 드 보르가르인 경박하다고 소문난 필리베르 아내의 초상화, 이들의 딸 카롤린의 초상화다. 카롤린은 하얀 모슬린 천의 긴 드레스 차림으로 포동포동한 팔에 황갈색 긴 장갑을 끼고 흰 담비 털로 가장자리 장식을 댄 숄을 쥐고 있다. 열두 살에 초상화의 모델을 섰던 카롤린은 열세 살에 급성 폐렴에 걸려 죽는다. 이 외에 다른 초상화도 여럿 있다. 보셰 가족의 초상화, 조각가 바르톨리니의 초상화, 마르코트 드 생트 마리 부인의 초상화로 모두 빼어난 작품이다. 젊어서부터 앵그르는 주변 사람들을 모델로 활용했다. 앵그르는 긴 생애 내내 끊임없이 초상화를 그린다. 그런데 초상화란 정확히 무엇일까? 리트레 사전에서 말하듯 "데생 솜씨를 갖춘 이의 도움으로 만들어진 한 인물의 이미지"일까? 아니면 브리태니커 백과사전이 정의하듯 "타인이 본 특정인의 몇몇 외관에 대한 회상"일까? 역사가이자 수필가인 리처드 얼윈은 초상화란 있는 그대로의 인간보다는 그래야만 되고 그렇게 되고 싶고, 심지어는 그렇게 되리라고 생각하는 인간의 모습을 보여주려는 매우 복잡한 작업이라고 말한다. 얼윈은 티치아노가 그린 대부분의 초상화에서 인물

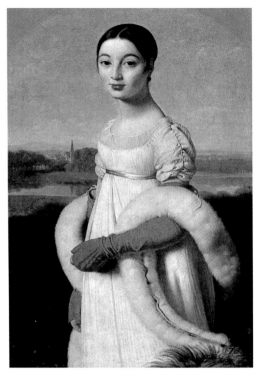

장 오귀스트 도미니크 앵그르, 「카롤린 초상」, 1805

들은 화가의 후원자로서 오만에 가득 찬 눈길로 상대방을 깔보고 있다고 지적한다. 인물의 위엄은 얼굴보다 옷차림이나 태도에서 드러난다. 얼굴이란 순전히 개인적인 특징이라서 보편적인 위엄을 나타내는 데 장애만 될 뿐이기 때문이다. 또한 로제 드 필도 실물과 닮은 점보다는 인물의 아름다움과 고귀함에 더 큰 가치를 둔다. "이미지가 우리에게 말을 걸 정도는 되어야 한다. '걸음을 멈추고 나를 잘 보란 말이오, 짐은 위엄 있는 무적의 왕이오' 또는 '나는 도처에 공포를 퍼트리고 다니는 용맹한 장군이오' 또는 '나는 정치의 온갖 술수에는 이력이 난 장관이오' 아니면 '저는

고상한 몸가짐으로 존경과 신뢰를 받는 정숙한 공주랍니다.'"

　한편 반 데이크는 초상화의 인물을 기품 넘치게 묘사한 덕에 영국 귀족들에게 인기가 많았다. 이런 초상화를 제작하기 위해 반 데이크는 직업 모델을 썼다. 흔히 인물의 포즈를 다양하게 그려놓고 얼굴 부분을 달걀 모양으로 비워두고서 주문에 맞춰 얼굴을 그려 넣었다. 고객들은 그의 아틀리에를 천천히 돌아보고 나서 자신의 얼굴을 돋보이게 할 화려하게 차려 입은 모습을 하나 선택하면 되었다. 그런 뒤에 얼굴이 그려졌다. 이런 까닭에 얼굴은 특징이 두드러지지 않는 일반적인 모습을 따르게 되었다. 이런 방법은 초상화의 주문자를 만족시켰을 뿐만 아니라, 17세기에 하위 장르로 여겨지던 초상화가 이제 그 까다로움에 따른 위험에서 벗어났다. 뛰어난 데생 화가였던 앵그르는 새로운 방식을 시도했다. 그는 우선 쉼 없이 변하는 사람들의 다양한 겉모습 가운데서 모델의 특징적인 외모를 골라 종이 위에 데생했다. 그런 다음 그 데생을 바탕으로 캔버스 위에 초상을 그렸다. 이런 식으로 앵그르는 리트레 사전 정의에서 요구하는 충실한 이미지와 함께, 브리태니커 사전에서 말하는 타인이 주관적으로 고른 하나의 이미지를 동시에 만족시킨다.

　그런데 프랑수아 베르탱에게는 이 방법이 효과가 없었다. 아마도 귀족의 모든 특권을 소유하고 싶어한 부르주아가 화가에게는 귀족으로 보였고, 그 부르주아 스스로도 자신이 속하지 않는 계급의 속성과 태도에 비추어 자신을 보았기 때문인 듯하다. 리비에르 가족의 초상화나 작곡가 셰뤼비니의 초상화는 앵그르가 그때까지 그린 모든 초상화와 마찬가지로 기법이나 성향이 불안정하고 시각적인 표현에 치우쳤다. 그러다보니 실물의 유사성도, 전통적인 표현도 충분하지 못했다. 따라서 앵그르는

이와 단절하고 새로운 회화 유형을 창조해야만 했다.

사람 사이의 상식적인 거리를 깨트리다

앵그르가 초상화 제작이 순조롭지 않아 상심하던 차에, 베르탱이 여름휴가를 보내는 비에브르의 로슈 저택에 그를 초대했다. 이들은 마주보고 앉아 커피를 마셨다. 대화가 한창 무르익었을 때 『주르날 데 데바』의 뚱뚱한 사장은 의자에 엉덩이를 비스듬히 걸치고 앉아 짧은 두 다리를 벌리고 억센 두 손을 무릎에 얹은 채 상체를 앞으로 내밀었다. 바로 이 찰나에 앵그르는 오래전부터 고심하던 해결책을 발견했다. 앵그르는 이런 자세의 베르탱을 보며 곧장 여러 장의 데생을 한다. 그리고 어떤 데생에서는 발톱처럼 배치한 베르탱의 손가락을 클로즈업해서 보여준다.

그러나 가장 중요한 사실은 모델과 화가 사이의 '거리'를 단축한 것이다. 이렇게 되면 초상화와 보는 사람의 거리도 줄어든다. 에드워드 홀의 연구에 따르면, 우리와 타인 사이에 놓인 거리는 네 가지로 나눌 수 있으며 이것은 다시 각각 두 가지로 세분된다. 첫번째는 우리가 타인과 유지하는 '내밀한 거리'다. 이것은 포옹이나 성행위, 격투할 때의 거리로 두 신체가 손으로 팔이나 다리, 골반을 만지고 애무하고 서로 합쳐지면서 접촉할 때 생긴다. 포옹이 느슨해지면 이른바 '개인적인 거리'가 생긴다. 이 거리에서는 살결, 모공, 여드름, 잔주름, 고르지 못한 치열, 옷에 묻은 얼룩이 보이게 된다. 세번째는 더욱 떨어진 '사회적인 거리'다. 우리가 책상 뒤에 앉은 상사와 볼일이 있을 때 가로놓여 있는 거리다. 이 경우 모든 신체적인 접촉이 막혀 있다. 네번째는 '대중적인 거리'로 대중 집회에서 연설자의 말을 들을 때나 극장에서 배우가 말하거나 무대에서 연기하

는 것을 바라볼 때 경험하는 거리다.

위에서 말한 네 가지 거리에는 각각 서로 다른 몸짓, 어조, 태도가 따른다. 그래서 각각의 거리를 뒤섞거나 관행을 깨는 것은 적절치 못하고 터무니없을 뿐만 아니라, 몰상식한 일이기도 하다. 그런데 앵그르는 그의 작품에서 초상화에서 답습하던 거리를 천재적으로 '깨트렸다'. 「베르탱 씨 초상」의 거리는 그가 다른 작품들에서 보여주는 사회적인 거리도, 대중적인 거리도 아니다. 이것은 '개인적인 거리'다. 사람들은 흔히 앵그르가 사각형 안에 그 우람한 덩치를 그려넣을 요량으로 건장하게 딱 벌어진 베르탱의 체격을 묘사했다고 지적한다. 하지만 "위엄있는 무적의 왕"이나 "정치의 온갖 술수에 이력이 난 장관"은 우리와 거리를 '두고', 그 거리감을 '가지고' 일반 대중인 우리에게 말을 건다는 사실을 알아야 한다. 이때, 이들은 개인적인 관계에서조차 공인이라는 자신의 신분에 걸맞게 적당한 거리를 둔다. 하지만 앵그르는 베르탱을 관람자나 대화 상대자에게 '접근시켜' 더욱 대등한 인간관계의 한 유형을 만들어냈다.

얼윈은 고전주의와 바로크의 초상 미술에서 복장과 소품 그리고 가발의 역할을 강조한다. 이런 것들은 손질하기 힘든 머리카락보다 관리하고 간수하기가 훨씬 쉬운 인위적인 창조물이라고 한다. "가르마를 탄 탐스러운 은발이 대칭을 이루며 두 줄기 강으로 나누어져 얼굴 양쪽에서 어깨까지 도안된 물결처럼 흘러내린다. 이 물결의 움직임은 옷주름으로 옮아가서 땅바닥까지 이어진다. 이렇게 하면, 목과 어깨가 이루는 각이 지워지고, 머리는 몸체와 합쳐지며 입체감이 생긴다. 머리는 남성의 외관을 마무리짓는 상징이 된다." 여기에 왕홀이나 총사령관의 지휘봉, 양피지 두루마리, 과학 도구, 책, 붓, 팔레트 같은 상징물이 덧붙여진다. 이렇

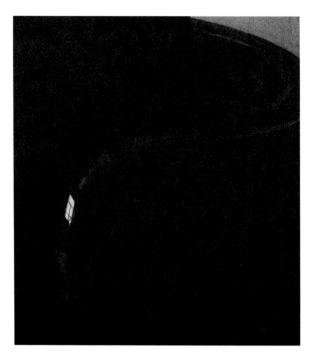

잔 오귀스트 도미니크 앵그르, 「베르탱 씨 초상」(의자 등받이에 창문이 반사된 부분)

게 되면, 인간은 그들이 수행하는 기능으로 축소되어, 인간 자체가 부정당하고 급기야 죽어버리는 결과를 가져온다.

　반면 「베르탱 씨 초상」은 첫눈에 보아도 옷차림은 되는대로 하고 재킷과 조끼는 구깃구깃하며 머리카락은 헝클어져 있는 점이 눈에 들어온다. 이와 마찬가지로 얼굴에서도 결점이 쉽게 눈에 띈다. 아마 앵그르는 네덜란드의 전통 초상화를 염두에 둔 듯하다. 귀족들이 신분을 과시하기 위해 우스꽝스럽게 장신구로 치장한 프랑스나 영국의 초상화와는 달리, 네덜란드의 초상화는 이미 상인들의 모습을 있는 그대로 보여주었다. 앵그르는 솜씨 좋은 친구인 장식화가 뒤타노페르에게 부탁해서 「베르탱 씨

초상」에서 의자 등받이 가장자리의 둥그스름한 부분에, 커튼이 쳐진 아주 작은 십자형 창문이 반사된 모습을 가는 붓으로 그리게 한다. 그는 세심한 관찰자가 이것을 알아보았으면 했던 듯하다. 이것은 얀 반 에이크의 「아르놀피니 부부의 초상」을 암시하는 것일 수도 있다. 화려한 구석이라곤 전혀 없이 평범하게 묘사된 예순여섯 살의 프랑수아 베르탱은 바로 이런 이유로 훨씬 생동감이 넘쳐 보인다.

베르너 솜바트는 이렇게 말한다. "우리는 멀리서 부르주아 냄새를 맡을 수 있으며, 곧 그 냄새가 부르주아 특유의 냄새임을 알아차린다. 그렇지만 원한다고 누구나 부르주아가 되는 것은 아니다." 베르너 솜바트는 부르주아가 되려면 많은 자질이 필요하다고 말한다. 일을 시도하는 용기, 현실 감각, 실리와 절약 정신, 객관적이며 유용한 가치 추구, 숙고, 통찰력 같은 자질들이다. 이 모든 것들이 베르탱의 신체뿐만 아니라 심리에서도 드러난다. 허구일 뿐인 영국 귀족의 바로크 초상화를 보며 이처럼 심리를 읽어낼 수는 없다.

그런데 「베르탱 씨 초상」에서는 허구를 찾아볼 수 없으며, 원시적인 힘과 억제된 에너지가 넘칠 뿐이다. 어린 나이에 벼락부자가 되어 귀족 행세나 하려 들었던 베르탱의 딸 루이즈는 이 초상화를 보고 미친 듯이 화를 냈다. 루이즈는 앵그르가 "상류계 거물을 뚱뚱보 농부로 전락시켰다"며 비난했다. 일반적인 평가도 좋은 편은 아니었다. 많은 사람들이 작품이 저속하다고 헐뜯었다. 하지만 13년 뒤, 보들레르는 「1845년 살롱」평에서 "모델의 오만한 외모와 위엄"이 좋다고 칭찬한다. 오늘날 「베르탱 씨 초상」은 루브르 박물관에서 가장 아름다운 작품에 속한다. 1897년 루브르 박물관은 이 작품을 8만 프랑에 사들였다. 또한 마네도 이 작품에

대해 그릇된 평가를 내리지 않는다. "앵그르는 한 시대를 도식화하려고 베르탱 영감을 골랐다. 앵그르는 베르탱 영감을 배불리 먹고 호사스럽게 살며 자신감 넘치는 부르주아지 부처로 만들었다." 마네는 뭘 좀 알고 이런 말을 한 것 같다. 그도 같은 부르주아지였으므로.

장 오귀스트 도미니크 앵그르

Jean-Auguste-Dominique Ingres, 1780 프랑스 몽토방~1867 파리

11세부터 툴루즈 아카데미에서 공부하며, 여기서 화가 로크의 제자가 된다. 1797년에 파리에 와서 다비드의 아틀리에에 들어간다. 4년 뒤에 앵그르는 로마상을 받지만, 1806년에야 이탈리아에 가게 된다. 이즈음 초상화를 그리기 시작한 그는 초상화에서 눈부신 재능을 발휘한다(「리비에르 양 초상」, 1805). 그는 이탈리아에서 르네상스 직전의 프리미티브 회화와 라파엘로를 연구한다. 앵그르가 로마에서 그린 「오이디푸스와 스핑크스」(1809)와 「제우스와 테티스」(1811)는 파리에서 심한 혹평을 받는다. 사람들은 앵그르의 그림에 프리미티브 회화에 대한 애착과 그리스 항아리 그림에서 영향을 받은 일종의 의고주의와 '기이한 취향' '기발해 보이려는 강박관념'이 있다며 비난했다. 평론계의 적대적인 태도는 1824년에야 사라진다. 이 해에 앵그르는 이탈리아를 떠나며, 들라크루아의 「키오스 섬의 대학살」과 함께 살롱전에 출품한 「루이 13세의 서원」으로 큰 성공을 거둔다. 이때부터 이 두 화가 사이에 유명한 적대관계가 시작된다. 이를 계기로 앵그르는 성공을 거두어 명예로운 지위와 공직을 얻으며 주문이 밀려든다. 그는 1834년부터 1841년까지 로마에 있는 프랑스 아카데미의 원장이 된다. 그는 뛰어난 초상화를 여러 점 제작한다(「베르탱 씨 초상」, 1832). 반면에 그의 재능이 발휘되지 못한 「호메로스 예찬」(1827) 같은 역사화와 우의가 뒤섞인 큰 작품과 음유시인풍의 작은 그림도 제작한다. 고전주의의 마지막 대가이며, 견줄 데 없이 뛰어난 데생 화가이고, 여성의 아름다움을 빼어나게 묘사한 앵그르는 1863년에 완성한 최고의 걸작 「터키탕」에서 자신의 미술을 집대성한다.

카스파르 다피트 프리드리히, 「달을 바라보는 남녀」, 1824년께

풍경화에 정신을 담다

카스파르 다피트 프리드리히의 「달을 바라보는 남녀」

독일 낭만주의 회화의 거장인 카스파르 다피트 프리드리히처럼 살아서 큰 명성을 떨치다가 죽은 뒤에 거의 120년간 잊혀졌던 예는 미술사에서 매우 드문 일이다. 1931년 뮌헨의 유리궁에 불이 나 그의 작품 아홉 점이 훼손되었을 때도 전문가들 몇 명 외엔, 아무도 걱정하지 않았다. 1945년 베를린이 폭격당할 때, 그의 작품 여러 점이 사라지는데도 아랑곳하는 사람조차 없었다. 현대화가 가운데, 오직 막스 에른스트(Max Ernst, 1891~1976)만이 프리드리히를 거장으로 꼽았으며, 프리드리히의 영향을 받아 그와 공통점이 많은 작품을 제작했다. 1972년 런던 국립 미술관에서 프리드리히의 작품을 총망라한 전시회가 열리고 나서야 비로소 그는 예전의 지위를 되찾았다. 그리고 다시는 이 지위를 잃지 않을 것이다.

그의 재발견에 가장 큰 공헌을 한 작품은 아마 「희망의 난파」일 성싶다. 여기에는 빙산에 부딪혀 부서진 큰 배 한 척과 서로 뒤엉켜 하늘로 뾰족뾰족 솟은 얼음 덩어리, 그리고 층층이 포개어진 날카로운 플레이트가 묘사되어 있다. 화가는 이즈음 많은 사람들이 열광했던 험난한 극지 탐험에

카스파르 다피트 프리드리히, 「희망의 난파」, 1823~24

서 영향을 받아 이 작품을 제작했을 수도 있다. 하지만 어쩌면 오해일 수도 있다. 왜냐하면 이 작품에는 프리드리히가 개척한 새로운 장르인 정신주의 풍경화의 특성이 거의 드러나지 않기 때문이다. 그의 작품 대부분은 정신이 깃든 풍경화로 특히 1830년에서 1835년 사이에 제작한 「달을 바라보는 남녀」가 그 대표작이다.

빛의 시대에 어둠을 그리다

그림에는 1774년 프리드리히가 태어난 오드 강 하구에서 그리 멀지 않은 그라이프스발트와 가까운 발트 해안의 뤼겐 섬 정경이 펼쳐진다. 절벽 위에 서 있는, 중경에 보이는 등을 돌린 두 인물은 당시 예순 살을 앞둔 화가 자신과 그의 젊은 아내 카롤리네다. 그의 아내는 기댈 곳을 찾는

듯, 아니면 화가를 보호하려는 듯 남편의 어깨에 오른손을 얹고 있다. 프리드리히는 두꺼운 옷감으로 재단한 흑청색의 소매 없는 넓은 외투를 걸치고 털모자를 썼다. 카롤리네는 땅바닥까지 치렁치렁한 어두운 색의 긴 원피스를 입고 커다란 숄로 등과 가슴과 머리를 덮고 있다. 추운 겨울이기 때문이다. 우리는 이들 아래쪽으로 얼어붙은 바다가 있음을 짐작할 수 있다. 화가는 이 언 바다를 보며 자신의 기억에서 한 번도 지워진 적이 없는 가혹한 추억을 떠올렸을 것이다. 화가가 어렸을 때 그의 아우 크리스토퍼는 화가와 함께 그라이프스발트의 바다에서 스케이트를 타며 놀다가 바닷물에 빠져 실종되었다. 얼음이 꺼져 물에 빠진 형을 구해주려다 일어난 일이라 사건은 더욱 극적이었다.

이 추억은 갑작스럽게 죽은 생명을 상징하는 전경에 보이는 죽은 나무 한 그루로 한층 강조된다. 이 오래 묵은 앙상한 떡갈나무는 뿌리가 반쯤 뽑힌 채 잔가지를 두 인물 위로 드리우고 있는데, 마치 갈퀴로 두 인물을 덮치려는 듯하다. 앙상한 나무는 화가의 작품에 자주 등장한다. 한 그루나 여러 그루의 앙상한 나무가 눈에 덮여 있거나 안개 속에서 어슴푸레하게 보이거나, 또는 음울한 잿빛 하늘에 드리워져 있다. 이 나무는 무덤과 폐허가 된 성당, 공동묘지와 함께 자주 나타난다. 이 그림에서 앙상한 나무는 낙엽송인 듯한 상록수 한 그루와 부러진 나뭇가지들이 시선을 가로막는 둥치만 남은 다른 죽은 나무, 그리고 멀리 보이는 전나무 숲과 나란히 놓여 있다. 이는 우수와 절망을 비유한다. 바위틈에서 어렴풋이 보이는 돌멩이가 뒹굴고 풀이 무성한 길은 한층 비애감을 자아낸다.

색채는 흐릿하다. 검은색을 문질러서 낸 갈색, 바랜 다갈색, 전통 회화의 규칙에 따라 칠한 흐린 초록색이 주조를 이룬다. 이 색채에 의해 장소

와 인물은 더욱 침울한 분위기를 풍긴다. 어쩌면 이렇게 가라앉은 색채 때문에 프리드리히의 작품이 18세기 말부터 20세기 초까지 오랜 세월 잊혀졌는지도 모른다. 이 시기에 가라앉은 색채는 외면을 당했으며, 인상주의의 찬란한 색채와 터너(Joseph Mallord William Turner, 1775~1851)의 작열하는 색채가 극찬을 받았다. 그렇다고 해서 프리드리히가 색채 화가가 아니라는 뜻은 아니다. 밤의 정경을 묘사한 작품에 낮의 색조가 없다고 그를 비난할 수는 없지 않은가.

또한 프리드리히가 잊혀진 이유로 그가 이탈리아 회화를 거부했던 사실도 덧붙여야겠다. 당시에 미술가라면 누구나 으레 '이탈리아 여행'을 해야만 했다. 그래서 유럽의 젊은 화가들은 견습 기간에 로마 광장이나 그 주변의 시골, 테베레 강가, 또는 네라 강의 폭포와 로마의 유적지를 잇는 아우구스테 다리 아래로 모여들었다. 이들은 여기에서 고대의 웅장함과 지중해의 찬란한 햇살을 흠뻑 맛보았으며, 모든 회화는 이런 분위기에 어울리게 제작되었다. 하지만 프리드리히는 이와 반대로 자기 모국의 문화와 풍경으로 자신의 그림을 살찌우려 했다. 안개와 구름, 북구 특유의 자연의 빛이 빚어내는 분위기가 이만한 열정으로 연구된 예는 찾아보기 힘들다. 그의 눈에 안개는 멀리서 방황하는 신의 표현이었다.

그의 색채 사용에 훨씬 결정적인 영향을 미친 중요한 요소는 괴테의 색채 이론이었다. 자신의 문학 작품만큼 과학 연구에 심혈을 기울인 괴테는 1810년 『색채론』을 펴냈다. 뉴턴의 색채 이론과 극히 상반된 이 책에서 괴테는 뉴턴의 실험에 오류가 있다며 비난했다. 뉴턴은 우리도 알다시피 프리즘을 통과한 흰 광선을 분해해서 빨강, 노랑, 파랑, 초록, 주황, 보라로 이루어진 여섯 가지 기본색을 얻는다(이를 음계의 7음과 조화시

키려는 생각으로 뉴턴은 여기에 남색을 덧붙여 일곱 가지 색을 만든다).
색채는 삼원색과 이차색, 보색으로 나뉜다. 그리고 색채는 망막을 자극
하며, 밀리미크론 단위로 측정할 수 있는 하나의 파장을 저마다 가지고
있다.

괴테는 뉴턴의 시각 이론을 반박했다. 괴테의 생각에 색채는 눈이 아닌
영혼에 호소하기 때문이다. 괴테의 설명에 따르면, 노란색은 따스함과
행복의 원천이며 파란색은 차가운 느낌을 준다. 어두운 빨간색에서는 엄
숙함이 밝은 빨간색에서는 우아함이 나온다. 그의 개념은 자연의 외관
뒤에 어떤 정신성이 숨어 있으며, 우리의 감각에 주어지는 모든 사물에
대한 색채 지각은 정신성의 반향과 같다는 사상을 토대로 한다. 하지만
뉴턴의 이론과 특히 상반되는 부분은 괴테에게 어둠이란 단순히 빛이 부
재하는 상태가 아니라 하나의 본질, 하나의 힘이라는 점이다. 따라서 색
채는 빛과 어둠의 다양한 단계를 거치는 일종의 '긴장 상태', 또는 고통
이나 다름없다. 그래서 괴테의 신봉자인 프리드리히는 낮에는 늘 모티프
를 보고 직접 데생을 한 다음에 정신성이 최고로 고조되는 소중한 시간
인 황혼 무렵에만 아틀리에에서 채색을 했다.

사실상 낭만주의는 밤에 열광했다. 다음은 노발리스의 『밤의 찬가』다.
"빛은 내게 얼마나 초라해 보이는지…… 반짝이는 별이 우리에게 더욱
신비로워 보이는 것은, 별은 밤을 여는 무한한 눈이기 때문이리라." 밤의
지배는 시공을 초월한다. 밤은 전제적인 여왕이며 신비감에 싸여 있다.
티크는 밤을 특별한 하나의 체험처럼 이야기하며, 셸링은 밤을 풀려나기
를 바라는 거대한 에너지로 여긴다. 셸링은 이렇게 쓴다. "만약 밤이 동
트고 밤의 낮과 낮의 밤이 우리 모두를 감싸안을 수 있다면, 이것이야말

로 결국 모든 욕망이 갈구하는 숭고한 목적일 터이다. 이런 까닭에 달빛 은은한 밤이 우리의 영혼을 이토록 놀랍게 뒤흔들어놓고, 아주 가까이에 한 생명이 있다는 예감으로 우리를 전율케 하는 것이 아닐까?"

신비로운 달빛의 화가

프리드리히에게 달은 세상의 영혼이 발현하는 곳이었다. 그리고 달은 우리 영혼이 가는 저승과 우리가 몸담고 사는 이승 사이를 잇는 하늘과 땅 사이를 잇는 중간 지점이었다. 그는 자연의 비밀을 탐구하기 위해 달 밤에 오랜 산책을 즐겼다. 이것은 어쩌면 죽은 아우와 결합하려는 시도 였는지도 모른다. 그는 벼락 맞은 나무 그루터기나 모래사장 위의 바위 를 묘사한 밤의 정경에서 결코 아름다운 경치를 보여주는 취향을 따르지 않는다. 그는 자기 무의식의 영역과 존재의 일치를 향해 끊임없이 되풀 이되는 신비로운 여행을 떠난다.

아주 오래전부터 세계의 모든 문명에서 달은 매우 상징적인 의미를 지 녀왔다. 달은 중국인들에게는 불사의 음료가 든 잔으로, 게 뒤 브라질 인 디언들에게는 남성의 신성으로 여겨졌으며, 낭만주의에서는 우주와 인 간이 이를테면 신학상의 융화를 이루는 장소였다. 이런 사상은 독일 신 고전주의자들로부터 큰 빈축을 샀다. 화가이자 문인인 빌헬름 바실리우 스 폰 란도르는 프리드리히의 방식이란 고작 병적인 불안감만 자아낼 뿐 이라고 개탄하며, 심지어 그가 남을 기만하는 화가라고 비난했다. 한편 신고전주의를 옹호하는 또 다른 인물인 루트비히 리히터는 프리드리히 의 작품은 관람객을 혼란스럽게 하는 열에 들뜬 주술이라는 막말을 퍼부 었다. 하지만 「달을 바라보는 남녀」에서 밤하늘의 별이 아무리 환상적이

라 해도 작품 전체의 균형을 깨지는 않는다.

괴테 식으로 말하자면 고상하고 기운찬 색인 노란색이 담회색과 무한한 색인 파란색을 발산한다. 파란색은 보이지 않는 바다 위로 펼쳐진 모든 공간을 가득 채운다. 앙상한 나무, 풀이 무성한 오솔길, 뒹구는 돌멩이들과 바위가 죽음을 연상시키는 데 비해 달빛은 순수한 광채만을 내뿜는다. 이것은 지중해 회화에서처럼 단순히 물에 비친 반사가 아니라 오직 북구의 밤에만 나타나는 광휘다. 이처럼 그림의 구성은 상반된 두 부분으로 나뉘는데, 이 둘은 서로 의존하면서 연결되어 있다.

실제로 작품 전체를 한눈에 보면, 두 인물이 서 있는 지상의 영역을 따로 떼어놓고 볼 때만큼 절망스러운 분위기는 아니다. 절벽 끝에 멈춘 달빛은 두 인물을 빛에 잠기게는 못하지만 하나의 초월적인 존재로 이들의 눈앞에 있다. 달은 세상의 영혼이며, 셸링이 자신의 희망대로 이름을 붙인 밤의 낮과 낮의 밤의 출현이다. 달은 여기에서 멀리 보이는 부분을 다 차지한다. 마치 죽은 아우 크리스토퍼가 살아 있는 이들에게 이렇게 자신의 모습을 드러내는 듯하다. 전나무나 낙엽송 같은 사철 푸른 침엽수는 생명의 상징으로 벼락 맞은 나무를 에워싸며 멀리 넓게 퍼져 있다. 그의 그림에서 수없이 나타나는 달빛은 숭고하다. 달빛은 구름 사이를 뚫고 돛단배와 암초를 환하게 밝히고 철썩거리는 파도의 박자를 맞춘다. 그러나 그 어느것도 이 특별한 그림이 지닌 신비로운 고귀함을 해치지 않는다.

화가는 달빛이 비치거나, 아니면 달빛이 없는 뤼겐 섬 절벽을 주제로 수없이 많은 작품을 제작했다. 이 연작의 초기작 가운데 1819년에 제작한 「달을 바라보는 두 남자」에는 「달을 바라보는 남녀」와 같은 자세를 취

카스파르 다피트 프리드리히, 「달을 바라보는 두 남자」, 1819

한 두 인물이 이미 나타난다. 그리고 전경의 같은 자리에 잔가지를 이들 머리 위로 뻗고 있는 반쯤 뿌리 뽑힌 나무도 있다. 하지만 이 작품에는 신비감이 그다지 감돌지 않는다. 음산한 날씨를 예고하는 듯한 적갈색 달빛이 작품 전체를 가득 채우기 때문이다. 이 작품은 신비감보다는 기상조건과 더 관련이 깊어서 오히려 자연주의에 가깝다. 화가가 겪은 일화를 벗어나지 못하는 이 그림은 영감이 가득 찬 그의 걸작에는 포함되지 못한다. 반면 1818년의 「뤼겐 섬의 백악 절벽」은 주제나 구성 면에서 「달을 바라보는 남녀」의 일종의 예고편이다. 이 작품에서 전경에 자리잡은 인물은 세 명이다. 눈부시게 젊은 카롤리네는 절벽 위에 앉아 왼손으로 관목을 잡고 있고 오른팔로 허공을 가리킨다. 그리고 화가가 옆에 중절

카스파르 다피트 프리드리히, 「뤼겐 섬의 백악 절벽」, 1818

모와 지팡이를 내려놓고 엎드려서 그녀가 가리킨 곳을 보려 애쓰고 있다. 그리고 수수께끼 같은 한 젊은 남자가 다른 곳을 바라보고 있는데, 그는 이 장면에는 관심이 없어 보인다. 이것은 낮의 풍경이다. 나무 두 그루에는 잎이 무성하고 작은 돛단배 두 척이 새파란 바다를 향해 나아가고

있다. 때는 여름이다.

프리드리히의 친지들이 그를 '타고난 독신자'라고 별명을 붙일 만큼 그는 여자들과 교류가 전혀 없었다. 그러나 그는 예상을 뒤엎고 1818년 1월 21일에 자기보다 거의 스무 살이나 어린 카롤리네 보트머와 결혼했다. 이들은 그의 어린 시절의 추억이 담긴 그라이프스발트와 뤼겐 섬으로 신혼여행을 떠났다. 하지만 그것도 한순간의 행복이었다. 그는 말년에 우울과 질투, 나빠진 건강으로 그늘진 삶을 살다가 1840년 죽음을 맞는다. 「달을 바라보는 남녀」에서 그가 우리에게 뒷모습으로 보여주는 것은 바로 이 그늘이다.

제리코와 들라크루아를 대표로 하는 프랑스의 낭만주의는 대부분 화려하다. 프리드리히는 이와 반대로 아주 내성적이다. 프리드리히는 그의 『금언집』에 이렇게 쓴다. "화가란 자기 눈앞에 보이는 것만 그려서는 안 되며, 자기 내면에 보이는 것도 그려야 한다. 화가가 자기 내면에서 아무것도 보지 못한다면 눈앞에 보이는 것도 그리지 말아야 한다." 그림 한 점을 바라보면서 자신의 내면을 들여다보기란 참으로 힘든 일이다. 이런 까닭에 그의 그림이 한 세기 이상 잊혀졌는지도 모르겠다.

카스파르 다피트 프리드리히

Caspar David Friedrich, 1774 포메라니아 그라이프스발트~1840 드레스덴

프리드리히는 코펜하겐에서 공부를 한다. 동생의 죽음으로 그의 작품에는 한층 깊어진 우수가 깃들며, 어린 시절 동생과 함께 보낸 장소와 고향에서 가까운 뤼겐 섬을 자주 찾는다. 1803년부터는 외곬으로 풍경화에만 매달린다. 「테첸의 제단」(1807~8)을 보면 화가가 단숨에 탁월한 기량을 습득해 우의에 가득 찬 자연을 얼마나 훌륭하게 표현했는지 알 수 있다. 여기에는 프리드리히의 낭만적인 감수성과 종교심이 배어 있다. 그의 웅장한 작품들은 황량하고 비감한 풍경화를 역사화의 지위로 끌어올린다. 프로이센 왕이 사들인 「바닷가의 수도사」와 「숲 속의 수도원」(1809)이 그런 경우이다. 이런 성공에 힘입어 그는 1816년에 드레스덴 아카데미 회원이 된다. 하지만 「뤼겐 섬의 백악 절벽」(1818), 「희망의 난파」(1824), 「넓은 보호지역」(1832) 같이 탁월한 작품들을 제작한 그였지만 세상과 고립되어 살다가 1840년에 뇌일혈 발작으로 작품 활동을 마감한다.

귀스타브 쿠르베, 「오르낭의 매장」(부분), 1849~50

미술에 등장한 민주주의

귀스타브 쿠르베의 「오르낭의 매장」

우리 나라 학예연구원들은 쿠르베를 좋아하지 않는 걸까? 현재 오르세 미술관에 소장된 쿠르베의 「오르낭의 매장」은 그 전시방식이 형편없을 뿐 아니라 조명이 나빠서 분명하게 보이지도 않는다. 원래 파리 남서부 기차역이던 건물이 19세기 후반에 이르러 미술의 전당으로 탈바꿈한 터라 사람들은 「오르낭의 매장」이 이곳에서 한층 돋보이리라 기대했다. 이 작품은 한 시대를 열었을 뿐만 아니라 과거의 회화와는 결별한 작품이기 때문이었다. 그런데 그게 아니었다. 국립 컬렉션 관리자들은 쿠튀르(Thomas Couture, 1815~79)의 「쇠퇴기의 로마인들」에게 가장 좋은 자리를 주고 싶어했다. 「쇠퇴기의 로마인들」은 페트로니우스의 표현대로 크기만 엄청나게 컸지 맥빠진 작품으로 가장 강력한 민족이 음란함에 빠지면 어떻게 되는지를 보여준다. 「쇠퇴기의 로마인들」은 이처럼 격에 안 맞는 융숭한 대접을 받기 이전에는 거의 잊혀져 있었다.

19세기 중반 공식 회화에서 으뜸으로 치던 장르는 역사화였다. 역사화란 신화 속의 일화나 특별한 사건을 주제로 왕보다는 신과 영웅을 주인공으로 등장시킨 규모가 큰 그림을 가리킨다. 작품의 중요성과 우수성을

귀스타브 쿠르베, 「오르낭의 매장」, 1849~50

토마 쿠튀르, 「쇠퇴기의 로마인들」, 1847

판가름하는 잣대는 오직 주제였다. 그런데 통찰력 있는 어느 평론가의 말처럼 1850년과 1851년 살롱전에 등장한 「오르낭의 매장」과 함께 "미술에 민주주의가 등장"하게 된다. 이 그림의 완전한 제목은 「오르낭에서 있었던 한 매장에 모인 역사적 군상화」다. 제목에 쿠르베의 진정한 의도가 드러나기 때문에 이처럼 완전한 제목을 알아두는 것도 쓸모 있을 터이다. 이 작품은 세로 3.13미터, 가로 6.65미터의 거대한 캔버스 안에 평범함 삶을 사는 평범한 사람들을 묘사함으로써 이들을 고귀한 역사적인 인물로 끌어올렸다. 이 그림에는 오르낭 사람이 마흔여섯 명 나오는데 실물과 꼭 닮았다. 그래서 프랑슈콩테 지방의 작은 도시인 오르낭의 노인네들은 20세기 초까지도 이 그림 속 인물들 이름을 줄줄이 꿰고 있었다. 모든 사람의 이름을 다 언급하기에는 너무 많다.

오르낭 매장에 모두 모인 동네사람들

그렇기는 해도 인물들을 세 그룹으로 나누어볼 수 있다. 왼쪽에 챙이 넓은 모자를 쓴 네 명의 운구인 앞에 보네 주임신부가 있다. 대머리인 보네 신부는 은색으로 가장자리를 두른 검은색 긴 제의를 입고 추모 기도문을 읽고 있다. 신부 뒤쪽에 십자가를 든 사람은 포도를 재배하는 콜라르다. 그 옆에 흰 제의를 걸친 성당 관리인 고시가 있다. 그리고 성가대 어린이 두 명이 보인다. 한 아이는 주의깊고, 다른 아이는 산만하다.

그림의 가운데 부분에서는 단연 무덤 파는 인부인 카사르가 돋보인다. 카사르는 셔츠 바람에 보닛 모자를 맨땅에 벗어놓고 한쪽 무릎을 작업복 위에 굽히고 있다. 카사르 뒤쪽으로 검은 벨벳 요크를 댄 붉은 법의에 챙 없는 붉은 모자를 쓴 성당지기 두 명이 서 있다. 두 사람의 오른쪽에 중절모를 쓰고 검은 프록코트를 입은 사람은 철학가 프루동의 사촌이자 치안판사 대리인 클로드 멜시오르 프루동이다. 그 옆에서 약간 뒤쪽에 있는 건장한 사람은 마음씨 좋은 오르낭 시장인 프로스페 테스트 드 사제다. 그 동네 사람이면 다 아는 떠돌이 사냥개 폭스 가까이 제1공화정시대의 공화주의자였던 두 사람이 서 있다. 공화파식 정장을 차려 입은 스크레탕 영감과 카르데 영감이다.

오른쪽은 성당에서처럼 남자들과 분리된 여자들이 차지하고 있다. 한 소녀의 손을 잡고 있는 화가의 어머니, 화가의 세 누이 쥘리에트, 조에, 젤리, 그리고 특히 장례식 때 곡하러 다니는 노파들 무리를 볼 수 있다. 이 가운데 주름진 보닛 모자인지 아니면 옷에 달린 모자인지를 쓴 여자가 꼽추 알렉상드르의 부인 프랑수아즈다. 그리고 셀레스탱 가르몽도 끼어 있는데 이 여자는 자신을 못나게 그렸다고 화가에게 분통을 터트렸다.

「오르낭의 매장」 초안을 대략 그린 크로키 한 점이 있다. 처음에 쿠르베는 무덤을 향해 걸어가는 장례 행렬을 생각했다. 신부, 운구인, 이들을 맞이하는 무덤 파는 사람이 데생 왼쪽에 보인다. 하지만 완성작은 영결 순간에 이른 시골의 장례식 장면을 보여준다. 남자들 대부분은 이 순간을 차분하게 맞고 있으나 여자들은 신파조이다. 반면 신부와 운구인들은 관례적인 초연함을 드러낸다. 이 장면이 펼쳐지는 곳은 당시 새로 만들어진 공동묘지였다. 공동묘지는 오르낭을 가로지르는 루 강의 왼편 기슭 중간쯤에 마을을 굽어보는 자리에 있었다. 배경으로 푸르스름한 하늘빛의 영향으로 잿빛이 도는 절벽이 보인다. 절벽 왼쪽에 부르고뉴 공작의 옛 요새인 성채의 암벽이 우뚝 솟아 있다. 그리고 오른쪽은 르 몽 암벽으로, 오랜 세월 비와 결빙과 햇빛의 작용으로 침식되어 울퉁불퉁하게 갈라져 있다. 루 강 계곡을 죽 따라서 이와 같은 암벽 지형이 계속된다. 높이가 약 50미터쯤 되는 깎아지른 듯한 암벽 꼭대기에는 나무가 없으며, 암석 절벽은 무너져 쌓인 돌더미와 흙이 만드는 원뿔 모양을 둘러싸고 있다. 원뿔 모양의 땅에 숲과 포도밭이 있으며 강에 이르기까지 나팔 모양으로 벌어진다.

그림 속 오르낭 주민 마흔여섯 명은 두세 명씩 짝을 지어 쿠르베가 아틀리에로 쓰는 지붕 밑 방에 와서 포즈를 취했다. 모든 사람이 한꺼번에 들어오기에 아틀리에가 너무 좁아서였다. 한편, 캔버스가 너무 커서 펼쳐놓을 수 없자 쿠르베는 그때까지 캔버스에 그림틀을 끼지 않은 상태라 작업을 진행하는 동안 캔버스를 말아두었다. 이런 실질적인 제약 때문에, 프리즈에서처럼 인물들을 줄지어 배열했다. 마찬가지 이유로 전망이 사라지고 산은 나지막하게 인물들의 머리 바로 위에 놓인다. 그런데 쿠

르베는 투박한 모델들이 빼입은 정장과 얼굴 주름, 굳은 살 박힌 손을 재현하는 데 그치지 않았다. 그는 여러 가지 측면을 고려해 작품을 구성했으며, 여러 자료를 참조해서 실제의 요소와 상상의 요소를 섞어놓았다.

쿠르베는「오르낭의 매장」을 그리기 이 년 전에 암스테르담에 머물렀다. 이곳에서 쿠르베는 바르톨로메우스 반 데르 헬스트의「비커 대장의 연회」에 마음이 사로잡혔다. 이 작품은 서른 명 남짓한 인물이 등장하는 아주 길고 넓은 그림이다. 물론「오르낭의 매장」에 나오는 시골사람들은「비커 대장의 연회」에 나오는 인물들처럼 화려한 제복을 입은 군인들이 아니며 더군다나 창을 곤두세우거나 군기를 펼친 모습은 없다. 그렇지만「비커 대장의 연회」에서도 어린아이를 한 명 볼 수 있으며, 무덤 파는 인부 카사르는 이 작품에서 통 위에 앉아 있는 경비대원과 무척 비슷하다. 그는 그림 한가운데에 있으며 발밑에는 개가 한 마리 앉아 있다. 다른 한편, 프란스 할스의「홀쭉이 부대」라는 그림은 챙 넓은 펠트 모자를 쓴 날씬한 장교들로 이루어져서 붙여진 이름인데 이 그림의 모자는 쿠르베 그림에서 운구인들이 쓴 모자에 영향을 미친 듯하다.

앞에서 이미 보았듯이, 단체초상화는 네덜란드 회화의 독창적인 산물로 다른 어떤 나라에서도 찾아볼 수 없다. 시민경비대의 단체초상화는 가장 오래되고 가장 중요하게 여겨진 장르였다. 이것은 두 종류로 나뉘는데, 열병식 장면과 연회 장면이다. 도시 방어를 목적으로 중세에 결성되어 그 뒤 부르주아 민병대로 재편된 시민경비대는 에스파냐와 맞선 항쟁에서 훌륭한 역할을 수행하며, 그 뒤 다시 열병부대로 바뀐다. 시민 경비대원들은 정기적으로 모임을 가졌으며, 소속부대의 집회장소를 장식하기 위해 화려한 제복 차림의 초상화를 주문했다. 얼마 뒤 모든 시의회

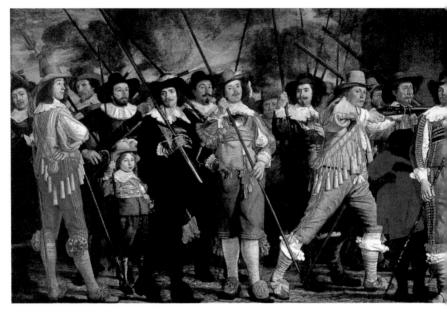

바르톨로메우스 반 헬스트, 「비커 대장의 연회」, 1639

와 동업조합, 자선단체, 심지어 외과의사조합까지도 앞다투어 단체초상화를 가지고 싶어했다. 네덜란드에서는 단체초상화가 역사화였다. 단체초상화는 네덜란드 공공생활의 깊숙한 단면을 명확하게 보여준다.

17세기 중엽에는 낡은 상징으로 가득 찬 신화 미술도, 오만하게 뻐기는 듯한 귀족 미술도 아닌, 모든 민중을 위한 미술이 주류를 이루었다. 민중은 자신의 생존을 위해 적은 물론이며 자연재해와 싸우는 데도 익숙한 이들이었다. 쿠르베가 민중 미술에 얼마나 깊은 감동을 받았을지 쉽게 짐작할 수 있다. 여러 연구가들은 조금씩 다른 어투로 쿠르베가 프랑슈콩테 지방의 민중 판화에서 빌려온 요소들을 지적했다. 이 민중 판화로는 「나폴레옹의 장례행렬」, 부부가 젊어서부터 나이들 때까지 세월의 흐름을 상

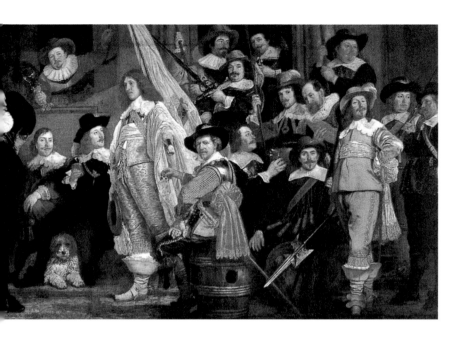

징적으로 나타내는 「인생의 단계」, 장례행렬이 묘지에 도착하는 모습을
보여주는 「죽은 자의 기억」 같은 것이 있다. 마지막에 예를 든 판화는 뒷
면에 사망자의 이름과 사망한 날짜를 적을 수 있는 난이 마련되어 있었
다. 브장송에서 몽벨리아르에 이르는 이 지역 일대에는 이런 판화들이 아
무리 누추한 집이라도 집집마다 눈에 잘 띄는 곳에 걸려 있었다.

　이 민중 판화와 쿠르베의 작품은 놀라울 정도로 닮았다. 주제가 똑같거
나 거의 같다. 둘 다 원경을 무시하고 가까운 공간에 중점을 두었다. 그리
고 색채를 끼워넣듯이 처리한 방식이나 선이 매끈하지 않은 점도 같다.
쿠르베는 이 판화에서 아카데미의 작업방식과는 상반되는 거친 표현기
법을 발견했다. 아카데미 방식은 지나치게 공을 들여서 "취미가 고상한

민중 판화 「나폴레옹의 장례행렬」

사람의 신경을 거스르는" 강한 이미지를 표현하기엔 적당하지 않았다. 팔레트 나이프로 원색을 그대로 바르고, 거의 색조 변화를 주지 않으면서 넓고 두껍게 칠하는 쿠르베의 기법은 민중 판화에서 유래한 듯하다. 그런데 비슷한 점은 기법이나 주제에만 그치지 않는다. 이 둘 사이에는 참된 공통점이 존재하며 이는 쿠르베 회화에 결정적인 영향을 미쳤다.

이상이 실현되는 행복한 시대를 꿈꾸다

사실 판화만 관련이 있는 것은 아니다. 당시 시골에서 지식전달 매체는 도붓장사들이 팔러 다니던 대중문학 서적과 달력이었다. 그런데 이런 지식에는 유용한 식물, 위생, 상 차리기, 건강, 일기예보에 관한 모든 분야의 조언이 포함되어 있었으며, 집단 무의식의 심층에서 나온 민간전설도 한몫했다. 그런 전설로는 예를 들어 어떤 촌사람이 죽음을 배나무 안에 가둔 이야기나 방황하는 유태인 이야기 같은 것이 있다. 도붓장사는 무

거운 봇짐을 짊어지고 이 마을 저 마을로 떠돌며 축제나 시장을 찾아다녔다. 이들은 약간은 재담꾼이면서 걸인이나 다름없었다. 도붓장사가 헐값에 판 책들은 인쇄 상태가 조악하고 제본도 형편없었으며 전집을 얇게 나눈 낱권들이었다.

그런데 도붓장사의 책들 가운데 사회규범과 그리스도교인의 예의범절에 관한 책이 있었다. 이 책은 여러모로 「오르낭의 매장」 안의 인물 묘사와 일치한다. 이 책에는 특히 몸가짐에서 첫째로 피할 점은 가식이며, 행동거지가 경솔하지 않도록 늘 조심해야 한다고 적혀 있다. 더 나아가서 서 있을 때에는 이쪽저쪽으로 몸이 기울지 않게 상체를 꼿꼿이 세우고, 늙은이처럼 몸을 앞으로 구부리지 말라고 권한다. 세세한 충고들을 모은 이 책에는 검소라는 말이 자주 나온다. 몸이 마음의 거울이므로 사치나 과욕을 조심하라고 한다. 「오르낭의 매장」의 모든 면으로 보아 쿠르베가 이 책을 알고 있었지 싶다. 운구인들, 보네 신부, 두 공화주의자를 보자. 또 전경에 서 있는 심각하기 짝이 없는 성가대 어린이를 보라. 이게 바로 주민이 4천 명인 한 촌락에서 특별한 경우를 맞아 올바르게 처신하는 정확한 방식이 아닌가?

인물들은 사진을 찍기 위해 포즈를 취하는 기분이 들지 않았을까? 사진사가 "움직이지 마세요!" 하고 막 지시한 참이다. 사진사가 플래시를 터트리고 인물들은 굳어진다. 이것은 고대풍의 아카데미 회화에서 보이는 과장된 몸짓과는 완전히 단절한 기법이다. 그렇다고 해서 이 작품이 단순히 삶의 단면만 보여주는 것은 아니다. 쿠르베의 탁월한 작품에서 비롯된 사실주의는 고전주의나 낭만주의, 또는 다른 양식과 마찬가지로 그 나름의 고유한 규칙이 있다. 「오르낭의 매장」에 묘사된 치안판사 대리

말고 그의 사촌인 철학자 프루동은 쿠르베 편에 서서 당대 현실을 묘사하기를 꺼리는 모든 이들을 맹렬히 비난했다. 그렇기는 해도 프루동은 현실이 우리 눈앞에 보이는 것만이 아니라는 사실도 알고 있었다. 화가가 보여주어야 하는 것은 동시대인들의 행동과 고통, 생각이다. 사실에 충실하려고 노동자나 농사꾼, 또는 부르주아, 누구든 있는 그대로 재현하면 된다고 생각한다면 잘못이다. 그림이란 생각하게 만들지 않으면 아무런 가치가 없다. 새로운 유파를 특징짓는 것은 이상의 부재나 거부가 아니라 이상을 의미 있게 표현하는 새로운 방식이다.

따라서 그림 한가운데 무덤가에 놓인 지나칠 수 없는 요소다. 뛰어난 쿠르베 전문가인 엘렌 투생은 이 해골을 근거로 「오르낭의 매장」에서 비밀결사단(프리메이슨)에 대한 비유를 찾아낸다. 관을 덮은 천에 그려진 해골과 마찬가지로 다시 빛을 본 아담의 두개골은 프리메이슨 입단식에서 원죄의 타락에서 벗어나 새로운 탄생을 준비하는 세속의 죽음을 상징한다. 이런 해석은 오르낭 시장과 치안판사 대리 둘 다 브장송 프리메이슨 지부에서 중추 역할을 하는 인물이었다는 사실을 알고 나면 한결 설득력을 갖는다. 쿠르베의 아버지도 프리메이슨 단원이었다. 이런 이유로 우리는 묘혈 양쪽에서 대치하고 있는 두 진영을 볼 수 있다. 왼쪽은 성직자, 오른쪽은 세속 진영이다. 세속 진영은 두 공화주의자와 두 명사, 즉 시장과 판사가 그 대표다.

그래서 이 작품은 대담 장면 같다. 마치 공식적으로 어떤 조약의 기초를 세우러 온 전권사절단을 접견하는 느낌이다. 정신성의 존중에 토대를 둔 세계 평화가 바로 1848년의 혁명 이후 프리메이슨이 지향하던 목표였다. 알다시피 1848년의 혁명은 노동자들의 권리 주장의 역사에서 획기적

인 계기를 마련했다. 이때 예를 들어 제조업 협동조합의 창설, 하루 10시간 노동, 근로권이 보장되었다. 갑자기 모든 것이 가능해 보였다. 프랑슈콩테 지방은 사회주의의 도가니였던 만큼 맹렬한 좌파였던 쿠르베는 이런 문제에 민감할 수밖에 없었다. 계급투쟁을 통해 프롤레타리아의 정복만을 고려한 마르크스와 반대로 빅토르 콩시데랑은 서슴없이 자신을 사회 기술자에 견주었다. 사회 기술자의 본분은 낡은 정치 기계가 아무리 손상되었다 해도 파괴해버리는 게 아니라 그것을 고치고 개량하는 것이다. 산업사회 초기의 모든 공상적 사회주의자들은 무한 진보라는 신화에 이끌렸다. 생시몽, 푸리에, 앙팡탱, 그리고 조르주 상드에게 영향을 미친 조금 덜 알려진 피에르 르루, 쿠르베와 우정을 나눈 알퐁스 투세렐 같은 이들이 그들이다. 이들의 신화가 실현되었더라면 삶은 끊임없는 축제였을 터이다. 모든 사람들이 산업의 보호를 받으며 그 상징인 공짜 빵 덕으로 물질과 정신이 조화를 이룰 날이 머지않은 것처럼 보였다.

인간과 세계의 완벽한 합일을 표현하는 장르를 서사시라 부른다. 다비드의 「호라티우스 형제의 맹세」에서 아들들을 결투에 내보내는 아버지 역은 브리자르가, 그 시녀들 가운데서 고통으로 몸부림치는 카밀라 역은 생발 부인이 맡았다. 두 사람 다 왕립 코메디 극장의 준회원이었다. 다비드는 이들이 연기하는 코르네유의 「호라티우스」 공연을 보았고, 여기에서 영감을 얻어 그림을 그렸다. 반면 「오르낭의 매장」은 서사시에 알맞은 작품이다. 왜냐하면 사상과 그 표현이 일치하기 때문이다. 「오르낭의 매장」에서, 예를 들어 무덤구덩이를 파는 카사르나 보네 신부처럼 등장인물들은 그림에서나 실제 삶에서나 역할이 같다. 이상이 나날의 현실 안에서, 그리고 나날의 현실을 통해 '실현된다'. 이것이 쿠르베가 만들어낸

새로운 방법이다.

"가능한 역사는 오직 현대 역사다." 역사라는 말을 반복하는 쿠르베의 신념에 게오르크 루카치는 『소설의 이론』 서문에서 이런 말로 화답한다. "밤하늘에 빛나는 별을 보며 자기 앞에 열려 있는 길과 따라가야 할 길을 지도에서 읽어낼 수 있는 시대는 행복하다." 이런 행복한 시대가 19세기 중반 인류의 큰 희망이었다. 「오르낭의 매장」의 핵심은 행복한 시대다. 그런데 이 시대에 국립미술관에서 거금을 치르고 「쇠퇴기의 로마인들」을 막 사들였다는 사실을 아무도 눈치채지 못한 듯하다. 결국 쿠르베의 누이 쥘리에트는 쿠르베가 죽은 지 4년 뒤인, 1881년 12월 9일 「오르낭의 매장」을 다른 작품들과 함께 나라에 기증했다.

귀스타브 쿠르베

Gustave Courbet, 1819 프랑스 프랑슈콩테 오르낭~77 스위스 라투르드펠즈

1840년 파리에 온 쿠르베는 그림에 몰두한다. 청강생으로 여러 아틀리에를 드나들며, 에스파냐와 나폴리, 네덜란드 옛 거장들의 영향을 받는다. 「검은 고양이와 함께 있는 쿠르베」(1842) 같은 많은 자화상이 포함된 초기 작품들은 낭만주의 성격을 띠지만, 그는 곧 사실주의로 방향을 전환한다. 「오르낭의 매장」(1849)이 일대 소란을 불러일으켜 쿠르베는 유명해진다. 1855년 만국박람회때 쿠르베는 공식 살롱전과 별도로, 자비를 부담해서 세운 사실주의관에서 자신의 그림을 선보인다. 쿠르베는 여기에 「현실의 우의」라는 부제를 단 「아틀리에」를 전시한다. 이 작품은 쿠르베의 미학과 사회에 관한 관점을 종합해서 보여준다. 1870~71년에 쿠르베는 파리 코뮌에 적극 가담한다. 미술 장관직을 맡아 무엇보다 문화재 보존에 전념하지만, 방돔 광장 기념탑을 파손한 혐의로 투옥되고 기념탑 재건 비용을 분담하는 형을 선고받자, 스위스로 도피한다. 그는 스위스에서 밀려드는 주문을 감당하지 못해 조수들을 써서 수많은 풍경화를 그린다. 자만심이 강한 쿠르베는 자신의 재능을 확신하기는 했어도 좌절한 화가다. 쿠르베는 58세에 수종에 걸려 죽는다.

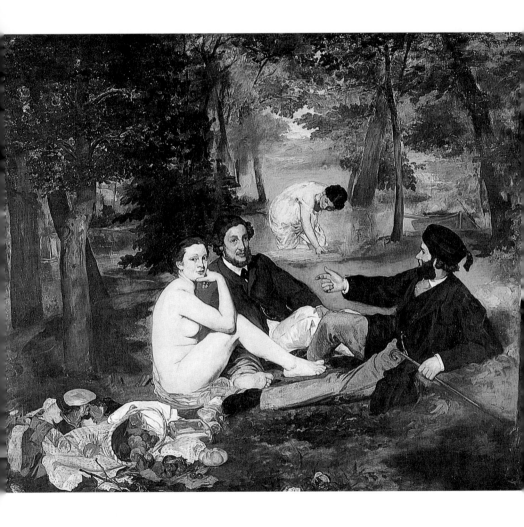

에두아르 마네, 「풀밭 위의 식사」, 1863

소묘 양식의 탄생
에두아르 마네의 「풀밭 위의 식사」

이게 무슨 해괴한 장난이며, 음란한 짓거리며, 추잡한 수작인가!

19세기 프랑스 회화의 보배인 에두아르 마네의 「풀밭 위의 식사」(오르세 미술관 소장)를 두고 당시 사람들이 퍼부어댄 욕설을 오늘날 우리가 상상하기는 힘들다. 앞서와 같은 비난은 1863년 '낙선자 살롱전'에서 쏟아졌다. 그때 이 작품에는 지금과 달리 「미역감기」라는 제목이 붙어 있었다.

이 작품은 현대 생활의 한 장면을 보여준다. 세 사람이 풀밭 위에 앉아 있다. 옷을 벗은 여자 하나와 도회풍 정장 차림의 남자 둘이 녹음에 둘러싸여 있다. 배경으로 네번째 인물인 또 다른 여자 하나가 약간 희미하게 보인다. 속치마를 걷어올리며 물에서 나오는 이 여자는 친구들에게 되돌아올 참이다. 당시에 그토록 빈축을 산 나체의 여자는 빅토린 뫼랑으로 마네의 그림에 자주 나오는 인물이다.

여러 해가 지난 뒤에도 폴 발레리는 여전히 이 여자를 아틀리에의 창녀로 여기며 불쾌해했다. 마네는 저속함을 혐오하는 인물이었는데, 이 그림을 그리기 한 해 전에 법원의 대기실에서 이 여자를 우연히 만났다. 빨강에 가까운 금발인 빅토린 뫼랑은 호리호리한 몸매에 세련되고 우아한

파리 아가씨였다. 특히 젖가슴의 조화로운 선이 눈에 띄게 아름다웠다. 마네는 빅토린 뫼랑에게 강하게 이끌려 모델로 삼는다.

왼쪽 남자는 귀스타브 마네로 화가의 동생이다. 나중에 파리 시의회 의원과 교도소 소장이 된다. 오른쪽 남자는 조각가 페르디낭 렌호프로 나중에 마네의 매부가 된다. 그림 왼쪽 아래로 미역감는 여자가 벗어놓은 옷과 모자, 엎어진 바구니로 구성된 정물이 보인다. 바구니 밖으로 과일 몇 개와 둥근 빵, 흰색 냅킨 그리고 병 하나가 쏟아져 나와 있다. 우리는 지금 소풍 장면을 보고 있다.

젊은이들 넷이 한나절을 보내려고 물가로 놀러왔으며, 한 여자는 옷을 다 벗고 있다. 이 장면은 소풍이거나 또는 마네가 도발적으로 그렇게 부르고 싶어했듯이 "남녀 두 쌍의 섹스파티"다.

우리가 보기에 이 장면이 비난을 받을 이유는 하등 없을 것 같다. 그러나 여기서 정장을 자려 입은 두 신사는 벌거벗은 여자와 이야기를 나누고 있다. 더군다나 이 여자는 '아름다운 몸매'도 아니다. 이때껏 이런 장면을 감히 형상화한 화가는 아무도 없었다.

떡 칠한 누드, 분노한 관객

1863년 공식 살롱전에서 최고 인기 작품은 카바넬(Alexandre Cabanel, 1823~89)의 「비너스의 탄생」이었다. 이 그림은 나폴레옹 3세가 사들였다. 「비너스의 탄생」역시 오르세 미술관에 걸려 있다. 통탄스럽게도 이 작품은 우아한 태를 한껏 부린 저속한 그림 나부랭이에 불과하다. 테오필 고티에가 생각한 것과는 아주 거리가 먼 그림이다. 고티에는 「비너스의 탄생」에 대해 이렇게 썼다.

알렉상드르 카바넬, 「비너스의 탄생」, 1863

"바다의 소녀는 앞으로 어엿한 여인이 될 터이다. 팔에 기대 뒤로 젖힌 이 얼굴보다 더 젊고 더 예쁜 것을 꿈꿀 수는 없다. 앳되고 청초한 우아함의 이상형이다." 이 시대의 취향은 고대 그리스풍이거나 신(新)그리스풍, 생쉴피스 성당풍(바로크풍의 웅장한 건축양식—옮긴이) 그리고 전쟁화 양식이었다. 나폴레옹 3세의 황후는 튈르리 궁의 무도회 때면 초미니 원피스 차림에 보석이 박힌 화살통과 화살을 멘 사냥의 여신 디아나로 즐겨 분장했다. 이런 여자도 「풀밭 위의 식사」를 부채로 후려치면서 힐난하듯 한마디 내뱉었다.

"음란하기도 해라!"

아카데미의 명사들로 구성된 이 무렵의 살롱전 심사위원은 엄격하기만 했지 불공정하기 이를 데 없어서, 나폴레옹 3세는 살롱전을 누구에게나 개방하고 공식 살롱전에 맞서는 낙선자 살롱전을 열도록 했다. 낙선자 살롱전은 공식 살롱전과 마찬가지로 샹젤리제 거리 아래쪽에 있는 신

고전주의 양식의 거대한 산업 전시관에서 열렸다. 이곳에서는 미술행사뿐만 아니라 농업, 화훼, 산업 관련 박람회가 두루 열렸다. 「풀밭 위의 식사」는 마네의 다른 두 작품과 함께 이 전시회에 출품되었다. 「투우사 차림의 젊은 여인」과 「나요 차림의 젊은 남자」로 마네의 에스파냐 취향이 드러나는 작품이다.

전시회 개막일인 5월 15일 마네는 자기 작품이 걸린 이층으로 통하는 거대한 계단을 오르며 성공을 확신했다. 그만큼 마네는 일반 대중들이 살롱전 심사위원에 비해 공정한 평가를 해주리라 믿었다. 패자를 더욱 악착스레 괴롭히는 대중들의 잔인한 본성을 잠시 잊은 탓이었다. 공식 살롱전에서 추방당하고 버림받은 작품들이 이들의 눈에 얼마나 우습게 보였을지 상상해보라. 관람객들은 감상하기 위해서가 아니라 비웃기 위해서 몰려들었다.

「풀밭 위의 식사」를 본 사람들은 웃음을 터트렸으며, 일대 소란이 일어났다. 이제껏 그림 한 점이 이만큼 굉장한 소동을 불러일으킨 적은 한 번도 없었다. 하지만 졸라는 "자유분방한 붓질" "강렬한 대비" "빛으로 양감을 준 팽팽한 살"을 모두 다 좋아한다고 평했다. 그 뒤 1886년에 졸라는 당시의 전위미술을 소재로 삼은 소설 『작품』에서 암담했던 5월 15일의 개막식 정경을 묘사한다.

마네는 토마 쿠튀르의 반항심 많은 제자였다. 쿠르베와 대조해서 살펴보았듯이, 쿠튀르는 아카데미 화가로 1847년 살롱전에서 교훈이 담긴 대작 「쇠퇴기의 로마인들」로 큰 성공을 거두었다. 마네가 쿠튀르의 아틀리에에서 작업하던 어느 날, 학생들 앞의 단 위에서 상체를 둥글게 구부려 근육을 한껏 부풀리며 몸매를 과시하는 포즈를 취한 모델들에게 이렇게

항의했다. "좀 자연스럽게 포즈를 취해줄 수 없습니까? 과일가게에 무를 한 단 사러 갈 때도 이런 자세를 취합니까?"

「풀밭 위의 식사」를 제작하기 얼마 전 어느 일요일, 마네는 친구 앙토냉 프루스트와 함께 아르장퇴유의 센 강가에 드러누워 미역감는 여자들을 지켜보았다. 그는 물에서 나오며 추위하는 여자들의 몸에서 눈길을 떼지 않았다. 그리고 마네는 살롱전 출품을 운운하면서 갑자기 이런 말을 내뱉었다. "누드를 한 점 그려야겠어. 그래! 저 여자들 가운데 한 명을 그려보는 거야. 저기 보이는 여자들처럼 투명한 대기에 잠긴 누드를!" 이를 계기로 「풀밭 위의 식사」가 시작되었다.

바로 여기에 문제의 핵심이 있었다. 보이는 대로 그린다는 것이다. 역설적이게도 님프나 가슴이 풍만한 여신만 꿈꾸던 부르주아에게 이것은 굉장한 충격이었다. 마네는 타성에 젖은 사고방식을 뒤흔들어놓았다. 조르주 바타유의 지적처럼, 마네가 "보잘것없는 사람이나 사물을 위엄있게" 그려놓았기 때문이다. 작품에서 중요한 자리를 차지하는 풀밭에 대해 익명의 한 평론가는 이렇게 썼다. "풀밭이 톱니처럼 눈에 박힌다." 이 말은 이제 별로 놀라울 게 없다.

하지만 나체의 여자와 정장 차림의 젊은 두 남자가 앉아 있는 풀밭은 사실적으로 묘사되었다기보다 같은 색조의 물감으로 평평하게 칠해졌다. 그래서 인물들이 앉아 있는 게 아니라, 물감 위에 들러붙어 있는 느낌이 든다. 더구나 빅토린 뫼랑의 발과 발목 그리고 젖가슴, 팔꿈치, 엉덩이, 손, 얼굴을 강조하는 음영은 인체구조에 맞는 충실한 묘사가 아니다. 이것은 견고한 물감 덩어리로 보인다.

마찬가지로 그림 왼쪽 아래에 보이는 정물도 빠르고 대담한 붓질로 그

자크 루이 다비드, 「레카미에 부인」, 1800

러졌다. 작품의 수제뿐만 아니라 제작방식도 상궤를 벗어났다. 마네의 동시대인들이 이 그림의 주제만큼 끔찍이 싫어한 것은 이런 채색기법이었다.

그림 앞쪽으로 나와 있는 무성한 나뭇잎들은 전통에 가깝게 세심하게 묘사되었는데도, 각반의 마지막 단추까지 공들여 손질하던 꼼꼼한 그림에 익숙한 관객들에게 「풀밭 위의 식사」는 '소묘' 또는 '미완성'에 가까워 보였다. 마네를 헐뜯는 사람들이 그랬듯이, 소묘를 완성되지 않은 초벌그림과 혼동해서는 안 된다.

다비드가 완성하지 않은 채 내버려둔 「레카미에 부인」을 참조해보면 그 차이는 확연하다. 다비드가 이 그림을 완성하지 못한 이유는 아마 레카미에 부인이 화가의 작업이 너무 더디다고 참을성 없이 포즈 취하기를

중단했거나, 이 부인이 한때 다비드의 제자였던 제라르(Baron Gérard François, 1770~1837)에게도 초상화를 부탁했기 때문에 다비드가 자존심이 상해 그만두었거나, 아니면 이 두 원인이 동시에 작용했을 수도 있다. 간교한 젊은 여인의 얼굴은 끝냈지만, 리본으로 상체를 졸라맨 고풍스런 드레스와 머리카락은 완성되지 않았다. 레카미에 부인이 두 다리를 뻗고 앉아 있는 긴 의자와 발 받침대, 방바닥, 그리고 그림의 배경은 힘도 지각 효과도 없는 정교한 준비그림에 머물러 있다. 이 그림에서 명확히 드러나는 회화적인 특성은 전혀 없다.

이 작품은 예리한 감각과 격렬한 표현의 「풀밭 위의 식사」와는 거리가 멀다. 보들레르는 「1845년 살롱」에서 미리 앞날을 내다본듯 이런 글을 쓴다. "고지식한 사람들!…… 이들은 '제작된' 작품과 '완성된' 작품 사이에 큰 차이가 있다는 사실을 모른다. 대개 '제작된' 것은 '완성된' 게 아니며, 완성되면 절대 다시 제작할 수 없다." 이것은 코로(Camille Corot, 1796~1875)의 그림에 기법상 결함이 있다고 여기는 사람들을 겨냥한 말이었다. 그런데 코로도 터너처럼 부수적인 장르로 여겨진 풍경화를 그린 화가로, 둘 다 간략하게 묘사하는 기법을 썼다. 마네는 '소묘 양식'을 인물에 적용했다. 그는 현대로 향한 문을 반쯤 열어 보인다. 그러나 이 그림은 "난리 법석"을 일으키기는 했어도, 사실 전통에 깊이 뿌리 내리고 있다.

어린 시절 마네는 학교에서 영 신통치 않은 아이였다. 이 무렵 해군 장교이던 마네의 삼촌은 일요일마다 어린 조카의 손을 잡고 루브르 박물관에 데리고 가서 '에스파냐 미술관'을 구경시켜주었다. 루이 필리프 왕이 창설한 에스파냐 미술관은 이즈음 프랑스에 거의 알려지지도 인정받지도 못한

이베리아 회화의 진면목을 파리 시민에게 보여주었다. 에스파냐 미술관에는 정열과 혈기가 넘치는 리베라(Jose de Ribera, 1591~1652), 엘 그레코(El Greco, 1541~1614), 무리요(Bartolomé Esteban Murillo 1618~82), 벨라스케스를 두루 망라한 500여 점의 그림이 전시되어 있었다. 낙선자 살롱전에서 「풀밭 위의 식사」와 나란히 전시된 에스파냐풍의 두 작품은 그의 또 다른 성공작인 「죽은 투우사」와 마찬가지로 어린 시절의 추억을 담고 있다. 그런데 마네는 특히 벨라스케스와 엘 그레코의 자유로운 기법과 대담하고 힘찬 붓터치를 취해서 초기부터 자기 고유의 양식으로 만들어냈다.

위대한 화가는 과거를 모방하지 않는다

게다가 「풀밭 위의 식사」는 다양한 도상을 참조했다. 가장 중요한 원천은 라파엘로의 「파리스의 심판」을 본떠서 제작한 마르칸토니오 라이몬디(Marcantonio Raimondi, 1480년께~1534년께)의 판화다. 라파엘로의 「파리스의 심판」은 파리스가 트로이 전쟁으로 죽기 전 어떻게 제우스의 딸 헬레나를 정부로 삼게 되는지 보여준다. 라파엘로는 두 고대 석관에 새겨진 부조에서 착안해 작품 오른쪽 아랫부분에 앉아 있는 바다의 세 신을 그렸다.

더군다나 마네는 루브르 박물관에서, 오늘날에는 티치아노의 작품으로 여기는 조르조네(Giorgione, 1477년께~1510)의 「전원 음악회」를 자주 감탄 어린 눈길로 바라보았다. 「전원 음악회」에도 나체의 여자 하나와 당시 옷차림을 한 남자 둘이 마주보고 있다. 그렇다고 해서 마네가 그저 이런 도상을 두루 그러모아 작품을 제작했다는 뜻은 아니다. 이와는 반

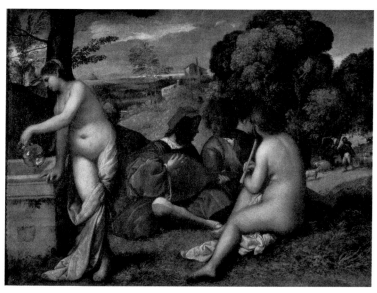

위 | 마르칸토니오 라이몬디, 「파리스의 심판」, 1517년께~20
아래 | 조르조네, 「전원 음악회」, 1508~9

에두아르 마네, 「올랭피아」, 1865

대로 마네는 그리스 우화가 지닌 '전원' 분위기를 깨려고 애썼다. 판에
박은 남녀 목동, 천진난만한 전원생활의 꿈, 우아한 태를 내려고 억지로
꾸민 모든 것을 현대 생활에 맞게 뜯어고쳤다.

　여기에 다른 요소들이 덧붙여진다. 예를 들어 배경에 보이는 강가에 정
박된 나룻배는 쿠르베의 「센 강가의 아가씨들」에 나오는 배와 비슷하다.
거친 나뭇잎도 이 작품에서 비롯되었다. 속치마를 걷어올린 미역감는 여
자를 보면 와토(Antoine Watteau, 1684~1721)의 「시골 여자」가 떠오른
다. 창작 과정은 때로 우리의 예상을 빗나간다. 이 말은 마네가 인물 모두
를 조화롭게 구성할 수 없게 되자 전통 회화에서 그 해결책을 찾으려 했
다는 뜻이 아니다. 오히려 이러한 방법은 화가에게 19세기 후반에 미술

티치아노, 「우르비노의 비너스」, 1538

의 죽음을 초래한 아카데미즘을 뛰어넘는 수단이 되었다.

마네는 「풀밭 위의 식사」 뒤에 바로, 또 다른 걸작인 「올랭피아」를 그렸다. 「올랭피아」도 고전에서 비롯되었다. 바로 티치아노의 「우르비노의 비너스」다. 그는 피렌체 여행 때 우피치 미술관에서 이 작품을 보고 상긴화 한 점, 데생 두 점, 유화 한 점을 모사했다. 「풀밭 위의 식사」를 선보인 지 2년 뒤에 「올랭피아」는 심사위원들의 편파성이 덜했던 1865년 공식 살롱전에 출품되었다. 마네는 티치아노 작품 속의 작고 귀여운 개를 불길해 보이는 검은 고양이로 바꾸고 울긋불긋한 꽃다발을 손에 쥔 흑인 여자를 더 보탰으며, 비너스를 빅토린 뫼랑의 모습으로 그렸다. 관객들은 이렇게 각색한 작품을 보고 격노한 나머지 그림을 망가트리려 들었다. 하는 수

없이 국립미술학교 측에서 건장한 관리인을 두 명 보내 이 작품을 지키게
했다. 평론계의 노여움도 수그러들 줄을 몰랐다.

졸라만 유일하게 아니 거의 홀로 열광했다. 졸라는 마네에게 할애한
짧은 글에 "흰색 침대보 위에 누운 올랭피아가 흰색을 배경으로 창백하
고 커다란 얼룩을 만든다"고 쓴다. "이처럼 첫눈에 두 색조만 알아볼 수
있다. 아주 강렬한 두 색조는 한 색조 위에 다른 색조가 올라가 있다. 게
다가 세부는 사라졌다. 젊은 여인의 얼굴을 보라. 입술은 두 개의 가느
다란 분홍빛 선이고 눈은 검은 윤곽선 몇 개로 축약되었다. 그러면 이제
꽃다발을 보라. 제발 가까이서 보기를. 분홍빛 반점, 하얀색 반점, 초록
빛 반점…… 그러니 그들에게 이렇게 말하라. 친애하는 거장 마네는 당
신네들이 평가한 그런 화가는 결코 아니며, 그에게 그림은 분석하기 위
한 소재라고." 그리고 졸라는 이렇게 결론짓는다. "이게 무슨 뜻인가?
마네도 나도 모른다. 하지만 나는 마네가 화가로서, 그것도 위대한 화가
로서 놀라운 일을 해냈다고 생각한다. 즉 빛과 그림자의 본질, 사물과
인간의 리얼리티를 특별한 어법으로 힘차게 표현하는 데 성공했다는 말
이다."

마네는 애초에 이 그림에 「고양이가 있는 비너스」라는 제목을 붙일 생
각이었다. 그러던 차에 그의 친구인 비평가이자 문인인 자카리 아스트뤼
크가 「올랭피아」라는 이름을 생각해냈다. 그런데 15년을 넘게 온 파리
시민들의 심금을 울리던, 알렉상드르 뒤마가 쓴 『춘희』의 여주인공인 마
르그리트 고티에의 연적 이름이 올랭프다. 그림의 제목부터 도발적이다.
올랭프는 소설에서나 연극에서도 거리낌이 없는 전형적인 고급 창녀로
나타나기 때문이다. 마네는 이 제목을 원했을까? 그의 반골 기질로 미루

어보건대 아마 그랬을 것이다. 그런데 무엇보다 이 작품의 대담한 제작 기법이 또 다시 대중들의 분노를 북돋웠다.

졸라가 마네를 '거장'이라고 불렀을 때 마네는 서른네 살이 채 안 되었다. 마네는 인정받기를 그토록 갈망했으나 그러려면 죽어서도 한참을 더 기다려야 했다. 하지만 젊은 세대들이 마네를 중심으로 새로운 유파를 형성하기까지에는 그리 오랜 시간이 걸리지 않았다. 마네는 자기 집이 있는 암스테르담 거리에서 얼마 떨어지지 않은 클리시 대로 11번지의 게르부아 카페에서 거의 매일 저녁 자기 제자들을 만났다. 게르부아 카페는 곳곳에 거울과 금박으로 치장한 제정양식풍 카페로, 주인은 마네를 위해 특별히 출입구 왼쪽에 대리석 탁자 두 개를 마련해주었다.

이 자리에 앙토냉 프루스트, 자카리 아스트뤽크, 졸라, 그리고 졸라의 어린 시절 친구인 헝클어진 머리에 일부러 억센 남부 지방 사투리로 고래고래 소리를 질러대는 세잔, 드가(Edgar Degas, 1834~1917), 피사로(Camille Pissarro, 1830~1903), 모네 등이 모여들었다. 다들 꽤나 젊은 사람들이었다. 미래의 인상주의자들은 당분간 '바티뇰파'를 이루었다. 사람들은 이들을 '마네 일당'이라고 허물없이 불렀다.

1889년 「올랭피아」가 미국인 수집가에게 팔린다는 소식을 들은 클로드 모네는 공개적으로 기부금을 거두어서 이 작품을 사들인 다음 국가에 기증한다. 기부금은 1만 9천 415프랑에 이르렀다. 「올랭피아」는 1890년 뤽상부르 미술관에 들어갔다가 당시 수상이던 클레망소의 지시로 1907년 루브르 박물관으로 옮겨진다. 수집가이자 화가인 에티엔 모로 넬라통이 루브르에 기증한 「풀밭 위의 식사」는 처음에는 장식미술 박물관에 걸려 있다가 1934년 죄드폼 갤러리에 자리를 잡았으며, 현재 오르세 미술

관에 소장되어 있다. 더러 걸작이 일반 대중이나 평론계에서 진가를 인정받기까지 시간이 걸리기도 하는데, 이처럼 때로는 아주 오랜 시간이 걸리기도 한다.

에두아르 마네

Édouard Manet, 1832 파리~83

교양 있는 부르주아 집안 출신으로 가족의 반대를 무릅쓰고 화가가 된다. 1850년에 토마 쿠튀르의 아틀리에에 들어가지만 이내 아틀리에의 교육 방법에 반기를 든다. 마네는 여행을 통해 베네치아, 네덜란드와 에스파냐 거장들을 연구하고 자기 나름대로 해석한다(「기타 치는 남자」, 1861). 처음엔 제목이 「미역감기」였던 「풀밭 위의 식사」는 1863년 낙선자 살롱전에서 일대 소란을 불러일으킨다. 2년 뒤 「올랭피아」도 같은 봉변을 당한다. 하지만 마네는 새로운 회화의 기수가 된다. 그는 인상주의 화가 친구들과 달리 공식적인 인정을 갈망했기 때문에, 이처럼 역설적인 상황에 처하게 된다. 마네는 현대 생활에서 찾아낸 주제에 애착을 가졌다. 그는 이런 주제로 전통적인 명암법 대신에 강렬하게 대비되는 색조와 양감이 없는 형태를 써서 밝고도 다채로운 느낌의 회화를 만들어냈다. 1867년 만국박람회에서 제외되자, 알마 광장에 개인관을 세우고 자신의 작품을 전시한다. 1870년 프랑스-프로이센 전쟁 뒤에 그는 인상주의 화가들의 영향을 받아 외광회화로 방향을 바꾼다. 그렇지만 그는 인상주의자들과 함께 전시를 하려 들지 않는다. 마네는 1873년 살롱전에 「커다란 맥주 컵」을 출품하여 처음으로 큰 성공을 거둔다. 말년에 대중식당과 뮤직홀의 정경을 보여주는 탁월한 연작을 그린다(「폴리베르제르의 바」, 1882). 1881년 살롱전에서 2등상을 받으며, 2년 뒤에 다리 절단 수술의 후유증으로 죽는다.

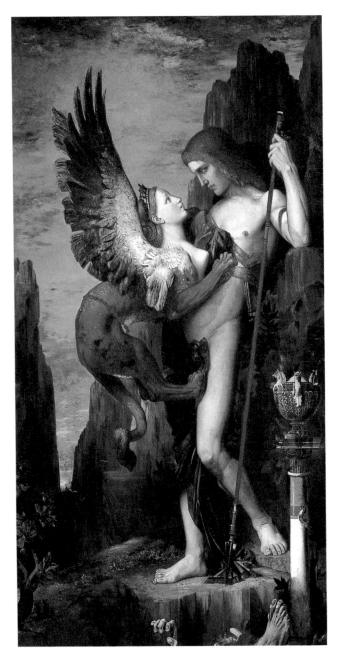

귀스타브 모로, 「오이디푸스와 스핑크스」, 1864

무의식에 억압되어 있는 잠재의식

귀스타브 모로의 「오이디푸스와 스핑크스」

19세기 후반의 위대한 화가 귀스타브 모로는 1895년에 죽은 지 한 세기가 지난 오늘날에도 여전히 올바른 평가를 받지 못하고 있다. 클로드 베르나르의 실험 의학이 휩쓸던 시기에 왜 이 화가는 홀로 뒤에 처져서 그리스와 동양의 신화나 그리고 있었을까? 왜 그의 그림에는 보들레르가 찬양하던 현대 인간 대신에 성자와 성녀, 세이렌, 아폴론, 살로메, 십자가에 매달린 그리스도가 가득 펼쳐지는 것일까? 그는 낭만주의의 마지막 화가로 평가받아 마땅한데도, 아직도 그를 단순히 퐁피에리슴(pompirisme, 19세기에 소방관(pompier) 같은 철모를 쓴 고대 영웅이 등장하는 작품을 조롱하기 위해 붙여진 이름으로 낡은 기법과 주제를 고수하는 아카데미즘과 같은 뜻으로 쓰이며 공식주의를 일컫는다─옮긴이) 화가로 여기는 평론가들이 있다. 모로가 국립미술학교에서 마티스의 재능을 한눈에 알아볼 만큼 탁월한 교육자였다는 사실도 겨우 인정을 받고 있는 지경이다.

그렇기는 해도 이러쿵저러쿵 말도 많던 사람들이 1864년으로 의견의 일치를 본 부분이 있다. 그의 그림 「오이디푸스와 스핑크스」가 유난히 형

편없었던 1864년 공식 살롱전의 실추된 명예를 살려준 유일한 작품이라는 평가이다. 동시에 이 작품을 계기로 서른여덟 살이 되도록 거의 거론되지 않던 화가의 이름이 널리 알려졌다.

오이디푸스 콤플렉스

부그로(William-Adolphe Bouguereau, 1825~1905)나 카바넬, 보나(Leon Bonnat, 1833~1922) 같은 아카데미 화가들의 그림은 유난히 꼼꼼하기는 하나 지리멸렬한 작품이다. 예를 들어 세잔이 '꼴통 중의 꼴통'이라 부르며 혐오했던 부그로의 작품에서도 이 한심한 꼴을 볼 수 있다. 님프와 사티로스 무리가 뒤섞인 아나크레온풍 그림은 당시의 유명한 뮤직홀인 폴리베르제르의 분위기를 연상시킨다. 또한 전투 장면을 주로 그린 아카데미 화가 드타유(Jean-Baptiste-Édouard Detaille, 1848~1912)의 작품에는 1870년 독일과의 싸움에서 패한 한 기마 장교의 옆모습이 그려져 있는데, 몇 년 뒤에 이 장교는 다른 군인들과 함께 프랑스의 원수를 갚는다. 반면에 「오이디푸스와 스핑크스」에는 극심한 두려움과 가혹함이 감돈다.

프로이트가 『꿈의 해석』에서 분석한 이래로 누구나 소포클레스가 전해준 그 유명한 오이디푸스 신화를 알고 있다. 오이디푸스는 테베의 왕인 라이오스와 그의 아내 이오카스테의 아들이다. 라이오스 왕은 장차 자기 아들이 아버지를 죽일 운명을 타고났다는 신탁 때문에 갓 태어난 아들 오이디푸스를 산골짜기에 내다버린다. 한 양치기의 손에 목숨을 건진 오이디푸스는 코린토스의 왕인 폴뤼보스 밑에서 친아들처럼 자란다. 자신의 출생 내력을 알 리 없는 오이디푸스는 어른이 되어서 신탁을 청한다.

장차 아버지를 살해하며 자기 어머니의 남편이 되리라는 예언을 받은 오이디푸스는 이 저주를 피하기 위해 코린토스를 떠나 다시는 되돌아오지 않기로 결심한다. 하지만 급하게 도망을 가는 도중에 한 낯선 사람을 만나게 되는데, 이 사람이 라이오스 왕임을 알지 못하고 사소한 시비 끝에 죽이고 만다. 그런 뒤 그는 테베에 도착해서 나그네들을 죽음으로 몰아넣는 스핑크스의 수수께끼를 푼다. 테베 사람들은 이에 대한 답례로 그를 왕으로 추대하고 이오카스테를 아내로 맺어준다. 오이디푸스는 이오카스테 사이에서 아들 둘과 딸 하나를 얻는다.

그 뒤 오이디푸스는 오랜 기간 평화롭게 나라를 다스린다. 그러다 페스트가 온 나라에 창궐하자 테베 사람들은 다시 신탁을 청한다. 이 신탁을 통해 라이오스 왕을 살해한 자를 나라에서 내쫓아야만 페스트가 수그러든다는 답변을 듣는다. 그제야 오이디푸스가 친아버지의 살해자이며 이오카스테의 아들이란 사실이 밝혀진다. 자신이 저지른 죄를 깨닫고 극심한 공포에 사로잡힌 오이디푸스는 스스로 두 눈을 찌르고 조국을 등진다. 이 신화는 전지전능한 신의 뜻과 이것을 벗어나려고 몸부림치는 인간의 헛된 노력 사이의 비극적인 대립을 들려준다. 이 신화를 통해 인간은 자신이 무력한 존재이며, 신의 뜻에 무조건 따라야 함을 깨닫는다.

모로는 그 유명한 수수께끼를 던지는 스핑크스와 오이디푸스가 대면한 순간을 선택했다. "같은 이름인데 두 발로도 걷다가 세 발로도 걷다가 네 발로도 걷는다. 이것은 가장 약할 때 가장 발이 많다. 이것의 이름을 말해보라." 우리는 이 그림에서 앞으로 승리하게 될 오이디푸스 가슴에 달라붙은 날개 달린 괴물과, 테베로 이르는 협곡, 그리고 답을 맞추지 못해 죽은 사람들의 잔해를 볼 수 있다. 또한 화면 맨 오른쪽 기둥에 지옥의

동물이며 죽음의 사자인 뱀 한 마리가 죽은 뒤에 하늘로 오른다는 영혼의 상징인 나비를 향해 곧추 서 있다. 깊은 구렁에서 보이는 부서진 왕관 조각과 찢어진 자주색 옷 조각은 명예와 권력의 허망함을 나타낸다. 끝으로, 바위틈에 뿌리내린 관목 두 그루가 있는데, 하나는 제 자식들을 잡아먹은 사투르누스와 자주 연관되어 나타나는 무화과나무이며 다른 하나는 불멸의 나무인 월계수다.

상징주의 문인인 아리 르낭이 이 그림에 대해 더할 나위 없이 적절하게 묘사한 글을 인용해보자.

"폭력도, 피도 전혀 없고 다만 서로 교차하는 두 시선만 있다. 싸움도 없고, 아름다운 적대자들 사이에 분명한 대화조차 없으며, 서로 맞선 인간과 동물의 호리호리한 옆모습이 같은 평면에서 뚜렷하게 드러나면서 고요한 한 쌍을 이룬다.…… 증오도, 자비도 없다. 고개를 약간 기울인 채, 자신의 숨결에 적의 입김을 섞으며 냉정한 얼굴의 테베의 영웅은 도전자를 자신만만한 시선으로 쏘아본다. 그는 곧 말하리라. 추호의 떨림도 없이, 죽음을 가져올 그 말을 섬광처럼 내뱉으리라."

그리고 고대 그리스에서 가장 매혹적인 괴물인 여자 스핑크스에 대해 이렇게 쓴다. "가슴은 처녀인데 날개가 달린 암사자이면서 한 번도 진 적이 없는 당당한 여왕의 얼굴을 한, 세 가지 성질을 한 몸에 지닌 짐승이다. 또한 덩치가 작아도 굉장하다. 암사자처럼 활같이 휘어지면서 뒷발로 설 수 있는 단단하고 유연한 척추 뼈와 엉덩이를 웅크려 사뿐하고도 우아한 자태로 뛰어오를 수 있는 탄성과 쓰다듬거나 갈가리 찢을 수 있는 강한 다리가 있다. 하지만 결국은 여자로서 뾰족하게 솟은 젖가슴과 팽팽한 근육, 피어나는 꽃 같은 다갈색 피부를 지녔다. 이 여자 스핑크스

는 숙명적인 전투를 여러 차례 제공한다. 청년의 상체와 수직으로 나란히 연결된 스핑크스는 반쯤 엎드린 자세로 가뿐히 달라붙어 있다. 스핑크스는 영원한 신이 그의 입맛에 맞추어준 듯한 먹이를 오직 한 가지 수고만 치르고 나면, 원하는 대로 다 손아귀에 넣는다."

신성과 마성이 함께 숨쉬는 가슴

모로는 추상회화를 예고하는 「세 문에 선 헬레네」와 「소돔의 천사」 같은 많은 작품을 회화용 나이프를 써서 넓게 펴바르는 기법으로 제작하는 한편, 「오이디푸스와 스핑크스」를 4년은 족히 걸려 그렸다. 그는 수첩에 이렇게 기록한다. "오이디푸스의 모습은 모델을 보고 정확하게 모사해야 한다. 왜냐하면 있는 그대로의 인간과 더 비슷할수록 고귀함과 이상에 더 쉽게 도달할 수 있기 때문이다." 이런 이유로 그는 이 작품에 통상 아틀리에에서 가르치는 전통적인 방식을 사용했다. 여기에서 전통적인 방식이란 그림의 구상, 세부와 전체를 위한 수많은 데생과 습작, 물감으로 칠한 밑그림, 괘선 그리기와 캔버스에 전사(轉寫)하기, 꼼꼼한 끝마무리와 화가의 기량을 드러내는 완벽한 테크닉을 말한다.

모로는 앵그르가 1808년과 1825년 사이에 이 신화를 주제로 제작한 다양한 그림을 모델로 삼았다. 그는 앵그르의 작품에서 세심한 기법 이외에도 많은 부분을 차용했다. 앵그르가 그린 장면도 모로와 마찬가지로 협곡에서 펼쳐진다. 두 중심인물은 이미 얼굴을 마주보고 있다. 앵그르의 스핑크스도 높이 치솟은 풍만한 가슴과 사자의 다리를 지녔으며 어깨에 커다란 날개가 달렸다. 모로는 배경에 대해 고심한 끝에 앵그르와 똑같은 상징물의 힘을 빌린다. 끝이 땅을 향한 투창, 헐렁하게 휘감은 그리

장 오귀스트 도미니크 앵그르, 「오이디푸스와 스핑크스」, 1808

스풍의 망토와 그림 전경에 보이는 시체들의 세부까지 똑같다. 하지만 앵그르는 신고전주의에 속한다. 그는 그리스를 재구성해서 보여줄 뿐이다. 그의 오이디푸스는 상체를 앞으로 숙이고 한 발을 바위 위에 올려놓고 무릎으로 팔꿈치를 받친 채 손과 집게손가락으로 짐승을 가리키고 있다. 이것은 소크라테스가 광장에서 소피스트 철학자들과 토론을 벌일 때 곧잘 하던 손짓으로, 자신의 말이 더 잘 들리도록 강조하면서 토론과 질

문에 논거를 제시할 때 쓰인다. 스핑크스는 당황한 표정이다. 이 짐승은 오이디푸스가 수수께끼를 풀 수 있을지 그 여부를 점치고 있다. 이런 일화가 있다. 앵그르는 주제를 잘 이상화시켰다고 칭찬하는 한 친구 화가에게 무척 화를 냈다고 한다. 그는 그와 반대로 이 그림에 사실성을 부여하려고 애썼기 때문이다.

모로는 앵그르와 달리 이 신화에 형이상학적 의미를 부여한다. 그는 이렇게 썼다. "영원한 수수께끼를 눈앞에 두고 있는, 그의 생애에서 중대하고 가혹한 시기에 이른 인간을 가정해야 한다. 수수께끼는 인간을 재촉하고 자신의 무시무시한 발톱 아래에 놓인 인간을 죄어든다. 하지만 자신만만하면서 침착한 나그네는 정신력으로 무장하고 한 치의 동요도 없이 그것을 응시한다. 이것은 지상의 키메라로, 물질처럼 비열하면서, 또 물질처럼 마음을 끈다. 이것은 매혹적인 여성의 얼굴에 이상을 전하는 날개가 달렸으나 몸은 괴물이다. 육식을 탐하는 이 괴물은 나그네의 몸을 갈가리 찢어 소멸시키리라."

한 걸음 더 나아가서 「오이디푸스와 스핑크스」가 '신경증'이라고 생각하는 이들도 있다. 그만큼 아무 말도 없이 서로 쏘아보는 두 중심인물의 영혼은 치명적인 상처를 입은 것처럼 보인다. 모로는 하인리히 하이네의 시 한 편에서도 영감을 얻은 듯하다. 이 독일 시인은 돌로 만든 스핑크스가 자신을 껴안고 태워버릴 듯 뜨겁게 입맞춤을 한 뒤에, 발톱으로 갈가리 찢는 장면을 상상한다. 이 시대에 카를 융 이전에 알프레드 모리가 원형 개념에 대한 전의식 이론을 내놓았다. 모로는 그의 그림에 나타난 관능적인 남녀양성의 이미지 때문에, 음침한 성적 강박관념에 사로잡혀 있다는 말들을 들었다. 모로가 오이디푸스 콤플렉스를 처음으로 드러낸 화

귀스타브 모로, 「오이디푸스의 여행」, 1888

가라고 말하는 이들도 있다. 하지만 이런 판단은 좀 지나치다. 그의 그림
은 우리의 환상에 아주 분명하게 작용한다. 1878년에 그린 후기작인 「수
수께끼가 풀린 스핑크스」에서 스핑크스가 허공을 향해 뛰어내리는 표현
은 훨씬 충격적이다. 이 작품도 「오이디푸스와 스핑크스」와 같은 심리적
인 긴장을 자아낸다.

널리 알려진 대로 프로이트의 이론에 따르면 오이디푸스 신화는 비극
에 찬 숙명보다는 누구나 어린 시절에 경험한 성적 혼란의 잠재적인 표
현이라고 한다. 신탁을 통해 신은 이런 말을 한다. "많은 사람들이 어머

니와 동침하는 꿈을 꾼다." 예나 지금이나 사내아이들의 무의식 속에는 아버지를 죽이고 어머니와 함께 잠을 자려는 꿈이 숨어 있다. 이것은 대개 억압되어 있기는 하나 어린아이의 마음에 일반적으로 나타나는 현상이다. 모로의 오이디푸스는 침묵하지만 자신이란 존재를 거북하게 느낀다. 그는 이 내밀한 비극의 표지를 지니고 있다. 바로 이런 이유 하나만으로도 그의 작품은 우리의 가장 깊숙한 곳에 와닿는 것이다. 그 외에 다른 모든 것은 부수적인 가공품일 뿐이다.

드가는 자신이 아끼는 친구들과 관련된 일이라면 한 마디 거드는 기회를 결코 놓치는 법이 없는 화가였다. 이런 드가의 친구들 가운데 모로도 끼어 있다. 드가는 모로를 "기차 시간표를 알고 있는 신비주의자"이며 "신들의 장신구"를 차고 다니는 화가로 여겼다. 그는 이 작품에 퇴폐적인 감각이 표현되어 있다는 말을 인정하지 않았다. 드가가 보기에, 감각을 표현하기 위해 인상주의 화가들이 소중히 여기는 해는 기껏해야 펀치 술에 붙은 불꽃이나 오페라의 샹들리에 불빛보다도 빛나지 못하기 때문이었다. 좀더 통찰력이 있는 앙드레 브르통은 모로의 경직된 누드화에서 자신의 이상형의 여성을 발견했다고 말한다. 그리고 라 로슈푸코 거리에 있는 모로 미술관은 마법의 장소이며, 여기에 "밤마다 불법으로" 침입하고 싶다고 말한다. 사실 모로는 보스와 푸젤리(Henry Fuseli, 1741~1825)처럼 초현실주의의 위대한 선구자로 꼽힐 수 있다. 이는 그가 자신이 살았던 활기 넘치던 시대에 결코 뒤지는 화가가 아니었음을 여실히 보여준다.

정신분석학이 등장한 이래로 우리는 신성과 마성이 함께 우리 마음속에 들어 있음을 안다. 앵그르나 다비드의 대작 속에서는 신들이 고대의

연단 위에서 뼈기듯 가슴을 내밀고 있는 반면에 「오이디푸스와 스핑크스」의 가슴에서는 바로 이러한 신성과 마성이 숨쉰다. 아리 르낭의 표현처럼 「오이디푸스와 스핑크스」가 "번민하고 있는 특별한 한 순간을 영원히 정지시킨" 그림이 된 것은 바로 이 신성과 마성 덕분이다.

귀스타브 모로

Gustave Moreau, 1826 파리~98

파리의 건축가 아들로 태어난 모로는 스무 살에 국립미술학교 피코(F. Picot) 아틀리에에 들어간다. 1856년에 죽은 샤세리오(Théodore Chassériau, 1819~56)의 찬미자인 모로는 그의 영향이 드러나는 「청년과 죽음」(1865)을 착상한다. 그의 관심은 곧 들라크루아에게 쏠린다. 특히 1855년의 전시회에서 선보인 라파엘 전파의 작품과 4년 동안의 이탈리아 체류(1857~61)가 큰 영향을 미친다. 모로는 이탈리아에서 드가와 친분을 맺게 되며, 드가는 모로의 미술에 결정적인 역할을 한다. 이때부터 그의 그림에는 르네상스 거장을 선호하는 경향과 신화를 바탕으로 한 몽상 취향이 뒤섞이며, 이런 그림으로 말미암아 모로는 상징주의의 창시자로 여겨진다(「오이디푸스와 스핑크스」, 1864). 그는 라 로슈푸코 거리의 아틀리에에 틀어박혀 1869년부터 1876년까지 살롱전 출품을 중단하고 독창적인 탐구에 몰두한다. 그 결과 우의나 신화를 부정하지 않으면서 '선, 아라베스크, 조형기법'에 우위를 둔 기법을 만들어낸다. 이런 특징은 「살로메」(1876)와 「세 문에 선 헬레네」(1880)에 잘 나타나 있다. 1892년부터 국립미술학교의 교사로 일하며 마티스, 마르케, 루오 같은 미래의 야수주의에 큰 영향을 미친다. 1889년에 아카데미 회원으로 선출되어 뒤늦게 영예를 누리지만, 모로는 새로운 아카데미즘의 거물처럼 거드름을 피우려 들지 않았다.

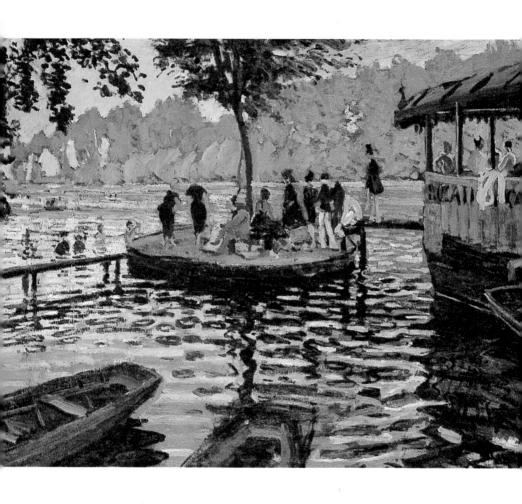

클로드 모네, 「라 그르누이에르」, 1869(뉴욕 메트로폴리탄 미술관 소장)

야외에서 감각 분석하기

클로드 모네의 「라 그르누이에르」

모네는 1869년 8월 「라 그르누이에르」를 그리면서 자신이 인상주의를 창조하고 있다는 사실을 짐작조차 못했다. 물론 몇 해 전부터 '인상'이란 말이 자주 거론되었으며 누구나 모네와 그 동료들의 방식에 뭔가 참신한 것이 있다고 생각했다. 하지만 '인상주의'라는 용어는 1874년 카퓌신 대로에 있던 사진작가 나다르의 작업실에서 화가, 조각가, 판화가 동업조합 전시회가 열렸을 때 한 평론가가 조롱삼아 만든 말이다. 풍자만화 잡지인 『르 샤리바리』에 이 전시회를 비웃는 기사가 실린 뒤에, 르아브르 항구 풍경화로 일대 소란을 불러일으킨 모네의 작품 「인상, 해돋이」에서 인상주의란 용어가 나왔다.

1869년 스물아홉 살의 모네는 극심한 가난에 허덕였다. 그림을 팔려고 무진 애를 썼으나 아무도 사려 들지 않았다. 급기야 그는 지방 미술관의 감독관이자 문인인 아르센 우세에게 가격은 주는 대로 받을 테니 어떤 주제든 원하는 대로 그림을 그려줄 수 있다는 편지를 보낸다. 하지만 아르센 우세는 답장조차 하지 않았다. 그런 뒤에 모네는 그처럼 새로운 유파를 추종하는 동료 화가 프레데리크 바지유(Jean Frédéric Bazille,

1841~70)에게 최소한 작업이라도 하게 물감 좀 보내달라고 부탁을 하나 소용이 없었다. 그렇지만 8월로 접어들자 이제 물감이 문제가 아니었다. "우리가 굶어 죽을까봐 르누아르가 자기 집에서 빵을 가져다주었다. 8일째 빵도 음식을 해먹을 불도, 전등도 없다. 끔찍하기만 하다"라고 모네는 썼다. 르누아르도 마찬가지로 궁핍한 처지였지만 불평하지 않았다. "우리가 끼니를 거르는 날이 자주 있기는 하지만, 그래도 나는 기쁘다. 그림으로 보면 모네는 상류층에 속하기 때문이다." 마침내 튜브에 든 물감 몇 개를 손에 넣은 모네는 헐벗은 생활에도 불구하고 삶의 기쁨을 표현하는 작품을 세 점 제작한다.

라 그르누이에르를 꿈꾸다

크루아시 섬에 자리잡은 라 그르누이에르는 제2제정 시기에 이름난 물놀이터였다. 양철 지붕으로 덮은 널찍한 배로 만들어 둑에 정박해놓은 선상 술집은 바람기 있는 아가씨들과 뱃놀이꾼들을 유혹했다. 모파상은 『이베트』에서 분주하고 수상쩍은 생활에 대해 묘사한다. 적갈색 머리에 키 큰 아가씨들이 도발적인 젖가슴과 엉덩이를 과시하면서 음탕한 말을 내뱉고, 건장한 청년들은 삼베 팬티와 면 수영복만 걸친 반쯤 벌거벗은 차림에 기수처럼 밝은 색 모자를 쓰고 있다. 탁자에 둘러앉아 술을 마시는 남자들은 소동을 피우고 싶어 안달이 나서 이유도 없이 소리를 고래고래 질러댄다. 그리고 춤을 추는 사람들은 냄비처럼 몸을 떨면서 음조도 안 맞는 피아노의 뚱땅거리는 소리에 맞추어 어설프게 경중거린다. 커다란 나무들이 우거진 이 섬의 나무 그늘 아래로 여자 노동자들은 얼큰히 취해 셔츠를 벗고 부르주아처럼 팔에 프록코트를 척 걸친 정부들과

함께 센 강변을 따라 산책을 즐긴다. 아마 모파상은 이야기의 효과와 구성에 조화를 이루려고 이 장면에 천박함을 첨가했는지 모른다. 하지만 당시에 제작된 많은 판화는 라 그르누이에르의 가족적인 면을 강조한다. 어머니가 주의깊게 지켜보는 가운데 아이들이 유모와 함께 물에서 첨벙거리고, 잠수하는 사람들과 헤엄치는 사람, 개들이 물놀이하는 사람들 사이를 오가는 장면이 묘사되어 있다. 물놀이와 당시엔 아직 주저주저하며 몸을 노출하는 일광욕이 19세기 중반 무렵에 나타났는데, 이것은 하나의 사회 현상이었다. 19세기 이전에 사람들은 본능적으로 물이 위험하다는 두려움을 품었으며, 물에 몸을 담그는 경우는 치료의 목적에 한해서였다. 그러다가 19세기 중반에 접어들면서 물놀이라는 새로운 풍습이 확실히 자리잡기 시작했다. 따라서 이것은 화가의 흥미를 끌기에 마침맞는 현대적인 주제였다.

1869년 8월에 모네는 라 그르누이에르를 주제로 중간 크기의 그림을 세 점 그렸다. 그 가운데 하나는 독일의 한 컬렉션에 속해 있다가 제2차 세계대전 중에 파괴되었다. 이 가운데 가장 잘 알려진 그림은 뉴욕 메트로폴리탄 미술관에 소장된 작품이다. 이 그림 한가운데에는 '포타플뢰르'라 불리는 작은 섬이 자리잡고 있다. 원형으로 높게 돋워진 이곳은 한복판의 볼품없는 나무 둘레에 앉거나 산책하는 사람들과 수영복 차림으로 미역감는 사람들로 발 디딜 틈이 없다. 오른쪽으로 보이는 것은 둑에 매어놓은, 작은 기둥들이 지붕을 받치고 있는 선상 술집의 일부이다. 배 측면으로 '보트 빌려줌'(LOCATION DE CANOTS)이라고 크게 씌어진 글자의 일부분이 보인다. 작은 형체 하나가 선상 술집과 작은 섬을 잇는 구름다리를 건너고 있다. 한편 포타플뢰르 섬과 육지 사이에 놓인 두번째

구름다리는 장면 전체를 왼쪽에서 차단한다. 바람에 밀려온 돛대와 센 강 위를 미끄러지는 보트는 부지런히 몸을 놀리며 헤엄치는 사람들 뒤쪽에 후경으로 보인다. 모두 물 위에 떠 있는 세상이다.

런던 국립미술관에 있는 세번째 작품은 다른 각도에서 같은 장소를 그린 것이다. 이 그림을 그리기 위해 모네는 앞서 본 작품에서 오른쪽으로 일부 보이는 바로 그 선상 술집에 자리를 잡았다. 그림의 전경은 아래쪽에 서로 연결해서 묶어놓은 두 줄로 정렬한 배들로 구성되어 있다. 이 배에는 놋좆을 떼어낸 노가 달려 있다. 오른쪽에 있는 포타플뢰르 섬은 화면 밖에 있어서 섬과 둑을 잇는 구름다리만 보인다. 이 구름다리는 잡목림 가운데 큰 나무 아래에 설치된 탈의실 앞쪽을 향해 화면 전체를 거의 수평으로 가로지른다. 작게 그려진 인물 여섯이 구름다리 위에 서 있다. 세 사람은 도회풍의 옷차림이고, 다른 세 사람은 팔과 장딴지가 드러난 수영복 차림이다.

그림의 나머지 부분은 센 강으로 채워져 있다. 센 강 전경으로는 배를 정박하는 작은 항구가 있고, 구름다리 너머로 수영하는 사람들로 바글거리는 혼란스럽기 짝이 없는 강 연안이 있다. 이 그림들 안에서 공기는 순환하고 초목에는 환한 빛이 넘실거린다. 모네의 붓터치는 끊임없이 변화하는 강물 위에 어른거리는 햇빛을 붙든다. 서 있는 작은 인물들은 파란색이나 보라색 반점일 뿐이며, 수영하는 사람들은 검은색과 분홍색 점일 뿐이다. 그렇지만 모네는 이 라 그르누이에르 연작이 불가능한 시도였다고 말한다. "내게는 대단한 꿈이 하나 있었다. 라 그르누이에르의 물놀이를 그리는 꿈이었다. 그런데 나는 이 그림을 형편없는 채색 스케치로 만들고 말았다."

그가 일화 위주의 서술체 그림으로 떨어질 위험을 감수하고 이 주제로 다른 그림을 그렸다면, 큰돈을 거머쥐었을 터이다. 하지만 그의 이 '형편 없는 채색 스케치'는 순간적인 감각을 분석하는 인상주의의 시작을 알리는 빼어난 작품이다. 모네와 그 친구들은 자연을 관찰하면서 관습적인 교육의 가르침과는 반대로 그늘진 부분이 검거나 갈색이 아닌 밝은 색이며, 햇빛에 드러난 부분에 비해 덜 강렬하기는 해도 그만큼 풍부한 색을 지니고 있다는 사실을 발견한다. 마침내 이들은 초록색, 파란색, 황토색 같은 밝은 색조만으로 캔버스에 넓게 펴 바를 생각을 하게 된다. 라 그르 누이에르 연작은 공허한 이론보다는 하나의 직관에 따라 제작된 최초의 작품이다.

채색 반점으로 덮인 공간

이 년 전에 모네는 빌다브레에서 새로운 양식을 예고하는 「정원에 있는 여인들」이란 큰 그림을 야외에서 그렸다. 그런데 그림의 크기가 워낙 커서 풍경화용 이젤을 쓸 수 없자, 모네는 이 작품을 위해 발판을 만들고 땅에 길쭉한 구덩이를 팠다. 그는 기발한 도르래 장치를 이용해서 이 구덩이에 캔버스를 내려트렸다. 그림의 윗부분에 붓이 쉽게 닿게 하기 위해서였다. 모네를 방문한 선배 화가 쿠르베와 마네는 이 장치를 보고 퍽 재미있어 했다. 이 작품에는 페티코트로 부풀린 치마를 입고 있는 젊은 여인 넷이 등장한다. 이 가운데 그의 모델이자 동거녀인 카미유 동시외는 파리 교외의 담으로 둘러싸인 정원에서 양산을 쓰고 있는데 얼굴이 연보라색이다. 이미 그는 일부분이기는 하나 빛과 그림자로 새로운 효과를 내고 있으며, 채색된 반점이 윤곽선을 지우는 조짐이 보인다. 하지만

클로드 모네, 「정원에 있는 여인들」, 1866

데생이 여전히 드러나고 붓터치가 조금 경직되어 있다는 느낌이 든다. 모네는 이 작품에 실물 크기의 인물을 처음으로 재현하면서 형태와 색채를 일치시켜야 한다는 깨달음을 얻는다. 이는 불가능하지는 않을지라도 무척 까다로운 기법이었다.

모네는 풍자만화가로 출발했다. 그는 젊은 시절을 보낸 르아브르에서 이 지역의 유명인사들을 빼어난 솜씨로 크로키해 액자가게의 진열장에 전시했다. 이 데생들은 행인들의 탄성을 자아냈다. 외젠 부댕(Eugène Boudin, 1824~98)과의 만남은 그의 인생에서 결정적인 사건이었다. 부댕은 모네에게 유화를 처음으로 가르쳐주었으며, 그를 데리고 야외에 나가 작업을 했다. "내가 화가가 된 것은 부댕 덕분이다"라고 모네는 훗날 회고한다. 통상 부댕은 그다지 탁월하지 않은 화가로 분류되지만, 실제 그는 그 이상의 자질을 지닌 화가다. 쿠르베와 보들레르는 그의 그림에 탄복했으며, 코로는 그를 일컬어 '하늘의 왕'이라고 했다. 그는 옹플뢰르 근방에 있는 생시메옹 농장이란 간판을 단 허름한 여인숙에 미술학교를 세웠으며, 여기에서 가난뱅이 화가들에게 숙식을 제공했다. 그는 끝없이 펼쳐지는 노르망디 해안을 그린 풍경 화가이며 동시에 완벽한 색채 화가였다. 컨스터블과 영국 풍경화가들과 함께 그는 모네 회화의 근원이었을 뿐만 아니라, 여러모로 인상주의를 예고했다.

인상주의 그림의 공간은 두 격자가 겹쳐져서 구성되었다고 흔히들 말한다. 이것은 한편으론 기본 구조를 이루는 선원근법과 다른 한편으론 선원근법을 덮으면서 부분적으로 혼란스럽게 만드는 채색된 반점에 의해 구성되는 화면이다. 그 결과, 이 유명한 유파에 속한 수많은 그림에 나타난 공간은 모호하다. 실제로 인상주의는 처음부터 전통적인 형식과 명백하게 단절한 것은 아니었으며, 단지 방향을 선회하는 데 그쳤다는 해석이 적절하다. 모네와 다른 화가들의 작품에서 눈에 띄는 이러한 방향의 선회로 말미암아, 당시 평론가와 대중들은 인상주의 화가들은 솜씨가 서툴다고 믿었다.

클로드 모네, 「라 그르누이에르」, 1868(런던 국립미술관 소장)

하지만 이러한 겹쳐짐과 여기에 따른 방향 선회는 끊임없이 변하는 빛을 포착하려는 화가들에게 꼭 필요했던 신속한 제작방식에서 비롯되었다. 지금까지 전해지는 모네의 「라 그르누이에르」 두 점에서 화가의 붓질은 형태가 지닌 본질적인 특성을 포착한다. 그는 배를 그리기 위해 끊어지지 않는 긴 터치를, 전경의 물을 그리기 위해 수평으로 짧은 터치를, 수영하는 사람들과 나뭇잎을 그리기 위해 붓끝으로 재빨리 탁탁 치는 듯한 터치를 이용했다. 이 모든 것은 캔버스에서 바로 물감을 섞어 그야말로 싱싱하게 제작되었다.

그렇지만 이 그림은 단지 시각에만 호소하지 않는다. 물질 전체가 주변 환경에 어떻게 반응하는지도 표현한다. 모네의 이러한 방식은 라 그르누

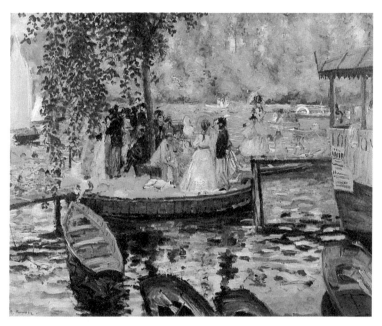

피에르 오귀스트 르누아르, 「라 그르누이에르」, 1869

이에를 같은 장소에서 같은 주제로 르누아르(Pierre-Auguste Renoir, 1841~1919)가 제작한 그림과 견주어보면 분명하게 드러난다. 르누아르는 이 곤궁한 동료와 동행하여 함께 그림을 그렸다.

그림 한가운데에 포타플뢰르 섬이 그려진 메트로폴리탄 미술관의 「라 그르누이에르」는 강가의 정경을 묘사한 그림인데도 이상하게 건조한 인상을 준다. 물은 단단해 보이고 원경으로 보이는 센 강 기슭은 햇볕에 불타는 듯하며, 강가에 줄지어선 키 큰 포플러나무들은 담처럼 서 있다. 반면에 르누아르의 라 그르누이에르 풍경은 물기로 꽉 차 있다. 포플러나무들이 물풀처럼 휘늘어져 있을 뿐더러 햇살 아래로 흐르는 강물도 한결 졸졸 흐르는 듯하다. 전경에 포타플뢰르 섬 한가운데에서 있는 한 그루

의 나무도 잎사귀 하나하나가 촉촉이 젖은 초록색으로 묘사되어 있다. 나무 아래에 모여 있는 인물들은 무더운 여름인데도 오돌오돌 떠는 것처럼 보인다. 이것이 우연히 나타난 효과일 리가 없다.

모네는 불 같은 성질의 건장한 청년이었으며, 평생 그렇게 살았다. 이와 반대로 르누아르는 평생 습기를 짊어지고 살았다. 그는 젊어서 변형성 류머티즘에 걸렸으며, 통증이 점점 심해져 죽을 때까지 고생을 했다. 이들의 두 작품이 이 사실을 증명해준다. 그리고 두 화가의 작품은 이들의 눈이라기보다 이들의 근육과 뼈대이며, 대자연 속에서 저마다 다르게 자연에 화답하는 방식이었다. 인상주의는 '물질적'인 면을 지니고 있으며, 색채와 공간이 하나로 혼합된 형식을 모두 포함한다. 따라서 곰브리치의 지적대로, 인상주의는 전통적인 풍경화를 극한까지 밀어붙였다. 물론 풍경화가들은 모티프를 직접 보면서 작업하려고 밖으로 나가기는 했지만, 간단한 스케치만 밖에서 한 뒤에 아틀리에에서 고치고 다시 작업했다. 이런 방식의 한 예인 코로의 「나르니 다리」를 보면 아주 놀랍다. 1825년에 직접 사생한 간략한 스케치와 그 이듬해에 관제 살롱전에 출품하려고 이 주제를 다시 취해 완성한 유화 사이에는 거의 공통점이 없다.

라 그르누이에르의 물놀이를 묘사한 모네의 "형편없는 채색 스케치" 세 점은 또 다른 길도 가능하다는 사실을 알려준다. 이것은 야외로 난 길로, 모네와 다른 많은 작가들은 19세기 말과 20세기 초 회화의 대혁명에 이를 때까지, 회화의 미래가 달려 있는 이 길로 나아갔다. 모네의 라 그르누이에르 연작은 이 길을 앞질러간 셈이다.

클로드 모네

Claude Monet, 1840 파리~1926 프랑스 지베르니

1858년 모네는 부댕을 만나 그의 권유로 자연을 직접 보며 사생하기 시작한다. 모네는 파리에서 아틀리에 스위스에 자주 드나들다가 거기에서 피사로와 친분을 맺는다. 1862년에 그는 글레르 문하에 들어간다. 1868년에 「르아브르 부두를 나오는 선박들」을 살롱전에 출품한다. 그 뒤, 모네는 부지발에서 르누아르와 함께 작업을 하며 「라 그르누이에르」(1869)를 그린다. 1870년에 런던에서 피사로와 도비니(Charles-François Daubigny, 1817~78)를 만나며, 터너와 영국 풍경화가들을 발견한다. 곧이어 아르장퇴유에 정착하여 작은 배로 센 강을 누비고 다니며 대기의 유동을 포착한다. 이 아르장퇴유 시기에 인상주의가 절정에 이른다. 그는 이곳에서 르누아르, 시슬리(Alfred Sisley, 1839~99), 카유보트(Gustave Caillebotte, 1848~94)와 함께 작업한다. 이들은 1874년 나다르의 아틀리에에서 공동 전시회를 갖는다. 모네는 이 전시회에 「인상, 해돋이」를 출품한다. 1876년에 생라자르 역을 여러 점 그린다. 1883년에 지베르니에 정착해 정원을 꽃으로 가득 채우고, 연못을 파서 수련을 심고 이 위에 일본식 다리를 놓았다. 모네는 같은 소재로 연작을 시도한다(「건초더미」(1884~86), 「루앙 성당」(1892~94)). 1914년에 모네는 수련을 소재로 거대한 벽화에 착수해서 1926년에 그가 죽을 때가지 이 작업을 계속했다. 이 벽화는 그 이듬해에 튈르리 공원의 오랑주리 미술관에 설치된다.

"이 나무들이 당신 눈에는 어떻게 보입니까?
노란색으로 보이지요? 그러면 노랗게 칠하시오.
그리고 그림자는 오히려 파랗게 보이지 않아요?
그림자를 순수한 군청색으로 칠하시오."

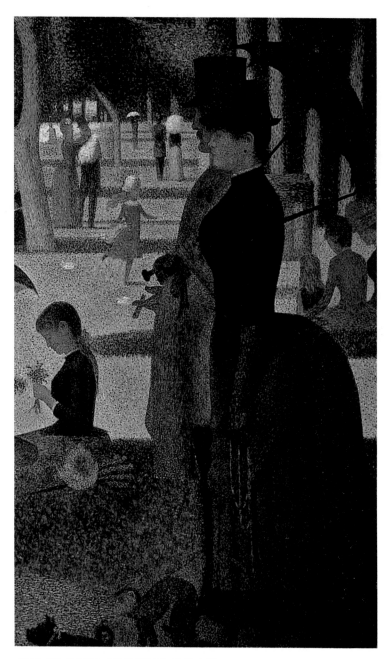

조르주 쇠라, 「그랑자트 섬의 일요일 오후」(부분), 1886

정확한 색채학

조르주 쇠라의 「그랑자트 섬의 일요일 오후」

1891년 3월 29일 일요일 조르주 쇠라의 부음이 파리 아방가르드 화가들에게 알려졌다. 제7회 앵데팡당전에 전시 중이던 쇠라의 마지막 작품인 「서커스」에는 검은색 상장(喪章)이 둘러졌다. 채 서른둘도 못 채운 나이였다. 하지만 쇠라는 대담하면서도 간결하게 표현된 작품 한 점을 후세에 남겼다. 이것은 1886년에 제작한 대작인 「그랑자트 섬의 일요일 오후」로, 19세기 말까지 회화에서 지켜지던 규칙을 단숨에 뒤엎은 작품이다. 이 작품으로 쇠라의 이름은 세상에 알려졌다.

1886년에 쇠라가 이 그림을 다른 그림 여덟 점과 데생들을 함께 처음으로 선보인 곳은 쇠라가 회원으로 있던 앵데팡당전이 아니라, 라피트가 1번지에 있는 레스토랑 메종도레의 이층에서 열린 제8회 인상주의전이었다. 하지만 이 작품을 처음 대한 관중들과 평론가들의 시선은 곱지 않았다. '장난'을 쳤다는 둥, '잘못 제작한 마네킹' 같다는 둥 수군거렸다. 더러 예외는 있었어도, 심지어 동료 화가들조차도 가차없이 비판을 했다. 전시회 개막식 날 마네의 친구이자 주로 우아한 여성만 그리는 화가 알프레드 스태뱅(Alfred Stevens, 1823~1906)이 야유를 퍼부었다.

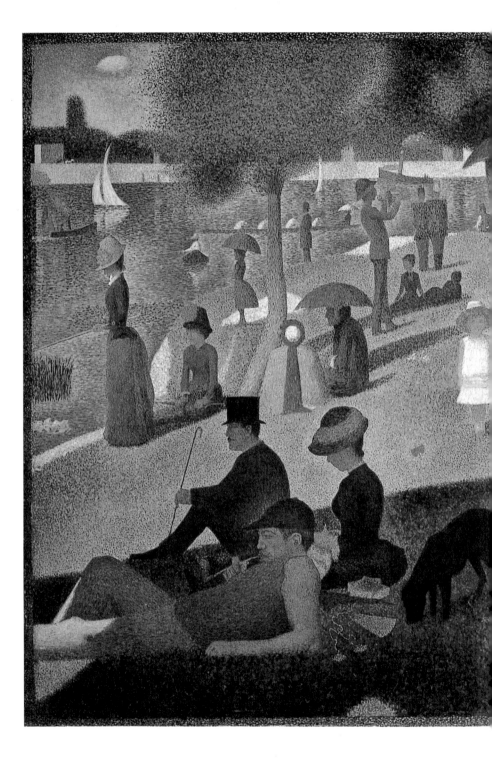

그것도 모자랐는지 그는 전시장 바로 옆에 있는 카페 토르토니로 달려가서 이 그림을 보고 야유의 함성을 지르라며 손님들에게 돈까지 나눠주면서 부추겼다.

센 강은 프랑스를 좌우로 나누고

그랑자트는 센 강 굽이에 자리잡은, 2킬로미터 남짓한 길고 좁은 섬이다. 이 섬은 파리 서쪽의 르발루아 페레와 아니에르 사이에 있다. 당시에 생라자르 역에서 기차로 몇 분이면 닿는 그랑자트 섬은 춤을 출 수 있는 야외 술집과 나인핀스 놀이장과 물놀이장이 즐비하게 늘어선 뱃놀이와 소풍 장소였다.

이 섬에서는 군인들이나 모자를 쓰지 않은 비천한 아가씨들이, 중절모를 쓴 신사나 이때 유행하던 허리받침을 대서 넓게 편 치맛자락을 흔들고 다니는 귀부인들과 마주치기도 했다. 쇠라의 그림 안에는 딱딱한 몸짓의 인물들이 50여 명 모여 있다. 이들은 한 동시대인의 표현대로 '일요일의 퍼레이드'에 알맞은 이 장소에 모여 즐겁지도 않은 산책을 하고 있는 평범한 사람들의 평범한 일상을 보여준다.

풀 위에 누워 있는 뱃사공, 입에 긴 파이프를 문 사람, 앉아서 수를 놓는 여자, 지팡이를 든 남자와 우아한 남녀 한 쌍처럼 전경의 그림자 위로 뚜렷하게 드러나는 인물들도 있다. 그리고 다른 인물들은 나뭇잎 사이로 들어오는 햇살 안에 있다. 이들은 뒷모습만 보이는 유모, 낚시에 열중하는 여자, 트럼펫을 부는 사람, 햇빛을 가리려고 양산을 쓴 젊은 여자들,

▲ 조르주 쇠라, 「그랑자트 섬의 일요일 오후」, 1886

놀고 있는 아이들 등이다. 원기둥과 원뿔대처럼 처리한 이들의 몸은 땅바닥에 바싹 몸을 붙인 한 구경꾼의 눈이나 어쩌면 풀 위에 누워 있는 뱃사공이 본 장면처럼 길게 늘인 원근법에 따라 일정한 거리를 두고 놓여 있다. 그 결과, 중간에 있는 인물의 크기가 과장되게 축소되면서 공간을 지평선 쪽으로 끌어당기는 효과를 낸다.

이 그림은 묘사나 일화보다는 사회성을 드러내려는 의도가 짙다. 1880년대 센 강 왼쪽의 아니에르는 금리생활자나 연금을 받는 퇴직자, 상인, 은행원, 정부 부처나 큰 관공서의 관리 같은 중산층이 모여 사는 녹음이 우거진 부유한 교외였다. 이 부촌은 맞은편에 자리잡은 센 강 오른쪽의 르발루아 페레와는 아주 대조적이었다. 르발루아 페레는 클리시와 마찬가지로 공장에서 뿜는 연기와 먼지에 뒤덮인 누추한 집들이 들어찬 노동자촌이었다.

쇠라는 이 두 동네 사이에 길게 펼쳐진 그랑자트 섬에 다양한 인물들을 배치했다. 쇠라의 눈에 옷차림과 몸가짐에서 차이 나는 두 동네 주민들이 휴일이면 이 섬에서 마주치기도 하고, 뚜렷하게 계급이 다른 사람들이 이처럼 뒤섞일 수 있다는 사실이 상징적으로 보였기 때문이다.

기이하게 이 그림은 1884년 살롱전에 출품한 퓌비 드 샤반(Pierre Puvis de Chavannes, 1824~98)의 「예술과 뮤즈가 있는 소중하고 성스러운 숲」에서 영감을 받았다. 이 그림은 고대풍이 확연한 대형 그림이다. 당시에 퓌비는 요즘처럼 비난을 받거나 우스꽝스러운 화가로 대접받지 않았다. 그때의 젊은 작가들은 그의 작품에서 장중함과 웅장한 감각을 높이 샀다.

퓌비의 이 작품은 청명함이 지배하는 불멸의 세계로 초대하는 여행이

뛰비 드 샤반, 「예술과 뮤즈가 있는 소중하고 성스러운 숲」, 1884~89년께

다. 맑은 호수의 둑 위에 뮤즈들과 사랑의 신전이 있는 「예술과 뮤즈가
있는 소중하고 성스러운 숲」은 아카데미즘에 젖었다기보다 보들레르풍
의 꿈에 가까운 그림이다. 애송이 화가 시절에 쇠라는 스승인 뛰비의 벽
화에 바둑판 모양으로 줄을 긋는 일을 도왔다. 쇠라는 스승의 벽화에 이
즈음 막 재발견된 이탈리아 프리미티프 회화에 버금가는 아름다움이 있
다고 여겼다. 그렇기는 해도 쇠라는 스승의 작품에 신비스러운 분위기의
요정과 낙원만 등장하는 게 불만이었다.

쇠라는 전원의 숲 속의 빈터보다는 당대의 삶에서 택한 주제를 더 좋아
했다. "피디아스(Phidias, 기원전 490~430, 아테네의 조각가로 아폴론
과 제우스 조각 등을 제작했으며 파르테논 신전을 건축하고 장식했다—
옮긴이)가 묘사한 범아카데미제는 종교행렬이다. 나도 피디아스처럼 동
시대의 생활상을 그리고 싶다"고 쇠라는 말했다. 성대한 범아카데미제는

아테네에서 4년마다 열리는 축제였다. 이 축제는 갖가지 봉헌물과 속죄의 제물과 함께 진기한 장식물을 아테나 신전에서 파르테논 신전까지 실어 나르는 호화로운 행렬이었다. 맨 앞에는 여신의 새 옷을 짠 아가씨들과 제단에 술을 바치기 위해 술병이나 커다란 촛대, 향로를 든 아가씨들이 걸어갔다. 그 뒤로 희생물이 될 암송아지와 암양, 그리고 몰이꾼들이 따랐다.

그 다음으로는 선물을 손에 든 아테네 거주 외국인들과 음악가, 행정관료, 제복 차림의 보병을 실은 마차들이 뒤따랐다. 맨 뒤로는 젊은 귀족들 가운데서 엄선된 정예 기병들이 따랐다. 피디아스는 금과 상아로 만든 거대한 여신상이 세워진 파르테논 신전 신상봉안소를 둘러싼 프리즈 한 면을 신성한 행렬로 장식했다. 아직도 파르테논 신전에서 저부조로 제작된 피디아스의 이 조각 작품을 감상할 수 있다.

이 행사를 현대의 맥락으로 바꾼 그림을 찾아보자면, 마네의 「풀밭 위의 식사」도, 모네와 르누아르가 1869년에 수없이 그린 「라 그르누이에르」 풍경도 적합하지가 않다.

마네의 「풀밭 위의 식사」는 점점 숨통을 조이는 아카데미즘에 대한 반발로 그려졌다. 모네와 르누아르는 쇠라에 앞서, 파리 시민들이 뱃놀이를 즐기거나 미역을 감거나 담소를 나누는 센 강의 한 섬을 골라 그 풍경을 그렸다. 하지만 이 두 화가는 주제보다는 수면에 비친 빛의 변화에 더욱 관심이 깊었다. 우리가 앞서 보았듯이 이들의 그림에서 유흥객들은 채색된 작은 점에 불과하다. 쇠라야말로 다양한 인간 유형을 통해 당대의 도덕성을 표현하는 견고하고도 공들인 그림을 그리려고 한 화가였다.

새 술은 새 부대에

인상주의 화가들이 감각에 치우친 즉흥적인 그림을 그리는 동안에 쇠라가 무려 2년이라는 세월을 한 작품에만 매달린 사실은 그 자체만으로도 의의가 있다. 「그랑자트 섬의 일요일 오후」가 세로 2미터, 가로 3미터에 달하는 어마어마하게 큰 작품이기 때문에 오래 걸렸다는 설명만으로는 부족하다.

쇠라는 유화로 30점도 넘는 초벌 그림과 데생 26점, 그리고 완전한 습작 세 점을 제작했다. 각 개인의 외모를 분석하는 작업보다는 그들의 태도에 초점을 맞춘 초벌 그림들에는 완성작에 등장할 주요 인물들이 그려져 있다. 줄에 맨 원숭이를 데리고 다니는 폭 넓은 치마를 입은 우아한 여자와 이 여자와 함께 서 있는 중절모를 쓴 남자, 낚싯대를 드리운 낚시꾼, 나무 밑에 앉거나 선 사람들의 무리를 볼 수 있다. 이것은 오랜 시일이 걸리는 작품이었다. 쇠라는 아침이면 섬에 가서 주변을 배회하는 아이들의 호기심 어린 눈길 아래 그림을 그렸다. 때로는 캔버스에 구멍을 내려고 돌을 던지는 개구쟁이들도 있었다. 오후와 저녁에는 작업실의 사다리 위에서 이 대형 그림을 제작했다.

하지만 「그랑자트 섬의 일요일 오후」에 사회의 새로운 가치관과 특성을 표현하려면 피디아스가 범아테네제에서 보여주었듯이 주제를 형상화할 기법을 만들어내는 문제가 아직 쇠라에게 남아 있었다. 쇠라는 고블랭 직조 공장의 염색 담당 부장이자 유명한 화학자였던 슈브뢸의 이론을 바탕으로 확고한 조형기법을 찾아냈다. 슈브뢸은 1839년에 색채 사이의 관계에 관한 자신의 경험을 서술한 『동시대비의 법칙』이란 방대한 책을 펴냈다.

슈브뢸은 고블랭에서 제작하는 태피스트리 가운데 파란색과 보라색 무늬의 검은색 그림자가 선명하지 않다는 사실을 발견했다. 하지만 그 이유를 알 수 없었다. 혹 염색이 잘못된 것일까? 그는 수없이 염색을 되풀이하며 관찰한 결과, 검은색 모직 실타래의 반쯤이 색조가 달라 보인다는 것을 알았다.

하지만 슈브뢸 자신이 직접 직공들의 염색 작업을 꼼꼼하게 지켜보았기 때문에 다른 색조가 나올 리 만무했다. 그는 확실한 이유를 알기 위해서 아주 새까맣게 염색하도록 지시한 견본 실타래 두 개를, 하나는 흰 바탕 위에 다른 하나는 파란색 바탕 위에 올려놓아보았다. 이 실험을 통해서 그는 파란색 바탕 위에 올려놓은 까만색의 선명도가 훨씬 떨어진다는 사실을 확인했다. 까만색과 파란색의 대조는 까만색과 흰색에 비해 뚜렷하지 않았다. 그런 뒤에 그는 프리즘의 여섯 가지 색깔로 염색한 여섯 가지 견본 사이에서도 이와 같은 대비의 원칙을 관찰했다.

그는 관찰을 계속한 끝에 빨강과 초록, 노랑과 보라, 파랑과 주황 같은 보색 관계의 색을 알아내기에 이르렀다. 이런 보색은 서로 나란히 배치하면 두 색이 다 돋보이는 한편, 아무렇게나 배치하면 서로를 억제하여 칙칙해 보인다는 결론을 얻었다. 바로 이것이 '동시대비의 법칙'으로 불리는 색채강화의 원칙이다.

학자이면서도 실용적인 정신을 지녔던 슈브뢸은 이 책에서 제복을 만들 때 가장 좋은 색채 대비나, 머리가 금발이거나 갈색, 또는 밝은 색인 여성에게 어울리는 블라우스 색깔을 골라주기도 한다. 또 그는 화단의 색깔을 구성하는 요령에 대해서도 귀중한 조언을 한다. 봄에는 파란색, 분홍색, 빨간색, 흰색으로 구성한 이끼 덤불을, 여름에는 흰색, 파란색

으로 배열한 과꽃을 심으라는 등. 하지만 그는 자신의 작업이 앞으로 도 래할 새로운 회화에 결정적인 영향을 미치리라는 생각을 꿈에도 하지 않았다.

쇠라는 미국인 화가이자 물리학자인 오그덴 루드의 '색상환'에서도 도 움을 받았다. 쇠라는 이 색상환을 그대로 베껴놓고 연구하면서 물감을 미리 팔레트에서 섞어 사용할 때마다 캔버스 위에 작고 분절된 점으로 나란히 병치한 뒤에 좀 떨어져서 보면 시각의 혼합 현상에 의해 색채가 훨씬 밝게 보인다는 사실을 확인한 듯하다. 이런 방법을 통해서 그는 인 상주의를 체계화하였으며, 이처럼 대담한 시도는 회화의 흐름을 바꾸어 놓았다. 쇠라는 망막에 미치는 색채의 작용을 회화에 적용했다. 채색된 점들을 확고한 규칙에 따라서 하나가 다른 하나에 영향을 미치는 음표에 비유하면서 쇠라는 회화를 음악처럼 정확한 학문으로 만들고 싶어했다. 이렇게 해서 점묘주의가 탄생했다.

쇠라의 색채는 중세나 르네상스 회화에서 상징적인 의미로 쓰이던 색 채와는 아주 거리가 멀다. 예를 들어 빨강은 사랑의 색, 파랑은 성모 마리 아가 두른 망토의 색, 초록은 희망의 색 등. 또한 전통적으로 조화로운 선 을 사용한 방식과 쇠라의 방식은 매우 다르다.

쇠라가 전통적인 원근법과 황금분할의 규칙에 따라 구획된 도면을 이 용한 이유는, 생리학자이자 수학자인 샤를 앙리의 '감각의 벡터' 이론에 큰 영향을 받았기 때문이다. 앙리의 이론에 따르면, 오른쪽으로 향하는 상승선은 기쁨과 에너지를 생성하는 선인 반면에 왼쪽으로 향하는 하강 선은 슬픔과 피로를 생성하는 선이며, 색채와 벡터 사이에 내밀한 관계 가 존재한다고 한다.

이 모든 것들이 지나치게 이론적으로 보이기는 하나, 결국 쇠라의 「그랑자트 섬의 일요일 오후」에 모든 원리가 골고루 적용되었다. 또한 뒤에 덧붙인 것처럼 보이는 그림의 틀조차 화면에 입체감을 주기 위해 그림의 색조와 나란히 보색으로 칠한 일종의 가장자리다. 풍속과 유행이 하도 많이 바뀌어서, 아마 우리는 쇠라의 그림에 나타난 사회적인 의미를 속속들이 잘 이해할 수는 없을 성싶다. 기껏해야 우리는 중절모와 허리깃을 댄 폭 넓은 치마가 '세기말'을 암시한다는 의미밖에 부여할 수 없는 실정이다. 하지만 쇠라와 동시대인들은 그 뜻 파악에 어려움이 없었다. 이들은 군인들과 동행한 모자를 쓰지 않은 소녀들이 필시 하녀이거나 공장 노동자들임을 알았다.

왜냐하면 체면을 중시하던 이 시대의 중산층 여성들이 맨머리로 외출하는 법은 결코 없었기 때문이다. 그리고 이들이 볼 때, 줄에 맨 원숭이를 데리고 다니는 우아한 여자는 틀림없이 창녀. 원숭이는 음란하다고 알려졌기 때문이며, 따라서 이 여자를 동반한 남자는 기둥서방이거나 단골손님이다. 만약 삽화와 광고 사진에서 영향을 받은 쇠라가 이 영향을 보색과 동시대비의 법칙으로 '전환하지' 않았더라면, 이 그림이 오늘날에는 시대에 뒤떨어져 보였을 터이다. 쇠라의 이 기법은 망막의 은밀한 작용에 호소하면서 우리에게 끊임없이 질문을 던진다.

"과학은 불확실한 모든 것을 명료하게 밝혀주며 광범위한 영역에 자유롭게 적용할 수 있다. 미술에서 과학을 배제해야 한다고 믿는다면 이것이야말로 이 두 영역에 대한 이중의 모욕이다.…… 예술에선 모든 것이 요구된다."

이것은 쇠라의 글이다. 망상이기는 해도 당대의 과학만능주의를 고려

조르주 쇠라, 「아니에르의 물놀이」, 1884

한다면 이해할 만하다. 오귀스트 콩트는 모든 인간과 사회는 사실상 세 단계를 거쳐야만 한다고 설명한다. 이것은 유년기, 청소년기, 성년기로서 유년기엔 종교, 청소년기엔 철학, 성년기엔 이성의 영향을 차례차례 받는다고 한다. 그의 이론에 따르면, 미술 또한 앞으로 인간의 모든 활동을 지배하게 될 과학의 진보에서 멀어진다면 실패할 수밖에 없다. '과학처럼 확고한 회화'가 되어야 한다. 이제껏 쇠라만큼 확고한 작품으로 이론을 진전시킨 작가는 아무도 없었다.

쇠라의 이런 신념은 모로와는 완전히 상반되었다. 쇠라의 이론에 짜증이 난 모로는 수첩에 이런 글을 썼다. "보색 체계라니, 무슨 어리석은 짓거리야! 게으름뱅이나 무능력자에게나 걸맞을 말도 안 되는 방법이지!"

그리고 보색 체계란 타고난 예술적인 본능을 파괴할 뿐이라며 모로는 한탄했다. 모로는 '신인상주의'라는 명칭을 지어준 이 운동의 대부 격인 평론가 펠릭스 페네옹을 적대시하면서 자신의 앞길을 터준 유파인 상징주의와 자신과의 관계를 강조했다.

「그랑자트 섬의 일요일 오후」를 그리기 2년 전에 쇠라는 「아니에르의 물놀이」를 그렸다. 이 작품도 마찬가지로 수많은 습작과 준비 데생이 따른 대작인데다 점묘주의 기법을 사용한 그림이기는 하나 인물의 수가 많지 않다. 이 그림은 앵데팡당전 전시장 안에 걸리지도 못하고 간이식당의 벽에 전시되었다. 그렇다고 해서 이 그림이 전혀 눈길을 끌지 못한 것은 아니다. 신인상주의자 그룹이 형성되기 이전에 쇠라는 불과 스물다섯의 나이에 타고난 재능과 빈틈없는 성격 덕에 이 유파의 우두머리로 알려졌다. 이 두 작품 외에도 오늘날 유명한 다른 작품으로는 「포즈를 취하는 여인들」 「춤」 「서커스」를 들 수 있다. 이 작품들도 앞에 예를 든 두 작품과 비슷한 의도와 같은 기법으로 그려졌다. 그리고 그의 짧은 생애가 끝날 즈음에 제작한 여러 점의 바다 풍경화들도 기억할 만한 작품들이다.

쇠라는 그때까지 생소하기만 했던 인위적인 요인을 회화에 도입한 화가다. 그가 완결된 작품으로 제작한 「그랑자트 섬의 일요일 오후」의 작업 방식이 이를 증명한다. 배치해야 할 색과 붓터치 방식을 일일이 미리 정해놓았기 때문에 그는 가스등의 불빛 아래에서 색조가 달라 보이는 위험을 무릅쓰고 깊은 밤에 작업하는 습관이 배어 있었다. 하지만 그다지 큰 불편함은 없었다. 이미 붓을 들기 이전에 머릿속에 구체적인 생각이 모두 잡혀 있어서 이 생각에 따라 손을 움직이기만 하면 되었다. 앞서 보았

듯이 고작 몇몇 친구들에게서나 칭찬을 듣던 이 그림은 이제 시카고 미
술연구소의 보물이 되었다. 쇠라 자신의 촌평을 들어보자.

"그들은 내 그림에서 시를 보았다. 이건 아니다. 나는 여기에 내 방법
론을 적용시켰을 뿐이다. 이게 전부다."

조르주 쇠라

Georges Seurat, 1859 파리~91

1877년에 국립미술학교에 등록한 그는 1879년 제4회 인상주의전을 보고 충격을 받는다. 앵그르의 원칙에 따라 교육을 받은 쇠라는 고대 기법을 공부한다. 이 무렵 쇠라는 모든 회화론과 들라크루아와 코로의 가르침을 두루 섭렵한다. 그는 1881년부터 특히 데생과 입체감, 조명 효과, 음영의 감도를 연구하고 형태를 단순화한다(「아니에르의 물놀이」, 1884). 오랫동안 고심한 끝에 「그랑자트 섬의 일요일 오후」(1884)를 그린다. 이 작품에서 쇠라는 자연을 직접 사생한 색조에서 출발하여 '분할'이라 불리는 기법을 적용한다. 이것은 보색과 동시대비의 법칙에 따라 색채를 병치하는 기법이다. 1888년 뒤랑 뤼엘의 주선으로 뉴욕에서 전시회를 갖고, 브뤼셀에서 20인 그룹(레뱅전)에 초대받아 「퍼레이드」를 출품한다. 또한 쇠라는 해안 풍경을 많이 그리는데, 이런 그림을 통해 리듬 있는 구성과 자연 관찰을 결합시킨다. 그는 슈브뢸, 루드, 앙리 같은 학자들의 연구에 기초를 둔 '논리적이고 과학적인 회화' 체계를 발견하려고 애썼다. 그는 자신의 걸작인 「서커스」를 막 마칠 즈음인 서른한 살에 죽는다.

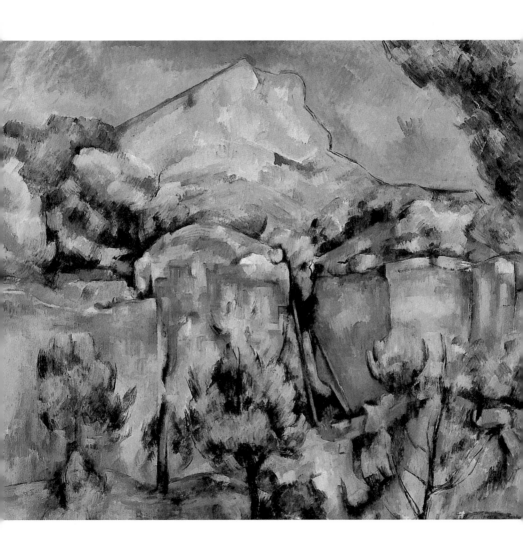

폴 세잔, 「비베뮈스에서 본 생트빅투아르 산」, 1898~1900

눈에 결함이 없는 남자

폴 세잔의 「비베뮈스에서 본 생트빅투아르 산」

엑상프로방스(이하 엑스)의 주민들은 세잔을 싫어했다. 당뇨에 걸리고 완고하기 짝이 없는 노인네 세잔이 거리에 나타나면 동네 조무래기들이 뒤를 따라다니며 놀려대거나 돌멩이를 던졌다. 어떻게 이 실패한 화가를 좋아할 수 있겠는가? 세잔의 친구였던 에밀 졸라는 세잔을 빗대어 『작품』이란 소설을 썼다. 이 소설의 주인공인 실패한 화가 클로드 랑티에는 이젤에 목을 매어 자살한 채 발견된다. 더군다나 사람들은 세잔의 눈에 어떤 결함이 있다고 여겼다. 그런데도 이 낙오자는 1895년 앙브루아즈 볼라르 화랑에서 전시회를 가졌다. 대중적인 성공을 거두지는 못했지만, 평론가와 파리의 미술품 수집가 사이에서는 확고한 명성을 굳힌 전시회였던 듯하다. 그래서 이에 질세라 그 이듬해에 엑스의 미술애호가 살롱전에서 세잔을 초대한다. 그럴 수도 있는 반응이었다.

이 미술애호가 살롱에서는 세잔을 떠볼 요량으로 협회 회원 두 명을 세잔 집에 파견했다. 세잔은 워낙 성격이 까다롭기로 소문이 난 사람인데다 혹 길길이 날뛰며 화라도 낼까봐 두려웠기 때문이었다. 그런데 예상했던 일은 일어나지 않았다. 자신의 작품에 회의를 품고 박박 찢어서 가

시덤불 속에 내던지기 일쑤인 이 화가는 엑스의 살롱전에 초대받자 황홀해했다. 세잔은 어찌나 뿌듯했던지 이 두 사람에게 자신의 작품을 한 점씩 선물하고 싶어 했다. 하지만 한 사람은 자기 아내가 현대 회화를 좋아하지 않는다는 이유로, 또 한 사람은 집에 그림을 걸 자리가 없다는 핑계로 거절했다. 개막식 날에 세잔은 전시장에서 자기 작품이 가장 후미진 장소에 걸려 있음을 알았다. 그가 출품한 두 작품은 문 양편의 문틀 위에 걸려 있었다. 하지만 그게 무슨 대수랴. 세잔은 고향에서 마침내 인정받았다는 사실만으로도 행복에 겨웠다.

체험 원근법으로 자연을 그리다

세잔의 말년 그림에 가장 많이 등장하는 모티프는 생트빅투아르 산이다. 큰 바위투성이인 생트빅투아르 산의 깎아지른 듯한 비탈은 엑스 어디에서나 보였다. 세잔은 여러 각도에서 본 이 산을 수없이 그렸다. 톨로네 길에서, 생마르 마을에서, 로브 언덕에서, 가까이서, 멀리서…… 「큰 소나무가 있는 생트빅투아르 산」처럼 이 산의 전모를 한 공간에 넣은 작품도 있다. 이 작품에서 전경의 나무 둥치나 가지는 멀리 보이는 이미지를 고정시키는 일종의 틀 구실을 한다. 「가르단」 같은 작품에서는 산의 습곡과 이완된 암석이, 입체주의를 예고하는 기하학적으로 배치한 집들과 대조를 이루기도 한다. 또한 다른 풍경화에서 생트빅투아르 산은 입체감이 전혀 없는 평평한 공간을 차지하고 있다. 하지만 1898년에 제작한 가장 혁신적인 그림인 「비베뮈스에서 본 생트빅투아르 산」에는 산의 윗면 일부분과 산의 아랫면 일부분이 묘사되어 있다.

비베뮈스 길은 프로방스 지방의 채석장 가운데 가장 바위가 많은 곳이

위 | 폴 세잔, 「큰 소나무가 있는 생트빅투아르 산」, 1885~87년께
아래 | 폴 세잔, 「가르단」, 1885년께

었다. 엑스의 미라보 산책로가에 자리잡은 수많은 저택은 흰 대리석과 대조를 이루는 아름다운 황갈색 톤인 비베뮈스의 경관 덕을 톡톡히 보았다. 비베뮈스 길은 지면이 움푹 패인 거대한 동굴을 형성했으며, 지층은 구체적인 모양을 갖추지 못한 불규칙한 계단처럼 생겼다. 깊게 팬 구멍들과 태고의 모습을 그대로 간직한 바위 틈새로 가까스로 난 길들은 우연히 생긴 거대한 아상블라주 같은 느낌을 준다. 이 길은 마치 선사시대에 어떤 거인이 놀라운 놀이터를 만들려다가 자신의 원대한 계획에 대해 아무런 설명도 남기지 않고 포기한 상태 같다. 이 길에는 더 이상 사람의 발길이 미치지 않았다. 세잔은 사십여 년 전부터 잘 알고 있는 이 바위투성이 세계의 중심에서 작업을 하기 위해 비베뮈스 길에 있는 외딴 별장에 세를 들었다. 청소년 시절에 졸라와 세잔은 여기에 와서 사냥감을 엿보다 무릎의 살갗이 벗겨지곤 했다. 또는 이 길 아래쪽에 있는 앵페르메 골짜기의 둑에서 미역을 감기도 했다.

사람들은 세잔이 타고난 지각을 그린다고 말한다. 다시 말해, 우리가 유아기부터 우리 주변을 둘러싼 사물을 움켜쥐고 만지면서 인지한 촉각과 실재와의 관계를 그린다는 뜻이다. 이런 인식은 이미 시각이 생기거나 발전하기 이전에, 또는 시각이 생겨남과 동시에 마음속에 자리잡는다. 그런데 세잔은 촉각이 아주 예민한 사람이었나보다. 그는 늙고 병들어서도 엑스 근방의 시골로 가기 위해 짐수레를 타거나 내릴 때 누가 도와주려 드는 걸 참지 못했다. 세잔의 표현에 따르면 그는 사람들이 자신을 "갈고리처럼 위에서 움켜쥐는" 걸 원치 않았다. 세잔은 시각이 단편적인 데 비해 촉각이 현실을 체계화한다는 점에서 촉각을 우위에 두었다. 그래서 세잔의 동시대인들 대부분은 세잔의 눈이 여느 사람들과 달리 이

상하다고 믿었다. 실제로 세잔의 그림에는 원근법이 너무나 서툴게 다뤄져 있어서 사람들은 그가 시각만 문제가 있는 게 아니라 외눈박이가 아닐까 의심을 할 정도였다. 우리는 1420년 무렵에 원근법을 만들어낸 브루넬레스키를 알고 있다. 브루넬레스키는 피렌체 성당의 중앙 현관 안쪽에 초보적인 원근법 기구를 설치하고 한쪽 눈을 감고 머리와 상체, 다리를 조금도 움직이지 않았다. 그 뒤 1435년에 알베르티는, 원근법이란 세상을 향해 열려 있는 창이라고 정의 내리며 이론을 정립했다. 원근법은 사진기로 재현한 실제의 이미지와 비슷한 느낌을 준다. '카메라 옵스큐라'(camera obscura)에 기원을 둔 사진기는 단 하나뿐인 렌즈에 원근법과 마찬가지로 한쪽 눈만 이용한다. 예를 들어 탁월한 세잔 연구가인 존 르월드가 톨로네 길과 샤토 누아르, 여러 각도에서 본 생트빅투아르 산처럼 세잔이 즐겨 그린 경치를 사진으로 찍었다. 이 사진 속의 풍경과 세잔이 그린 풍경을 관찰해보면 놀라울 정도로 큰 차이가 있다. 사진에는 입체감이 없고 공간은 지평선을 향해 한없이 펼쳐지는 반면에, 세잔의 그림에서는 모든 것이 균형을 잃고 불규칙한 윤곽으로 나타난다.

화가가 그리고 싶었던 것은 그 자신의 말에 따르면 "순결한 세상"이었다. 따라서 세잔은 엑스의 경치가 간직하고 있는 때묻지 않은 근원을 되찾으려 애썼던 것 같다. 이러한 세잔의 의도는 끊임없이 변하는 빛의 다양한 면모를 포착하려고 애쓴 그의 인상주의 친구들과는 매우 다르다. 그렇기는 하나 세잔도 인상주의 화가들처럼 작업실 안에서 본 자연을 그리지는 않았다. 그는 사방에서 그의 몸을 껴안는 자연 '안'에서 그렸다. 미스트랄에 마구 헝클어진 머리 위에 밀짚모자를 눌러쓰고 햇빛에 얼굴이 검게 탄 세잔은 자연을 단지 두 눈으로만 본 게 아니었다. 그는 온 몸

으로 자연을 맛보았다. 그런데 비베뮈스 길을 그리기 위해 예순 살에 가까운 세잔이 그 엄청난 돌 계단을 기어올라간 것 같지는 않다. 졸라와 함께 사냥감의 뒤를 쫓아 달리다가 때로는 돌 모서리에 부딪혀 다리에 멍이 들기도 한 이 길을 그는 누구보다도 훤히 알고 있었기 때문이다. 세잔의 동시대인들의 생각과는 달리, 그의 작품에 나타난 원근법은 서툴지 않다. 전통 회화에서 하듯이 단순한 계산에 따른 원근법이 아닌, 다양하게 변화하는 시점에 따라 '체험한' 원근법을 적용했을 따름이다.

진실에 다가갔기에 평생 이해받지 못했던 세잔

엑스의 데생 학교에서 야간 강좌를 듣던 시절에 세잔은 나이가 여러 살 위인 앙투안 포르튀네 마리옹을 알게 된다. 과학과 회화에 열광했던 마리옹은 뒤에 세계적인 명성을 떨치는 학자가 된다. 그는 자주 세잔과 함께 오랜 산책을 했으며, 얼마나 절친했는지 두 사람이 함께 그린 작품들도 있다. 그는 세잔이 늘어놓는 예술 창작에 관한 이야기를 오랜 시간 들어주기도 했으며, 그 또한 세잔에게 열변을 토하며 프로방스 지방의 지질을 설명했다. 마리옹은 세잔 곁에 나란히 이젤을 세우고 각력암, 압쇄암, 함몰한 지구(地溝), 돌출, 단층 지대 등에 대해서 이야기했다. 그래서 세잔은 유럽 적송나무 숲의 토양과 풀밭의 토양 구조에 대해서도 지식을 갖게 되었다. 물론 세잔에게 중요한 것은 언제나 상상이었다. 그가 그린 프로방스의 풍경은 지질학 도표도 아니며 지질학 서적에 그려진 설명 도판과 하나도 비슷하지 않다. 그렇기는 해도, 그의 여러 작품에는 단층과 습곡만 나타난다. 그 한 예가 「누아르 성의 풍경」이다. 이 성은 한때 악마와 교류하던 한 연금술사가 살았다는 전설로 유명한 성이다. 그리고 다

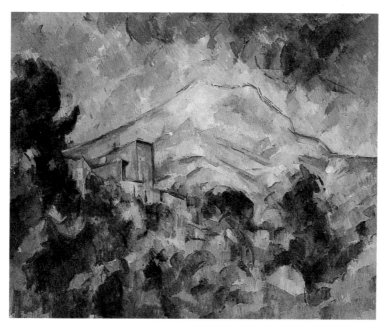

폴 세잔, 「누아르 성의 풍경」, 1904년께~6

른 예가 거대한 석회암 덩어리로 뒤덮인 숲을 묘사한 「건초더미」라는 작품이다. "자연을 원기둥과 구형, 원추로 다루어야 한다"는 에밀 베르나르 (Émile Bernard, 1868~1941)가 전한 세잔의 이 유명한 말을 사람들은 지나치게 중요하게 여기는 경향이 있다. 이 말은 유감스럽게도 세잔의 그림을 단순화시킬 위험이 있다. 이 말을 잘못 해석하면, 세잔의 그림이 한낱 진부한 기하학을 적용해 자연을 묘사한 작품으로 귀착될 우려가 있기 때문이다. 이와 달리, 세잔은 자신의 지각을 '통해서' 본 대지의 힘을 나타내려고 끊임없이 애썼다.

화가이자 영국의 미술사학자인 로렌스 고윙은 세잔의 수채화를 연구한 결과, 세잔이 망막에 보이는 대로 색채를 화면 위에 바르거나 기계적

으로 옮겨놓는 데 만족하지 않았다고 주장한다. 세잔은 시각과 논리에 따라 색채를 일정한 체계로 배열했으며, 시간이 흐를수록 점점 더 세심한 배려를 기울였다고 한다. 언뜻 보면 화가가 자유롭게 채색을 한 것 같아도 실제로 뉴턴의 스펙트럼을 통과한 색채 배열법과 슈브뢸의 동시대비의 법칙을 적용해서 색상 배열에 엄정을 기했다. 고윙의 설명에 따르면, 세잔이 이처럼 색상 배열을 할 때는 색깔끼리 일정한 거리를 두고 칠했으며, 이렇게 해서 형성된 색조 변화는 화면에 매우 회화적인 압박감을 조성한다고 한다. 예를 들어 세잔이 칠한 청록색은 주황색이 도는 분홍색을 압박하거나 이 청록색에 의해 주황색이 보라색으로 차츰 바뀌는 느낌을 준다. 이 방식으로 이미지가 만들어진다.

고윙이 제기한 색채 압박 이론은 물체 고유의 색이 있다는 이론을 결정적으로 뒤짚는다. 세잔의 작품에서 기본색의 체계적인 배열은 "물질이나 양상, 다양한 색조를 나타내는 것이 아니다"라고 고윙은 설명한다. "이것은 색채 사이의 관계에 따른 배열이다. 근접한 색채의 관계와 대비되는 색채의 관계, 일련의 색상 안에서 한 색조에서 다른 색조로 넘어가기, 한 색상에서 다른 색상으로 변화하는 단계는 세상을 이해하는 방식에 견줄 만하다." 이러한 세잔의 색채 배열 감각은 색채의 병치와 정렬에 기반을 두고 있다. 그 결과, 회화에 입체감뿐만 아니라 중심축과 얼개도 형성된다. 고윙의 견해는 왜 세잔이 뒤떨어진 인상주의 화가가 아닌지를 납득시킬 수 있는 귀중한 단서가 된다. 세잔도 인상주의 화가들처럼 자신의 감각을 기록하려고 애쓰기는 했어도, 정확한 규칙에 따라 화면을 체계화하려고 심혈을 기울였다. 이런 점에서 세잔은, 회화란 우선 철저한 가공품이라고 여긴, 우리가 앞서 보았던 쇠라와 가장 가까운 친척인 셈이다.

하지만 쇠라와는 반대로 세잔은 전통적인 원근법에 사로잡힌 화가는 아니었다. 세잔은 이 신인상주의의 대가에게는 결여되었던 하나의 프라그난츠(pragnanz, 정확성을 뜻하는 게슈탈트 심리학 용어로 사물을 하나의 통일체로 인식—옮긴이)를 자신의 회화에 부여했다.

그리고 자주 인용되기는 하나, 매우 모호하게 쓰이는 또 다른 개념을 이해하기로 하자. 이것은 '세잔의 변조'(modulation cézannienne)에 관한 개념이다. 우리는 「비베뮈스에서 본 생트빅투아르 산」 전경의 메마른 관목 숲과 시든 나무들, 그리고 비베뮈스 길을 굽어보는 산에서도 변조를 볼 수 있다. 화면에서 초록색과 황갈색의 색상 변조는 공간을 구성하고 깊게 파들어가면서 안쪽으로 휘는 느낌을 줄 뿐만 아니라, 우리의 눈 앞에 공간을 우뚝 세운다. 여기서 우리가 알아야 할 사실은 생트빅투아르 산은 비베뮈스 뒤에 있지 않다. 원근법으로 보면 마치 뒤에 있는 것처럼 보이지만 실제로 산은 비베뮈스 '위'에 있다. 따라서 산과 비베뮈스를 분리한 언덕이 거의 단절된 것처럼 보인다. 마치 화가가 두 개의 다른 지형을 연결시키려고 한 듯이, 언덕에는 작은 숲들이 자리잡고 있다. 이 뒤에 그려진 다른 생트빅투아르 산들도 이와 비슷한 기법으로 제작되었다. 하지만 많은 작품들이 그의 죽음과 함께 중단되었다. 그래서 다시 한번 고윙의 표현을 빌리자면, 세잔은 이 「비베뮈스에서 본 생트빅투아르 산」 풍경에서 가장 성공했다.

그렇지만, 우리는 세잔의 문학세계와 철학을 고려하지 않고는 그의 작품을 제대로 이해할 수 없다. 동시대인의 몰이해에 깊은 상처를 받고 파리의 생활에도 지쳐 엑스에 은둔한 세잔을 본능에 모든 걸 맡긴 퉁명한 미개인처럼 여기는 사람들도 있다. 하지만 이것은 철저한 오해다. 세잔

은 청소년기에 엑스의 고등학교에서 고전문학 연구에 심취했으며, 그리스와 라틴 문학가에 대해서도 탁월한 지식을 갖추고 있었다. 친구 졸라가 파리에 정착한 뒤에 세잔이 보낸 수많은 편지를 보면, 재미 삼아 12음절 시구로 쓴 글도 제법 많다. 또한 그는 동시대의 아방가르드 시인과 문인들에 대해서도 안목 있는 전문가였다. 그렇다고 해서 세잔을 '문학적'인 화가로 평가해서는 안된다. 다시 생트빅투아르 산으로 되돌아 와서 마리옹이 들려주는 일화에 따르면, 그가 지질학에 대해 이런저런 지침을 줄 때에, 세잔은 이젤 뒤에 앉아서 거의 일어나지 않았다고 한다. 그러던 어느 날 세잔은 생트빅투아르 산을 손으로 가리키며 이렇게 외쳤다고 한다. "그런데 저기에도 플라톤의 동굴이 있다니까!"

이처럼 지질학과 형이상학이 뒤섞였다. 세상의 신비를 어떻게 모두 알아낼 수 있을까? 다들 알고 있듯이 『공화국』 7편에서 플라톤은, 사슬에 묶어 동굴 안에 갇힌 포로들이 동굴 안쪽을 향해 앉아 있어서, 어떻게 바깥 세상의 그림자만 인지하는지 이야기해준다. 그리고 이 그림자를 현실로 착각하면서 어떻게 포로들이 현실과 그림자 사이에 잘못된 관계를 설정하는지 설명한다. 그런데 포로들 가운데 한 명이 사슬에서 풀려나 동굴 밖으로 나와 본 뒤에, 다시 동료들에게 가서 자신들이 잘못 알고 있었음을 말해 주었을 때 동료들은 그를 비웃으며 그의 의견을 따르려 들지 않는다. 세잔이 바로 동굴 밖으로 나온 포로다. 현실세계의 진실을 발견했기에, 세잔은 배척당하고 외로웠다. 그의 동료들 가운데 아무도 세잔의 뒤를 따르지 않았다. 하지만 세잔의 명성이 이미 치솟은 오늘날 우리가 그의 뒤를 더욱 더 좇는 것은 분명 그의 명성 때문이 아닐까?

폴 세잔

Paul Cézanne, 1839 프랑스 엑상프로방스~1906

스무 살 때 세잔은 아버지의 허락을 간신히 얻어내 파리에 미술 공부를 하러 떠난다. 정서가 불안하고 감수성이 극도로 예민했던 세잔은 인간관계의 어려움을 견디지 못해 프로방스와 파리를 끊임없이 오가며 산다. 파리에서 세잔은 루브르 박물관을 열심히 드나든다. 세잔의 "되똥스러운" (couillarde, 남프랑스 사투리로 화가 스스로 이름 붙인 초기 작품의 성향–옮긴이) 기법의 특징은 아카데미의 규칙을 완전히 거부하고, 거칠면서 표현력이 강하다. 어두운 색조로 흔히 물감을 두껍게 덧바른 그의 격앙된 낭만주의풍 회화는 「바쿠스 축제」(1864~66)에서처럼 화가의 내면에 깊이 잠재한 충동을 드러낸다. 1872~73년에 피사로의 영향으로 실제를 면밀히 관찰하는 자세를 익히며 자신의 격렬한 기질을 억제하려 애쓴다. 그 예가 「목맨 사람의 집」(1873)이다. 그렇지만 세잔은 "대기가 훨훨 날아다니는 듯한" 인상주의에 동참하지 않고, 붓터치로 회화 공간을 구성하는 체계 잡힌 미술을 향해 나아간다(「에스타크」, 1883~85). 말년에 20년간 그는 자신의 탐구 결과를 서정적으로 종합해낸다. 예를 들어 「생트빅투아르 산」(1885~90), 「대수욕도」(1898~1900), 그리고 몇몇 수채화에서처럼, 감각과 정신에 비추어본 대상이 놀랍도록 유려하고 투명한 작품 안에 용해되어 있다. 세잔의 회화는 1895년에 볼라르가 조직한 전시회와 1904년 가을살롱전의 특별전에서 성공을 거둔다. 노년의 문턱에 이르도록 이해도 인정도 받지 못했지만, 세잔은 현대미술 전반에 걸쳐 가장 중대한 영향을 미친다.

앙리 루소, 「배고픈 사자」, 1905

미술의 근원

앙리 루소의 「배고픈 사자」

 피카소와 그 친구들이 한판 즐겁게 놀아볼 생각으로 앙리 루소에게 바치는 축하연을 열었을 때, 이들이 루소 그림의 순진성을 좋아했다고는 하지만 이 순박한 화가가 위대한 화가들과 동등하다고 생각했을까? 축하연은 1908년 11월 몽마르트르의 바토 라부아르에서 열렸다. 피카소는 바로 얼마 전에 마르티르 거리의 고물상인 술리에 영감 가게에서 단돈 5프랑에 루소의 그림 한 점을 손에 넣자 이 사건을 축하하기 위해 성대한 잔치를 열었다.

 이 축하연을 위해 긴 널빤지로 만든 탁자를 이젤에 받쳐 준비해두었다. 나뭇잎, 수많은 깃발과 초롱, 그리고 '존경하는 루소를 위하여'라고 씌어진 플래카드로 아틀리에를 장식했다. 이 축하연에는 서른 명이 모였는데, 이 가운데 조르주 브라크(Georges Braque, 1882~1963), 앙드레 살몽, 미술품 수집가인 레오와 거트루드 스타인 등이 있었다. 아폴리네르와 팔짱을 끼고 들어온 마음씨 좋은 루소는 커다란 중절모를 쓰고 지팡이와 바이올린을 손에 쥐고는 그를 위해 마련된 비누 상자와 의자로 만든 왕좌에 앉았다. 시 낭송이 끝나자 루소는 자신의 자작곡인 「작은 종」

을 바이올린으로 연주했다. 이어서 그의 애창곡인 「아이, 아이, 아이, 이가 아파요」를 부르기 시작했다. 그런 다음, 한 단역 배우가 루소를 당시에 가장 명성을 떨치던 화가 퓌비 드 샤반으로 가정하고는 찬사를 바치려고 앞으로 다가왔다. 이때 루소는 자리에서 일어나 짧게 한마디 했다. "나, 그대를 기다렸노라!"

본의 아니게 현대미술계에 데뷔하다

앙리 루소를 아방가르드 모임에 받아들인 사람은 알프레드 자리였다. 라발이 고향인 이 두 사람이 처음으로 1894년 앵데팡당전에서 만났을 때, 자리는 스무 살, 루소는 거의 쉰 살에 가까웠다. 이들은 「지상의 낙원」이라는 종교적인 제목이 붙은 루소의 한 그림 앞에서 만났다.

"이 그림이 마음에 드십니까?"

루소가 자리에게 물었다.

"한 마디로 말해서 탁월합니다!"

자리는 확신에 찬 어조로 단언했다.

"그런데 선생님은 누구신지요?"

"앙리 루소, 이 그림의 작가인데요……."

루소는 겸손하게 대꾸했다.

루소는 그림을 무척 좋아하는 하급 공무원이었다. 포르트 드 방브에서 파리로 들어가는 차에 실은 물건을 검사하는 세금 납부소의 세관원이었다(그의 별칭인 두아니에는 '세관 관리'라는 뜻—옮긴이). 그러다 미술에 전념하기 위해 조기 퇴임을 했다. 자리는 잡지 『리마지에』에 루소의 석판화를 실었으며, 자신이 갓 창간한 잡지 『르 메르퀴르 드 프랑스』에 루소

앙리 루소, 「여인의 초상」, 1895년께

에 관한 기사를 여러 번 썼다. 술리에 영감이 5프랑에 판 「여인의 초상」
이 루소의 걸작은 아니다. 이 그림에는 루소의 두번째 아내인 조제핀이
까만색 드레스를 입고 성채가 보이는 열린 창문을 배경으로 서 있다. 당
시에 피카소와 동거하던 페르낭드 올리비에는 이 성채가 스위스의 산맥
임을 알아보았다. 루소는 한번도 원근법을 배운 적이 없어서 명암을 제
대로 처리할 줄 몰랐다. 그래서 회화에서 내려오는 전통적인 기능을 무

시할 수밖에 없었고, 본의 아니게 현대미술의 현장으로 떠밀려나오게 되었다. 그는 아카데미 화가인 부그로를 열렬하게 찬미했으며, 세잔의 그림을 미완성작으로, 마티스 작품을 '별 볼일 없다'고 평가했다. 그렇지만 루소의 작품을 자주 접한 로베르 들로네는 그의 타고난 재능을 다음과 같이 묘사했다. "캔버스 전체는 탁월한 판단력에 따라 수정하지 않은 단 한번의 붓질로 칠해져 있다. 붓질을 할 때마다 그는 자신이 구성하고자 하는 그림 전체를 염두에 두었으며, 일체 수정을 하지 않았다. 그의 강렬하고 주의깊은 통찰력은 작품을 처음부터 끝까지 인도한다."

열대 식물을 그린 그의 연작은 걸작으로 꼽힌다. 그 가운데 하나인 「배고픈 사자」는 가장 완성도가 높을 뿐만 아니라 크기도 세로 2미터, 가로 3미터로 가장 큰 작품이다. 야수주의가 탄생한 1905년 가을살롱전에 내놓은 이 작품에는 루소가 무척 좋아하는 서술체의 긴 제목이 달려 있었다. 「배고픈 사자가 영양에게 달려들어 뜯어먹는 동안 표범은 자기 몫이 돌아올 순간을 초조하게 기다린다. 육식 새들은 영양의 살점을 잘게 찢어먹고, 이 가여운 짐승은 눈물만 흘린다. 해가 지는 저녁에」. 평론가 루이 복셀이 마티스와 그의 친구들이 사용한 과장된 색채를 보고 "우리에 든 야수"라는 표현을 썼을 때, 아마도 그는 가을살롱전에 이들의 그림과 가까운 전시실에 있었던 루소의 「배고픈 사자」를 염두에 두었는지도 모른다.

이처럼 루소는 열대 밀림에서 표범이 지켜보는 가운데 사자가 영양을 뜯어먹고 두 마리의 육식 새들이 자신들의 먹이를 노리는 풍경을 보여준다. 그의 그림에 나타난 무성한 열대림은 1867년에 막시밀리안 황제를 구출하기 위해 나폴레옹 3세가 멕시코에 원정대를 보낸 기간에 그가 보았던 풍경으로 여겨졌다. 루소는 군복무 기간에 멕시코 원정에 참여했다

고 알려졌기 때문이다. 이 소문은 널리 퍼져서 아폴리네르는 유명한 바
토 라부아르의 축제 때 술병이 산더미처럼 쌓인 탁자 한귀퉁이에서 즉흥
시를 써 엄숙하게 낭송했다.

루소, 그대는 기억하는가
아스텍 풍경을
망고와 파인애플이 우거진 숲과
원숭이들이 수박의 붉은 피를 뿌리는,
금발의 황제가 처형당한 그곳을.

그대가 그린 것은
그대 멕시코에서 본 것들
붉은 태양이 바나나나무의 이마를 장식하는 곳
용감한 병사 그대는 갑옷을
착한 세관원의 파란 외투로 바꾸었구나.

하지만 열대 연작의 근원은 이와는 아주 다르다. 사실 루소는 당시 그
가 살고 있던 파리 14구의 플레장스 지역을 벗어나는 모험을 감행한 적
이 한번도 없었다. 이 열대 연작들은 단지 그가 일요일이면 몽환상태에
서 자주 방문하던 식물원에서 나왔을 뿐이다. 루소의 술회에 따르면 "온
실 안으로 들어가서 이국의 기이한 식물들을 볼 때면 난 꿈속에 들어간
느낌이었다"고 한다. 기아나의 등나무가 깃털과 파라솔 모양으로 펼쳐지
고 후끈 달아오른 열기 속에서 희귀하기 그지없는 인도 무화과나무의 꽃

들이 무지개가 겹겹이 아롱거리는 유리 지붕 아래에 만발한 식물원이 영감의 첫 원천이었다. 그가 마치 신앙고백처럼 "모든 예술가들이 진심으로 존경해야 할 것은 바로 이 아름답고 위대한 자연"이라고 자주 말했듯이, 그의 작품들에는 애정 어린 눈길로 관찰한 자연이 담겨 있다. 그리고 강신술을 믿었던 그가 죽은 첫 아내 클레망스가 저승에서 내려와 붓을 쥔 자신의 손을 이끌어준다고 주장하는 이상, 그의 작품들에는 몽환의 세계도 담겨 있다고 하겠다.

1792년 식물원의 관리원장으로 임명된 베르나르댕 드 생 피에르는 긴 꼬리원숭이나 열대아시아산 원숭이, 시베리아산 호랑이, 사바나의 카라쿠스 같은 희귀한 동물들을 유치했다. 하지만 루소가 보기만 해도 소름 끼치는 이런 야생동물들을 식물원에서 직접 보고 그린 건 아니다. 루소 연구가인 얀 르 피숑이 주장하기로는, 화가가 여러 화보집을 뒤져 여기저기에서 잘라낸 사진과 도판을 붙인 공책들을 가지고 있었다고 한다. 루소가 수집한 사진과 도판은 이즈음에 갈르리 라파예트에서 펴낸 열대지방의 포유류를 사진과 글로 설명한 부아타르의 화보집과 당시엔 아주 흔했던 대중출판물인 『가족을 위한 박물관』에서 주로 잘라낸 것들이다.

꿈이 용솟음 치는 그림

이런 방식이 루소에게는 익숙했다. 그가 자연에서 "아름답고 위대한" 면을 발견하지 못했을 때는 잡지나 광고지, 또는 아카데미 회화에 관한 미술책이 영감의 원천이었다. 그는 이런 것들을 통해 동물과 인물의 세부, 때로는 이들의 자세를 관찰했으며, 축도기로 줄여서 자신의 작품에 삽입했다. 「배고픈 사자」에서 영양을 뜯어먹는 야수는 본래 『가족을 위

태피스트리 '귀부인과 일각수', 15~16세기

한 박물관』에 실린 인쇄된 판화에서 나왔으며, 표범, 다시 말해 막 뛰어 오르는 재규어는 부아타르의 화보집에서 나왔다. 그렇기는 해도 루소는 이것을 그대로 베끼지 않았다. 그는 배치를 바꾸고 수정해서 처음에는 없던 어떤 힘을 모델에 불어넣었다.

「배고픈 사자」의 또 다른 출처를 태피스트리에서도 찾을 수 있다. 착한 루소는 1904년에 그의 딸 쥘리아가 자신보다 앞서 수직으로 짠 태피스트리 한 점을 공식 살롱전에 출품하자 수치심을 느꼈다. 루소가 「배고픈 사자」를 이례적으로 크게 제작한 것도 아마 딸의 작품과 겨루기 위한 하나의 방편이었지 싶다. 또한 조르주 상드가 크뢰즈의 성 깊숙한 곳에서 오십 년 전에 발견한 대형 태피스트리 작품인 '귀부인과 일각수'가 바로 이 무렵에 클뤼니 중세 박물관으로 들어갔다. 이 태피스트리에서 만발한 꽃 넝쿨 사이에 있는 사자와 치타를 볼 수 있다. 하지만 이 태피스트리가

「배고픈 사자」와 가장 비슷한 점은 초록빛 무성한 잎들과 태피스트리 전체를 초목 문양으로 장식하는 쥐방울 잎, 또는 양배추 잎으로 불리는 커다란 잎사귀의 묘사에 있다. 이 태피스트리는 고전적인 태피스트리처럼 성서의 장면 묘사나 특별한 상징도 없을 뿐더러 단순히 회화를 태피스트리로 옮겨놓은 작품도 아닌 생소한 구성을 보여준다. 이것은 식물학과 상상이 결합된 유희로, 바로 앙리 루소의 미술 세계와 일치한다.

흔히 말하기로 소박파(naïve art) 화가들이 나무를 한 그루 그리려면, 전체적인 감각으로 파악하는 인상파 화가들과는 반대로, 둥치, 가지, 잎사귀들을 일종의 몽타주 기법으로 하나하나 꿰어 맞춘다고들 한다. 이것은 사실이기는 하다. 하지만 루소의 열대 식물들을 보면 사실주의 기법과는 달리 이것들이 고안된 식물이라는 사실을 알 수 있다. 루소 그림에서 기아나 등나무도 인도의 무화과도 실물과 똑같지 않으며, 더욱이 당대의 평론가들이 얕잡아서 말했듯이 '샐러드'나 '배관'도 아니다. 이 식물들은 대개 잎이 무성하게 우거지고 튼튼하게 잘 자란 여러 나무 모양의 '중간형'으로, 확대 묘사된 잔가지를 통해 식물의 전형성을 획득하고 있다. 나뭇가지들은 마디에서 마디로 이어져 쭉쭉 뻗어나가고, 나뭇잎들은 꽃받침과 꽃잎으로 나뉘어진다. 수액이 용솟음치고, 꿈이 용솟음치고, 형태가 용솟음치는 그림, 이것이 바로 「배고픈 사자」다.

바토 라부아르에서 축하연을 열기 일 년 전에 두아니에로 불리는 앙리 쥘리앵 펠릭스 루소는 사기죄로 고소당해 1907년 1월 9일에 법정에서 재판을 받았다. 하지만 예순다섯 살의 루소는 자기 그림 덕분에 여생을 감옥에서 마감하지 않을 수 있었다. 루소는 한때 파리 5구의 아마추어 친선 오케스트라의 단원으로 활동하며 함께 악기를 연주하던 소바조라는

앙리 루소, 「두 장난꾸러기」, 1906

사람을 알게 되었는데, 어느 날 이 사람이 찾아와 프랑스 은행이 자기 돈
을 떼어먹어 복수를 하려고 하니 서명 좀 해달라고 부탁했다. 마음씨 좋
은 루소는 선뜻 서명을 해주었다. 그 결과 2만 1천 프랑에 이르는 막대한
횡령 사건에 연루되었다. 두아니에는 이 돈 가운데 아주 적은 액수를 받

앉지만 허위 사건과 위조죄에 걸려, 이 악당과 순진파 화가는 상테 감옥에 들어갔다. 하지만 루소는 기적적으로 집행유예 2년과 벌금 100프랑을 선고받고 풀려났다.

최종 언도가 가벼웠던 까닭은 루소의 변호사가 법정에서 루소의「두 장난꾸러기」라는 그림 한 점을 제시할 생각을 했기 때문이었다. 이것은 열대 초목을 배경으로 원숭이 두 마리가 우윳병 하나를 놓고 장난을 치는 그림이다. 변호사의 생각으로는, 이 그림이야말로 피고의 무죄를 변호할 만한 확실한 증거물이었다. 이 그림은 재판관들의 웃음을 자아냈고 루소를 살렸다. 재판 중에 루소는 자신을 변호하기 위해 재판장에게 이렇게 말했다. "제게 유죄 판결을 내리신다면, 그건 비단 저한테만 부당한 처사가 아닙니다. 그건 미술로 볼 때도 대단한 손실이 될 터입니다." 오늘날 그 누가 루소의 말이 그르다고 할까?

앙리 루소

Henri Rousseau (Le Douanier), 1844 프랑스 라발~1910 파리

집달리의 서기였던 루소는 1869년에 파리 입시 세관의 세관원이 되어 1893년까지 일한다. 아마추어 화가였던 루소는 1886년 시냐크(Paul Signac, 1863~1935)를 만나, 평생 앵데팡당전에 참가한다. 1894년에 루소는 「전쟁」을 전시하는데, 이 작품에서 몽환상태에 가까운 자신의 독창적인 기법을 보여준다. 1903년부터 플레장스에 정착해 초상화를 비롯해 이국적인 소재로 첫 작품을 그린다(「호랑이의 공격을 받는 정찰대」, 1904). 1905년 가을 살롱전에 「배고픈 사자」를 선보인다. 루소의 풍경화에서는 전원시풍이 느껴진다(「숲 속의 산책」, 1886~ 1890년).

또한 루소는 당시에 크게 유행하던 소재인 애국적인 장면이나 스포츠 장면을 그리는데, 여기에 시적인 정취와 신선함을 불어넣는다(「축구 선수들」, 1908). 루소는 잡지 사진과 파리 식물원에서 영감을 얻는다. 식물 장식과 꽃다발, 아주 단순한 선으로 처리한 정원에 환상적인 양식을 부여해 이국 취향을 새로운 방식으로 보여준다. 그의 기법은 고갱과 비슷하게 인상주의에 반발해서 생겨났으며, 분명한 형태와 미묘한 색채가 그 특징인 15세기의 프리미티브 회화에 가깝다. 사생활에 어려움이 많았던 그는 말년까지 불행했다. 그는 네케르 병원에서 쓸쓸히 죽는다.

파블로 피카소, 「아비뇽의 아가씨들」, 1907

회화―방정식을 증명하는 원리

파블로 피카소의 「아비뇽의 아가씨들」

우리도 잘 알다시피, 마네의 「풀밭 위의 식사」 이후로 혁신적인 그림이 미술관에 쉽게 받아들여지는 일은 꿈도 꿀 수 없었다. 20세기 초 가장 혁명적인 그림인 파블로 피카소의 「아비뇽의 아가씨들」은 바토 라부아르에서 1907년에 제작되어 32년이라는 세월이 흐른 뒤에야 요즘 시세로는 턱도 없이 적은 액수인 2만 8천 달러에 뉴욕 현대미술관에 들어갔다. 피카소야말로 미켈란젤로 빼고 미술사를 통틀어 살아서 영예를 누린 예술가로는 유일한데도 사실상 공식적인 인정은 뒤늦게 받은 셈이다. 대략 가로, 세로 2미터에 이르는 아주 큰 사각형 캔버스 안에 도끼로 자른 듯한 황갈색의 여자 다섯이 줄지어 서 있는 「아비뇽의 아가씨들」은 전통을 파괴한 아주 뜻밖의 그림이라서 화가와 친한 이들마저 이 그림을 보고는 다들 심한 비난을 퍼부었다.

이 그림의 주제는 피카소가 청소년 시절에 살던 집과 가까이 있던 바르셀로나 아비뇽 거리의 사창가 아가씨들이다. 그래서 그림을 보고 당황한 아폴리네르는 이건 피카소의 "철학적인 창녀촌"이라면서 비난했다. 한편 브라크는 이렇게 말했다. "여보게, 파블로! 자네 설명을 듣긴 했어도 자

네 그림은 말이야, 우리한테 갈가리 찢어진 캔버스 부스러기를 먹이거나, 아니면 입으로 불을 내뿜으라고 석유를 마시게 할 작정 같다니까!" 마티스도 2년 전인 1905년 가을살롱전에서 과격한 야수주의 그림으로 관람객과 비평가의 분노를 산 장본인이었건만, 그 앙갚음이라도 하듯이 피카소가 회화의 품위를 떨어트렸다고 비판했다. 러시아의 미술 수집가인 세르게이 슈추킨은 피카소의 작품을 이미 여러 점 가지고 있던 터라 모스크바에서 이 소식을 듣고는 근심스럽게 말했다. "피카소가 미쳤다는 게 사실일까?"

악령을 몰아내는 아비뇽의 아가씨들

매춘부를 주제로 한 그림이라면 사람들은 으레 교훈이 담긴 아름다운 회화를 떠올리게 마련이다. 어쩌면 이 그림도 그랬을 뻔했다. 「아비뇽의 아가씨들」을 위한 준비 데생 가운데 두 점에는 여자들 외에도 이들 한복판에 앉아 있는 선원 한 명과 해골을 손에 든 의과대학생이 나란히 배치되어 있다. 해골은 과거의 회화에서 흔히 볼 수 있는 '메멘토 모리'(memento mori, 죽음을 기억하라!)의 일종이거나 악덕, 섹스, 그리고 죽음의 비유로도 볼 수 있다. 어찌되었거나 완성작에는 반쯤 열린 커튼 앞에 버티고 선 창녀 다섯 명으로만 구성되었고, 그림 맨 아래쪽에는 과일 정물이 그려져 있다.

이것은 피카소의 이전 작품과 뚜렷하게 구분되는 그림이다. 그림의 의미는 상징을 벗어나 있어서, 차라리 회화에 대한 일종의 도전으로 보인다. 피카소의 친구들에게 충격을 준 것은 이 그림의 주제보다는 그 제작 방식이었다. 인물의 형태는 조각난 널빤지들을 꿰어 맞춘 울타리 모양인

파블로 피카소, '아비뇽의 아가씨들' 준비데생

데다 눈은 이 울타리 바깥을 멍하니 바라보고 있기 때문이다.

이 그림이 나오게 된 배경은 다양하다. 피카소는 이 그림을 그리기 한 해 전 여름에 피레네 산맥 중심부인 안도라 계곡 위쪽에 자리잡은 고솔에서 휴가를 보냈다. 이곳은 햇볕이 쨍쨍 내리쬐고 노새를 타고 올라갈 수밖에 없는 외딴 산골 마을이었다. 피카소는 고솔에서 농부들의 생활방식을 따랐다. 이들과 사냥도 함께 가고 산속의 험한 오솔길도 쏘다니며 조상 대대로 전해 내려오는 전설도 귀담아 들었다.

그리고 눈에 띄지 않게 살짝 이들의 모습을 그렸다. 이들은 비대칭인 이목구비에 턱은 튀어나오고 이마는 움푹 꺼지게 묘사되어 있고 얼굴은

구릿빛 도는 베이지색 삼각형이나 마름모꼴로 나뉘어져 넓고 평평하게 처리되어 있다. 그 뒤 피카소는 파리에 돌아와서 인물의 눈가에 주름이 잡히고 턱이 뭉툭한, 이베리아의 석상 두 점을 손에 넣는다. 그런데 몇 년 뒤에 피카소는 이 인물상들이 아폴리네르의 건달 친구인 게리 피에레가 루브르 박물관에서 훔쳐낸 것이란 사실을 알게 된다. 이 이베리아 조각 상과 더불어 아프리카 조각상의 발견은 그의 미술에 결정적인 영향을 미친다.

「아비뇽의 아가씨들」은 여섯 달쯤 간격을 두고 두 시기에 걸쳐 왼쪽과 오른쪽 두 부분이 집중적으로 제작되었다. 그래서 양쪽이 매우 다르다. 첫번째 시기에는 고솔에서 제작했던 방식과 이베리아 조각상의 영향이 직접 드러나는 방식으로 가운데의 세 인물을 그렸다. 가장 왼쪽에 선 여자의 얼굴만 나중에 제작했다. 이 인물들의 특징으로는 둔중한 턱과 커다란 귀, 관람객을 째려보는 듯한 사나운 눈매에 툭 튀어나온 눈을 들 수 있다. 피카소는 이차원의 평평한 캔버스 표면에 측면에서 본 젖가슴과 무릎을 모나게 묘사해서 인체를 서로 겹치게 했다. 그는 르네상스 이래로 회화에서 지켜지던 모든 규칙과 눈속임 기법을 무시하고 정면에서 본 갸름한 얼굴에 측면으로 돌린 코를 그렸다.

이러한 상태의 그림을 미국의 문필가이자 미술품 수집가인 거투르드 스타인이 오빠인 레오 스타인과 함께 1907년 3월 말에 보게 된다. 그런 뒤에 거투르드 스타인은 이렇게 쓴다. "피카소에게서 태어나는 모든 걸작에는 추한 요소가 들어 있다. 이 추함이야말로 새로운 방식으로 새로운 사물을 말하기 위해 창작자가 투쟁한 흔적이다." 그러나 피카소는 아직 할 말이 더 많이 남아 있었다. 그는 일부러 서로 다른 기법을 뒤섞은

채 작품을 내버려두었다.

7월쯤에 피카소는 놀랍도록 과격한 방법으로 오른쪽의 두 인물에 손을 댄다. 그러고는 이제껏 본 적이 없는 야성의 단계로까지 밀어붙인다. 살을 칼로 도려낸 자국과 선영(線影), 줄무늬로만 이루어진 동공이 축소된 짝눈 인물들이다. 단순한 색상으로 음영을 준 이 두 인체는 가운데의 다른 세 여자들에 비해 훨씬 뾰족하게 각이 졌다. 그리고 오른쪽 아래에 가랑이를 쩍 벌리고, 몸통을 돌렸는지 어쨌는지 잘 알 수도 없는 이 창녀는 거의 괴물에 가깝다. 이 그림에서 피카소의 시각은 인류에게는 금지되었던 위협과 조상 전래의 공포로 가득 찬 원시적인 지각과 비슷하다. "흑인 미술을 난 모른단 말이오!" 이 말은 어느 날 어리석은 질문을 계속 던져 귀찮게 구는 사람에게 피카소가 내뱉은 대답이다. 하지만 칼로 마구 난도질당해 움푹 패고 앙상한 볼과 지나치게 작은 입만 봐도 그에게 미친 아프리카 미술의 영향을 충분히 확인할 수 있다.

앙드레 말로의 『흑요석 머리』 첫 부분에는 1937년 5월 그랑 오귀스탱 거리의 아틀리에서 피카소와 나눈 대화가 소개되어 있다. 이 무렵 「게르니카」를 그리던 피카소에게 말로가 아프리카 미술에 관해 질문을 던진 건 의미심장하다. 이 대화 중에 피카소는 삼십 년 전 바토 라부아르에 살던 시절에 아프리카 전역에서 수집한 소장품을 보러 지금의 인류사박물관인 트로카데로의 박물관을 방문했다고 술회한다. 그날 그가 대면한 아프리카 소장품들은 참기 힘든 악취를 풍기고 볼거리도 없는 역겨운 잡동사니처럼 보였다고 한다. 그런데 빨리 가서 보고 싶다는 마음과 가까이 가고 싶지 않은 마음이 동시에 들어서 꼼짝 않고 서 있었다는 것이다. 피카소의 말은 이런 식으로 일관성이 없다. 작가가 아프리카 미술에 관해

서술한 주요 견해는 다음과 같다.

"가면들은 다른 조각들과는 달랐다. 전혀 달랐다. 이건 주술적인 물건이었다.…… 흑인들은 신과 인간을 연결하는 중개인이다. 이 중개인이라는 프랑스 단어를, 나는 이날 알게 되었다. 가면은 위협적인 미지의 영(靈)과 모든 것에 대항한다. 나는 늘 이 주물(呪物)을 바라본다.…… 나 또한 모든 것에 대항한다. 내가 생각하건대 모든 것이 다 미지이며, 모든 것이 다 적이다!…… 난 이 가면들이 흑인에게 어떤 용도로 쓰였는지 알게 되었다.…… 이건 무기였다. 사람들이 악령에 사로잡히지 않고 독립적인 주체가 되도록 도와주는 무기였다. 신령, 무의식(사람들은 아직 무의식에 관해 그다지 이야기하지 않지만), 감정은 모두 같은 것이다. 난 내가 왜 화가가 되었는지 깨달았다.…… 「아비뇽의 아가씨들」은 이날 시작되었다고 해도 과언이 아니다. 형태 때문에 이런 말을 하는 건 아니다. 이건 악령을 쫓아내는 내 첫번째 작품이기 때문이다."

이와 반대로 마티스와 브라크에게 도곤족이나 세누포족의 가면들은 다른 조각상과 마찬가지로 유익한 참고대상이었을 뿐이다. 마티스는 흑인미술을 이집트미술에 견주었다. 장 로드 같은 이 분야의 전문가는 아프리카 조각을 고대 왕궁미술에서 영향을 받은 미술로 단언했다. 그의 견해에 따르면, 아프리카 조각이 왕궁미술처럼 양식화된 기법을 사용하며, 작품의 용도를 고려해서 제작해야 하는 이중의 규제를 받는다고 한다. 또한 카를 아인슈타인은 입체주의 초기부터 흑인 조각상들이 효능보다는 양감의 구성에 치우친 서구 조각과는 아주 다른 용도로 쓰였음을 말했다. 그는 피카소와 말로의 대담 가운데서 피카소가 아프리카 가면들을 남다른 방식으로 보았다고 했다.

아프리카 부족의 축제에서 가면을 쓰고 의식을 거행하는 사진은 피카소의 생각이 옳았음을 보여준다. 춤을 추는 사람들은 나뭇잎으로 장식을 하고 얼굴을 가리거나 아니면 가면을 쓰게 마련인데, 이때 가면이나 나뭇잎 장식은 몸을 변신시키는 구실을 한다. 생생한 삶의 현장에서 동떨어진 채 인류사박물관의 진열장 안에 전시된 가면과 위와 같은 가면은 전혀 별개의 것이다. 가면에는 흑인들의 축제에서 분명히 실감할 수 있는 주술적인 힘이 들어 있으며, 이 힘은 「아비뇽의 아가씨들」에서도 발견된다.

아비뇽의 아가씨들 입체주의를 예고하다

한편, 피카소는 자신의 「아비뇽의 아가씨들」로 1905년 가을살롱전에 회고전 형태로 전시된 앵그르의 「터키탕」을 공격하고 싶어했다. 그는 이미 「아비뇽의 아가씨들」을 제작하기 일 년 전에 휴양지인 고솔에서 앵그르식의 현실도피를 비웃는, 거의 황갈색 단색화인 「하렘」이란 작품을 그리기도 했다. 「하렘」은 앵그르 그림에 나타난 인물의 자세를 그대로 취한 나체의 여인 무리들이 몸치장 하는 모습을 보여준다. 자신의 목적을 위해, 피카소는 미묘한 부분 묘사에는 그다지 큰 신경을 쓰지 않았다. 몽토방의 대가가 묘사한 육감적인 오달리스크의 대리석 수영장을 한 여자가 허벅지에 비누칠을 하고 있는 대야로 바꾸어놓았으며, 섬세한 붓질로 공들인 전경의 향로는 토마토와 말린 소시지, 그리고 빵 반 토막으로 이루어진 간단한 식사로 대체했다. 「하렘」은 피카소의 청색시대와 장밋빛시대의 특징인 감상주의에서 완전히 벗어난 작품은 아니지만, 「아비뇽의 아가씨들」을 예고할 뿐 아니라 현실을 이상화하는 작품을 가차없이 공격

장 오귀스트 도미니크 앵그르, 「터키탕」, 1862

하려는 그의 의도가 분명히 읽혀지는 작품이다.

　앵그르의 「터키탕」은 섬세한 서간문 작가이자 터키제국 주재 영국 대사의 동거녀였던 레이디 메리 워틀리 몬테규가 쓴 이야기를 토대로 한 그림이다. 이 그림보다 한 세기 반 전인 1717년 4월 1일자 편지에서 레이디 몬테규는 앙드리노플에서 더운 물 목욕을 했던 이야기를 전한다. 그녀는 이 편지에서 은은한 조명이 비치는 건물 내부와 다양한 욕실들, 장식, 욕탕, 수도, 도수관에 대해 묘사한다. 그녀는 여자들의 아름다움과 기품, 위엄 있는 동작에 감동했다고 말한다. 치장이라야 길게 땋아서 어깨까지 늘어트리고 리본이나 진주로 촘촘하게 장식한 머리가 전부지만, 우윳빛 도는 뽀얀 살결의 여자들은 여신이나 다름없으며 이곳은 여신의

파블로 피카소, 「하렘」, 1906

세계라고 썼다. 「아비뇽의 아가씨들」에서는 앙드리노플의 목욕이 바르셀
로나의 바리오 치노의 매음굴로 바뀌었을 뿐만 아니라, 고객을 매섭게
쏘아보는 벌거벗은 이 흡혈귀 같은 여자들은 기어코 '아름다움'에 마침
표를 찍었다.

피카소는 초기 작품을 제외한 자신의 모든 작품은 파괴의 산물이라고 입버릇처럼 말하곤 했다. 예를 들어 「하렘」은 형식을 파괴한 점보다는 형태를 희화화시킨 점이 더 파격적으로 보인다. 확실한 전복은 「아비뇽의 아가씨들」과 함께 이루어졌다. 중요한 작품을 제작할 때면 늘 그러하듯이 피카소는 이 작품을 위해서도 수많은 습작을 시도했다. 이 습작 가운데 채색한 대형 누드화가 포함되어 있는데, 습작이라고 해서 즉흥적으로 붓을 휘둘러 대충 그린 작품으로 생각한다면 오산이다. 중국 먹으로 그린 「서 있는 누드」 습작도 가로로 그어진 여섯 개의 칸으로 구분되어 있고, 이 칸은 다시 매우 미세한 눈금으로 나뉘어져 있다. 피카소는 이렇게 함으로써, 폴리클레이토스의 인체 비율과는 아주 다른 흑인식의 인체 비율을 의도했던 듯하다.

전통적인 작업 방식에서 준비 습작은 주제를 좀더 분명히 드러내기 위해 제작되지만, 「아비뇽의 아가씨들」은 이런 방식과는 전혀 딴판이다. 피카소는 어린 시절부터 형편없는 관제 화가였던 아버지의 가르침을 받아 전통적인 방식을 습득했다. 하지만 피카소는 이 작품에서 전통적인 방식을 완전히 무너트렸다. 더는 명백한 형태를 남겨두지 않고, 자르고 뒤흔들어 캔버스 위에 넓은 조각들을 떨어트려놓았다. 이 유명한 작품이 세잔의 영향, 특히 아주 작은 그림인 「목욕하는 세 여인」의 영향을 받았다고 흔히들 말한다.

인상주의에서 배척당한 위대한 세잔은 이즈음 젊은 화가들 사이에서는 영웅 대접을 받았다. 「목욕하는 세 여인」은 마티스의 소장품으로, 피카소도 마티스의 아틀리에에서 눈에 띄는 자리에 놓인 이 작품을 볼 기회가 여러 번 있었다. 아프리카 조각과 마찬가지로 이 세 여인도 실제의

폴 세잔, 「목욕하는 세 여인」, 1879~82

인체 구조와는 관계없이 블록을 쌓아올린 듯하며, 정서효과를 노린 작품과는 아주 다르다. 세잔의 영향이 「아비뇽의 아가씨들」 전체에 뚜렷이 나타나기는 하나, 마티스가 가지고 있던 「목욕하는 세 여인」보다는 「대수욕도」의 영향이 훨씬 크다는 생각이 든다. 세잔 말년의 작품인 「대수욕도」는 같은 주제로 세 점이 제작되었다.

「대수욕도」는 직사각형의 대작으로, 넓은 캔버스 위에 건장한 나체의 여인들이 피로를 풀며 휴식을 취하는 모습을 보여준다. 그런데 나이 든 세잔이 「대수욕도」 앞에 앉아 있는 한 사진을 보면, 세잔의 상반신과 머리가 그림 중앙을 가리고 있다. 이런 까닭에, 이 그림에는 목욕하는 여자

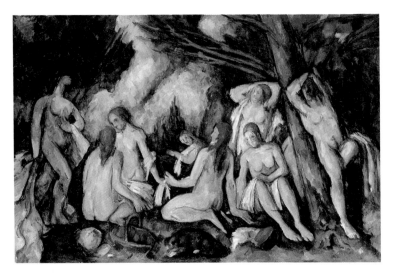

폴 세잔, 「대수욕도」, 1900~5

들이 열 명 남짓 그려졌음에도 사진으로는 다섯 명만 보인다. 캔버스 양 측면에 두 무리로 나뉘어진 이 다섯 명은 몸을 숙이고 있거나 서 있는데, 머리 뒤로 팔을 뻗쳐 깍지를 낀 자세는 피카소가 그린 창녀들의 자세와 거의 비슷하다. 여기에 한 가지 추론을 덧붙이자면, 「대수욕도」의 가운데 부분을 없애고 양 측면을 붙여보면 세잔의 이 직사각형 그림이 바로 「아비뇽의 아가씨들」의 형태와 일치하는 사각형이 됨을 알 수 있다.

"미술은 늘 인간의 형상을 중심으로 맴돈다"라고 프루동은 썼다. 피카소의 친구들이 「아비뇽의 아가씨들」을 비난했던 주된 이유를 우리는 이 말에서 찾을 수 있다. 왜냐하면 피카소가 이 그림에서 인체를 가혹하게 학대한 정도는 마네의 '소묘 스타일'에서 나온 과격한 그림들과 비교할 바가 아니기 때문이다. 그렇지만 그가 이 그림을 바토 라부아르에서 첫 선을 보였을 때, 그의 친구들 모두가 혹평을 한 것은 아니었다. 뒤에 피카

「대수욕도」 앞에 앉아 있는 폴 세잔

소 전문 화상이 된 다니엘 앙리 칸바일러는 이 그림을 바로 손에 넣고 싶어했다. 하지만 피카소는 작품이 완성되지 않았다며 거절했다. 시인인 앙드레 살몽은 얼마 뒤에 「아비뇽의 아가씨들」에 대해 이런 글을 썼다. "이 그림은 누드의 문제이며, 검은색 칠판 위에 쓴 흰색 숫자들이다.……그리고 회화—방정식을 증명하는 원리다."

살몽은 이 문장에서 피카소가 회화를 뒤집어엎었으며, 피카소 이전에는 알려지지 않았던 낯선 길로 회화를 끌어들였다고 말하려 했던 것 같다. 왜냐하면 이 그림에서는 작품을 구성하는 요소들이 실제와 어느 정도 닮은 오브제나 인물이 되기를 거부하고, 모두 자유롭게 결합할 수 있

는 기호가 되려고 하기 때문이다. 「아비뇽의 아가씨들」은 사실상 입체주의를 예고하는 작품이다. 이 작품과 더불어 그 이듬해부터 현대미술의 혁명이 시작된다. 이 혁명의 주인공 나이는 스물여섯이었다. 그런데 이 문제의 작품은 둘둘 말린 채 화가의 여러 아틀리에 안을 굴러다니다가 32년의 세월이 흐른 뒤에야 마침내 미술관에 자리를 잡았다. 그 이전인 1924년에는 이 걸작이 외상으로 한 개인 소장품 안에 들어가 있었다. 앙드레 브르통의 조언에 따라 여성복 디자이너인 자크 두세가 일 년 상환 조건으로 2만 5천 프랑에 구입했던 것이다!

파블로 피카소

Pablo (Ruiz y) Picasso 1881 스페인 말라가~1973 프랑스 무쟁

피카소는 바르셀로나 미술학교에서 공부하고 1904년에 파리로 간다. 후기 인상주의에 가까운 그의 초기작품들은 그림에 슬픔이 드리운 청색시대와 좀 더 평온한 인상을 주는 장밋빛시대로 나눌 수 있다. 「아비뇽의 아가씨들」(1907)은 브라크와 긴밀하게 협력하여 발전시킨 입체주의의 시작을 알리는 작품이다. 1913년부터 그는 오브제를 입체가 아닌 평면으로 분해한다(「바이올린과 기타」, 1913). 또한 천이나 종이처럼 가공하지 않은 실제 요소들을 캔버스에 바로 도입하기도 한다(「과일과 바이올린이 있는 정물」, 1913). 「춤」(1925)으로 초현실주의와 가까워지며 '변신 시대'로 일컬어 지는 시기가 십 년쯤 지속된다(「앉아 있는 여인」, 1927). 1937년 에스파냐 내전 중에 독일 공군이 바스크의 작은 마을 게르니카를 폭격하자 「게르니카」를 그린다. 1948년부터 남프랑스에 자리잡은 그는 다양하고 풍성한 결실을 얻는다. 석판화, 조각(「염소」, 1950), 도기, 세라믹 등 모든 장르에 손을 대며 죽을 때까지 식지 않는 창작력과 활기를 과시한다. 그의 작품은 20세기의 모든 미술에 큰 궤적을 남긴다.

로베르 들로네, 「블레리오에게 바치는 경의」, 1914

그림으로 하늘을 정복하다

로베르 들로네의 「블레리오에게 바치는 경의」

시대가 사라진 그림이 있는 반면에 시대가 살아 숨쉬는 그림도 있다. 로베르 들로네가 1914년에 그린 「블레리오에게 바치는 경의」는 블레리오가 칼레와 두브르 해협을 비행기로 횡단한 지 5년 뒤에 제작한 그림으로, 자신이 몸담고 사는 시대에 가치와 의미를 부여한 보기 드문 작품으로 꼽힌다.

「블레리오에게 바치는 경의」는 당시에 일어난 놀라운 사건을 주제로 삼았다. 한 남자가 삼십 여 미터에 이르는 넓은 두 해협 사이를 비행기로 횡단한 사건이다. 이렇게 해서 레오나르도 다 빈치 이래로 선조들의 오랜 꿈이 실현되었으며, 나는 기계를 이용해서 삼차원을 정복한 것이다. 비행이 당대의 큰 관심사였음은 분명하다.

프랑스에서는 브라질 사람인 산토스 두몬트가, 미국에서는 라이트 형제가 몇 년 전부터 '공기보다 무거운' 비행기구로 모험을 시도했는데, 이들의 비행은 어찌어찌해서 땅을 벗어나는 정도였다. 이 시대 대중들이 항공술에 어찌나 열광했던지 이 무렵 랭스에서 열린 최초의 세계 비행경기에 백만이 넘는 인파가 몰려들었다. 하지만 블레리오의 비행은 가히

신화적인 놀라운 성과였다. 왜냐하면 유럽대륙과 고립된 채 도도하게 구는 대영제국의 영토를 침입했기 때문이다.

이 역사적인 횡단은 다름 아닌 영국의 신문사 『데일리 메일』의 주관으로 이루어졌다. 1908년 10월 15일자 이 신문에는 '해협 횡단 비행'이라는 제목으로 프랑스에서 영국 또는 영국에서 프랑스 횡단에 성공한 최초의 비행사에게 천 리브르(2만 5천 프랑)의 상금을 주겠다고 약속했다. 대중의 우상이었던 우아한 위베르 라탕은 남보다 먼저 자신의 비행기인 앙투아네트 호로 출발했으나 반쯤 와서 바다로 추락하고 말았다. 1909년 7월 25일 블레리오는 칼레 근방의 한 오두막에서 새벽 4시 41분에 이륙해서 영국 도버해협의 셰익스피어라 불리는 절벽 정상의 잔디 위에 착륙했다. 이곳은 셰익스피어의 희곡 『리어 왕』에서 왕이 미쳐서 올라간 계단이 있는 곳이다. 비행시간 32분, 프로펠러의 회전수 6천 번으로 그는 영원히 기념할 만한 대성과를 거두었다.

비행기 엔진 소리를 그리다

그의 단엽비행기가 착륙할 때 사고가 나는 바람에, 그는 날개를 접은 비행기 동체를 끌고 배와 기차를 이용해 10월 14일에 파리에 도착했다. 그는 말을 타고 파리 북역에서 아르제메티에의 국립음악원까지 공화국 근위대의 호위를 받으며 온 국민들의 환호 속에서 시가행진을 했다. 이것은 옛날에 '피에타'상이나 '성모 마리아'상을 대성당으로 옮길 때나 하던 호위였다. 이날의 광경을 담은 뉴스 사진은 귀중한 자료로 남아 있다. 하지만 사람들은 이 귀중한 사건을 필름으로만 남기는 데 만족하지 않고, 화가들을 초청해 그림으로 남기고 싶어했다. 이렇게 해서 제작된

수많은 그림이 남아 있으나, 오늘날 우리 눈에는 낡아빠진 그림으로 보인다. 예를 들어 당시에 정무차관이던 뒤자르댕 보메가 지금은 아예 잊혀진 아카데미 화가인 프랑수아 테브노에게 위임한 공식 회화에는 프랑스 국기가 바람에 휘날리는 가운데 도버해협에 착륙하는 광경이 그려져 있다.

블레리오는 작달막하고 딱 벌어진 체격의 격투사 같은 인물이었다. 몇몇 화가들이 그린 초상화에서 보면, 조종석에서 포즈를 취하고 있는 그의 입가에는 고통에 찬 미소가 감돈다. 배기관에서 나온 열기가 가죽장화 안으로 들어가 발목을 데었기 때문이다. 또 다른 그림들에는 허술한 비행기가 셰익스피어 절벽에 접근하는 순간 거센 바람에 밀려 흔들리는 장면이 서술체로 묘사되어 있다. 오직 로베르 들로네의 그림만이 이 사건의 진가를 탁월하게 묘사했으나, 그의 방식은 동시대인들이 접근하기에 너무 어려웠던 것은 사실이다.

가로, 세로 2.5미터의 정사각형 형태인 「블레리오에게 바치는 경의」에는 이런 헌사가 붙어 있다. "최초로 나타난 둥근 태양 표면, 동시에 보이는 형태, 위대한 제작자 블레리오 1914년." 이것은 화가가 직접 쓴 글로, 블레리오를 제작자라고 부른 이유는 그가 비행사이자 엔지니어이며 실업가였기 때문이다. 이 작품은 채색한 원형들을 모아놓고 이 원들이 서로 얽히고 연결되고 끊어지기도 하면서 시각이 끊임없이 움직이는 듯한 생동감을 발산한다. 이것은 빛의 혼합, 빛의 탐조(探照)다. 다시 말해, 전통적인 원근법이 주는 깊이 대신에 움직이는 비행체를 중심으로 공간에 넓게 펼쳐지는 빛을 암시한다.

그렇다고 해서 형상이 아주 없는 것은 아니다. 그림 윗부분에 오른쪽에

서 왼쪽으로 에펠탑과 아마 라이트 형제의 비행기인 듯한 복엽기(수평 날개가 두 쌍인 초기의 비행기 – 옮긴이), 그리고 공군 조종사의 표지를 분명히 알아볼 수 있다. 반면에 그림의 거의 대부분을 뒤덮은 채색한 원형들 안에는 알아볼 만한 형상이 거의 없다. 그림 왼쪽에는 프로펠러, 엔진, 이륙 채비를 갖춘 블레리오 11호의 착륙장치, 그리고 비행기 동체에서 가까운 두 날개의 일부가 보인다.

오른쪽에는 한 명 아니면 두 명의 기술자가 있는데, 이 작품의 준비 수채화에서 보면 이들은 또 다른 비행기에서 바삐 움직이는 듯한 인상을 준다. 하지만 이 인체 형상들은 색채의 혼합에 의해 자연히 생겨난 형체처럼 보인다. 들로네가 자신의 작품에 대해 언급한 말들을 보면 서로 비슷비슷하다. "동시에 나타난 둥근 태양 표면" "구성력이 있는 원반형의 창조" "태양의 불꽃놀이" "개화, 불, 비행기의 발달" "모든 것은 둥글다, 태양, 땅, 삶의 충만함" "그림 안의 엔진" 같은 그의 말들은 힘과 역동성과 관련된 개념이다.

이륙을 앞두고 엔진이 막 작동하기 시작했을 때 비행기 제작자인 안차니는 횡단 도중에 엔진에 칠 윤활유 병을 블레리오에게 건네주면서 이탈리아 억양이 강하게 섞인 어투로 말했다. "아! 블레리오 씨에게 엔진이 도는 이 소리는…… 그야말로 진짜 찬송가지요!" 들로네도 이 일화를 알고 있었을 터이다. 이 말은 이내 유명해졌기 때문이다. 하지만 들로네는 엔진을 특별히 중요하게 다루기는 했어도 이것만으로 만족하지 않았다. 화가가 원했던 것은 전혀 다른 것이었다. 그는 자신의 그림에서 회전하는 엔진 소리가 울려 우리 귀에 노래를 부르는 듯한 감각을 불러일으키기를 바랐다. 오직 이런 일념으로 그는 좀 더 원대한 야망을 품은 듯하다.

그것은 현대인의 항공 서사시를 표현하는 꿈이었다. 그런데 그 뜻을 이루려면 과거의 회화와 단절해야만 했다. 그때까지 알려진 미술의 어떤 형태로도 이런 주제를 회화로 표현하는 것은 불가능했기 때문이다.

들로네가 「블레리오에게 바치는 경의」를 제작할 때, 그의 나이는 스물아홉이었다. 이전에 들로네는 에펠탑을 주제로 입체주의풍의 연작을 그렸다. 300미터에 이르는 거대한 탑을 장방형의 캔버스 안에 넣기 위해서 그는 탑을 해체하고 자르고 구부러트렸다. 그리고 열 개의 시점과 열다섯 개의 원근법을 적용했다. 탑의 어떤 부분은 지면과 탑의 기둥 사이에서 본 시점으로, 또 다른 부분은 일층 전망대나 맨 위층에서 본 시점으로 그려졌다. 하지만 그는 이 탑을 끌어안고 이토록 고심했지만, 새로운 해결책을 발견하지 못한 채 입체주의가 그랬듯이 오랜 재현 규칙을 깨는 데 그쳤다. 1910년 죽음을 앞둔 앙리 루소는 "로베르는 에펠탑을 부수지 못할 걸세"하고 말했다. 로베르 들로네뿐만 아니라, 미술계 일이라면 모르는 게 없는 루소의 말이었다.

사실상 피카소와 브라크는 그들의 입체주의 그림에서 다양한 심도(深度)에 따라 인물과 사물을 여러 각도에서 동시에 나타내는 복합적인 공간을 처음으로 창출했다. 그렇기는 해도 이들이 유클리드의 원근법과 직선을 벗어나고 심지어 그것을 깨트렸다고 한들 술 단지나 과일 그릇을 그릴 때라면 몰라도 비행기의 발달을 그릴 때는 더 이상 도움이 되지 않았다. 들로네는 주머니마다 종이를 잔뜩 넣어가지고 다니며 떠오르는 생각을 바로바로 기록하곤 했다. 그러던 어느 여름날 저녁에 파리 시내를 산책하다 한 가지 사실을 깨달았다. "참, 우린 별까지 볼 수 있구나!" 별까지…… 전통 회화에서처럼, 수평선까지가 아니었다. 그는 고개를 들어

하늘을 바라보았다. 비행기 경기의 관중들이 타고난 비행의 명수가 보여주는 곡예 장면을 지켜보듯이. 그리고 그는 이때 우리의 머리 위에 나타나는 것은 곡선들밖에 없다는 사실을 발견했다.

정지된 아니 진동하는 캔버스

1912년에 들로네가 그린 「원반」은 회전하는 원을 그린 작품으로 그의 첫 비구상회화이기도 하다. 오랜 세월이 흐른 뒤, 말년에 접어들어 자신의 가르침을 받고 싶어하는 젊은 화가들에게 그가 들려준 말은 이러하다.

"초기의 이 원반은 색채가 순환하기도 하고 대비를 이루기도 하는 작품입니다. 그러면 어떤 색깔이 그럴까요? 중심에선 빨간색과 파란색이 대비됩니다. 빨강과 파랑은 확실히 아주 빨리 진동하는데, 실제 육안으로도 감지됩니다. 나는 이 경험을 일컬어 '주먹으로 치기'라고 불렀습니다. 나는 이 순환하는 형태 주변에 서로 대비되면서 동시에 그림 전체에 대비되는, 다시 말해 그림의 모든 색에 대비되는 다른 색들을 칠해보았습니다. 이 실험이야말로 결정적이었습니다. 하지만 나는 미친놈 취급을 받았지요. 친구들은 나를 이상한 눈으로 바라보았습니다. 그 친구들에게 '드디어 발견했어! 이건 빙빙 돈다니까!' 하고 말해보았자 아무 소용이 없었어요. 친구들은 나와 멀어졌어요."

「블레리오에게 바치는 경의」에서도 이와 같은 방식으로 채색된 원들이 회전한다. 하지만 우리가 이 그림의 진가를 알기 바란다면, 색채의 문제를 좀 더 연구해볼 필요가 있다. 들로네가 쓴 표현을 보면 '대비'와 '동시'라는 단어가 되풀이되는 걸 알 수 있다. 이 단어들은 그가 즐겨 읽던 책인 에밀 슈브뢸의 『동시대비의 법칙』에서 참조한 것이다. 그는 이 책에

로베르 들로네, 「원반」, 1912~13

밑줄도 긋고 중요하게 여겨지는 부분에는 주석도 달았다. 또한 샤를 블랑의 『데생 기술법』도 참고한 듯하다. 이 책에는 '장밋빛'에 관한 슈브뢸의 이론도 설명되어 있다. 블랑은 이 이론을 사프란(주황색), 유황, 터키석(청록색), 석류석(검붉은색) 같은 혼합색으로까지 확장했는데, 이런 색들은 들로네의 여러 작품에서 자주 나타난다.

동시대비의 법칙과 그 변형은 「블레리오에게 바치는 경의」에서 중요한 역할을 한다. 여기에서 동심원들은 대비되는 분절 원들을 포함하며, 두

로베르 들로네, 「동시성 창문」, 1912

개씩 서로 상반된다. 그리고 보다 작은 원들은 일련의 보색들로 다시 나
누어진다. 우리가 앞서 보았던 쇠라도 이와 같은 법칙을 적용했지만, 원
색의 작은 점들을 병렬하기 위한 수단이었다. 이렇게 하면 망막에서 일
어나는 시각 혼합에 의해 색채가 빛이 나며 떨리는 효과가 난다. 그렇다
고 해서 쇠라가 원근법까지 포기한 것은 아니다. 그의 작은 점들은 원근
법으로 한정된 공간을 보충하는 역할을 한다. 그리고 그는 이 점들을 '벡

터'와 다시 말해, 그림 안의 상승선과 하강선을 조화시키려고 신경을 썼다. 반면에 들로네는 선이 만드는 경계를 없애고 물감을 평평하고 고르게 펴 발랐다. 여기에서 '형태-색채'가 나오며, 이것이야말로 이 작품의 기본 구조를 이룬다.

들로네는 「원반」 이전에 「동시성 창문」이라는 연작에서 보색을 처음으로 이용한 적이 있었다. 아폴리네르의 시 「칼리그람」(Calligrammes, 아폴리네르가 만든 조어로, 시구의 배열이 도형을 이루어 시의 대상을 시각적으로 보여주는 시의 형태-옮긴이)에는 이 작품이 훌륭하게 묘사되어 있다.

> 빨강에서 초록까지 모든 노랑은 죽는다
> 금강잉꼬가 고향 숲에서 지저귈 때면
> .
>
> 커튼을 걷어라
> 자, 지금 창문이 열린다
> .
>
> 보랏빛의 아름다움, 그 알 수 없는 창백함
> .
>
> 빨강에서 초록까지 모든 사람은 죽는다
> 파리 밴쿠버 이에르 멩트농 뉴욕 앙티이
>
> 창문이 열린다
> 빛의 아름다운 열매.

블레즈 상드라스의 말에 따르면, 이 창문 연작을 그리기 위해 들로네는 덧창까지 못질을 쳐서 닫아걸고는 아틀리에에 틀어박혀 지냈다고 한다. 그런 뒤에 그는 드릴로 덧창에 작은 구멍을 뚫어놓고, 이 구멍을 통해 들어오는 한 줄기 햇빛을 연구하고 색을 분해하고 분석했다. 이처럼 그는 몇 달 내내 형상을 재현하는 모든 문제는 제쳐놓고 햇빛을 탐구했다. 그러고 나서 이 구멍을 넓게 한 다음에 덧창을 차츰차츰 조금씩 열다가 마침내 활짝 열었다. 알베르티가 원근법을 가시 세계를 향해 열린 하나의 창으로 정의한 것을 상기한다면, 들로네는 역설적으로 창문을 닫는 시도를 한 셈이다. 하지만 빛이 인간과 사물을 보여주기를 중단하고 그 자신이 그림의 주제가 되기 위해 스스로 빛을 발한다고 생각하면 얼마나 대단한 일인가!

또한 들로네에게는 직각에서 원으로 옮겨가는 과정이 필요했다. 왜냐하면 창문 연작은 수평선과 사선, 수직선으로 구성된 입체주의의 격자무늬가 혼합된 작품이었기 때문이다. 그는 이 선들의 교착점에 스펙트럼 분석을 적용했다. 이 과정과 함께 그의 작품은 결정적인 전기를 맞는다. 이 과정은 모터로 움직이는 한 축 위에 원반을 올려놓고 재합성된 빛의 색상을 살펴보는 광학 실험에서 생겨났다.

이 원반에는 방사형으로 뻗은 작은 세모꼴 위에 여섯 가지 원색이 나뉘어져 칠해져 있다. 원반의 회전 속도가 **빠를** 때는 모든 색이 섞여서 흰 광선으로 보여 아주 볼 만하다. 하지만 이것보다는 들로네가 제작한 또 다른 연작을 이 과정의 기원으로 꼽을 수도 있다. 이것은 비행 이외에도 럭비며 육상, 장터에서 열리는 흥행 같은 현대적인 주제에 열중했던 들로네로 볼 때, 전혀 뜻밖의 작품인 파리의 생세브랭 성당 연작이다.

로베르 들로네, 「생세브랭 성당」, 1909

언뜻 보면 이 연작은 퍽 진부하다. 이 연작이 보여주는 것은 작은 성당
의 기둥들이다. 즉 이것은 보는 이의 현기증을 유발하기 위해 반원형의
궁륭을 떠받치고 있는 주신(柱身, 주두와 주추를 뺀 기둥의 몸—옮긴이)
을 미래주의(futurism, 20세기 초에 입체주의의 영향을 받고 이탈리아에

서 일어난 미술운동. 새로운 기계시대에 어울리는 역동성과 속도, 움직임을 강조했다—옮긴이) 방식처럼 길게 늘이고 구부러트린 왜곡된 형태로 보여준다. 그렇지만 이 그림들을 찬찬히 뜯어보면, 화가의 주된 관심이 스테인드 글라스를 통해 들어오는 아롱진 빛의 반사와 맨바닥에 퍼지는 빛의 분산에 쏠려 있음을 알 수 있다.

사실상 성당의 스테인드 글라스를 성자의 삶을 자세히 보여주는 역할을 하기도 하나 이것만이 스테인드 글라스의 유일한 기능은 아니다. 스테인드 글라스는 우선 어두침침한 고딕 성당 안을 하루 또는 계절의 흐름에 따라 밝게 비추려는 용도로 만들어졌다. 다들 알다시피 성당은 서쪽에서 시작해 동쪽에서 끝나도록 지어져 있다. 그래서 해가 뜨면 빛은 우선 성가대석을 비춘 다음에 해의 위치나 고도에 따라 아주 다양하게 측면 유리창을 비추게 된다. 그리고 지는 해는 마지막으로 중앙 홀의 둥근 장미창을 붉게 물들인다. 이러한 빛의 변화를 통해 신자들은 삶과 우주의 리듬을 민감하게 받아들이게 된다.

들로네는 유클리드 기하학에 토대를 둔 르네상스와 가시 세계 안으로 난 직선 통로와는 반대편에 있는, 중세의 맥을 다시 이었다. 그는 초기에 자기 목소리를 찾지 못해, 신인상주의풍의 한 풍경화 안에서 맨 캔버스가 그대로 드러나게 속이 텅 빈 태양을 그릴 수밖에 없었다. 그 뒤 생세브랭 성당 바닥 위에 반사된 빛을 통해 색상의 본질을 발견하고서야 빛의 광휘를 표현할 수 있었다.

이처럼 「블레리오에게 바치는 경의」는 결국 공간 안에 분산된 광선 다발이 감행한 모험이다. 따라서 이 그림은 동시대비의 법칙과 위대한 비행사의 공적을 뛰어넘는다. 이런 까닭에 '쌍엽기'(닭장으로 불리던 제1

차 세계대전 때의 비행기—옮긴이) 시대에 나온 이 작품은 인공위성과 초음속 시대인 요즈음에도 시대에 뒤떨어져 보이지 않는다. 그러기는커녕 오늘날 우리가 이 작품을 예전보다 더 잘 이해하듯이 오히려 미래에 더 잘 이해받으리라 믿는다.

이 작품은 건축으로까지 연결되었다. 1937년 파리 만국박람회를 계기로, 들로네는 많은 장식 작업 가운데 항공관 장식을 위임받았다. 들로네는 이 항공관을 높이가 25미터에 이르는 원뿔대 모양의 홀로 만들었다. 그리고 철근 골조에 투명한 플라스틱을 덧입혔다. 이 건물의 외관은 거대한 비행기의 조종석과 비슷했으며, 저녁마다 강력한 조명이 비추어졌다. 내부에는 멋진 유선형의 비행기 세 대(포테즈 63, 앙리오 220, 니외포르 161)가 역시 탁월한 화가였던 그의 아내 소니아 들로네 (Sonia Delaunay, 1885~1979)의 벽화에 둘러싸인 채 천장에 매달려 있었다.

특히 회전하는 항공기 발사대는 지면에서 8미터 높이의 나선형으로 이루어져서, 이 발사대에 오른 방문객들은 하늘 한가운데에 서서 떠다니는 비행기들 사이에 있는 느낌이었다. 그의 작업은 대성공을 거두었으나 지금 남아 있는 것은 항공관을 찍은 사진 몇 장이 고작이다. 하지만 1937년에 들로네가 만든 둥근 지붕 아래로 들어가본 모든 사람들은 이구동성으로 말했다. 이것은 공간을 완전히 새롭게 지각하게 만든, 이제껏 보지 못한 유일한 건물이라고.

몇 년 뒤에 들로네는 쉰일곱 살의 나이로 숨을 거둔다. 그의 모든 작품들은 미술을 미술관에서 끌어내 도시 한가운데에 다시 놓으려는 오랜 노력의 결과물이었다. 이런 점에서 그의 항공관은 기념비적인 성과물이었

건만 애석하게도 수명이 짧았다. 이 건물은 박람회 기간 중에만 앵발리드 기념관 광장에 세워져 있었다.

로베르 들로네

Robert Delaunay, 1885 파리~1941 몽펠리에

쇠라의 작품과 슈브뢸의 책에서 영향을 받아 들로네는 잠시 입체주의에 가담했다가 빛과 색채를 탐구하는 작업으로 방향을 전환한다(「에펠탑」, 1909~10). 1910년에 화가 소니아 테르크와 결혼한 들로네는 아내와 함께 탐구를 계속해나간다. 그는 새로운 조형언어를 발전시켜나가는데, 아폴리네르는 여기에 '오르피즘'(orphisme)이라는 이름을 붙여준다. 이 새로운 방식은 채색 체계를 이르며, '동시 대비의 법칙'에 따라 빛의 역동성을 표현하는 기법이다.

그리고 채색 체계가 작품의 형태이자 주제가 된다. 이것은 우리의 지각 인식에 발맞추어 현대 사회의 리듬을 표현하려는 '비구상회화'(「원반」, 1912~13)에 이른다. 들로네의 비구상회화는 추상회화와 같지 않다. 들로네의 그림에는 가까스로 알아볼 수 있는 구체적인 형태가 흔히 나타나기 때문이다(「블레리오에게 바치는 경의」, 1914). 그는 1920년대에 순수한 구상 회화로 되돌아가기도 하나, 그 뒤에 리듬감 있는 채색을 통해 공간 표현의 새로운 가능성을 실험한다. 1937년 파리 만국박람회를 위해 제작한 항공관과 철도관에서 뛰어난 벽화 화가로서 기량을 과시한다. 칸딘스키와 클레와 친분이 두터웠던 들로네는 또한 마르크(Franz Marc, 1880~1916)와 마케(August Macke, 1887~1914) 같은 청기사파에게 영향을 미쳤다.

피에트 몬드리안, 「노랑, 파랑, 빨강의 구성」, 1937

완전한 평형을 찾아서

피에트 몬드리안의 「구성」

매우 절친했던 두 화가가 소원해지더니 다시는 얼굴도 보지 않는 사이가 되었다. 한 화가는 작품에 사선을 쓰고, 또 다른 화가는 사선을 거부하고 수직선과 수평선만 이용하기 때문이라는 사소하면서 이상하고 터무니없어 보이는 이유에서였다. 그렇지만 이것은 미친 사람들의 이야기가 아니다. 이 불화로 말미암아 1924년부터 피에트 몬드리안과 테오 반 두스뷔르흐(Theo Van Doesburg, 1883~1931)가 대립하게 되자 이들이 큰 영향력을 행사하던 미술계 안팎에도 그 파장이 미쳤다.

1924년에 몬드리안은 쉰두 살이었고, 반 두스뷔르흐는 몬드리안보다 열 살 가량 어렸다. 재주 있는 화가에 완고한 이론가이자 탁월한 강사였던 반 두스뷔르흐는 1917년에 몬드리안과 함께 『데 스테일』(De Stijl)이라는 잡지를 창간했다. 이 잡지는 당시 아방가르드 미술가들 사이에서 이내 유명해졌다. 『데 스테일』은 몬드리안이 처음으로 내세운 신조형주의 이론을 설명하고 옹호할 목적으로 만들어졌다. 신조형주의는 20세기 초반에 말레비치(Kazimir Malevich, 1878~1935)의 절대주의와 함께 가장 과격한 형태의 기하추상회화에 속한다. 몬드리안은 창간호에서 회화

가 눈에 보이는 세계의 재현과 관계를 끊을 필요가 있다고 역설했다. 그는 이 글에서 숭고한 정신과 보편성, 도덕과 회화의 엄격함에 관해 말한다. 반 두스뷔르흐는 몬드리안의 견해에 전혀 반대할 의사 없이, 오직 자신의 생각에 골몰하며 오랜 성찰 끝에 사선은 우리가 살고 있는 세계의 역동성을 표현한다는 확신을 얻었다. 따라서 참된 현대회화를 창조하려면 사선을 그림 안에 넣어야 한다고 믿었다. 이것은 몬드리안이 볼 때는 참을 수 없는 모욕이었다. 왜냐하면 사선은 몬드리안 회화의 기반이 되는 철학마저 위태롭게 하기 때문이었다.

수직과 수평의 팽팽한 대립

몬드리안은 1909년부터 네덜란드의 신지학회(神智學會)에 가입해서 죽는 날까지 그 회원으로 남아 있었다. 그는 유독 에두아르 슈레, 루돌프 슈타이너, 크리슈나무르티의 글에 열광했다. 그리고 신지학 운동의 공동 창시자인 유명한 엘레나 페트로프나 블라바츠키의 사진 한 장을 아틀리에에 걸어둔 적도 있었다. 그의 친구이자 전기 작가인 미셸 쇠포르는 몬드리안이 단호하면서도 까다로운 성격에 아주 신비로운 성향의 인물이라고 단언했다.

그에게 가장 큰 영향을 미친 신지학자는 M. H. J. 수른마커스였다. 몬드리안처럼 네덜란드인이며 한때 가톨릭 사제였던 그는 '실증 신비학'의 체계를 세웠다. 몬드리안은 그의 책 가운데 『새로운 인간의 믿음』과 『세상의 새로운 이미지』란 책 두 권을 읽고 또 읽었다. 『세상의 새로운 이미지』 가운데 몇몇 글들은 쇠포르가 프랑스어로 번역하기도 했다. 수른마커스는 모든 미술가가 "현재의 실재를, 다시 말해 정신의 실재를 명

테오 반 두스뷔르흐, 「역구성」, 1924

상해야 신비로워진다"라고 한다. 한편 그는 형식을 "개별성에도 불구하
고 존재하는 보편성"으로 정의했다. 또한 세상의 새로운 이미지란 "확인
할 수 있는 명확성, 실재를 자각하는 통찰력, 그리고 확고한 아름다움"
에 이르러야만 하는 것이라고 주장했다. 몬드리안은 그의 추상 회화의
기본 구조를 이루는 수평-수직의 원칙을 수른마커스의 이론에서 빌려왔
다. 이 이론에 따르면 끝없는 한 운동 안에서 수직은 존재의 고양을 표현
하며, 수평은 이것을 방해한다. 미술은 인간을 초인간의 단계로 계발할
의무가 있다. 미술이란 절대를 향한 탐구이며, 절대에 이르기 위해 사선

피에트 몬드리안, 「붉은 나무」, 1908

을 써서는 안 된다. 이것은 반 두스뷔르흐가 생각한 사선의 의미와는 상 반되었다.

또한 자크 뫼리스의 주장대로 몬드리안이 당시 네덜란드 지식인 사이에 널리 알려진 『미술에서 절대 상징에 관한 에세이』란 책에서도 영향을 받았을지 모른다. 앵베르 드 쉬페르빌은 이 책에서 다른 모든 선들의 결합을 배제하고 오직 수평선으로 차단된 수직선만이 평형, 질서, 빛을 의미할 수 있다고 주장했다. 그리고 게슈탈트 심리학에서 강조한 수직선이 같은 길이의 수평선과 중앙에서 교차할 때 수평선보다 더 길어 보인다는 이론도 몬드리안에게 중요했을 수도 있다. 어찌되었거나 몬드리안은 자신의 작품에서 보편과 개별의 이중성을 표현하려고 고심했다. 몬드리안은 '보편과 개별의 근본적인 대립'이란 글에서, 보편이 위로 향하는 반

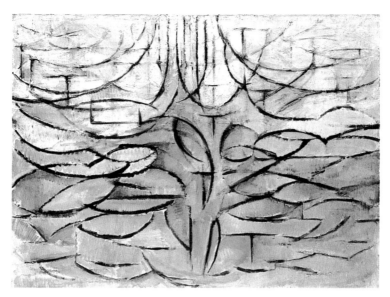

피에트 몬드리안, 「꽃 핀 사과나무」, 1912

면, 개별은 아래로 내려가며 이 이원성은 수직과 수평의 대립을 분명히
보여준다고 주장한다.

　이 이원성이 작품에 나타나기까지 힘들고도 오랜 시간이 걸렸다. 몬드
리안이 자연주의풍의 그림을 그린 기간이 퍽 길었으며, 그러는 동안에 그
는 네덜란드의 전통을 암시하는 모든 주제를 다루었다. 들판의 소떼, 풍
차, 간척지, 운하, 나무, 꽃이 핀 과수원 등. 1908년에 그린 유명한 작품
「붉은 나무」는 무성한 가지들이 휘어지고 서로 교차하는 그림으로, 생명
의 이미지보다는 죽음의 이미지로 보인다. 이것은 앞으로 올 몬드리안의
그림을 예고하는 의미 있는 그림이다. 그가 입체주의를 발견한 뒤에 제작
한 데생들에는 새로운 요소들이 아주 많이 나타난다. 그는 땅의 힘을 빼
기 위해, 나무 둥치와 가지들을 상승하는 기하학적인 리듬으로 그렸다.

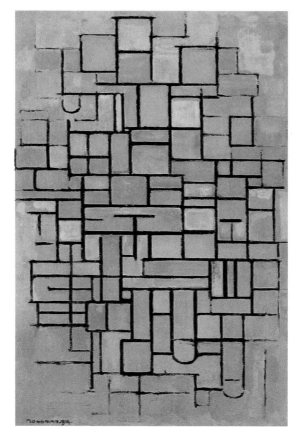

피에트 몬드리안, 「구성 6번, 푸른 건물」, 1914

또한 「꽃 핀 사과나무」는 언뜻 보면 곡선의 유희처럼 보이지만, 여러 형태
가 양쪽으로 퍼져 있으며, 수직선은 측면에서 가로지르는 선에 방해받는
다. 그리고 얼마 지나지 않아 그의 그림은 건물과 바다 풍경 연작을 계기
로 결정적인 전기를 맞이한다. 그는 1914년 여름에 발흐른 섬에서 바다
풍경을 그리던 중 제1차 세계대전이 터졌다는 소식을 듣게 된다.

　몬드리안의 건물 그림은 서로 인접한 주택들이 헐리면서 앙상하게 드

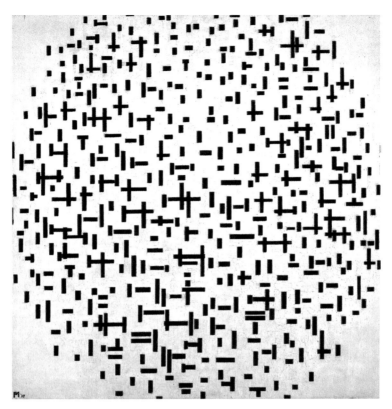

피에트 몬드리안, 「선의 구성」, 1917

러난 담벼락을 보고 제작한 여러 장의 크로키에서 유래한다. 이 건물들

에는 벽돌공사 자국과 인쇄된 무늬가 남아 있는 벽지 표면도 보인다. 이

연작 가운데 가장 공들인 작품인 「구성 6번, 푸른 건물」에 묘사된 경계벽

은 정면의 시각을 보여주는 한편, 공교롭게도 모네의 「루앙 성당」 연작과

건물 외관이 똑같이 채색되어 있다. 이 그림은 몬드리안이 파리에 처음

머물던 1912년부터 1914년 사이에 그의 아틀리에가 있던 데파르 거리의

확장 공사를 위해 건물을 헐 때 그려진 듯하다. 몬드리안은 이미 돔부르

흐 성당 종탑이나 베스트카펠레의 등대 탑에서 보여주었듯이, 우뚝 솟은 벽돌 건축물에 대한 관심을 이 그림에서 매우 분명히 드러낸다.

그의 바다 풍경화도 구상회화에서 추상회화로 넘어가는 과정에 결정적인 구실을 한 작품들이다. 발흐른 섬은 네덜란드 남쪽, 젤란트 지방의 끝에 자리잡은 섬으로 유난히 폭풍이 심해 제방만으로는 충분하지 않았는지 말뚝을 엮고, 바닷물에 의한 부식에도 견딜 수 있도록 역청을 씌운 두꺼운 널빤지로 보강을 했다. 넓은 바다를 향해 길게 늘어선 이 방파제들은 검은 십자가 숲을 형성하면서 끝없이 펼쳐지고, 해안과 직각을 이루며 배열되어 있었다. 몬드리안의 바다 풍경화는 검은색의 수직선과 수평선이 교차하는 모습을 보여준다. 이 선들은 지금은 파괴된 슈프닝 부두 주변에서 간간이 잘리기도 하면서 수직의 격자 안에 공간을 가둔다. 격자를 이루는 가장 긴 수직선들은 그림의 축을 이룬다. 추상화의 극단에 이른 작품들은 1917년에 「선의 구성」으로 귀착된다. 흰색 바탕에 검은색의 +와 −의 작은 기호 체계로 이루어진 이 그림으로 몬드리안은 과거와 작별하고 이 기호들을 확대해서 다른 작품을 제작한다.

정신의 고양이 도달하려는 그곳

이런 초기 추상화만으로 몬드리안을 추상 풍경화가로 판단해서는 안 된다. 그러면 그가 추구하는 정신성을 부인하게 된다. 하지만 초기 추상화를 보면, 그가 주장하듯이 겉보기에 가장 형식적인 그림일지라도 냉정한 수학이 아닌 직관에 기반을 두었다는 사실을 이해할 수 있다. 캔버스 표면에 작은 붓으로 균일하게 칠한 흰색은 순수한 흰색이 아니다. 약간 회색기가 도는 흰색은 그가 수첩에 데생을 하려고 자리잡은 사구 아래쪽

으로 보이는 잔잔한 바다에 의해 움푹 패인 모래와 아주 비슷한 빛깔이다. 검은색도 붓으로 칠했는데 복제된 그림들에는 이 검은색이 원작과 달리 너무 매끈해 보인다.

1930년대에 그린 「구성」 연작은 직관보다는 형이상학과 더 관계가 깊다. 반 두스뷔르흐의 작품에서 볼 수 없는 특징이 몬드리안에게서 나타나는데, 이것은 교차하는 수직선과 수평선들이 절대로 휴식을 취하지 않으면서 선들끼리 서로 불균형을 이룬다는 점이다. 이 선들은 처음의 교차점에서 출발해서 먼저 앞지르는 선이 전혀 없이 절대를 향해 똑같이 앞으로 나아간다. 수직 교차점이 많은 몇몇 그림은 갇혀 있는 느낌을 주는 반면에 주로 수평선을 쓴 다른 작품은 좀더 열려 있는 인상을 준다. 작가가 균형과 불균형을 매개로 다양한 단계를 거쳐서 접근하려고 애쓴 것은 모든 사물의 본질이다.

그는 이렇게 썼다. "수평선이나 수직선은 차단되어야 한다. 만약 이 선들이 방해를 받지 않으면 이것들은 다시 개별성을 표현하는 방향으로 나아갈 것이다." 그리고 "반대되는 모든 것은 다른 어떤 것으로 변한다"라고 썼다. 이럴 때 감히 '변증법'이란 용어를 써도 될까? 몬드리안은 네덜란드에 헤겔 철학을 대중화시킨 G. J. P. J. 볼란트를 통해 이미 헤겔의 사상을 알고 있었다. 헤겔의 사상에 따르면, 시간을 초월해 먼 곳에 있는 정신은 자신을 향해 상승하는 운동 안에서 형성된다.

또한 흰색도 단순히 바탕의 역할만 하지는 않는다. 흰색은 이 변증법적 운동의 구성요소다. 몬드리안처럼 신지학의 추종자였던 칸딘스키는 흰색을 "모든 것이 탄생하기 이전의 무(無), 모든 것의 시작" "절대 침묵처럼 우리의 영혼에 영향을 미치는 것"으로 묘사했다. 이 침묵으로부터 출

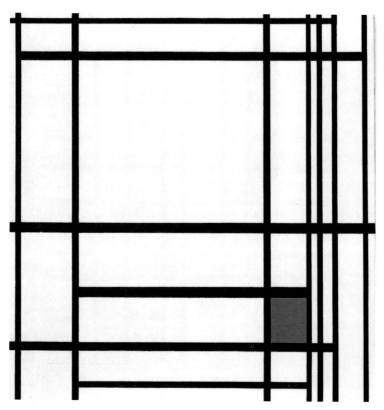

피에트 몬드리안, 「구성」, 1930

발해서 검은색을 만들어내는 것이 바로 흰색이다. 괴테가 모든 색채에서
바랐듯이, 흰색과 검은색은 영혼에 호소한다. 괴테는 한 색채가 다른 색
채를 '내놓는다'고 간주했다. 색들이 진정 영혼에 호소하지 않는다면, 몬
드리안은 무려 25년이란 세월을 끊임없이 새로 시작하며 외길을 걷지는
못했을 터이다. 그는 왕성하게 창작 활동을 하던 1944년에 죽음과 함께
작업을 중단한다.

흰색과 검은색이 영혼에 호소한다면, 이와 달리 노란색, 빨간색, 파란

피에트 몬드리안, 「구성」, 1930

색은 눈에 호소한다. 몬드리안은 이 삼원색의 색조를 제한해서 사용했다. 사실상 신지학은 여러 색채들의 차이를 한없이 세분해서 설명하고는 있지만, 뉴턴의 색채 프리즘 연구결과에 따르면 과학적으로 색채들은 자외선부터 적외선까지 밀리미크론 단위로 나뉘어진다. 격자의 틈 안에 장방형과 사각형으로 칠해지고, 격자에 의해 또는 우연히 한정된 삼원색은 지각할 수 있는 실재의 일부다. 이 색채들이 오브제를 상징하거나 표현해서 실재의 일부라고 하는 게 아니라, 이 지상에 고양된 정신을 뿌리내

피에트 몬드리안, 「브로드웨이 부기우기」, 1942~43

리려 하기에 그러하다는 말이다. 몬드리안의 그림에서 카드뮴옐로는 햇
빛을 뜻하지 않으며, 코발트블루는 하늘이나 바다의 푸른빛을 표현하지
않는다. 우리는 여기에서 다시 헤겔의 『논리학』에 나오는 중요한 두 문장
을 상기하지 않을 수 없다. 존재와 무는 하나에서 또 다른 하나로 전환하
며 서로 상쇄된다. 그리고 이것들은 오직 생성에 의해서만, 그리고 생성
안에서만 서로 구분된다. 신비철학이 중요하게 여기는 요소가 바로 이
생성이다.

　몬드리안이 1927년부터 1943년 사이에 제작한 「구성」 연작을 하나하

나 쉽게 구분할 수 있는 이유는, 반복해서 그린 작품이 한 점도 없기 때문이다. 이 사실을 확인하려면 몬드리안에 관한 책 한 권만 참고해도, 아니면 그의 전시회를 한 번만 가보아도 충분하다. 한 작품에서는 두껍고도 강한 수평선 하나가 커다랗고 붉은 사각형을 무겁게 짓누르고 있고, 또 다른 작품에서는 사각형의 한 직각에서 출발한 선이 화면의 반을 덮어버린다. 그리고 노란색의 좁은 띠와 파란색의 좁은 띠가 멀리 떨어져서 균형을 이루고 있으며, 격자의 바깥에 삼원색이 칠해진 작품도 있다. 하지만 같은 작품에 삼원색을 함께 사용하는 경우는 무척 드물다. 몬드리안과 연결되는 근대성은 대각선의 사용에 있지 않다. 그의 근대성은 폭격을 당한 런던에서 뉴욕으로 옮겨간 뒤인 말년의 마지막 4년간의 작품에서 이루어진다. 뉴욕에서 제작한 「뉴욕시티」나 「브로드웨이 부기우기」는 정신의 고양이 이 지상에서 이루어졌다는 듯이 채색된 수직선과 수평선 그 자체. 구대륙에서 신대륙에 도착한 몬드리안은 맨해튼 빌딩들의 수직선과 밤이면 빌딩 창문에서 비치는 조명에 경탄한다. 어둠을 누르고 빛이 승리한 것이다. 몬드리안은 한 걸음 더 나아가 뉴욕을 일종의 신의 도시로 생각하기에 이르렀다.

이와 같은 몬드리안의 신념은, 자신이 「구성」 연작과 함께 회화의 극한에 이르렀으며, 미술이 무릇 인간의 삶과 인간 사이의 교류와 동떨어진 활동이 된다면 무의미해질 뿐더러, 인간의 삶 그 자체가 예술로 여겨지는 시기가 가까워졌다고 생각했기 때문에 더욱 불가피했다. 몬드리안의 이 모든 것은 합리주의가 지배하던 당시의 프랑스와는 거리가 멀었다. 그래서 프랑스 미술관들은 몬드리안의 「구성」 연작 가운데 한 점도 사들이지 않았다. 몬드리안 그림을 혐오하던 프랑스의 문인이자 미술평

론가인 장 카수는 그의 그림을 좋아하려면 신의 은총이 필요하다고 주장하기도 했다. 요즈음에도 여전히 몬드리안의 작품이 신지학을 위한 회화라며 무시하며 싫어하거나, 아니면 신지학과 별도로 생각하는 이들도 있다. 몇 년 전에 파리 국립 현대미술관에서 「구성」 연작 가운데 알려지지 않은 두 작품을 아주 고가에 사들일 생각을 한 적이 있었다. 그런데 이 작품들이 가짜임이 밝혀졌다. 이 작품의 위작자는 불운하게도 몬드리안 생전에는 있지도 않았던 화학 성분이 든 흰색으로 작품을 제작했기 때문이었다.

피에트 몬드리안

Piet Mondrian, 1872 네덜란드 아메르스포르트~1944 뉴욕

어려서부터 미술에 이끌린 몬드리안은 암스테르담의 미술 아카데미에서 공부한다. 1908년에 얀 토르프를 만나 그와 함께 1909년에 공동 전시회를 연다. 1912년에 파리로 온 뒤로 그의 미술은 크게 변화한다. 입체주의의 영향을 받아 몬드리안의 회화는 구상회화에서 추상으로 넘어간다(「구성 7번」, 1913). 반 두스뷔르흐와 함께 창간한 잡지 『데 스테일』을 통해 그는 '신조형주의'라고 이름 붙인 자신의 '순수한 조형' 미술을 옹호한다. 신조형주의는 차츰 수평선과 수직선만을 인정하며, 균일하게 칠한 빨강, 노랑, 파랑의 원색 평면을 서로 분리시킨다. 몬드리안은 한편 건축에 큰 영향을 미친다. 그가 죽는 해에 뉴욕에서 그린 마지막 작품인 「브로드웨이 부기우기」에서 검은색은 사라지고 대신 유채색의 작은 사각형들이 수없이 자리잡는다. 그가 죽은 뒤에 1945년 뉴욕 현대미술관, 1946년 암스테르담 시립미술관, 1947년 바젤 미술관, 1969년 파리 오랑주리 미술관 등 여러 미술관에서 회고전을 기획했다.

앙리 마티스, 「춤」, 1909~10(슈추킨을 위한 춤)

자른 종이들이 추는 원무

앙리 마티스의 「춤」

 비밀스러운 장소에 감춰진 알려지지 않은 걸작이 과연 얼마나 될까? 1992년 5월 8일에 프랑스 정부는 앙리 마티스의 후손들이 발견한 놀라운 작품을 받아들였다. 앙리 마티스의 아들인 뉴욕의 화상 피에르 마티스가 기증한 것이다. 그는 한해 전인 1991년에 사망했다. 마티스가 말년을 보낸 니스 레지나의 아틀리에에서 보내온 여러 집기들과 별로 중요해 보이지 않는 잡동사니 물건들로 가득 찬 창고에서 마티스의 후손들은 캔버스화로 분류된 긴 두루마리를 발견했다. 그런데 이 두루마리 가운데 하나가 때가 덕지덕지 묻은 누런 포장지에 싸여 있었다. 아마도 니스 저택의 창고 안에서 오랫동안 굴러다녔던 듯했다. 이것을 펼치자 「춤」을 위한 최초의 그림이 미완성인 채 나타났다. 이 「춤」은 1931년에서 1933년 사이에 펜실베이니아 주 메리온에 있는 반스 재단의 벽을 장식하기 위해 마티스가 제작한 대작이다.

 알버트 쿰스 반스 박사는 매우 독특한 인물로, 실업가, 화학자, 독지가, 수집가였다. 이 괴짜는 1951년에 자신의 패커드 승용차를 운전하다 메리온과 필라델피아 사이 체스터 백작령의 작은 도로에서 그가 늘 그래왔듯

이 우선멈춤 표시를 무시하고 달리다가 세미트레일러에 깔려 사망했다. 그는 광학기구 소독제인 아르지롤을 상품화해서 큰돈을 거머쥐었다. 이 소독제는 렌즈의 초점을 맞추는 데도 기여했고, 제1차 세계대전 중에는 성병 환자들의 예방약으로 쓰이기도 했다. 반스 박사는 자신의 공장 노동자들에게 작업 시간 가운데 하루에 두 시간을 할애해서 문학, 심리학, 미술사를 가르쳤다. 1925년에 창설된 반스 재단은 세잔이나 르누아르 같은 19세기 말의 거장 작품 몇 백 점과 20세기의 수틴, 피카소, 마티스 같은 중요 작품들을 소장하게 되었다. 이 재단은 흑인들의 방문을 우대한다.

춤을 추며 하늘을 날다

재단의 건물을 공공 건축물 전문가인 프랑스의 건축가 폴 크레에게 의뢰해서 신고전주의 양식으로 지은 걸로 보아 아마 반스는 현대식 건물을 싫어했는가 보다. 어쩌면 이런 이유로 르 코르뷔지에가 미국여행 도중 재단을 방문하려고 했을 때 거절당한 듯하다. 르 코르뷔지에가 보낸 방문요청 편지는 뜯어보지도 않은 채 '코르보 거장'이란 이름으로 되돌려 보내졌다.

반스의 건축 취향이 어찌되었든 그는 불가능해 보이는 작업을 마티스에게 맡겨 내부를 장식했다. 왜냐하면 이 작업은 세 개의 첨두형 궁륭 안에 있는 두 삼각 홍예로 따로 떨어진, 세 개의 천창이 난 벽면을 장식하는 까다로운 일이었다. 게다가 이 천창은 중앙 홀의 문을 겸한 창문 위에 자리잡고 있었다. 그림을 그려야 할 면적은 무려 52제곱미터에 달했으며, 더군다나 길쭉하게 늘어난 공간에 역광을 받는 곳이었다.

1931년 11월에 마티스는 처음으로 이곳을 둘러보고 반스에게 춤을 주

제로 다뤄보겠다고 제안했다. 그가 볼 때 이 주제가 여기에 어울릴 것 같은데다 그에게는 친숙한 주제이기도 했다. 그는 이미 춤을 주제로 1909년에서 1910년 사이에 러시아의 수집가인 세르게이 이바노비츠 슈추킨을 위해 대형 작품 두 점을 그린 적이 있었다. 이 두 점 가운데 하나는 다른 한 작품을 위한 준비 작품이다(현재 뉴욕 현대미술관에 있는 「춤」―옮긴이). 「춤」은 1907년에 제작한 「삶의 기쁨」에서 화면 뒤쪽으로 보이는 원무를 다시 주제로 삼은 그림이다. 「삶의 기쁨」에는 피리 연주자와 춤추는 사람들의 뒤얽힌 몸이 묘사되어 있다. 이 원무는 세상의 근원을 상기시키며, 이것은 하늘과 땅 사이의 풀이 무성한 언덕 위에서 펼쳐진다. 하지만 여기에는 가벼운 긴장감이 감돈다. 춤추는 사람들 가운데 두 명의 원이 끊어져 손을 뻗쳐서 원을 이으려고 애쓰고 있기 때문이다.

슈추킨을 위한 이 최초의 「춤」에는 여러 가지 기원이 있다. 마티스가 여름을 보낸 콜리우르 지방 어부들의 사르다나 춤과 툴루즈 로트레크가 무척이나 좋아했던 물랭 드 라 갈레트에서 벌어진 떠들썩한 파랑돌 춤일 수 있다. 어쩌면 여기에 이사도라 덩컨을 덧붙여야만 할 것 같다. 덩컨은 춤으로 신체의 해방을 보여주었다. 또한 원무는 이즈음 한창 유행하던 춤이었다. 당시에 자연주의자들은 발끝으로 대지의 에너지를 모으고 손에 손을 잡고 팔을 들어올려 빙글빙글 돌았다. 회화적인 면으로 보면, 이슬람 미술에 기울인 마티스의 지대한 관심과 고갱의 타히티 시절 작품이 지닌 원시 상징주의 영향도 이 작품에 큰 역할을 했다.

그리고 미역감는 나체주의자의 몸에서 생기가 넘쳐나는 헤켈(Erich Heckel, 1883~1970)의 작품도 고려하지 않을 수 없다. 충동과 욕망을 선명하게 드러내는 헤켈의 미역 감는 장면은 무엇보다 성적인 작품이다.

분홍빛 알몸과 파란 하늘, 초록빛 식물처럼 조화롭지 못한 색깔은 발기 상태나 다름없다. 반면에 마티스는 표현주의와 상반되는 지점에 위치한다. 표현주의는 관능적이면서 격정적인 면을 지닌다. 마티스의 탁월한 연구가인 잭 플렘은 마티스가 다음과 같은 니체의 명구를 알고 있었던 것 같다고 한다. "노래와 춤을 통해 인간은 자신이 우월한 공동체에 속해 있음을 보여준다. 인간은 자신이 걷거나 말하는 존재임을 잊고 춤을 추면서 공중으로 막 날아오르는 참이다.······ 인간은 스스로 신이 된 기분으로, 꿈속에서 신들이 걷는 것을 보았듯이 자신도 황홀경에 빠져 움직인다." 한편 아폴리네르는 "춤은 하나의 스포츠"라고 말한다. 그는 마티스의 관점을 보강하기 위해, 춤이란 "생명과 리듬"이며 "진정한 젊음"의 표현이라고 덧붙인다.

슈추킨을 위한 「춤」도 본래 벽을 장식하기 위해 그려졌다. 러시아의 이 화상은 모스크바의 저택을 장식하려고 이미 제작한 「음악」과 쌍을 이루는 같은 크기의 작품을 주문했다. 그러나 「춤」을 위한 두 작품은 매우 큰 크기로 심혈을 기울여 제작되었는데도, 끝내 이젤화로 남아 있다. 반면에 육중한 두 삼각홍예에 의해 잘리고 세 첨두형 궁륭의 아치와 결합한 반스 재단의 춤은 건축과 긴밀하게 연결되어 있다. 그런데 여기에서 아치는 원무를 흐트러트린다. 아치가 춤을 추는 사람들을 갈라놓기 때문인데, 따라서 춤이 일종의 싸움이나 구애로 바뀐다.

마티스가 제작한 여러 습작에는 몸이 땅으로 기울어져 있거나 하늘로 젖혀져 있기도 하다. 이들의 몸에선 디오니소스 축제의 분위기와 야성이 물씬 풍긴다. 수직으로 치솟는 형태가 수평으로 포복하는 형태에 덧붙여지기도 한다. 몇몇 습작에는 「호사, 고요, 관능」이나 「삶의 기쁨」 같은 마

티스의 다른 작품에서도 보이듯이 일종의 관능적인 부드러움이 있다. 그 외에 다른 작품들은 난폭하기조차 해서 가학적인 살인의 한계까지 치닫는다. 이것은 그의 작품에서 아주 새로운 요소다. 이 습작에는 여러 중심인물들이 조금씩 변하면서 남자들과 여자들이 서로 마주본다. 그는 데생으로 자세를 연구하면서 인물들을 흐트려놓기도 하고 모으기도 한다. 길고 평평하게 펴 바른 색채에서 갈색과 노란색, 파란색과 검은색이 대비된다. 궁륭의 곡선은 청색과 빨간색, 분홍색으로 강조된다. 마티스는 자신이 회화에서 궁극적으로 추구하는 단순화 작업이 "겉으로 드러난 편의" 때문이 아니라고 입버릇처럼 말해왔다. 실제로 그의 다양하고 수많은 준비작업은 그의 작업 방식이 예상외로 복잡함을 보여준다.

이 작업들은 레지나에서 최근에 발견한 「미완의 춤」을 바탕으로 이루어졌다. 미완의 춤에서 원무는 흩어지고 춤을 추는 여섯 사람은 둘씩 짝을 지어 뛰어오르고, 근육을 부풀리고, 땅에 넘어진다. 갖가지 풍부한 자세가 이미 이 작품에 다 나온다. 한 사진을 보면, 마티스가 긴 의자 위에서서 대나무로 고정한 목탄으로 바로 캔버스 위에 그림을 그리고 있다. 캔버스는 실제 벽 크기이며 미리 바둑판무늬의 줄도 그어져 있지 않은 상태다. 이 작품의 구성이 무척 힘차기는 해도 배와 등, 불룩불룩한 근육은 배경에서 들떠 보이며 벽화에서 요구되는 평면성과 거의 어울리지 않는다.

춤의 모델은 인물의 힘찬 양감으로 미루어보아 1905년에 구입한 세잔의 소형 그림인 「목욕하는 세 여인」인 듯하다. 마티스는 세잔의 이 작품을 아틀리에에 두고 눈길을 떼지 않았다. 하지만 이번 경우에 세잔은 좋은 스승이 아니었다. 그리고 마티스는 또 다른 모델을 참조했다. 그것은

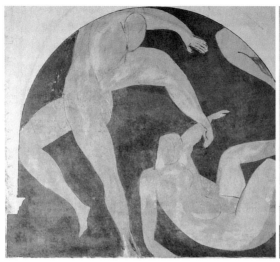

앙리 마티스, 「미완의 춤」, 1931

바로 벽화의 걸작으로 꼽히는 파도바의 스크로베니 예배당에 있는 조토
의 프레스코화였다. 당시에 건물 벽을 장식하는 작업은 미술가들이 주로
하고 싶어하는 일이었다. 이들은 불행히도 대중과 단절된 현대미술이 이
런 작업을 통해 그 간격을 좁힐 수 있다고 생각했다. 이들이 표본으로 삼
은 시케이로스(David Alfaro Siqueiros, 1888~1974), 오로츠코(Jose
Clemente Orozco, 1883~1949), 리베라(Diego Rivera, 1886~1957)
같은 멕시코 벽화 작가들은 이즈음에 민족 혁명을 주제로 표현력이 강한
이미지를 민중들에게 전달했다. 어쨌든 레제나 들로네 같은 화가들은 자
신의 미술이 "큰 소리로 외치기"를 바랐던 화가들로, 민중들을 위해 어떠
한 시도든 감행할 준비가 되어 있었다. 이에 반해 마티스는 야수주의 시
대의 대담함에서 뒤로 한 발짝 물러나 실내화(intimiste)풍 시기를 막 빠
져나온 터라 이처럼 판이한 종류의 벽화 작업에서 성공하기가 힘들었던

듯하다. 플로랑 펠스는 마티스의 작업을 잘 이해하고 있던 평론가였는데
도 "기량이 떨어지는 회화"라며 마티스를 비난했다. 결국 마티스도 "붓
으로 그린 회화"로 불리는 작품들과 결별해야 한다고 생각했다. 바로 이
런 까닭에 그는 처음에 그린 「미완의 춤」을 포기했다.

우연인 듯 치밀하게

1992년 미술품 복원가들은 레지나에서 발견한 「미완의 춤」을 펼쳐서
곰팡이를 제거하고 깨끗이 닦아 다림질을 한 뒤에 캔버스에 무수하게 뚫
린 작은 구멍들을 발견하고 깜짝 놀랐다. 이 구멍들은 벌레들이 쏠았다
고 하기엔 매우 규칙적으로 뚫려 있었다. 사실은 마티스가 자른 종이를
캔버스 표면에 고정하려고 썼던 무수한 핀 자국이었다. 「춤」 제작을 위해
포즈를 취해주었던 두 모델 말에 따르면, 마티스는 우선 종이에 물감을

칠한 뒤에 잘라서 썼다고 한다.

종이에 칠하는 색깔 수는 제한되었다. 인물은 회색, 배경은 검은색, 그 외에 파란색, 분홍색이었다. 그는 색칠한 종이들을 팔레트에 물감을 늘어놓듯이 이런저런 방식으로 배열한 다음 가위로 자른다. 그리고 필요하다고 판단하면 목탄으로 종이의 윤곽을 수정한다. 이렇게 하면 자른 종이끼리의 상호 관계를 염두에 두면서, 위치를 바꾸기도 하고 다시 자르기도 하고 자신의 의도에 맞춰 구성을 수정할 수 있었다. 그런 뒤에 종이를 떼어내고 캔버스 위에 종이와 똑같은 색조를 병치시키면서 물감을 평평하게 펴발랐다. 좀더 정확하게 말하자면 그림의 초벌칠은 페인트공이 담당하고, 마티스는 끝마무리할 때만 손을 댔다. 이것은 마티스의 이전 방식에 비해 대단한 혁신이다. 이렇게 해서 화가는 편안하게 중요한 변화를 꾀할 수 있었을 뿐만 아니라 물감 칠하는 작업을 비인격화했다. 이 방식은 조토가 건축 장식을 제대로 하려면 "돌만큼 단단하고 무거운 어떤 것"을 만들어야 한다고 확신했던 그 단계까지 이르게 했다.

마티스가 그림을 그려야 할 면적 측정이 잘못 되었다는 사실을 발견했을 때는 이미 두번째 「춤」이 상당히 진전된 상태였다. 작품 구성을 두 부분으로 자르는 삼각홍예가 마티스가 참조했던 도면에 표시된 것보다 실제로 두 배나 더 넓었다. 삼각홍예의 밑변은 화가가 알고 있었듯이 50센티미터가 아니라 1미터였다. 그런데 그는 삼각홍예가 무리 지은 인물들의 범위를 제한한다는 점을 애초에 고려해서 구성했기 때문에 수정이 아예 불가능했다. 유일한 해결책은 처음부터 다시 시작하는 것이었다.

이렇게 해서 '반스의 춤'으로 불리는 세번째 작품이 주문자인 반스 재단에 자리잡게 되었다. 이 작품은 무희가 둘씩 짝을 진 세 그룹으로 구

성되어 있으며 많은 천창들 가운데 중심을 차지하고 있다. 화가는 인물들을 서로 잇기 위해 누워 있는 두 무희를 보충했는데, 그 결과 홍예의 기점 때문에 인물들이 꼬챙이에 꿰인 산적처럼 보인다. 여기에서 춤추는 사람들은 곧추 서 있기도 하고 빙글빙글 돌기도 하고 넘어지기도 한다. 이 작품에서도 「미완의 춤」처럼 원무가 끊어져서 춤은 격정적인 사랑의 투쟁이 되고 말았다. 더군다나 이들의 몸은 천창을 벗어나 있다. 따라서 이들의 머리나 엉덩이는 조각나 보이기 때문에 천창의 경계를 부수는 결과를 낳는다. 그래서 에너지가 강하게 분출하는 느낌이 든다. 1933년 5월 14일에 제자리를 잡은 패널 벽화를 보고 반스는 과연 좋아했을까?

반스의 태도가 매우 모호했으므로, 분명히 알 수는 없다. 마티스는 이 작품에서 초록색을 빼버렸는데, 창문 세 개를 통해 보이는 공원에 심어진 나무들이 초록색 구실을 하리라고 생각했기 때문이었다. 재단은 공원 안에 세워져 있으며 이 창문들은 패널 벽화 바로 아래에 있다. 마티스의 의도를 살리기 위해서는 반스가 창문의 반투명 유리를 투명으로 바꾸어주면 그런대로 어울릴 법했다. 하지만 반스는 거절했다. 또한 마티스는 창과 창 사이의 벽에 걸린 자신의 작품인 「모로코 사람들」과 피카소의 다른 작품 한 점이 시선을 너무 끌어서 자리를 옮겨주기를 바랐다. 그러나 완고하기 짝이 없는 이 양반은 재단의 작품은 자신이 세운 전시 원칙에 따라 배치되었으므로 절대로 손끝 하나 댈 수 없다며 거절했다. 그렇기는 해도 세 번 나눠서 지불하기로 약조된 3만 달러를 마티스가 마지막까지 받아내는 데는 전혀 어려움이 없었다.

파리의 프티팔레 미술관에서 매입했다는 이유로 「파리의 춤」으로 불리

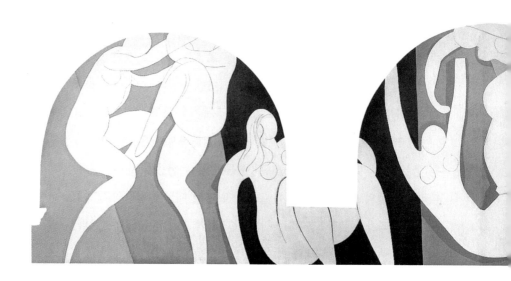

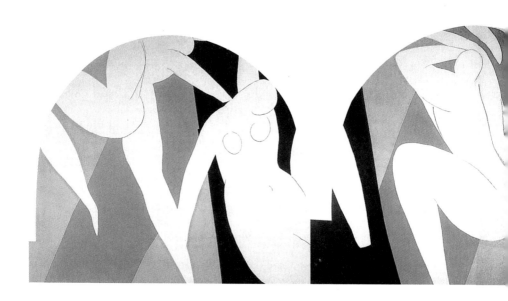

위 | 앙리 마티스, 「반스의 춤」, 1932~33
아래 | 앙리 마티스, 「파리의 춤」, 1931~33

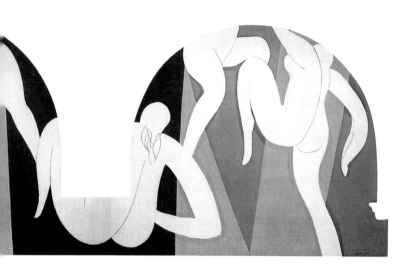

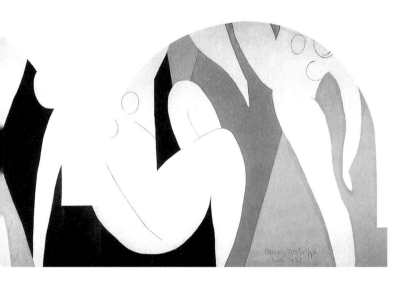

는 두번째 작품은 결국 완성된다(이 작품은 현재 파리 시립현대미술관에 있다—옮긴이). 이때는 마티스가 반스 재단으로부터 벽의 측정이 잘못되었다는 소식을 통고받은 무렵이 아니었다. 이 작품은 가장 힘차면서도 가장 단순하다. 두 명씩 짝을 지은 무희 여섯 명이 공간을 가로지르고 있는데, 이들의 몸은 어느 누구도 온전히 묘사되어 있지 않다. 인물들의 몸은 엄청나게 확대되어 기념비처럼 보일 정도로 거대하다. 팔과 다리에는 힘이 용솟음치고 몸은 불규칙한 대각선이 그어진 비구상의 검은색, 분홍색, 파란색의 배경 위에서 솟아오른다. 마티스는 세 작품 가운데 이 두번째 춤을 가장 '전투적인' 작품으로 여겼다. 사실 이 작품에서는 사랑의 투쟁이 기막히게 아름다운 본능처럼 느껴진다. 세 삼각홍예가 천창을 수직선으로 갈라놓는데도, 등이 보이는 중앙의 인물부터 시작해서 세 천창이 통일된 조화를 이룬다. 회화는 건축보다 훨씬 강하다. 이것은 화가가 3년간 반스 재단을 위한 힘든 작업을 마친 뒤에 얻게 된 결론이다. 예순을 갓 넘은 그의 나이 탓도 있겠지만, 이 작업을 끝내고 그는 거의 기진맥진할 지경에 이르렀다.

마티스가 받은 중요한 영향 가운데 하나를 꼽자면 러시아 발레, 특히 「봄의 제전」에서 니진스키가 한 무대 연출의 영향을 빼놓을 수 없다. 이 작품은 1931년 5월 29일에 샹젤리제 극장 개관 기념으로 공연되어 관객의 야유를 받았다. 그해 11월에 『누벨 르뷔 프랑세즈』에 실린 자크 리비에르의 긴 분석 기사는 이 발레 장면을 구체적으로 묘사한다. "그룹들은 '뚝뚝 끊어지는' 동작으로 불균형을 이루며 나타나는데, 마치 건초더미 안에서 저절로 불이 난 듯하다." 이런 뒤에 그는 보기에도 상반된 문장을 덧붙인다. "내가 예술에서 발견한 것은 과학에서 기하학을 발견한 것에

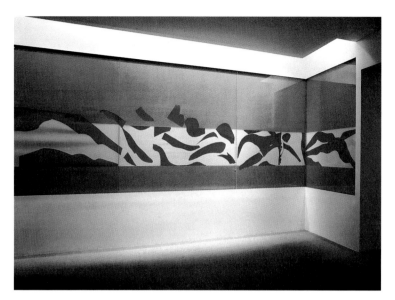

앙리 마티스, 「수영장」, 1952

견줄 만하다. 내가 맛보는 이 기쁨은 완벽한 논증이 주는 만족감과 비슷하다." 저절로 발생한 불과 완벽한 기하학. 이것을 두 축으로 하여, 「반스의 춤」과 「파리의 춤」이 팽팽하게 당겨진다.

　하지만 종이 작업이 고무 수채를 칠한 '종이 자르기 시기'로 접어들면서 마티스의 작품은 정점에 이른다. 이 시기에 마티스는 물감으로 바로 데생을 했다. 조각가가 끌과 망치로 돌을 자르듯이 미리 데생도 해놓지 않은 종이에서 형태를 만들어가며 잘랐다. 조각가가 대리석의 정맥을 찾아내듯이 그는 파랑, 초록, 분홍의 단색 표면 위에서 자신의 손이 움직이는 대로 따랐다. 그 결과, 수많은 걸작이 속속 탄생했다. 지금 뉴욕 현대미술관에 있는 「수영장」은 그런 걸작 가운데 하나다. 명백하게 대칭을 이루는 커다란 두 나무판 위에 반은 인간, 반은 돌고래인 형태들이 평평하

게 칠해진 파란색으로 구성되어 있다. 이들의 몸은 비현실적인 근육처럼 나른하게 늘어지기도 하고 수축되기도 한다. 놀라운 성공작인 이 작품을 '네번째' 「춤」이라고 불러도 될지 모르겠다.

앙리 마티스

Henri (Émile-Benoît) Matisse, 1869 프랑스 피카르디 르카토~1954 니스

곡물 상인을 부모로 둔 마티스는 법학을 공부했다. 그 뒤 파리에 와서 국립미술학교의 귀스타브 모로 문하에 들어간다. 초기에 마티스는 신인상주의에 관심을 보였다(「호사, 고요, 관능」, 1904). 그의 색채는 더욱 선명해지며, 1905년에서 1908년까지 야수파의 우두머리로 여겨졌다.

1907년에 처음으로 조각을 제작했고 1908년부터 1917년까지 공간 표현을 위해 더욱 리듬 있는 구성과 선적인 형태, 좀더 강렬한 색채를 찾아 독일, 알제리, 모로코를 여러 번 여행한다(「음악 수업」, 1916). 1917년에 그는 남프랑스에 정착한다. 이곳에서 마티스의 미술은 더욱 장식적으로 변하며 한결 순수하고 고요해진다. 1933년에 미국 메리온의 반스 재단을 위해 「춤」을 두 점 완성한다. 말년에 고무 수채를 칠한 종이 자르기 기법으로 선과 색채가 완벽한 합일에 이른다(「수영장」(1952)과 방스의 성 도미니쿠스 수도회 예배당 벽화). 1952년에 고향 카토와 니스의 시미에즈에 마티스 미술관이 개관된다.

장 포트리에, 「작은 인질」, 1943

나치의 총성 속에서 나온 앵포르멜 회화

장 포트리에의 「인질」

 장 포트리에가 「인질」 연작을 그리고 조각하던 상황은 워낙 심상치가 않아서 이야기를 해볼 만하다. 프랑스에서 1942년은 미술계만 놓고 볼 때 독일 점령 정부에 복종한 수치스런 해다. 막스 에른스트, 앙드레 마송 (André Masson, 1896~1987), 레제, 샤갈(Marc Chagall, 1887~1985) 같은 몇몇 화가들은 당연히 신변의 위협을 느껴 미국으로 망명했고 프랑스 떠나기를 거부한 미술가들 가운데 여럿은 적에게 충성했다. 1942년 봄에 히틀러가 총애하던 조각가 아르노 브레커의 전시회를 후원하기 위해 환영 위원회가 설립되었는데 이 위원들 가운데 특히 드랭(André Derain, 1880~1954), 반 동겐(Kees van Dongen, 1877~1968), 블라맹크(Maurice de Vlaminck, 1876~1958)의 이름을 발견할 수 있다.

 4월 15일 오랑주리 미술관에서 열린 이 전시회 개막식에는 배우 아를레티와 무용수 세르주 리파르를 비롯해 장 콕토까지 파리의 명사들이 정장을 빼입고 독일군 고급 장교에게 둘러싸여 나치 추종자에게 경의를 표하려고 참석했다. 나치를 선전하기 위한 아르노 브레커의 작품들은 고대 그리스·로마에서 영향을 받아 건장한 운동선수들이 우람한 근육을 자

랑하는 조각상이다. 포트리에가 브레커 전시회에 참석하지 않은 이유는 단순히 미학적인 견해가 달랐기 때문이 아니다. 그는 친구인 장 폴랑의 권고로 이때 막 레지스탕스 운동에 가담한 참이었다. 그는 레지스탕스에서 지하에서 활동하고 있는 문인과 미술가를 연결해주는 '우체통' 구실을 했다. 그는 체포되었다가 석방되었다.

1943년 초 그는 폴랑의 비밀 전갈을 받고 라스파이 대로 216번지에 있는 자신의 작업실로 돌아가지 않았다. 게슈타포가 다시 그를 찾아다녔기 때문이었다. 폴랑은 이 전갈과 함께 그가 가야 할 주소를 하나 건네주었다. 그곳은 르 사부뢰라는 의사가 운영하는 샤트네 말라브리에 있는 한 사립병원으로, 이 병원의 환자들은 주로 피곤에 지친 지식인들이었다. 병원으로 쓰이는 건물은 1807년부터 1817년 사이에 샤토브리앙이 살았던 집이었다. 현재 이곳은 위대한 낭만주의 문인을 기념하는 박물관이 되었다.

어느 날 새벽 화가가 들은 것

당시에 포트리에는 마흔다섯 살이었다. 그는 전쟁 직후에 평론가 미셸 타피에에 의해 '앵포르멜'(informel, 비정형미술) 회화의 선구자로 불리게 된다. 그의 작품은 캔버스 위쪽에 마티에르(matière)로 만들어낸 정지된 듯한 형태로 구성되는데, 때로는 데생에 물감을 엷게 덧입히기도 하고 급하게 휘갈긴 글씨도 있다. 이렇게 하려면 그는 이젤과 캔버스와 유화 물감을 포기해야 했다. 탁자 위에 펴놓고 분말 염료로 그리기 위해서 또는 바탕 화면으로 낱장이나 여러 장 겹치거나 강력 접착제로 붙인 종이를 쓰기 위해서였다. 포트리에의 앵포르멜 작품은 첫눈에는 이해하기 힘들다. 풍경화나 정물화라 할지라도 대중들은 그의 그림에서 대개

추상화된 구성만 본다.

포트리에는 전통적인 기법과 단절할 수 있는 방법을 오랫동안 모색했다. 그 대가로 그는 고립된 채 궁핍을 견뎌내야 했다. 당시 의욕이 들끓던 그에게 갑자기 강요된 은둔생활은 참기 힘들었다. 그러자 르 사부뢰는 병원 근처 공원 안쪽에 세워진 빈 망루 위층에서 작업을 하지 않겠냐고 제의했다. 이곳이 벨레다 망루다.

1943년에서 1944년 사이에 프랑스 국민들은 더욱 고통스런 나날을 보냈다. 스탈린그라드에서 러시아 군대에게 패하고 프랑스 도처에서 레지스탕스 운동에 들볶이던 독일군들이 대량 검거와 살인, 불법연행을 강화했기 때문이다. 어느 날 새벽, 포트리에는 발레오루 쪽으로 향하는 트럭 소리에 잠에서 깨어났다. 그는 독일어로 고함지르는 명령 소리와 함께 숲 속 저 아래쪽에서 나는 둔탁한 폭음을 망루 위에서 들었다. 그런 뒤에 다시 트럭들이 지나갔다.

그곳은 사형집행인들이 무고한 희생자들을 살해하러 오는 파리 지역의 처형장이었다. 포트리에는 총성과 숲을 뒤흔드는 그 메아리 소리를 평생 잊지 못한다. 눈은 듣는다. 신경을 갈기갈기 찢어놓는 기관총의 메아리, 거친 목소리의 명령, 그리고 처형 뒤의 침묵을. 이것은 미술사 전체를 통해 유일한 예다. 전혀 아무것도 보지 않은 채, 보려고 노력조차 하지 않은 채 내부의 지각에서 출발해 화가가 그림을 그리기 시작한 예는 찾아볼 수 없다.

소형과 중형 크기의 「인질」 연작에는 주황색, 노란색, 파란색, 분홍색의 반점으로 살색이 묘사되어 있다. 이 살색들은 회색과 검은색, 그리고 초록색이 감도는 흰색으로 강조된다. 산의 능선, 골짜기, 균열을 압축해

장 포트리에, 「살갗이 벗겨진 사람」, 1945

서 표현하기 위해 물감을 얇은 막처럼 입힌 그의 화면은 우유가 엉겨붙은 듯하다. 시인 프랑시스 퐁주는 「인질」 연작에 관해 경탄할 만한 글을 쓰면서, 포트리에를 "숯불 속에서 용변을 보는 고양이"에 견주며 "의식을 치르듯이 자신의 배설물로 몸을 뒤덮는다"라고 표현했다.

포트리에의 방식은 야수에 걸맞다. 파울 클레(Paul Klee, 1879~1940)도 고양이다. 하지만 클레에게는 극도로 예민한 청각이 필요하다. 클레와 포트리에에게는 섬세한 연금술이 있다. 그리고 클레도 포트리에처럼 시인들의 친구였다. 부드러운 발과 바깥으로 향한 날카로운 발톱. 「인질」에는 고양이과의 동물 같은 그 무엇이 있다. 동물이기는 해도 전혀 야만스럽지 않은 그 무엇이.

퐁주는 계속해서 이렇게 지적한다. "거리낌과 격정이 향기로운 꽃다발

처럼 발산된다." 또는 "그것은 장미 꽃잎도 닮고 카망베르 치즈를 바른 빵도 닮았다." 이것은 포트리에게 필요한 방식이었다. 그렇지 않았다면 그의 작품은 고문당한 몸들로 일대 푸줏간이 되었을 터이다. 으깨진 옆모습, 잘려진 사지, 갈가리 찢긴 피 묻은 옷가지. 그의 작품은 이 모든 것을 상기시키지만, 바로 이것들 자체는 아니다. 그의 작품은 인체를 있는 그대로 묘사하지 않는다. 그림에 의해서, 그리고 그림 안에서 인체와 일치할 뿐이다. 인체의 살갗은 갈라져 있다. 이 살갗처럼, 그의 작품도 열려 있다. 부상당한 것은 바로 회화 그 자체다. 이들의 상처를 보여주는 것은 몸이 아니라 그림이다.

이 연작의 작품은 서로 형식과 색채에서 눈에 띄는 차이를 보여준다. 이것들 가운데 큰 작품에 속하는 「유태인 여자」는 검은색과 연보라색에 의해 은근히 강조된, 흰색이 길게 늘어난 형태로 묘사되어 있다. 흰색은 화면 표면에 비스듬하게 드리워져 있다. 「손이 있는 인질」은 훨씬 더 흰색으로 구성된 비정형의 큰 덩어리로, 윤곽선이 깨져서 물감이 그림 위쪽으로 번져 있는 작품이다. 「살갗이 벗겨진 사람」에는 다리에 족쇄를 찬 세이렌들과 손이 하나밖에 없는 사람이 묘사되어 있는데, 심한 경련을 일으켜 공간이 흔들리는 느낌이 든다. 모든 작품 가운데 가장 크면서 가장 구상에 가까운 「대학살」에는 끈적끈적하게 엉겨 붙은 바탕 위에 어두운 윤곽선으로 그려진 처형당한 머리 일곱 개가 모여 있다. 바탕은 초록색부터 분홍색까지 칠해졌으며 갈색을 띤다. 가장 작은 크기의 그림들인 「인질 초상」 안에서 우리는 아주 가느다란 끈을 발견할 수 있다. 한 그림에는 화면을 가로지르는 중앙선 양쪽에 정면에서 본 눈이 네 쌍, 그리고 다른 그림에는 일곱 쌍이 그려져 있다. 그외에 다른 작품에는 코와 입이

암시적으로 또는 선명하게 그려져 있는데, 형태가 불분명한 마티에르의 가장자리 선에 의해 이것은 뭉개진 옆얼굴처럼 보이기도 하고 일부러 거의 표현하지 않은 듯한 주먹도끼처럼 보이기도 한다.

하지만 「인질」 연작은 하나로 묶여 있는 작품인데도, 산산이 흩어져서 분리된 작품이 되고 말았다. 이 작품 전체는 앞뒤 맥락이 서로 연결된 한 세트나 다름없다. 그의 작품을 감상하는 가장 좋은 방법은 1989년에 파리 시립 현대미술관에서 열린 포트리에 회고전에서처럼, 이 연작을 창문도 없는 밀폐된 작은 방에 전시하는 것이다. 그래야만 작품들이 서로 힘을 실어주고, 관람객에게 고요한 지하납골당 같은 인상을 심어줄 수 있다.

여기엔 아무런 희망도 없다

고야 이전의 역사화는 대개 찬양 일변도의 과장된 회화였다. 고야의 「1808년 5월 3일의 총살」이 포트리에의 「인질」과 공통점이 있다면, 점령군에 항거하는 민중봉기가 주제라는 점이다. 하지만 묘사된 장면에는 공통점이 없다. 고야의 작품에는 널브러진 동료들의 주검 한가운데서 팔을 든 비장한 인물이 맨 손바닥으로 총살집행인과 맞선다. 포트리에의 작품에는 저항도, 행동도, 더군다나 서스펜스도 없다. 하지만 우선 그의 작품은 한 가지 사실을 확인시킨다. 여기엔 아무런 희망도 없다는 것이다. 포트리에가 풍경화와 추상화를 그리기 전에, 그리고 1920년대 말쯤에 캔버스와 이젤을 포기하기 전에 그는 가죽을 갓 벗긴 토끼와 넓적다리가 찢어진 멧돼지를 그렸다. 그리고 모티프를 달리 해서 그린 상반신이 갈라진 채 사체 부검을 받는 서 있는 남자 그림도 있다. 이미 그의 작품에는

장 포트리에, 「인질 초상」, 1945년께

무기력하게 죽음을 감수하는 모습이 등장한다. 인질들은 당시에 독일군
이 사용하던 자동권총 모제르 K98로 학살당했다. 구리가 입혀진 총알이
가슴에 도달할 땐 초속 900미터의 속도를 내서, 그 충격으로 등까지 파
열되는 무서운 총이었다. 이 앞에선 애원도 기도도 없다. 한다 해도 소용

없다. 오직 거친 목소리의 명령과 총성, 그리고 어쩌면 약간의 신음소리뿐, 그 뒤엔 아무것도 없다. 한 세기 반 전에 샤토브리앙이 『순교자』란 소설을 썼던 바로 이 벨레다 망루에서 포트리에가 그 후속편을 제작한 것은 하늘의 뜻이었을까? 「인질」은 분명히 서사시도 아니며, 『순교자』가 출판되었을 때 사람들이 말했을 법한 범죄 소설도 아니다. 『순교자』는 방대한 역사 자료를 토대로 구성된 소설이 아니다. 이것은 젊은 그리스도교 신자 부부의 이야기로, 주인공 시모도세는 "마지막 안간힘도 고통도 없이 숨을 거둔다." 그리고 그녀의 남편 외도르 역시 투우장에서 싸워보지도 않고 힘없이 죽음에 굴복한다.

그 밖에 비슷한 점으로, 샤토브리앙의 두 순교자들은 죽어서도 놀랍도록 아름답다. 우리가 앞서 보았던 인질들에도 극적인 표현이 전혀 없다. 이런 까닭에 1945년 르네 두랭 화랑에서 열린 전시회에서 이 작품을 처음 본 한 평론가는 이런 부드러움이 심각한 주제와 어울리지 않는다며 포트리에를 비난했다. "그녀는 농사꾼의 낫질로 잔디 위에 방금 떨어진 한 떨기 꽃처럼 쓰러졌다"라고 샤토브리앙은 썼다. 인질들의 시선은 겁에 질려 있지 않으며, 이들의 고문당한 몸과 부어오른 얼굴도 참혹하지 않다. 포트리에 역시 고요와 숭고를 택했다. 여기에는 순수한 영혼이 깃든 어떤 몸, 감내한 고통이 없는 어떤 공간이 있다.

퐁주가 보기에 이 연작은 종교화며, 그리스도의 얼굴을 그린 성화다. 여기에는 다만 익명의 인간이 대신 십자가에 못 박혀 있을 뿐이다. 그리고 몇몇 작품은 그리스도의 얼굴이 찍힌 베로니카의 성포(聖布)를 연상시킨다고 말한다. 그리고 인질들이 불분명한 이미지로 움푹 패게 묘사되어서 토리노의 성의(聖衣)가 생각나기도 한다. 퐁주가 설명하는 바로는,

「인질」을 그린 1943년 여름에 항독 연맹은 중세 신자들의 신앙과 다름없는 하나의 공통된 믿음을 레지스탕스 당원들에게 심어주었다고 한다. 1945년에 열린 전시회에서 「인질」의 중요성을 이해한 이들은 무척 드물었다. 그만큼 이 연작은 회화의 전통을 뒤엎는 작품이었다. 평론가 마르셀 아를랑은 이 형태도 없는 죽 같은 게 "너무 감미롭다"라고 평했으며, 당시에 재력가이기도 했던 평론가 발데마르 조르주는 화가가 "허무와 친밀한 사이"라고 비아냥거렸다. 앙드레 말로는 포트리에 회화에 정통한 전문가이며 전시회의 서문까지 써주었는데도, 그의 서문은 이 유명한 연작에 비해 덜 중요한 그의 조각만 칭찬하다가 끝난다. 그렇기는 해도 그는 이 서문에서 매우 적절하게 "비장한 표의문자"라는 표현을 쓴다.

뒤뷔페(Jean Dubuffet, 1901~85)는 1945년 10월에 폴랑에게 보낸 한 편지에서 "저는 미술이 이처럼 완전한 순수 상태에서 실현된 경우를 처음 봅니다"라고 고백한다. 그러면서 「인질」에 관한한 "제가 알 바 아닙니다"라는 말을 빼놓지 않고 덧붙인다. 그가 생각하기에 「인질」 연작을 놓고 시대 상황을 운운하는 것은 쓸데없는 짓거리였다. 그도 그럴 것이, 그는 전쟁 중에 동원되어 국방부 사무실에서 타자를 익힌 것이 무슨 대단한 무훈이라도 되는 양 자랑스러워하는 위인이었다.

포트리에는 초기에 매우 탁월한 사실주의 화가였다. 그는 어머니와 함께 살고 있던 런던에서 왕립아카데미에 입학한다. 1914년 아직 화가가 되기 이전인 열여섯 살의 나이에 그는 터너와 독일 표현주의의 영향을 동시에 받는다. 1920년대에는 아주 세밀한 초상화를, 그 뒤엔 알프스 산맥의 풍경화를 그린다. 1921년에 뒤에 훌륭한 화상이 되는 잔 카스텔의

주선으로 그녀의 남편 마르셀 카스텔의 차고에서 첫 전시회를 갖게 된다. 자신의 체면이 손상될까봐 두려워 한 평론가들은 이 전시회에 대해 한 마디도 하지 않는다. 그 뒤에 그나마 얼마 되지 않던 수집가들이 1929년 경제공황으로 타격을 입자, 포트리에는 티뇨로 들어가 처음엔 호텔 일을, 뒤에는 스키 강사를 하면서 밤마다 그림을 그렸다. 당시에 그와 가깝게 지내던 이들조차 그가 화가인 줄 몰랐다. 그가 그림을 보여준 적도 없는데다, 일절 내색도 하지 않았기 때문이다. 최근 반세기 동안 가장 혁신적인 작품이 거의 비밀리에 제작된 것이다.

1956년 헝가리의 항쟁 운동이 러시아 붉은 군대에 의해 무력 진압이 되자, 이 무렵 잉크병, 과일, 양철통 같은 소재로 정물화를 다시 그리기 시작했던 포트리에(그는 정물화의 대가로 꼽힌다)는 「인질」과 같은 방식으로 「부다페스트, 유격대원의 머리」라는 작품을 몇 점 제작했다. 이처럼 그는 수많은 사망자를 낸 폭력에 항거해서 다시 한번 자신의 태도를 밝혔다. 이 작품들도 대다수의 「인질」 연작처럼 프랑스 전역과 외국에 흩어져 현재 개인 소장품 안에 들어 있다. 그의 유명한 「인질」 연작 가운데 작가가 기증한 두 작품만 공공 미술관에 소장되어 있다. 활발한 작품 기증이 이루어져서 언젠가 이 연작이 프랑스의 한 미술관 벽에 다시 모이기만을 기대해볼 뿐이다.

장 포트리에

Jean Fautrier, 1898 파리~1964 샤트네 말라브리

14세에 런던 왕립아카데미의 입학허가를 받는다. 1917년에 군대에 소집되어 가스 공격에 부상을 입어 제대하며, 제1차 세계대전이 끝난 다음 파리에 정착한다. 1921년에 첫 전시회를 갖는다. 포트리에의 회화는 곧 암시적인 형체로 변화하며, 「멧돼지」(1926~27)처럼 정물화나 풍경화에서 색조는 어두워지고 데생의 선은 예리해진다. 1928년에 단테의 『지옥』의 삽화를 위해, 석판 연작을 제작한다. 이 석판화는 '앵포르멜'을 예고한다. 그 뒤, 유화를 그만두고 수채와 파스텔, 가벼운 그라피슴을 이용해 현실에서 좀더 충동적인 표현을 찾으려 애쓴다. 1943년부터 「인질」 연작을 제작한다. 이 연작에서 포트리에는 그에게 가장 귀중한 영감의 원천인 마티에르를 강조하면서 결정적인 양식과 기법을 발견한다. 그는 '다양한 원작'이라고 스스로 이름 붙인 복제 기법에 전념하여 1950년에 파리에서, 1956년에 뉴욕에서 전시회를 연다. 1960년에 베네치아 비엔날레에서 회화 대상을 받는다.

잭슨 폴록, 「초상과 어떤 꿈」, 1953

불순한 밤의 욕망

잭슨 폴록의 「초상과 어떤 꿈」

잭슨 폴록이 퍽 이른 나이에 현대 회화사의 걸출한 화가들 틈에서 막내가 되었지만 생전에 큰 명성을 떨쳤다고 생각한다면, 천만의 말씀이다. 1956년 8월 11일 마흔네 살의 잭슨 폴록은 교통사고로 죽는다. 죽기바로 전에도 화가는 극도로 궁핍하지는 않았어도 어쨌든 궁색한 처지였다. 이 무렵 폴록이 그의 친구 화가이자 부유한 후원자인 알폰소 오소리오에게 보낸 한 편지에는 매달 100달러를 보내주는 덕에 월말 결산을 맞출 수 있어 고맙다는 글이 씌어 있다. 게다가 폴록을 둘러싼 신화가 순식간에 생겨났다면 그가 살았던 롱아일랜드에서 그가 맡기로 한 성당 장식계획이 무산될 수 있었을까? 그를 찬미하는 신화는 그가 죽은 뒤에나 생겨났다.

클레멘트 그린버그가 1943년 뉴욕에서 열린 폴록의 첫 전시회를 높이평가한 뒤에, 시인이자 문필가인 해럴드 로젠버그는 폴록의 회화를 지칭하기 위해 '액션 페인팅'(action painting)이란 매우 적절한 용어를 만들어냈다. 로젠버그의 글은 이러하다. "캔버스 위를 지나가는 것은 이미지가 아니라 하나의 액션이다. 화가가 이젤에 다가서는 이유는 머릿속의

이미지 때문이 아니다. 그는 손에 재료를 들고 자기 앞에 놓인 또 다른 재료를 수정하기 위해 다가선다. 이미지는 이 만남의 결과물일 따름이다."

이 뒤로 급격한 변화를 갈망한 폴록이 이젤을 더 이상 쓰지 않은 점만 빼고, 로젠버그의 설명은 완벽하다. 폴록은 틀도 끼우지 않고 아무런 밑칠도 하지 않은 캔버스를 작업실의 맨바닥에 펼쳐놓고 캔버스 주위를 돌면서 필요한 경우에는 그 위에 한쪽 무릎이나 한쪽 발을 올려놓고 액체 물감을 뿌렸다. 이 드리핑(dripping)기법은 붓을 캔버스에 직접 대지 않고 붓에 묻은 물감을 캔버스 표면 위에 털어내는 방법이다.

폴록은 1935년 대통령 프랭클린 루스벨트가 시행한 공공사업진흥국(Work Progress Administration)의 연방미술사업계획에 참가한 경험이 있다. 이것은 대공황에 타격을 입은 미술가들을 공공건물 장식에 참여시킨 작업이었다. 폴록은 이미 멕시코 벽화 작가들의 작업을 알고 있었으며, 그도 아주 일찍부터 벽화 수업을 받았다. 그의 스승인 토머스 하트 벤튼은 사회주의 영향을 받은 벽화가로, 미켈란젤로의 시스티나 예배당 벽화에 열광했던 인물이다. 폴록은 또한 인디언들이 모래 위에 그린 그림도 알고 있었다. 어떤 사람들은 그의 그림에서 핵시대의 종말론적인 이미지를 보기도 하지만, 스승 벤튼과는 달리, 폴록은 자신의 드리핑 회화에 노동 조건이나 고된 농사일, 대도시 빈민들의 비참함을 표현하지 않았다. 그렇지만 그는 화가 수련기에 스승이 요구하는 '광활함'을 표현하는 기법을 습득했으며, 이것은 그의 작품 도처에서 발견된다.

게르니카와 마송의 영향을 받다

그의 드리핑 캔버스는 뒤얽힌 선과 얼룩으로 덮여 있거나 물감이 여러

겹 겹쳐진 대형 추상화다. 심지어 이 겹쳐진 물감은 일종의 딱딱한 껍질이나 딱지를 만든다. 어떤 작품은 막힌 듯하며 시선을 차단하는 벽처럼 뚫고 들어갈 수 없다. 반면에 다른 작품은 훨씬 부드러워서 거의 감미로운 수준이다. 이 모든 드리핑 작품들로 폴록은 죽은 뒤에 명성을 얻는다. 그래서 대부분의 미술사학자들과 평론가들은 폴록의 창조적인 작품을 그가 드리핑을 제작한 5년 정도의 시기로 제한하거나, 아니면 그가 이 드리핑을 결국에는 포기했을지도 모르는, 회화의 막다른 한계로 여기기도 한다. 이것은 피카소와 브라크의 세계를 분석적 입체주의 시기의 작품으로만 축소시키는 경우와 조금은 비슷한데, 어처구니없게도 이 점에 대해 아무도 심각하게 생각하지 않는다. 하지만 폴록의 경우 이런 견해를 더욱 받아들일 수 없는 까닭은 신화와 원형에서 영향을 받은 그의 이전 작품은 소홀히 할 작품이 아니기 때문이다.

사실 1950년부터 폴록은 드리핑 작업을 할 만큼 했다고 판단해서, 부인인 리 크레이스너의 말에 따르면, "다른 걸로 넘어가기"를 바랐다고 한다. 이것은 결국엔 실현되지 못한 롱아일랜드 성당 장식에서 비롯된 검은색 그림이었다. 성당에서는 십자가형, 애가, 십자가에서 내려지는 그리스도 같은 종교적인 주제를 요구했다. 하지만 폴록의 작품에서는 이러한 주제가 아주 파괴적으로 다루어져서, 비극적인 영성을 지닌 어떤 야만스러운 종교를 떠올리게 한다. 동시에 이 그림은 비그리스도교의 시대인 지금, 우리 인간의 이미지와 일치한다. '검은색 그림'이란 용어가 무턱대고 생겨나지는 않았다. 이 연작은 이미 '검은색 그림'이란 같은 이름이 붙은, 절망적이면서 격노한 듯한 고야의 '귀머거리의 집'을 연상시키기 때문이다.

폴록 연구자들은 그의 그림에서 특히 피카소와 마티스의 영향을 지적한다. 당시에 피카소의 「게르니카」와 그 준비 데생이 뉴욕 현대미술관에 걸려 있었다. 이 유명한 그림에서 온통 불에 검게 탄 살갗처럼 흑백으로 처리되어 있는 인물들의 몸과 얼굴을 보고 폴록은 강한 충격을 받았다. 마티스의 작품으로는 방스 성당에 제작된 흰 바탕에 단순한 검은색 윤곽선의 「성 도미니쿠스」와 특히 경탄할 만한 「십자가의 길」을 참고했다. 「십자가의 길」에는 선이 심하게 파열되어 있어서 평온한 인상의 다른 모든 부분과 대조를 이룬다. 폴록은 아메리카 대륙을 한 번도 떠난 적이 없어서, 그 무렵 막 끝난 성당 장식을 사진으로 보았을 성싶다. 「초상과 어떤 꿈」은 잠시 중단되었던 검은색 연작과 드리핑을 마감하는 작품으로, 우리는 이것으로 그의 작품이 완결되었음을 알 수 있다.

현재 댈러스 미술관에 소장된 이 작품은 세로 1.47미터, 가로 3.41미터 크기의 대작이다. 작품은 절반을 똑같이 나눈 두 부분으로 이루어졌다. 오른쪽은 엄청나게 큰 얼굴이며, 왼쪽은 꿈이다. 두 부분 다 뒤얽힌 선으로 이루어졌지만, 정면을 향한 얼굴과 고정된 시선은 물감을 평평하게 덧칠해서 굳혀놓은 것처럼 보인다. 반면에 꿈은 그대로 내버려두어서 본질적인 역동성이 느껴진다. 겉보기엔 형태가 없는 것 같아도 이리저리 뒤엉킨 선 안에서, 똑바로 누운 한 남자와 태아처럼 몸을 옆으로 웅크리고 만테냐(Andrea Mantegna, 1431~1506)의 「죽은 그리스도」처럼 단축법으로 포착한 한 여자가 어렴풋하게 보인다. 아마 사랑의 행위를 나눈 뒤인 듯 이들이 누워 있는 침대 다리가 보인다.

검은색 그림을 제작하기 위해 폴록은 테레빈유로 희석한 물감을 채운 커다란 주사기에 붓을 묶어서 이것을 대형 만년필처럼 이용했다. 이렇게

잭슨 폴록, 「초상과 어떤 꿈」(꿈 부분)

제작한 작품을 진정한 의미의 회화로 보는 것보다 오히려 캔버스 위에 제작한 거대한 데생으로 보는 편이 낫겠다. 「초상과 어떤 꿈」의 왼쪽 부분에 누워 있는 두 인물, 이들이 벤 베개, 그리고 이들이 뒹굴어서 구겨진 침대 시트도 직접 이런 제작 방식에 참여한다. 꿈꾸는 남녀는 앙드레 마송이 1924년에 처음으로 시도한 자동기술과 매우 가깝다. 1924년은 앙드레 브르통이 최초의 초현실주의 선언을 발표한 해로, 그는 이 선언에서 초현실주의를 사고의 자동기술로 정의한다. 마송도 다음과 같은 글로 자신의 방식을 표현했다.

"재료로는: 종이 몇 장, 잉크 조금.

마음의 준비로는 : 자신을 비울 것. 왜냐하면 자동기술의 근원은 무의

식에 있으므로 예가치 않게 탄생시켜야 한다. 종이 위에 처음으로 나타난 그래픽은 순수한 손놀림, 리듬, 주문이다. 그래야 순수한 '그리부이'(gribouilli, 서투른 그림, 휘갈겨 쓴 글씨-옮긴이)가 나온다. 이것이 첫번째 단계이다. 두번째 단계에서 이미지(이것은 잠재해 있음)가 자신의 권리를 주장한다. 이미지가 나타나면 멈춰야 한다. 이 이미지는 하나의 흔적, 자취, 잔재일 따름이다. 하지만 첫 단계에서 두번째 단계로 넘어갈 때 당연히 멈추어서는 안 된다. 만약 멈춘다면, 첫 단계의 결과는 완전한 추상이 되어서 두번째 단계를 계속하게 될 때는 '초현실적인' 아카데미 그림이 될 것이다. 나는 이 두번째 상태를 유발하는 확실한 방법을 모른다. 이것은 신학에서 말하는 '은총'과 조금 비슷하다."

두 화가의 작품 크기는 같지 않다. 마송은 종이 위에 먹으로 작업했다. 어쨌든 폴록도 마송처럼 의도 없이, 준비된 주제 없이 회화 행위를 했다. 또한 마송처럼 자신을 비우고 순수한 그리부이를 마치는 순간, 마송이 "갑자기 나타나는 형태"라고 부른 것을 그 결과로 얻었다. 이것은 형태가 없는 것과 있는 것의 결합, 다양한 긴장감이 감도는 '열려 있는' 격투장, 힘겨루기 놀이, 과정, 메아리, 궤적이다. 이 두 미술가는 비슷한 점이 많아 보인다. 마송의 자동기술이 파리의 초현실주의 동료 화가들에게는 홀대를 받았지만 뉴욕 현대미술관이 그 가치를 인정해서 그의 작품을 구입했다. 마송의 데생은 「게르니카」와 멀지 않은 곳에 전시되어 있어서, 폴록이 분명 보았을 터이다.

폴록의 꿈

알다시피 폴록의 꿈은 연출되었다. 이것은 삼차원에서 일어나고, 폴록

의 배우들은 미리 설치된 무대 장치 안에서 벌어지는 연극의 한 장면처럼 나왔다가 들어가고 나타났다가 사라진다. 하지만 이 삼차원은 불안정하다. 이것은 납작해지고, 확대되고, 엄청나게 부풀어오른다. 이 연극적인 배경은 일련의 상상과 지각 체험으로 이루어진다. 하지만 몽상가만이 자기가 꾸는 꿈의 관객이며, 그가 꿈을 기억한다면 어떤 꿈을 꾸었는지 나중에 이야기해줄 수도 있다. 이것은 르네 마그리트(René Magritte, 1898~1967)나 살바도르 달리의 그림 안에 나타나는 정경과 같다. 이들은 정말로 꿈에서 본 정경을 기억해 두었다가 깨어난 뒤에 그대로 재현한다. 시인 화가들인 초현실주의자들이 반은 의식이 있는, 잠들기 전 반수면 상태의 이미지를 표현하고 포착한 사실은 의미심장하다.

하지만 꿈도 본래 우리가 자는 동안 폭발하는 하나의 충동이다. 만약 같은 꿈을 자주 꾼다면 우리는 이 꿈을 조리 있게 이야기할 수도 있다. 바로 이 폭발하는 상태가, 가능한 어떠한 형태를 취해서 마송의 자동기술 안에 나타나는 것이다. 그리고 우리는 이 상태를 「초상과 어떤 꿈」에서도 발견할 수 있다. 그림 왼쪽 부분은 하나의 이미지라기보다는 식별할 수 있는 한계에 놓인 하나의 흔적이다. 무의식은 정신일 뿐만 아니라 신체이기도 하다. 무의식은 우리의 신경조직만큼이나 내장과도 관련이 있다. 하지만 이 이론은 아직 가정일 뿐이다. 따라서 폴록의 그림에서 몽환적으로 뒤얽힌 상태는 완전한 '한밤중'이다. 여기에서 문제되는 것은 나란히 누워 있는 두 남녀의 신체해부도, 더군다나 변형된 신체도 아니다. 피카소와 마송처럼, 폴록도 우리의 신체 이미지에서 체내 조직을 찢는다. 이 체내 조직 또한 아주 연약한 우리의 정신현상에 의해 지탱된다. 사랑의 유희나 광증처럼 잠은 우리의 몸을 수축하거나 이완하고 혼란에 빠트

린다. 심지어 잠은 몸을 분해시킬 수도 있다. 융은 자신의 학문적인 성향 탓에, 피카소를 끔찍이도 싫어했다. 그가 보기에 피카소의 그림은 현실을 객관적으로 표현할 줄 모르는 정신병자의 그림과 비슷하다. 그런데 꿈도 마찬가지로 객관화를 벗어나는 영역에 자리잡고 있다. 꿈에서는 모든 것이 다 압축, 전이되어 갈피를 잡기 힘들다. 꿈은 프로이트의 적절한 표현대로 "잠의 파수꾼"일 뿐만 아니라, 개인과 집단의 무의식을 지배하는 여러 원형의 보증인이기도 하다.

초기에 제법 오랫동안 폴록은 그리스 신들의 초상을 재현하면서 신화를 비전통적인 방식으로 그렸다. 평론가 로렌스 알로웨이는 이렇게 설명한다. "임상 체험이나 사상사와 연관된 심리학은 인간과 신이나 영웅을 갈라놓는 거리를 좁혀주었다.…… 폴록은 고전적인 환상을 탐구하기 위한 형식 실험의 대상을 신화를 택하지는 않았다. 그의 작품은 신화가 마땅히 보존해야 할 신비로움을 그대로 간직하고 있다." 꿈이 신화의 암시를 대신했다는 점만 빼고, 「초상과 어떤 꿈」도 이와 마찬가지의 경우이다. 사랑의 꿈 또는 사랑 뒤의 꿈, 이 모든 것은 발레리의 표현인 "열광하는 에로스"와 죽음의 본능의 발현이며 "작은 죽음"과 어슴푸레한 공허에 이어 나타나는 에로스와 타나토스, 본능의 끈, '전류'다. 몽환적으로 뒤얽힌 선들은 이 그림에 깊이를 더해준다.

이런 느낌은 오른쪽의 지나치게 큰 머리에 의해 한층 강해진다. 이 머리에 채색된 빨강-분홍과 결합한 매끈한 알루미늄 빛깔이 금속성의 차가움을 뿜어낸다. 바라보는 이 사람은 누구일까? 남자일까, 여자일까? 그는 외눈으로 무엇을 바라보는 것일까? 이 사람은 아예 드러내놓고, 혼란스러운 꿈과 자기 곁에 있는 다른 공간을 모른 척하고 싶어한다. 이것

잭슨 폴록, 「초상과 어떤 꿈」(초상 부분)

은 위압적인 머리, 잠에서 깨어 있는 상태의 얼굴, 엄격하면서 도도한 감시병이다. 그가 옆을 바라보기를 거부한 까닭은, 가끔 우리도 계속되는 악몽에 쫓기듯이, 그도 아마 자신의 꿈에 사로잡혀 있어서인 듯하다. 폴록의 그림에 나타난 머리들은 대개 드리핑에서 흐른 물감에 의해 생겨나며, 이때 머리 형태는 가까스로 드러난다. 한편 크레이스너의 말에 따르면, 폴록은 이런 머리 형태가 나타나면 난처해하면서 물감으로 다시 덮어버렸다고 한다. 반면에 여기에서 초상과 그 꿈은 나란히 놓여 있으면서 대조된다. 이것은 우리에게 '밖'과 '안'의 모습처럼 보인다. 이것은 하나가 있어야 다른 하나의 존재 의미가 뚜렷해진다. 바로 이런 이유로, 이 그림에서 확실성과 불확실성이 동시에 생겨난다.

일반적으로 미술사학자들은 잭슨 폴록과 더불어 비로소 미국 회화가 국제적으로 중요한 자리를 차지하기 시작했다는 견해에 동의한다. 하지만 이들이 폴록의 전 세대 화가인 에드워드 호퍼(Edward Hopper, 1882~1967)를 시골뜨기 취급을 하거나 소홀히 여기는 처사는 부당하기 짝이 없다. 어쨌거나 폴록이 말년에 이를 때까지, 그의 작품에 관심을 보인 여러 사람들조차 드리핑을 회화로 여기지 않았다. 나도 고백하건대, 그의 드리핑 회화를 처음 접했을 때 심기가 불편했다. 의미심장한 일화를 하나 소개하겠다. 1950년에 패션잡지 『보그』에 세실 베아통이 찍은 발랄한 패션모델들의 배경 그림으로 드리핑이 소개된 사진을 본 적이 있다. 이 사진을 요즈음 다시 보니 드레스를 돋보일 요량으로 쓰인 폴록의 드리핑에 비해 이 드레스들이 너무 구식으로 보여서 무척 놀라웠다.

잭슨 폴록

(Paul) Jackson Pollock, 1912 미국 와이오밍 코디~56 뉴욕 이스트햄프턴

1930년 뉴욕에 온 폴록은 토머스 하트 벤튼의 제자가 된다. 폴록은 초기 작품부터 전통주의에 등을 돌리고 당시로선 낯선, 물감을 두껍게 바르는 기법을 사용한다. 폴록은 제2차 세계대전 동안 뉴욕에 정착한 초현실주의자들을 만나 심리의 자동기술법에 매료된다. 신화와 융의 상징체계, 아메리카 인디언들의 회화 기법에 열광한 폴록은 '액션 페인팅'이라는 강력하고 격렬한 양식을 만들어낸다. 폴록을 주목한 페기 구겐하임이 1943년 캔버스 길이가 6미터에 이르는 대형 벽화를 주문한다. 폴록의 기법은 '올 오버'(중심 구성이 없이 그림 전체를 뒤덮는 채색 선)와 '드리핑'(캔버스를 바닥에 펴놓고 붓이나 구멍 뚫은 통에서 물감을 방울방울 떨어지게 하는 회화)이다. 1951년 폴록은 흑백 구상화로 되돌아온다.

에두아르 피농, 「닭싸움」, 1961

가까운 공간의 정복

에두아르 피뇽의 「닭싸움」

화가들 가운데 생전에 미술관 문턱에 발 디딜 권리조차 없던 이들이 있다. 이런 경우로는 앞서 보았듯이 고야를 들 수 있다. 그는 1808년 5월 2일과 3일에 프랑스 점령군에 항거한 마드리드 시민을 기리는 놀라운 작품을 두 점 그렸으나 이 작품들은 오십 여 년의 세월이 흐른 뒤에야 프라도 미술관의 전시실에 들어갈 수 있었다. 쿠르베와 마네의 경우도 말해 무엇하랴. 만약 미술품 수집가가 작품을 기증하지 않았다면, 아니면 이들 사후에 기부금으로 구입하지 않았다면 이 두 화가의 작품은 지금 국립미술관 벽에 걸려 있지도 못했을 터이다.

현재 에두아르 피뇽이 바로 이런 처지다. 피뇽은 오랫동안 화가로 활동하면서도 화가들이 선망하는 회고전이나 변변한 전시 한 번 미술관에서 갖지 못했다. 고작해야 1990년에 화가의 여든다섯 살 생일을 기념하기 위해 프랑수아 미테랑 대통령의 요청으로 퐁피두센터에서 달랑 그림 몇 점이 전시되었을 뿐이다. 이 불청객이 전시실 마룻바닥에 흠이라도 낼까 봐 겁이 나서 안에 못 들어오게 한듯이, 피뇽의 그림들은 상설 전시실로 통하는 좁은 복도 끝에 전시되었다.

피뇽이 주류 미술과 관계가 소원해진 까닭은, 그가 20세기 후반에 유행하는 미술 풍조에 늘 역행했기 때문이다. 이 미술 풍조란 사회주의 리얼리즘이나 제2차 세계대전 이후 승리한 추상회화, 아니면 이십여 년 전부터 아직까지 현재의 가짜 아방가르드들이 푹 빠져 있는 네오다다이즘을 말한다. 그렇다고 해서 피뇽이 우리 시대의 중심에서 벗어났으며, 깊이 있는 탐구를 하지 않았다는 뜻은 아니다. 우리는 이런 사실을 그의 대부분의 작품에서 확인할 수 있다. 하지만 우선 그가 십 년 동안 작업한 「닭싸움」 연작부터 보기로 하자. 이 작품에는 그의 회화가 지닌 아름다움과 힘이 가장 눈부시게 용솟음치고 있다.

이 그림은 그에게 강렬한 인상을 남긴 어린 시절의 추억에서 비롯되었다. 스물두 살에 파리로 오기 전까지, 그가 성장기를 보낸 마를 레 민의 광부들은 싸움용 수탉을 집에서 키우는 풍습이 있었다. 역시 광부였던 그의 아버지도 북프랑스에서 '수탉 마구간'(닭장이라는 표현 대신 이 지역에서만 쓰는 독특한 단어임 — 옮긴이)이라고 부르는 것을 가지고 있었다. 사람들은 축제일이면 창고나 담배 연기 자욱한 카페의 뒷방에 모여 내기꾼들의 와자지껄한 농담과 야유, 아우성 속에서 닭들끼리 싸움을 붙였다. 힘차고 용맹한 싸움닭은 가금사육장의 여느 짐승과는 다르다. 이 것은 용병대장처럼 잔인하면서도 멋진 깃털을 뽐내는 도도한 짐승이다. 극도로 격렬한 싸움은 상대편 닭이 죽어야 끝난다. 그러면 내기에 돈을 건 사람들의 승패가 판가름난다. 피뇽은 이 격렬한 정경을 가슴속에 내내 간직하고 있었다. 그 뒤 1958년에서 1959년 사이에 피뇽은 그 옛날 어린 마음을 그토록 전율케 했던 장면을 화가의 시각으로 다시 보기 위해 매주 파 드 칼레 지방으로 갔다.

수탉의 숨가쁜 시간을 담다

피농 회화가 지닌 새로움은 그가 근접한 공간에 관심을 보인 데 있다. 사실상 유클리드 기하학에 기반을 둔 원근법은 이차원의 공간을 삼차원으로 보이게 하는 입체감을 준다. 하지만 원근법의 조직된 체계에서 벗어난 전경은 묘사가 불가능하다. 예를 들어 피에로 델라 프란체스카의 「그리스도의 채찍형」에서 전경은 관람객으로부터 약 4미터쯤 떨어져 있다. 이것은 연극 관람석의 맨 앞줄에서 본 무대와 같다. 이 공간 배치법은 현대로 접어들기 이전에 서구의 모든 회화에서 나타난다. 그런데 마침 피농이 나타나, 관습에 젖어 탐구하지 않은 이 공간 안에서 일찌감치 자신의 회화를 탐색했다. 그 결과, 전체를 한눈에 볼 수 있는 하나의 이미지를 만들어냈다. 이미 그는 아주 가까이에서 본 올리브나무를 그리거나 파도에 휩쓸린 잠수부를 주제로 이것을 시도했다.

자신의 작업을 묘사한 피농의 글은 탁월하다. 수탉이 싸우는 동안 그는 링에 바싹 다가가 울타리를 친 철책에 눈을 붙인다. 칼만큼 살인적인 강철 발톱으로 무장한 수탉들이 가까이 올 때는 거대한 무사로 보인다고 한다. 끊임없이 움직이는 전사들의 동작을 포착하려면 어떤 기호가 필요했다. 그것은 날기, 날개 부딪기, 뛰어오르기, 주둥이로 쪼기, 죽음에 이르는 동작을 순식간에 옮길 수 있는 기호다. 또한 격투장 주변도 한몫한다. 링 뒤의 어둠을 불규칙한 격자무늬로 자르는 철책, 내기꾼들의 실루엣, 싸우는 닭들보다 결코 덜하지 않은 이들의 격정도 놓칠 수 없는 요소다.

"여기에는 선과 점, 섬광이 어울린 일종의 만남이 있다. 이것은 직선도 아니며, 다른 곡선에 견주어볼 때 곡선도 아니다. 이것은 꽉 죄거나 풀어

주는 일종의 턱이다. 이것은 형태에 대한 일종의 숨가쁨이다. 표면은 충돌하는 형태로 가득 차 있다." 그리고는 이런 구절이 이어진다. "이 격투, 두 수탉의 충돌, 수탉의 검푸른 초록빛 날개, 붉고 노란 가슴팍, 황금빛 목덜미, 핏빛의 폭발과 충돌이 빚어내는 정경, 이 모든 것은 색채의 폭발과 함께 형태의 폭발을 결정한다. 그리고 이것은 포개어진 두 닭의 버둥거림과 날개 치기에 의해, 날개와 다리와 목에 번득이는 빛에 의해 그리고 일종의 파열과도 같은 폭발과 더불어 생겨난다. 나는 이 파열의 비장감이 내 캔버스 한가운데에도 있다고 믿는다."

'연결' '파열' '해체'란 단어가 끊임없이 피농의 글에 나타난다. 이 단어들은 화가의 눈앞에서 폭발하는 시각의 혼란을 표현하며, 이 혼란 속에 화가 자신의 지각이 투영된다. 20세기 초에 미래주의 화가들이 움직임을 표현하려고 했을 때, 이들은 고정된 이미지를 여러 가지 양상으로 자르면서 동시에 멈추게 한 마레와 마이브리지의 동체사진술(動體寫眞術, chronophotographe)에 영향을 받았다. 하지만 피농의 「닭싸움」에는 선과 점의 연결, 이것의 분해와 해체, 파열이 주를 이루며, 미래주의와는 달리 하나의 불연속성이 작품에 추진력과 활기를 불어넣는다. 근접 공간은 전통 원근법에서처럼 한쪽 눈으로만 본 공간일 뿐만 아니라 시각적이면서 촉각적이다. 우리는 이 근접 공간을 우리의 손짓이나 살짝 스치는 동작에서 발견할 수 있으며, 이 공간은 우리의 온몸을 자극한다.

이러기까지에는 힘든 수련이 필요했다. 피농은 순식간에 벌어지는 싸움을 서둘러 포착하려면 단 하나의 선으로 다섯, 여섯 가지 동작을 기록해야만 했다. 따라서 화가에게 주어진 혼란스러운 현실을 있는 그대로 정확하게 보여주기 위해서, 객관적인 의미의 사실주의가 나타난다. 이때

자코모 발라, 「끈에 묶인 개의 역동성」, 1912

일종의 데생이나 자동기술법이 나타나기도 하는데, 이것은 초현실주의 의 자동기술법과는 상반된다. 왜냐하면 초현실주의의 자동기술법은 미 리 형태를 정하지 않고 종이 위에 자신을 투사하는 기법이기 때문이다. 피뇽의 기법은 차라리 속기술에 가깝다.

"처음엔 나는 아무것도 보지 못했다. 다시 말해 나는 형태나 폭발한 형 태를 보았을 뿐인데, 사실 나는 아무것도 못 본 셈이다. 한참 기다린 뒤에 야 나는 손에 연필을 쥐었다." 그럴 만도 하다. 미래주의가 관심을 기울 인 움직이는 형태는 매우 단조롭다. 그들은 자동차의 움직임에 관심을 보였다. 자동차는 20세기 초에 도로에서 쉽게 눈에 띄지 않아서 더욱 매 력적이었다. 그리고 발라(Giacomo Balla, 1871~1958)의 작품에는 어떤

부인이 끈으로 묶어 함께 산책하는 작은 개의 움직임이나 발코니 위를 어슬렁거리는 한 소녀의 움직임이 나타난다. 반면에 수탉들의 싸움은 틀 지워진 한 공간 안에서 차츰 전개되지 않을 뿐더러 닭들이 쉴새없이 깨 트려버리기 때문에 공간에 입체감마저 없다. 닭들 그 자체가 움직이는 어떤 공간이며, 이것들은 기운이 한꺼번에 천지사방으로 이동하는 하나 의 영역 안에 있다. 어쩌면 이 영역은 소립자들이 충돌하는 하나의 거품 상자와 비슷하다. 마침내 피농이 포착한 것이 바로 이 영역이다. 그래서 우리는 그가 처음엔 "아무것도 보지 못했다"는 말을 이해한다.

1950년부터 화가는 남프랑스에서 여름을 보내며 이미 올리브나무에 '가까이 다가갔다.' 그는 나무 둥치에 되도록 바싹 붙어서 무성한 가지 아래 몸을 웅크린 채 시선을 거의 수직으로 들어올리고 데생을 하거나 물감을 칠했다. 바로 여기, 올리브나무 아래에서 다른 공간으로 이행하 는 변화의 조짐이 그의 작품에 나타난다. 그가 그린 공간은 클로즈업이 나 부분 확대는 아니다. 이런 기법이 그에게는 가소로워 보였다. 그는 올 리브나무 전체를 다 그림에 담을 생각이었기 때문이다. 둥치의 마디, 나 뭇가지, 다른 가지와 교차되는 잎이 무성한 잔가지, 나뭇가지 사이로 보 이는 강렬한 하늘. 이 모든 세계가 그를 둘러싸고 전개되며 연결된다.

닭싸움장 철책 가까이

「올리브나무」 연작과 견주어볼 때, 「닭싸움」 연작에서는 서로 연결된 구성이 움직이면서 증가, 확대된다. 이 구성은 수첩에 기록한 기호를 바 탕으로 수채화든 유화든 늘 다른 방식으로 조직된다. 어떤 그림에는 긴 장감이 팽배하며 신경이 곤두서 있고, 다른 그림에는 그것이 겉으로 드

에두아르 피뇽, 「닭싸움」, 1960

러나 있지 않다. 예를 들어 「흰 수탉들의 난투」에서 형태는 하나의 큰 사선 양쪽에서 종이 위로 흐르는 듯하다. 이 작품은 「날개가 까만 수탉들의 싸움」과 공통점이 거의 없다. 「날개가 까만 수탉들의 싸움」에서 까만색은 잔가지처럼 사방으로 뻗어나가고, 그림 아래쪽으로 향한 빨간색, 회색, 노란색과 충돌한다. 반면에 「부상당한 빨간 수탉」에서는 빨간색이 장엄하게 사라진다. 서로 기회를 엿보다가 한 닭이 공격하면 그 다음엔 다른 닭이 공격하는, 이런 싸움이 계속된다. 그러다 한 닭이 결정적으로 후려치면 다른 닭이 쓰러지고, 승자는 바닥에 널브러진 패자의 몸 위에 올라서 으스댄다. 어쩌면 이 묘사를 반복해서 할 수도 있다. 하지만 이 늘 같은 싸움의 행위를 피뇽은 많은 작품에서 시시각각 변하는 다양한 장면으로 보여준다.

피농의 「닭싸움」 연작은 새들의 숭고한 세계에 속해 있지 않다. 고대나 현대 회화에서 새들은 쉴새없이 날갯짓을 하며 창공을 가로지르는 브라크 그림 속의 새들처럼, 대개 비상의 개념을 연상시킨다. 새의 이미지는 순수함과 고귀함의 상징이며, 이것은 도덕적인 가치와도 연결되어 있다. 피농의 수탉들은 이와 반대로 계속 날지도 못하고 날다가 부딪힌다는 인상을 준다. 이 닭들은 비상이 주는 역동적인 안정 상태를 절대로 맛볼 수 없는 운명을 타고났다. 마치 그 기능을 대강만 이행하라고 자연이 이 짐승의 몸에 깃을 불완전하게 달아준 듯하다. 흥분해서 날뛰는 어두운 형체, 암암리에 드러나는 위협적인 자세는 어떤 '흉측한 존재'의 모습이다. 이들은 공중에서 이동하려고 안간힘을 다해 헐떡거려야 가까스로 날 뿐이다.

피농의 닭은 단지 우리 시야의 방향과 입체감을 계속 변화시켜서 생기는 단절의 연속성만을 표현한 것은 아니다. 이것은 신화에 등장하는 독수리와 올빼미의 특징인 해로운 의미도 갖고 있다. 닭은 새라기보다는 오히려 어둠을 타고난 '짐승'이다. 높이 오르는 모든 것이 자신의 존재를 깨닫는다 해도, 닭은 이와 반대로 추락의 화신이다. 닭들의 잔인한 싸움은 무(無)에 속한다.

수탉의 싸움을 그린 화가는 비단 피농 혼자만이 아니다. 19세기 중반 무렵에 장 레옹 제롬(Jean-Léon Gérome, 1824~1904)은 「닭싸움을 시키는 젊은 그리스인」이란 제목의 그림을 그렸다. 이 그림은 1847년 살롱전에 출품되어 테오필 고티에를 열광시켰으며, 그리스 문화를 연구하는 '폼페이스트'의 선언 작품이 되었다. 하지만 제롬의 그림은 사실 이 주제를 교묘하게 얼버무렸다. 이 그림에는 고대의 폐허와 지중해 풍경을 배

장 레옹 제롬, 「닭싸움을 시키는 젊은 그리스인」, 1846

경으로 한 젊은 여인과 청년, 그리고 수탉 두 마리가 이들 앞에서 싸울 태세로 서로를 탐색하는 장면이 등장한다. 싸우는 닭을 그리자면 이들의 복잡한 움직임을 앞으로 바싹 잡아당긴 근접한 공간으로 포착하기가 불가능할 것 같자, 화가는 당시 회화에서 통용되던 아카데미 방식을 이용했다. 반면에 피농은 과학적인 의미의 한 '방식'을 도입했다. 그는 과학자처럼, 현실을 분석하기 위해 닭싸움장의 철책에 눈을 대고, 여기에서 현실의 몇몇 양상이 밝혀지는 것을 지켜보았다. 사물의 거죽을 스치기만 할 뿐인 게으른 사실주의와 정반대 지점에 있는 그의 「닭싸움」은 행동하는 이미지며, 모든 지각의 기원이다.

미술과 과학은 사실상 고대부터 늘 서로 협력 관계에 있었다. 신경과 의사이자 미술품 수집가인 장 피에르 샹죄는 최근에 펴낸 에세이에서,

지나치게 피상적으로 흐르는 요즈음 미술이 실험실에 축적된 새로운 과학 지식을 참조한다면 큰 도움이 될 것이라는 의견을 제시했다. 물론 이 말은 미술이 과학을 흉내내야 한다는 뜻이 아니다. 하지만 우리 모두는 오늘날 리얼리티의 개념이 쥐가 밀가루에서 태어난다고 믿었던 파스퇴르 이전과는 다르다는 사실을 잘 알고 있다. 들로네의 비구상미술과 입체주의 이후에, 피뇽은 세계에 대한 우리의 새로운 인식을 표현하기 위해 자신의 능력을 한껏 시험해본 보기 드문 미술가다.

에두아르 피뇽

Édouard Pignon, 1905 프랑스 빌리 레 민(파 드 칼레)~93 라 쿠튀르 부세(외르)

처음에 광부로 일하다가 그 뒤에 파리에서 식자공으로 일하며 저녁에 미술수업을 받았다. 1930년쯤에 그림을 그리기 시작한다. 「죽은 노동자」(1936)는 피뇽의 작품에서 중요한 주제다. 그는 16년이 지난 뒤에도 변함없는 현실감각으로 다시 이 주제로 그림을 그린다. 50년대에 이르기까지 그의 인물, 정물, 항구 풍경은 매우 엄격한 느낌을 준다(「카탈루냐 여인들」(1945), 「오스탕드 항구」(1947)). 1953년부터 피뇽은 제2차 세계대전 전에 알게 된 피카소와 절친한 친구가 된다. 남프랑스를 발견한 다음 그의 회화는 더욱 박진감과 활기로 넘친다(「올리브나무」, 1955). 이 뒤를 이어 중요한 연작이 나타난다(「닭싸움」, 「태양의 요정」). 이 연작에서 색채는 강렬해지고, 인간과 자연이 맺는 밀접한 관계를 표현하는 데생은 생동감이 넘친다. 피뇽에게 바쳐진 중요한 회고전으로는, 1985년 파리 그랑팔레에서 열린 전시를 꼽을 수 있다.

재스퍼 존스, 「국기」, 1956

가시세계의 은밀한 갈등

재스퍼 존스의 「국기」

1957년 뉴욕의 레오 카스텔리 화랑의 한 전시회에서 재스퍼 존스의 최초의 「국기」 연작이 선보였을 때, 대중과 평론가들 대부분은 이해하지 못했다. 많은 사람들은 이 화가를 이미 반세기 전에 마르셀 뒤샹이 내놓은 레디메이드를 다시 써먹는 시대에 뒤떨어진 다다이스트쯤으로 여겼다. 뒤샹은 둥근 의자 위에 올려놓은 자전거 포크와 바퀴, 파리의 가정용품 전문 백화점 B.H.V.에서 산 병 건조기, 위생시설 제조업체인 R. 뮈트 사의 소변기 같은 실생활에 쓰이는 다양한 물건들을 예술작품으로 받아들이도록 했다. 뒤샹은 이 모든 오브제를 이용해서 미술 창작의 권위를 땅에 떨어트릴 요량이었다. 존스의 전시회를 본 평론가들은 "이번엔 미국 국기를 강요하려 드는군"하며 흥미없어 했다.

프랑스에서는 존스의 그림을 악취미와 국수주의로 치부했다. 자신의 작품이 남들의 비웃음을 살 줄 몰랐다면 존스는 정말 교양 없는 화가일 것이다. 이미 성조기는 도처에 넘쳤다. 심지어 청소년들의 짧은 반바지에도 성조기가 그려져 있는 판국인데, 그러면 존스란 작자는 이 청소년들을 미술관에서 전시하자고 우길 작정이냐며 비아냥거리는 이들도 있

었다. 존스를 향해 쏟아지는 이런저런 비난은 어이없는 일이다. 왜냐하면 존스는 그림에 국기를 처음으로 도입한 화가가 결코 아니기 때문이다. 모네는 「깃발로 뒤덮인 몽토르게이 거리」에서 창문에서 펄럭이는 프랑스 삼색기를 서슴없이 묘사했다. 그리고 반 고흐는 「7월 14일」에서 프랑스 국기를 화면을 가로지르는 색채처럼 흩뿌려놓았다. 또한 야수주의 화가 가운데 마르케(Albert Marquet, 1875~1947)와 뒤피(Raoul Dufy, 1877~1953)는 보트 경기나 해변 풍경 안에 햇빛에 반짝이는 색색가지 깃발을 그려 넣었다. 19세기 말부터 많은 화가들은 대중들의 즐거움과 야외에서 펼쳐지는 온갖 생활상을 표현하는 데 관심을 가져왔다. 따라서 존스의 「국기」에 반감을 가진 이유를 납득하기 힘들다.

이 반감을 반미주의라는 표현으로 축소시키면 너무 단순하다. 설령 제2차 세계대전 직후에 반미감정이 고조된 프랑스 공산당이 '자본주의 음료'인 코카콜라의 프랑스 반입을 금지하자고 의회에 청원하는 웃지 못할 일이 벌어지기는 했어도 말이다. 최근에 그려진 바람에 휘날리는 국기를 보고 아무도 그 국기의 국적 때문에 기분이 상하지는 않을 성싶다. 이것은 분명히 레디메이드도 아니고 특별한 가게에서 산 물건도 아닌 인상주의나 야수주의 화가들처럼 손으로 그린 회화다.

추상으로 추상을 공격하다

물론 뒤샹의 작품에는 여러 종류의 레디메이드가 있다. 첫번째로 가장 순수하고 엄밀한 의미의 레디메이드가 있다. 다시 말해 이것은 대량생산된 규격품 오브제로, 가장 적절하고 유일한 예로 B.H.V.에서 산 '에리송' 상표의 병 건조기를 들 수 있다. 뒤샹은 이 병 건조기에 아무런 변화도 주

지 않고 있는 그대로 작품으로 내놓았다. 사실 대부분의 레디메이드는 작가가 아무리 최소한 개입한다 해도, 작가의 개입에 영향과 '도움'을 받은 레디메이드다. 그러므로 뒤샹이 1913년에 자전거 포크와 바퀴를 손으로 떼어서 둥근 의자 위에 세워놓은 일은 일종의 조립이 분명하다. 그리고 뒤샹이 「샘」이라는 이름을 붙여준 소변기조차도 수직으로 똑바로 세워놓아 이용할 수도 없게 되었고, 결국 변화를 준 셈이라 작가가 전혀 개입하지 않았다고 말할 수 없다. 뒤샹은 또한 '상호 레디메이드'를 상상하기도 했는데, 이것은 예를 들어 렘브란트의 그림을 다림질판으로 쓰는 구상이다. 이것은 쉽지 않은 일이라 지금까지 실현되지 않았다. 존스의 「국기」 연작은 분명히 뒤샹의 레디메이드에서 영향을 받았으면서도 무엇보다 타블로 회화라는 단 하나의 사실만으로 레디메이드를 부인한다.

존스의 의도는 예술작품이라는 개념을 덜 깨트리면서 관람객의 시선에 가혹한 시련을 주는 것이었다. 이런 의도가 유난히 느껴지는 작품이 1954년에 제작한 「흰 바탕의 국기」다. 캔버스는 같은 넓이의 흰색 띠 여섯 개에 의해 서로 평행으로 나뉘어지는 빨간색 수평 띠 일곱 개와 그리고 왼쪽 위 구석에 별 마흔여덟 개가 촘촘히 박힌 넓고 납작한 파란색 장방형으로 구성되어 있다. 이 모든 요소는 배경인 흰색 표면과 절묘한 조화를 이룬다.

이 작품은 세심하게 변화를 준 신문지와 골판지 위에 밀랍을 발라서 제작한 아름다운 추상화다. 이 그림은 우리의 눈에 보는 즐거움을 한껏 선사하며, 우리의 영혼을 승화시킨다. 하지만 동시에 섬세한 붓질, 색조 변화는 미국 국기로 귀착된다. 이때 미국 국기는 역사, 정치, 경제를 두루 포함한 암시적인 의미를 지니며, 이것은 작품의 감수성과는 거리

재스퍼 존스, 「흰 바탕의 국기」, 1954

가 멀다.

　뒤샹은 자신의 레디메이드가 특징이 없기를 바랐다. 이를테면 과학
분야에서 기구나 언어가 엄밀하게 규정되어 있듯이, 자신의 레디메이드
가 아름다움도, 서정성도 없이 되도록 겉으로 드러난 그 상태이기만을
바랐다. 반면에 존스의 「국기」 연작에는 감정이 충분히 담겨 있다. 이

감정은 심지어 미국의 국기라는 사실만으로도 생겨난다. 각자 '같으면서도 다른' 국기와 그림은 완전히 일치할 정도로 얇게 겹쳐 있다. 만약 화가가 세계에 별로 알려지지 않은 리히텐슈타인 공국이나 앙도르 공화국의 국기를 골라서 이와 같은 방식으로 그렸다면 성조기와 똑같은 지각의 균열을 만들어내지 못했을 것이다. 또한 시리우스 별에 사는 한 외계인이 지구에 착륙해서 미국과 소위 미국식 생활방식이란 것을 전혀 모르는 상태에서 존스의 「국기」를 본다면 이것은 순수한 추상 회화일 따름이다.

당시에 잭슨 폴록의 액션 페인팅을 제외하면 바넷 뉴먼(Barnett Newman, 1905~70)이나 마크 로스코(Mark Rothko, 1903~70) 같은 '색면추상'(color field, 1940년대 말부터 50년대에 걸쳐 미국에서 일어난 미술 경향. 색채에 우선을 두고 색채가 지닌 표현력을 강조하여 화면을 균일한 색면으로 구성해서 색면회화로 불림–옮긴이) 화가들이 뉴욕 화단을 지배하고 있었다. 폴록의 드리핑이 극심한 긴장상태에서 발산하는 일종의 신경발작이라면, 두 추상화가들의 작품은 정신성으로 가득차 있다.

하지만 이 두 화가의 작품이 진정한 침묵과 명상을 부추기는 데 반해, 얼마나 많은 아류들이 겉멋만 부리는지! 로스코는 1903년에 러시아에서 태어났다. 그의 작품이 아무리 비구상회화라고 해도, 그것은 신성함을 간직하고 있는 일종의 성화다. 존스가 「국기」로 정면대결을 시작하자마자, 사람들은 존스의 공격 대상이 미국의 정신적인 추상화의 대가들이 아니라, 가짜 추종자 무리들과 이들을 유사종교처럼 신봉하는 얼치기라는 사실을 깨달았다.

이 공격의 탁월함은 추상화 고유의 영역에서 추상화와 맞서싸운 데 있다. 사실 존스의 「국기」에 나타난 추상성이라야 눈을 속이는 원근법과 음영, 또는 이것을 보충하는 기법 사용에 국한된다. 본디 추상회화는 가시 세계에서 멀어진 오브제가 없는 세계이며, 칸딘스키가 말한 "내적 필요의 원칙"을 표현하기 때문이다. 존스의 절친한 친구인 로버트 라우셴버그(Robert Rauschenberg, 1925~)의 훌륭한 글을 보기로 하자. "르네상스 시대에 한때 원근법은 당대의 관심사였다. 현재 우리는 원근법이 하나의 환영임을 알고 있다." 이처럼 바람에 펄럭이는 미국 국기를 그리는 일은 과거로 되돌아가는 행위다. 존스는 효과를 위해서 자신의 작품 구상에 알맞은 추상화의 원칙을 저버릴 필요가 없었다. 오히려 이것과 결합해서 맞서싸우는 대신에 목을 비틀어 죽여버렸다.

존스는 이 뒤에 조각에서 레디메이드와 비슷한 기법을 쓰게 된다. 맥주 깡통, 전구, 회중전등 같은 실용품을 이용하지만 기존의 레디메이드와 다르게 이것을 청동으로 주조한다. 그래서 이 조각품에서는 모호한 이중의 지각이 생겨난다. 존스가 재료로 이용해 작품으로 제작한 오브제는 미술의 세계에 편입되지만, 반대로 이 오브제는 전통적으로 어떤 조각가도 눈길을 주지 않은 가장 흔한 물건으로 '격하'된다. 이때 존스와 가장 가깝게 놓을 수 있는 작가는 뒤샹보다는 피카소다.

성조기에 숨겨진 장난

1913년에 피카소는 물감을 일부분만 칠한 청동 압생트 술잔 여섯 개를 만들었다. 이것은 이미 문학이나 미학의 모든 판단에 앞서, 어떤 오브제든 미술가의 관심을 끌 수 있다는 사실을 보여준다. 그 뒤 피카소가 발로

파블로 피카소, 「황소머리」, 1942

리스의 쓰레기 하치장에서 발견한 자전거의 핸들과 안장으로 구성한 유명한 「황소머리」(이 작품이 최초의 원작으로 1942년에 제작됨─옮긴이)도 1946년에 청동으로 다시 주조된다. 엘렌 파르믈랭의 이야기에 따르면, 피카소는 이 조각을 길가에 버렸을 때 안장과 핸들이 필요한 누군가가 발견해서 그것을 다시 두 부분으로 나누어 자전거에 붙여 본래의 용도로 쓰기를 바랐다고 한다. 이것은 미술과 현실의 가역성(可逆性)으로, 이 둘 사이의 팽팽한 긴장감을 최고로 고조시킨 경우다. 바로 이런 생각이 존스의 「국기」 연작에도 적용된다. 그리고 이러한 작가 정신은 당시에 추상 순결주의가 확고하게 장악하고 있던 뉴욕 미술계에 혁신적인 힘을 불어넣었다.

이 연작의 마지막 작품은 1965년에 제작된 간결한 제목의 「국기」로, 모든 작품 가운데 가장 신랄하면서 가장 공들인 그림이다. 이 작품에서 존스는 성조기의 색깔에 변화를 주었기 때문에 작가의 국수주의가 드러난 「흰 바탕의 국기」를 기억하는 이들은 이 그림에서 변화의 기미를 보았다. 그리고 변화된 색조는 성조기를 어떤 둔한 물건처럼 바꾸어 놓아서, 사람들은 지금 성조기에 표현된 것이 반미주의임을 깨달았다. 빨간색 수평 띠는 초록색으로, 흰색은 검은색으로, 작은 별들의 바탕으로 쓰인 파란색 장방형은 주황색으로, 그리고 흰색 별들은 검은색으로 대체되었다. 다른 「국기」 연작에는 별이 마흔여덟 개인 반면에, 여기에서 별의 숫자가 오십 개로 늘어난 것도 이런 견해를 확고히 뒷받침한다.

이 견해에 따르면 이것은 제2차 세계대전 이후에 양키 제국주의가 확산되어 주를 두 개 추가로 병합했음을 암시한다. 이 작품이 기이한 특징을 지녔으며 더군다나 난처하게 만드는 것도 사실이지만, 좀더 주의깊게 관찰하면 전통 회화에서 쓰였던 왜상(歪像)과 같은, 시각의 장난을 대면하게 된다. 이처럼 변화된 국기는 이번엔 색조가 조금씩 차이나는 회색의 대형 그림 위쪽에서 나타난다. 이 그림 아래쪽에, 국기에서 1미터쯤 밑으로 국기와 같은 크기에 같은 방식으로 그려진 회색의 장방형이 있다.

이 작품의 새로운 색채는 문외한의 눈에는 되는대로 고른 색처럼 보일지 몰라도, 실제로 이것은 잘 알려진 동시대비의 법칙을 따른 색채다. 19세기에 슈브뢸의 연구가 이루어진 뒤로 우리도 익히 알고 있듯이, 여기에서 검은색은 흰색과, 초록색은 빨간색과, 주황색은 파란색과 대조를 이룬다. 위에 그려진 국기 한복판에는 흰색 작은 점이, 아래쪽에 같은 크

기의 회색 장방형에는 검은색 작은 점이 찍혀 있다. 시각의 장난을 해보려면 흰 점을 약 30초쯤 주시한 뒤에 검은 점을 주시하면 된다. 그러면 우리의 망막에 새겨진 잔상 덕분에 짧은 순간 미국 국기에서 빨강-파랑-하양이 나타난다.

이처럼 존스는 쇠라가 세운 신인상주의의 위대한 전통에 묶여 있기는 했지만, 매우 독특한 그만의 방법을 가지고 있었다. 사실상 신인상주의에서 동시대비는 시각의 혼합 법칙에 따라 색깔을 강조하려고 쓰였다. 시각의 혼합 법칙에 따르면, 직접 캔버스 위에서 병치한 보색은 서로 자극하기 때문에, 화가의 팔레트에서 미리 혼합한 색깔에 비해 훨씬 밝은 색깔을 얻을 수 있다고 한다. 이러한 방식은 오랫동안 사용되었다. 하지만 존스의 작품에서 쓰인 검정, 초록, 주황은 그 보색인 하양, 빨강, 파랑과 결합하기는 해도 캔버스 표면에서가 아니라 보는 이의 망막에서 결합한다.

이것은 시각 혼합이 눈 안에서 일어난다는 증거일 뿐만 아니라 '지각을 지체시켜' 캔버스 위에서 색조들 사이의 관계를 약화시키는 결과를 낳는다. 왜냐하면 이차색이 눈 깊숙이 각인되어 국기의 원색들이 보이려면 시간이 걸리기 때문이다. 왜상이 원근법을 전복했듯이, 존스는 신인상주의를 전복했다. 그의 모든 작품에는 시각 체계에서 소외된, 규칙의 왜곡과 이것의 창조적인 이용이 들어 있다. 존스는 자신의 「국기」 연작이 결코 레디메이드가 아닌 회화임을 이 마지막 작품으로 한번 더 힘주어 강조하려 했다.

그런데 이 마지막 그림에 숨겨진 시각의 장난을 체험하지 못한 사람들은 누구나 이 연작의 의미를 파악할 수 없다고 고백한다. 이 작품은 다른

「국기」 연작과 동떨어진 그림도 아니며, 순간적인 이미지로 미합중국의 허약함을 보여주려고 한 반미주의의 훈련도 아니다. 이 작품은 연작 전체를 올바로 보게 하려는 일종의 사용 설명서다.

재스퍼 존스

Jasper Johns, 1930 미국 조지아 주 오거스타~

1951년에 뉴욕에 도착한 존스는 3년 뒤에 로버트 라우셴버그와 존 케이지(John Milton Cage, 1912~92)를 만난다. 존스는 뉴욕 현대미술관의 학예연구원과 레오 카스텔리의 주목을 받는다. 1957년에 레오 카스텔리는 그의 첫 개인전을 자신의 화랑에서 열어준다. 재스퍼 존스는 친구 라우셴버그와 함께 새로운 아방가르드에게 영감을 주는 존재로 부상한다. 추상 표현주의의 찬미자인 이들은 추상을 거부하지 않고 추상을 작업의 토대로 삼는 한편, 현실 세계로 눈을 돌려 일상생활의 요소들을 그림 안에 끌어들인다. 전문가의 관심을 끈 작품은 「국기」(1954)로, 여기에는 단순히 있는 그대로의 미국 국기가 이차원으로 묘사되어 있다. 하지만 이 작품은 존스의 대부분 작품에서 그러하듯, 작품 구성이 풍부하며 깊이가 있다. 이처럼 존스와 라우셴버그는 앞으로 '팝 아티스트'라고 불리게 될 새로운 조형기법을 개척한다. 재스퍼 존스의 소재는 분명하고 비개성적이며, 반복된다. 작품의 소재로는 깃발 이외에도 과녁, 지도, 숫자, 문자가 있다. 아주 하찮아 보이는 소재로 제작한 작품들도 있다. 예를 들면 청동으로 주조해 채색한 작은 맥주 깡통이 그러하다. 70년대 작품에는 씨실이나 줄무늬 같이 추상적인 모티프가 나타난다. 특히 그의 실크스크린과 석판화는 정교하다.

참고문헌

Aimé-Azam, Denise, *L'Énigme du peintre de la Méduse*, Paris, 1983

Alazard, Jean, *Ingres et l'Ingrisme*, Paris, 1950

Alewyn, Richard, *L'Univers du baroque*, Paris, 1964 (프랑스어 번역판)

Alexandrian, Sarane, *L'Univers de Gustave Moreau*, Paris, 1975

Alphant, Marianne, *Claude Monet, une vie dans le paysage*, Paris, 1947

Aragon, Louis, *Henri Matisse*, Paris, 1971

Argan, Giulio Carlo, *Fautrier*, Paris, 1960

Baltrusaïtis, Jurgis, *Anamorphoses, ou Magie artificielle des effets merveilleux*, Paris, 1969

＿＿＿＿＿, *Le Miroir*, 1978

Bataille, Georges, *Manet*, Genève, 1983

Batide, Jeannine, *Goya*, Paris, 1992

Bazin, Germain, *L'Epoque impressionniste*, Paris, 1947

Böck, Wilhelm, *Picasso*, Paris, 1956

Bénesch, Otto, *Rembrandt*, Genève, 1957

Beguin, Albert, *L'Ame romantique et le Rêve*, Paris, 1993

Bonafoux, Pascal, *Titien*, Paris, 1992

Borsch-Supan, Helmut, *C.D. Friedrich*, Paris, 1989

Certigny, Henri, *La Vérite sur le Douanier Rousseau*, Paris, 1961

Changeux, Jean-Pierre, *Raison et Plaisir*, Paris, 1994

Chastel, André, *Art et Humanisme a Florence au temps de Laurent le Magnifique*, Paris, 1959

Clark, Kenneth, *Léonard de Vinci*, Paris, 1967 (프랑스어 번역판)

Clay, Jean, *Le Romantisme*, Paris, 1980

438

Clement, Charles, *Géricault, études biographique et critique*, Paris, 1868

Courbet, Gustave, *Correspondance*, Paris, 1996

Cragliardi, Jacques, *La Conquête de la peinture*, Paris, 1993

Daix, Pierre, *Picasso créateur*, Paris, 1987

Daragon, Éric, *Manet*, Paris, 1989

Darriulat, Jacques, *Métaphores du regard*, 1993

De Tolnay, Charles, *Pierre Brueghel l'Ancien*, Paris, 1935

Delaunay, Robert, *Du cubismse á l'art abstrait*, Paris, 1957

Delaunay, Sonia, *Nous irons jusqu'aux étoiles*, Paris, 1978

Deschamps, Madeleine, *La Peinture américaine*, Paris, 1982

Dhanens, Anne, *Van Eyck*, Paris, 1980

Didi-Huberman, Georges, *Saint Georges et le Dragon*, Paris, 1994

Fauchereau, Serge, *Mondrian*, Paris, 1995

Ferrier, Jean-Louis, *L'idée de nouvelle figuration*, Florence, 1963

_____, *Le Fauvisme*, Paris, 1992

_____, *Picasso, la déconstruction créatrice*, Paris, 1993

_____, *Pignon*, Paris, 1976

Fosca, François, *Tintoret*, Paris, 1929

Francastel, Pierre, *Brueghel*, Paris, 1995

_____, *La Figure et le Lieu*, 1965

_____, *Peinture et Société*, Lyon, 1951

Franck, Elizabeth, *Pollock*, New York, 1983

Frère, Jean-Claude, *Léonard de Vinci, philosophe, ingénieur et peintre*, Paris, 1993

Gassier, Pierre et Wilson, Juliet, *Vie et œuvre de Francisco Goya*, Fribourg, 1970

Geffroy, Gustave, *Claude Monet, sa vie son œuvre*, Paris, 1924

Gerson, Horst, *Rembrandt, La Ronde de nuit*, Fribourg, 1973

Ginzburg, Carlo, *Enquête sur Piero della Francesca*, Paris, 1981

Gowing, Lawrence, *Cézanne, la logique des sensations organises*, Paris,

1992 (프랑스어 번역판)

Greilsammer, Myriam, *L'Envers du tableau*, Paris, 1990

Guerry, Liliane, *Cézanne et l'Expression de l'espace*, Paris, 1950

Guillaud, Jacqueline et Maurice, *Rembrandt, la figuration humaine*, Paris, 1986

Habasque, Guy, *Delaunay*, Paris, 1957

Hautecœur, *Louis David*, Paris, 1954

Hervey, Mary F.S., *Holbein's 〈Ambassadors〉*, Londres, 1900

Huguenin, Daniel, *La Gloire de Venise*, Paris, 1993

Kozloff, Max, *Jasper Johns*, New York, 1968

Kriegel, Blandine, *La Politique de la raison*, Paris, 1994

Laude, Jean, *L'art de l'Afrique noire*, Paris, 1979

Le Pichon, Yann, *Le Monde du Douanier Rousseau*, Paris, 1981

Lefévre, Henri, *Pignon*, Paris, 1956

Leymarie, Jean, *La Peinture hollandaise*, Genève, 1956

Lightbown, Ronald, *Botticelli*, Paris, 1989

_____, *Piero della Francesca*, Paris, 1992

Mesnil, Jacques, *Botticelli*, Paris, 1938

Nietzsche, Friedrich, *L'Origine de la tragédie*, Paris, 1977 (프랑스어 번역판)

Panofsky, Erwin, *Le Titien, questions d'iconologie*, Paris, 1989

Paulhan, Jean, *Fautrier l'enragé*, Paris, 1962

Picon, Gaëtan, *1863, naissance de l'art moderne*, Genève, 1974

Pignatti, Tirisio, *L'Art venitien*, Paris, 1992

Pignon, Edouard, *La Quête de la réalité*, Paris, 1966

Proudhon, Pierre Joseph, *Du principe de l'art et de sa destination sociale*, Paris, 1865

Renan, Ary, *Gustave Moreau*, Paris, 1900

Rewald, John, *Cézanne*, Paris, 1986

_____, *Seurat*, Paris, 1990

Riat, Georges, *Gustave Courbet peinture*, Paris, 1907

Richard, Francis, *Jasper Johns*, New York, 1984

Robertson, Bryan, *Jackson Pollock*, Londres, 1960

Romanelli, Giandomenico, *La Scuola grande di San Rocco*, Paris, 1994

Rosand, David, *La Trace de l'artiste: Léonard et Titien*, Paris, 1993

Rosenberg, Harold, *La Tradition du nouveau*, Paris, 1962

Saint-Paulien, *Goya, son temps, ses personnages*, Paris, 1965

Sala, Charles, *Friedrich et la Peinture romantique*, Paris, 1992

Schlenoff, Norma, *Ingres, ses sources littraires*, Paris, 1956

Schnapper, Antoine, *David témoin de son temps*, Fribourg, 1980

Schneider, Pierre, *Matisse*, Paris, 1984

Seuphor, Michel, *Piet Mondrian, sa vie, son œuvre*, Paris, 1956

_____, *L'Art abstrait, ses origines, ses premiers maîtres*, Paris, 1949

Signac, Paul, *D'Eugène Delacroix au néo-impressionnisme*, Paris, 1964

Sombart, Werner, *Le Bourgeois*, Paris, 1928 (프랑스어 번역판)

Soupault, Philippe, *Uccello*, Paris, 1929

Tapié, Michel, *Un art autre*, Paris, 1952

Thomson, Richard, *Seurat*, Paris, 1990

Toussaint, Hélène, *Les Portraits d'Ingres*, Paris, 1985

Vallier, Dora, *Henri Rousseau*, 1979

_____, *L'Art abstrait*, Paris, 1967

Van Holten, Ragnar, *L'Art fantastique de Gustave Moreau*, Paris, 1961

Van Lennep, Jacques, *Alchimie*, Bruxelles, 1966

Vinci, Léonard de, *Traité de la peinture*, Paris, 1960

Zola, Emile, *Édouard Manet, étude biographique et critique*, Paris, 1867

그림목록

*괄호 안 숫자는 해당 그림이 있는 쪽수입니다.

제1장 보이는 세계의 발명

1. 얀 반 에이크

18) 「아르놀피니 부부의 초상」, 1434, 목판에 유채, 82×60cm, 런던, 국립미술관

21) 「아르놀피니의 초상」, 1435년께, 목판에 유채, 29×20cm, 베를린, 국립미술관

2. 피에로 델라 프란체스카

34) 「그리스도의 채찍형」, 1455년께, 목판에 유채와 템페라, 59×81cm, 우르비노, 마르케스 국립미술관

40) 조토, 「가나에서의 결혼」, 1305~6년께, 프레스코화, 200×185cm, 파도바, 아레나 성당

42) 보나벤투라 베를링기에리, 「성 프란체스코와 그의 생애」, 1235, 패널에 템페라, 152×116cm, 페시아, 성 프란체스코 교회

43) 「자비의 제단화」, 1445~62, 목판에 유채와 템페라, 330×273cm, 산세폴크로, 공립회화관

3. 파올로 우첼로

50) 「성 게오르기우스와 용」, 1460년께, 목판에 템페라, 56.4×74cm, 런던, 국립미술관

58) 암브로조 로렌체티, 「좋은 정부의 도시」, 1337~40년께, 프레스코화, 길이 약 14m, 시에나, 시민궁전

60) 「성 게오르기우스와 용」, 1458~60, 캔버스에 유채, 52×90cm, 파리, 자크-마르 앙드레 미술관

4. 산드로 보티첼리

66) 「비너스의 탄생」, 1485년께, 캔버스에 템페라, 172.5×278.5cm, 피렌체, 우피치 미술관

75) 「봄」, 1477~78, 목판에 템페라, 315×205cm, 피렌체, 우피치 미술관

5. 레오나르도 다 빈치

80) 「모나리자」, 1503~6, 목판에 유채, 77×53cm, 파리, 루브르 박물관

86) 어깨와 목 운동에 관한 해부도, 1509~10, 펜과 검은 분필, 갈색 잉크, 29.2×19.8cm, 윈저 성 왕립도서관

86) 척추뼈에 관한 해부도, 1509~10, 펜과 검은 분필, 갈색 잉크, 28.6×20cm, 윈저 성 왕립도서관

86) 입술 근육에 관한 보고서, 1506년께, 펜과 검은 분필, 갈색 잉크, 19.2×14.2cm, 윈저 성 왕립도서관

86) 두개골 단면도, 1489, 펜과 검은 분필, 갈색 잉크, 18.8×13.9cm, 윈저 성 왕립도서관

89) 마르셀 뒤샹, 「L.H.O.O.Q.」, 1919, 수정된 레디메이드, 30.1×23cm, 개인 소장
ⓒMarcel Duchamp/ADAGP, Paris-SACK, Seoul, 2004

6. 한스 홀바인(小)

92) 「대사들」, 1533, 목판에 유채, 207×209.5cm, 런던, 국립미술관

103) 「죽음의 이미지」(부자와 여왕), 1523~26, 목판화, 각각 6.4×4.8cm, 워싱턴, 국립미술관

7. 티치아노

106) 「뮐베르크 전투의 카를 5세 초상」, 1548, 캔버스에 유채, 332×279cm, 마드리드, 프라도 미술관

110) 「교황 파울루스 3세」, 1543, 캔버스에 유채, 114×89cm, 나폴리, 카포디몬테 국립박물관

114) 벨라스케스, 「말을 탄 필리프 4세 초상」, 1635~36, 캔버스에 유채, 301×

173) 「동냥하는 벨리사리우스」, 1781, 캔버스에 유채, 288×312cm, 릴 미술관

176) 니콜라 푸생, 「사비니 여인들의 납치」, 1634, 캔버스에 유채, 104.5×210cm, 뉴욕, 메트로폴리탄 미술관

12. 프란시스코 고야

180) 「1808년 5월 3일의 총살」, 1814, 캔버스에 유채, 266×345cm, 마드리드, 프라도 미술관

182) 「이것은 더 나쁘다」, 『전쟁의 참상』 제37번, 1810~15, 동판화, 15.7×20.5cm

183) 「얼마나 용감한가!」, 『전쟁의 참상』 제7번, 1810~15, 동판화, 17.5×22cm

185) 「1808년 5월 2일」, 1814, 캔버스에 유채, 266×345cm, 마드리드, 프라도 미술관

188) 「옷 입은 마하」, 1798~1805년께, 캔버스에 유채, 95×190cm, 마드리드, 프라도 미술관

189) 「옷 벗은 마하」, 1798~1805년께, 캔버스에 유채, 95×190cm, 마드리드, 프라도 미술관

13. 테오도르 제리코

192) 「메두사 호의 뗏목」, 1819, 캔버스에 유채, 491×716cm, 파리, 루브르 박물관

14. 장 도미니크 오귀스트 앵그르

204) 「베르탱 씨 초상」, 1832, 캔버스에 유채, 116×95cm, 파리, 루브르 박물관

208) 「카롤린 초상」, 1805, 캔버스에 유채, 100×70cm, 파리, 루브르 박물관

15. 카스파르 다피트 프리드리히

216) 「달을 바라보는 남녀」, 1824년께, 캔버스에 유채, 34×44cm, 베를린, 국립 미술관

218) 「희망의 난파」, 1823~24, 캔버스에 유채, 96.7×126.9cm, 함부르크 미술관

224) 「달을 바라보는 두 남자」, 1819, 캔버스에 유채, 35×44m, 드레스덴 회화관

225) 「뤼겐 섬의 백악 절벽」, 1818, 캔버스에 유채, 90.5×71cm, 빈터투어, 오스카르 라인하르트 미술관

16. 귀스타브 쿠르베
230) 「오르낭의 매장」, 1849~50, 캔버스에 유채, 313×665cm, 파리, 오르세 미술관
232) 토마 쿠튀르, 「쇠퇴기의 로마인들」, 1847, 캔버스에 유채, 472×772cm, 파리, 오르세 미술관
236) 바르톨로메우스 반 헬스트, 「비커 대장의 연회」, 1639, 캔버스에 유채, 235×750cm, 암스테르담 왕립박물관

17. 에두아르 마네
244) 「풀밭 위의 식사」, 1863, 캔버스에 유채, 208×264.5cm, 파리, 오르세 미술관
247) 알렉상드르 카바넬, 「비너스의 탄생」, 1863, 캔버스에 유채, 130×225cm, 파리, 오르세 미술관
250) 자크 루이 다비드, 「레카미에 부인」, 1800, 캔버스에 유채, 174×224, 파리, 루브르 박물관
253) 조르조네, 「전원 음악회」, 1508~9, 캔버스에 유채, 110×138cm, 파리, 루브르 박물관
253) 마르칸토니오 라이몬디, 「파리스의 심판」, 1517년께~20, 목판화, 29.2×43.3cm
254) 「올랭피아」, 1863, 캔버스에 유채, 130.5×190cm, 파리, 오르세 미술관
255) 티치아노, 「우르비노의 비너스」, 1538, 캔버스에 유채, 119×165cm, 피렌체, 우피치 미술관

18. 귀스타브 모로
260) 「오이디푸스와 스핑크스」, 1864, 캔버스에 유채, 206×105cm, 뉴욕, 메트로폴리탄 미술관
266) 장 오귀스트 도미니크 앵그르, 「오이디푸스와 스핑크스」, 1808, 캔버스에 유채, 파리, 루브르 박물관

446

22. 앙리 루소

314) 「배고픈 사자」, 1905, 캔버스에 유채, 210.5×310.5cm, 바젤, 에른스트 바이엘러 컬렉션

317) 「여인의 초상」, 1895년께, 캔버스에 유채, 160×105cm, 파리, 루브르 박물관

323) 「두 귀염둥이」, 1906, 캔버스에 유채, 146×114cm, 필라델피아 미술관

23. 파블로 피카소

326) 「아비뇽의 아가씨들」, 1907, 캔버스에 유채, 243.9×233.7cm, 뉴욕, 현대미술관 ⓒ2004-Succession Pablo Picasso-SACK(Korea)

329) 「아비뇽의 아가씨 스케치」, 1907, 종이 위에 연필과 파스텔, 47.7×63.5cm, 바젤 미술관 ⓒ2004-Succession Pablo Picasso-SACK(Korea)

334) 장 오귀스트 도미니크 앵그르, 「터키탕」, 1862, 캔버스에 유채, 직경 110cm, 파리, 루브르 박물관

335) 「하렘」, 1906, 캔버스에 유채, 154.3×109.5cm, 오하이오, 클리블런드 미술관 ⓒ2004-Succession Pablo Picasso-SACK(Korea)

337) 폴 세잔, 「목욕하는 세 여인」, 1879~82, 캔버스에 유채, 58×54.5cm, 파리, 프티팔레 미술관

338) 폴 세잔, 「대수욕도」, 1900~1905, 캔버스에 유채, 133×207cm, 펜실베이니아, 반스재단

24. 로베르 들로네

342) 「블레리오에게 바치는 경의」, 1914, 캔버스에 유채, 250×250cm, 바젤 미술관

349) 「원반」, 1912~13, 캔버스에 유채, 직경 134cm, 개인 소장

350) 「동시성 창문」, 1912, 캔버스와 나무틀에 유채, 46×40cm, 함부르크 미술관

353) 「생세브랭 성당」, 1909, 캔버스에 유채, 58.5×38.5cm, 뉴욕, 구겐하임 미술관

25. 피에트 몬드리안

358) 「노랑, 파랑, 빨강의 구성」, 1937, 캔버스에 유채, 72×69cm, 런던, 테이

트갤러리

361) 테오 반 두스뷔르흐, 「역구성」, 1924, 캔버스에 유채, 100×100cm, 암스테르담 시립미술관

362) 「붉은 나무」, 1908, 캔버스에 유채, 70×99cm, 헤이그 시립미술관

363) 「꽃 핀 사과나무」, 1912, 캔버스에 유채, 78×106cm, 헤이그 시립미술관

364) 「구성 6번, 푸른 건물」, 1914, 캔버스에 유채, 88×61cm, 헤이그 시립미술관

365) 「선의 구성」, 1917, 캔버스에 유채, 108.4×108.4cm, 오테를로, 크뢸러 뮐러 국립미술관

368) 「구성」, 1937, 캔버스에 유채, 80×77cm, 헤이그 시립미술관

369) 「구성」, 1930, 1938~43, 캔버스에 유채, 94×95cm, 댈러스 미술관

370) 「브로드웨이 부기우기」, 1942~43, 캔버스에 유채, 127×127cm, 뉴욕, 현대미술관

26. 앙리 마티스

374) 「춤」, 1909~10, 캔버스에 유채, 258×390cm, 상트페테르부르크, 에르미타슈 미술관

380) 「미완의 춤」, 1931, 아마포에 유채, 355×398cm, 358×498cm, 344×398cm(왼쪽부터), 개인소장

384) 「반스의 춤」, 1932~33, 캔버스에 유채, 339.7×441.3cm, 355.9×503.2cm, 338×439.4cm(왼쪽부터), 펜실베이니아, 반스 재단

384) 「파리의 춤」, 1931~33, 캔버스에 유채, 340×387cm, 355×498cm, 339×391cm(왼쪽부터), 파리 시립현대미술관

387) 「수영장」, 1952, 삼베 위에 종이 콜라주, 과슈, 230.2×847cm

27. 장 포트리에

390) 「작은 인질」, 1943, 아마포 위에 유채, 파리
ⓒJean Fautrier / ADAGP, Paris−SACK, Seoul, 2004

394) 「살갗이 벗겨진 사람」, 1945, 아마포 위에 유채, 115×80cm, 파리, 퐁피두센터 ⓒJean Fautrier / ADAGP, Paris−SACK, Seoul, 2004

397) 「인질 초상」, 1945년께, 아마포 위에 유채
 ©Jean Fautrier/ADAGP, Paris–SACK, Seoul, 2004

28. 잭슨 폴록
402) 「초상과 어떤 꿈」, 1953, 캔버스에 유채, 147.6×341.6cm, 댈러스 미술관

29. 에두아르 피뇽
415) 「닭싸움」, 1961, 캔버스에 유채, 개인소장
 ©Édouard Pignon/ADAGP, Paris–SACK, Seoul, 2004
419) 자코모 발라, 「끈에 묶인 개의 역동성」, 1912, 캔버스에 유채, 90×110cm,
 버펄로, 알브라이트–녹스 아트갤러리
421) 「닭싸움」, 1960, 캔버스에 유채, 파리, 퐁피두 센터
 ©Édouard Pignon/ADAGP, Paris–SACK, Seoul, 2004
423) 장 레옹 제롬, 「닭싸움을 시키는 젊은 그리스인」, 1846, 캔버스에 유채, 143×
 204cm, 파리, 오르세 미술관

30. 재스퍼 존스
426) 「국기」, 1956, 채색석판화, 작가소장
 ©Jasper Johns/Licensed by VAGA, New York, NY–SACK, Seoul, 2004
430) 「흰 바탕의 국기」, 1954, 채색석판화
 ©Jasper Johns/Licensed by VAGA, New York, NY–SACK, Seoul,
 2004
433) 파블로 피카소, 「황소머리」, 1942, 33.5×43.5×19cm
 ©2004–Succession Pablo Picasso–SACK(Korea)

찾아보기

말랑말랑하면서 감칠맛 나는 미술이야기

• 옮긴이 말

이 책은 어느 입담 좋은 할아버지가 들려주는 재미난 미술 이야기에 가깝다. 세상일이라면 모르는 게 없어 보이는 이 할아버지의 이야기에 빠져들면 우리와는 거리가 먼 플랑드르 지방의 한 비열한 상인의 결혼식 장면도, 나폴레옹 치하의 에스파냐 민중 봉기의 현장도 바로 우리 곁에서 일어난 일인 듯 생생하게 느껴진다. 이 책의 가장 큰 장점은 딱딱하고 건조한 미술사를 일반 대중들이 먹기 좋게 말랑말랑하면서 감칠맛 나는 미술이야기로 들려주는 데 있다.

이 책의 지은이 장-루이 페리에는 이미 우리말로 번역된 『20세기 미술의 모험』과 『피카소의 게르니카』로 우리 독자들에게도 친숙한 미술사학자이다. 그는 프랑스에선 백과사전에 가까운 해박한 미술사학자로 이름 높다. 특히 『20세기 미술의 모험』과 이 책의 성공에 힘입어 1991년에 출판한 『19세기 미술의 모험』은 대단한 성공을 거두었다. 『시선의 모험』은 위의 두 책과 내용이 겹치는 부분이 일부 있기는 하지만(19세기와 20세기 작가들에 한해서) 다큐멘터리 연대기식으로 서술한 이 방대한 책들과 달리 작품 한 점 한 점을 좀 더 풍부하고 짜임새 있는 한 편의 에세이 형식으로 보여준다.

이 책이 재미있다고 해서 단순한 흥미 위주의 가벼운 미술사 책이라는 뜻은 절대 아니다. 이 책에는 작품을 둘러싼 일화뿐만 아니라 전공자에

게도 낯선 깊이 있는 전문 지식이 함께 담겨 있다. 그가 지은이 서문에서 밝혔듯이, 그는 일반인들의 작품 감상에 좀더 도움이 될 만한 내용을 두루 망라해서 잘 짜여진 하나의 이야기 틀 안에서 설명한다. 그래서 이 책을 어느 정도 읽어나간 독자라면 지은이의 이야기 구성 방식을 쉽게 짐작할 수 있을 터이다.

무엇보다 이 책은 대부분의 미술사 개론서에서 보여주는 양식 위주의 서술 방식을 배제하고 그 양식의 중심이 되는 작품을 미술사의 주요 담론으로 삼았다. 이제껏 주객이 전도된 미술사의 연구 관례를 깨고 작품 하나하나가 제 목소리를 내도록 그는 실감나는 육성으로 때론 야담에 가까운 내용까지 적당히 섞어가며 피와 살을 제대로 갖춘 살아 있는 작품으로 되살린다. 그리고 이 작품이 어떤 배경에서 나왔으며, 그 시대에 어떻게 받아들여졌으며, 오랜 세월이 흐른 지금 우리에게 어떻게 평가받고 있는지도 보여준다. 다시 말해 그는 하나의 작품을 생명이 있는 유기체로 여긴다. 그래서 작품의 탄생 배경부터 현대에 이르기까지의 여정을 샅샅이 뒤쫓으며 밝힌다. 그는 이렇게 하면서 형식 분석에 치우친 메마른 접근방식이나 작품 배경이나 주제 위주의 알맹이 없는 접근방식을 뛰어넘는다. 그는 해박한 지식을 바탕으로 다양한 각도에서 작품을 조명하면서 작품에 대한 평가는 현재에도 끊임없이 이루어지고 또 그래야만 함을 은연중에 강조한다. 그래서 결국 평가가 끝난 작품은 존재하지 않으며 현재 우리의 눈으로, 미래의 또 다른 가치 기준으로 평가받으리란 믿음이 이 책 구석구석에 배어 있다. 그의 이런 믿음은 파노프스키가 『미술 작품과 그 의미』에서 르네상스의 문인 마르실리오 피치노의 글을 빌려 정의한 역사의 의미를 다시 떠올리게 한다. "역사는 덧없이 사라지는 것

에 영원한 생명을 부여하며, 부재하는 것을 실존케 한다. 역사를 통해 낡은 것은 생기를 되찾고 젊은이는 노인의 성숙한 지혜를 얻게 된다."

그의 참신한 발상은 작품 선정에서도 나타난다. 그는 르네상스부터 현대에 이르기까지 그 시대의 재현 규칙을 깬 진정한 아방가르드 화가들의 대표작을 한 점씩 골랐다. 그러나 그는 미술사의 큰 흐름을 잇는 이탈리아와 프랑스 중심의 작가 선정에서 벗어나 미술사의 변방에 머무는 플랑드르의 브뢰헬, 에스파냐의 고야, 독일의 풍경화가 프리드리히를 중심으로 불러들인다. 그리고 우리가 잘못된 평가를 내리거나 홀대를 하는 듯한 모로와 몬드리안, 그리고 피농을 과감하게 이 책에 포함시킨다. 그러면서 이 화가들이 시대의 편견에 맞서 얼마나 치열한 투쟁 끝에 새로운 작품을 만들어냈는가를 감동적으로 보여준다. 지금 우리의 눈에는 평범해 보이는 도상이나 형식이 그 시대에는 얼마나 파격적이었으며 당대에 인정받은 몇몇 화가 외에는 이 싸움이 얼마나 외롭고 고된 일이었는지도 절절하게 토로한다.

그러나 이 책의 탁월한 내용에 문장이 미치지 못해 아쉬웠다. 지은이의 원문을 최대한 살려준다는 내 번역 원칙을 저버리고 마치 요리를 하듯이 토막을 치고 양념을 해서 우리 입맛에 맞추는 작업이 때로 필요했다. 이런 과정이 옮긴이에게는 긴 시간을 요구하는 힘든 일이었으면서 동시에 옮긴이의 재량을 발휘할 수 있는 즐거운 일이기도 했다. 하지만 때때로 발견되는 재치 있는 표현이나 감칠맛 나는 인용구는 되도록 그 뜻을 살려주려 애썼다.

그리고 한길아트 편집부 고미영 씨의 수고로 이 번역서에는 원서에 실린 작품 서른 점 외에도 원서에 없는 참고도판이 여러 점 실렸다. 참고도

판 없이는 내용을 이해하기 힘들 때가 자주 있기 때문이다. 이런 과정에서 원서에 잘못 수록된 도판까지 찾아내서 바로 잡아주었다. 우리나라 독자는 큰 행운을 누리는 셈이다. 또한 좀 더 쉽게 읽히는 책을 만든다는 한길아트의 취지에 따라 원서에 없는 중간제목이 들어가 있음을 밝혀둔다.

이 책의 옮긴이이기에 앞서 꼼꼼한 독자로서 이 책을 읽는 재미가 내게는 유난스러웠다. 내가 잘 몰랐던 작품을 알게 될 때의 기쁨도 컸지만 내가 잘 알고 있는 작품을 지은이가 어떤 식으로 해석했는지 미술사 책으로는 보기 드물게 뒷내용이 궁금해지는 책이었다. 그리고 내가 좀 처지는 작가로 여겼던 몇몇 작가의 작품을 새로운 눈으로 보게 된 것도 큰 수확이려니와 이를 계기로, 한 개인이나 한 시대의 편견이 빚어내는 위험을 새삼스러이 돌이켜볼 수 있었다. 지은이가 이 책에서 주장하고 있듯이 "미술사 최대의 적은 취향이라는 말이 맞다."

이 책을 마무리짓는 지금, 내게 긴 여운으로 남아 있는 것은 지은이의 방대한 지식이 아니라 지은이가 세상을 보는 눈이다. 치우치지 않는 균형감각에서 비롯된 폭넓은 시야는 한 노학자가 살아낸 삶의 넉넉한 폭이기도 하다. 나는 미술이 인간의 삶을 변화시키지는 못하지만 인간의 삶의 자리는 넓힐 수 있다고 믿는다. 그러나 이제는 독자들 차례다. 지은이가 르네상스부터 현대까지 놓아주는 징검다리 서른 개를 하나하나 밟아나가다 강기슭에 이르러 눈이 환해지는 독자가 있다면 옮긴이에게는 큰 기쁨이겠다.

2004년 11월 24일 가렌느 콜롱브에서
염명순

460

지은이 **장－루이 페리에**(Jean-Louis Ferrier)는
문학박사이며 국립 장식미술학교의 명예교수로
프랑스 문화방송 프로그램인 ‘파노라마’의 공동제작자이다.
그는 엄정한 사상과 백과사전적인 지식으로
명망 높은 인물이며, 자신의 지식과 사상을 활용해
미술을 널리 알리기 위해 늘 동분서주하고 있다.
지은책으로 바사리 에세이 상을 수상한 『피카소의 게르니카』
엘르 지 독자상을 수상한 『20세기 미술의 모험』
엘리 포레 상과 아카데미 프랑세즈의 샤를 블랑 상을 수상한
『19세기 미술의 모험』과 『피카소』가 있다.

옮긴이 **염명순**은 상명대학교 불어교육과를 졸업하고
현재 파리1대학 미술사학과 박사과정에 있는 미술사학도이자 시인이다.
한길아트에서 펴낸 『르네상스의 거장 레오나르도 다 빈치 1 · 2』를
비롯해 『프랑스 현대미술』과 『비밀을 위한 비밀』 등을
우리말로 번역했다. 시집 『꿈을 불어로 꾼 날은 슬프다』를
펴냈으며 최근에는 『태양을 훔친 화가 빈센트 반 고흐』와
『마르지 않는 창작의 샘 피카소』같은 어린이를 위한
미술도서를 집필했다.

Art & Ideas

Art & Ideas는 한 편의 아름다운 교향악이다.
미의 숭고함과 장엄함이 경이롭다.

이집트 미술

야로미르 말레크 지음 · 원형준 옮김

이집트를 향한 끝없는 호기심을 충족시킨다
피라미드의 기하학적 정밀성부터 투탕카멘 왕의
무덤에서 발굴된 황금보물까지 고대 이집트 미술
은 끝없는 매력과 호기심을 불러일으킨다.

• 신국판 변형 | 반양장 | 448쪽 | 값 29,000원

이슬람 미술

조너선 블룸/셰일라 블레어 지음 · 강주헌 옮김

이슬람 미술의 전통을 되새기는 국내 첫 도서
이 책은 이슬람 미술이 갖는 공통점을 지역적 차
별성을 무시하지 않고 분명히 제시함으로써 우리
의 인식을 다각화시켜 줄 것이다.

• 신국판 변형 | 반양장 | 448쪽 | 값 29,000원

인도미술

비드야 데헤자 지음 · 이숙희 옮김

놀랄 만한 시각적 향연
이 책은 기존의 시대 구분이 아닌 각 시대의 특징
적 주제를 중심으로 인도의 사상, 철학, 서사시를
넘나들며 인도미술을 폭넓은 범위에서 다룬다.

• 신국판 변형 | 반양장 | 448쪽 | 값 29,000원

그리스 미술

나이즐 스피비 지음 · 양정무 옮김

로마는 세계를 그리스 예술은 로마를 지배했다
그리스의 경이로운 미술이 어떻게 꽃필 수 있었
는지 알고 싶은 사람, 그리스 미술을 이미 알고 있
다고 생각하는 사람, 모두에게.

• 신국판 변형 | 반양장 | 448쪽 | 값 29,000원

초기 그리스도교와 비잔틴 미술

존 로덴 지음 · 임산 옮김

서양미술사의 원초적인 세계
보이지 않는 세계를 분명하게 보여주고 영원의 세
계를 눈앞 가까이 당겨주는 초기 그리스도교와
비잔틴 미술은 현재성과 초월성을 함께 지녔다.

• 신국판 변형 | 반양장 | 448쪽 | 값 29,000원

신고전주의

데이비드 어윈 지음 · 정무정 옮김

나폴레옹이 가장 사랑한 양식
나폴레옹과 토머스 제퍼슨이 선호한 양식 신고전
주의의 모든 측면을 포괄한 최초의 연구서로 가
장 비옥한 양식의 풍요로움을 제공한다.

• 신국판 변형 | 반양장 | 448쪽 | 값 29,000원

낭만주의

데이비드 블레이니 브라운 지음 · 강주헌 옮김

낭만주의는 느낌이다
프랑스 혁명 이후 개인적 표현으로 자유를 추구했
던 유럽인들은 예술을 사회와 심리의 변화를 표현
하는 수단이라 생각해 예술의 개념을 바꾼다.

• 신국판 변형 | 반양장 | 448쪽 | 값 29,000원

인상주의

제임스 H. 루빈 지음 · 김석희 옮김

순간의 빛을 사랑한 화가들
거리 축제, 시골과 해변의 고즈넉한 정경, 사교계
인사가 모이는 파리의 카페에서 한가롭게 시간을
보내는 유한계급의 매혹적인 이미지가 반짝인다.

• 신국판 변형 | 반양장 | 448쪽 | 값 29,000원

아르누보
스티븐 에스크릿 지음 · 정무정 옮김

짧은 삶, 화려한 추억
아르누보의 삶은 짧았다. 하지만 당대 유럽인들
이 발길을 내디딘 곳이면 어디든 자취를 남길 만
큼 강력한 것이었다.
- 신국판 변형 | 반양장 | 448쪽 | 값 29,000원

다다와 초현실주의
메슈 게일 지음 · 오진경 옮김

예술이 혁명을 가능하게 한다
그들은 예술이 모순과 갈등으로 얽힌 인간의 삶
을 위해서 파괴 또는 희망의 모습으로 혁명적인
역할을 수행할 수 있다고 믿었다.
- 신국판 변형 | 반양장 | 448쪽 | 값 29,000원

입체주의
닐 콕스 지음 · 천수원 옮김

새로운 세기에 새로운 언어
실제 세계를 다룰 수 있는 것이 아니라 다만 세계
를 보고 파악하는 방식만을 다룰 수 있을 뿐이라
는 주장으로 예술 전반에 의문을 제기했다.
- 신국판 변형 | 반양장 | 448쪽 | 값 29,000원

개념미술
토니 고드프리 지음 · 전혜숙 옮김

미술은 돈 받고 팔 수 있는 독특한 사치품인가?
물질적인 형태를 전혀 갖지 않는 개념도 미술이
될 수 있을까? 개념미술은 이 모든 질문에 호의
적으로 대답한다.
- 신국판 변형 | 반양장 | 448쪽 | 값 29,000원

미켈란젤로
앤소니 휴스 지음 · 남경태 옮김

르네상스의 거장 미켈란젤로에 대한 모든 것
아버지의 소망을 거스르고 예술가의 길을 택한
반항적인 젊은이 미켈란젤로. 결국 당대 최고의
예술가로 인정받은 그를 새롭게 소개한다.
- 신국판 변형 | 반양장 | 352쪽 | 값 26,000원

렘브란트
마리에트 베스테르만 지음 · 강주헌 옮김

이단아 렘브란트를 복원한다
렘브란트 그의 이름은 자유와 실험, 도전의 비상
구이며 이 거대한 돌출적 공명은 그의 초라한 죽
음으로도 그치지 않는다.
- 신국판 변형 | 반양장 | 352쪽 | 값 26,000원

고야
새러 시먼스 지음 · 김석희 옮김

근대로 들어가는 문을 열어 젖힌 예술가
고야가 통찰한 '근대' 는 차라리 지옥과 천국이
공존하는 카오스였다. 이성과 합리성의 이면에서
그가 목격한 것은 인간의 광기와 야수성이었다.
- 신국판 변형 | 반양장 | 352쪽 | 값 26,000원

고흐
주디 선드 지음 · 남경태 옮김

고독한 천재의 모습에서 빛나는 그림 속으로
「해바라기」나 「별이 빛나는 밤」 같은 그냥 바라만
봐도 감동이 이는 작품과 고흐가 쓴 많은 편지들
을 통해 고흐를 미술사의 문맥 속에 안착시킨다.
- 신국판 변형 | 반양장 | 352쪽 | 값 26,000원

샤갈
모니카 봄-두첸 지음 · 남경태 옮김

샤갈의 소박함은 유죄
화가 자신이 조장한 소박함의 가식이라는 죄명
아래 검사 두첸과 피고이자 변호인인 샤갈의 치
열한 공방전이 이어지는 가상의 법정이다.
- 신국판 변형 | 반양장 | 352쪽 | 값 26,000원

달리
로버트 래드퍼드 지음 · 김남주 옮김

달리, 그 섬뜩한 진정성
달리의 작품은 보는 이로 하여금 눈을 가리고도
가린 손가락을 벌리지 않을 수 없게 하는데, 그것
이 바로 '섬뜩한' 진정성의 정체이다.
- 신국판 변형 | 반양장 | 352쪽 | 값 26,000원